アンニ・アルバースと
アンデスの染織

——バウハウスからブラック・マウンテンへ——

ヴァージニア・ガードナー・トロイ 著

中野恵美子 訳

桑沢文庫 10

ANNI ALBERS AND ANCIENT AMERICAN TEXTILES:

From Bauhaus to Black Mountain

by Virginia Gardner Troy

Copyright © Virginia Gardner Troy, 2002

Japanese language translation rights arranged
with Virginia Gardner Troy, PhD, through Tuttle-Mori Agency, Inc., Tokyo

目次

序 —— 4

第1章　歴史的背景 —— 9
 応用美術の改革 —— 10
 美術理論家たち：リーグル、ゼンパー、ヴォリンガー —— 13
 美術教育改革 —— 16
 カール・オストハウス及び20世紀初頭のドイツにおける
 非ヨーロッパ美術と染織品の紹介 —— 19
 染織品とドイツ表現主義 —— 21
 青騎士 —— 24

第2章　ドイツ、プリミティビストの論議と
 民族誌学におけるアンデスの染織
 1880-1930 —— 30
 ベルリン民族学博物館 —— 31
 バウハウスにおけるアンデスを拠り所とする資料、1920-23 —— 36

第3章　バウハウスにおけるアンデスの染織 —— 44
 ワイマール時代のバウハウスの織工房：伝統と革新 —— 47
 デ・スティル、構成主義、ユニバーサリズムの概念 —— 58

第4章　バウハウスにおけるアンニ・アルバース —— 81
 パウル・クレーとバウハウスの織工房 —— 88
 バウハウスにおける実用的な織物 —— 97

第5章　アメリカとメキシコにおけるアンニ・アルバース —— 103
 アメリカにおける古代アメリカのアートの受け止め方 —— 104
 アメリカにおける現代美術の源泉 —— 106
 ヨゼフとアンニ・アルバースによるラテン–アメリカ訪問 —— 120
 ブラック・マウンテン・カレッジにおけるアンニ・アルバースの
 古代アメリカ資料の応用 1934-1949 —— 127
 1940年代のアンニ・アルバースの織作品 —— 133

第6章　ブラック・マウンテン・カレッジにおける
 アンニ・アルバース：織作家、教育者、著述家、収集家 —— 139
 ブラック・マウンテン・カレッジでアンニ・アルバースが著述したもの —— 143
 ヨゼフ・アルバースの古代アメリカ美術への感応 —— 147
 ヨゼフとアンニ・アルバースのプレ・コロンビアン美術のコレクション —— 151
 ハリエット・イングルハート・メモリアル・テキスタイル・コレクションと
 アンニ・アルバース・プレ・コロンビアン・テキスタイル・コレクション —— 152

第7章　アンニ・アルバース：
 1950年代〜1960年代の絵画的な織物 —— 158

謝辞 —— 173

註 —— 176

図版解説 —— 195

参考文献 —— 199

索引 —— 205

訳者あとがき —— 209

表紙写真：図版7.4　アンニアルバース「ニ」1952年　木綿、レーヨン、リネン　45×102.5cm／コネチカット州ベサニー、ヨゼフ・アンド・アンニ・アルバース・ファンデーション

裏表紙写真：図版7.9　織物断片　ワリまたはチャンカイ文化　綴織（経糸-木綿、緯糸-ウール）と補緯紋織　18.1×10.2cm／コネチカット州ベサニー、ヨゼフ・アンド・アンニ・アルバース・ファンデーション

序

　アンニ・アルバース（1899～1994）は『織物に関して』（*On Weaving*）を 1965 年に完成させたが、それはほぼ半世紀に及ぶ彼女の織物の経歴の中でも絶頂期の 66 歳の時であった。本を書き終えると同時に織物を全くやめてしまった。しかしながら、その頃までに既に彼女は、伝統的なヨーロッパの芸術のための主題、素材、教育法についての概念に対し挑戦し、20 世紀の芸術とデザインへの重大な貢献を成し遂げていた。アルバースは織物を通してアートを創造したのである。織物は芸術として機能し得るという彼女の信念は、織物を芸術の主流（ファインアート）ではないと見なすヨーロッパ的な芸術一般に対する因習的な見方に基づくのではなく、織物を高い位置にある芸術と見なしていた古代社会の理解に基づくものであった。この書はアンニ・アルバースと古代アメリカの先達、彼女が言うところの「師」である古代ペルーの織り手との魅力的な文化交流、歴史的な関係を追求したものである。

　アルバースは、19 世紀の芸術改革運動から発展した、ドイツ、バウハウス（1919～1933）の実用主義的世界と、第 2 次世界大戦後のアメリカの泰平な世界を通して古代に対する彼女の独特な解釈に基づいて、現代美術の可能性への限界に挑戦した 20 世紀の偉大な芸術家でありデザイナーである。アルバースは、工業製品の原型としての役を果たしたバウハウス時代の幾何学的な模様の壁掛けで今日まで知られている。古代ペルー（アンデス）の染織芸術の伝統を甦らせ、再評価した彼女の役割については最近になってようやく知られるようになった。[1]

　アルバースが『織物に関して』を書いた頃は、アンデスの染織をアートとして論じることは織物の教則本の中にはなかった。しかし 1880 年～ 1929 年の間にそれについて記録し、記述した本が多数出版されていた。今日では古代の染織の重要性が、彼女の織作品及び教育上の仕事のおかげで以前より十分に理解されるようになった。[2] アルバースはほとんど独力で、自身の著述やアート作品によって古代の染織を織の学生に紹介した。彼女の基本的な前提はバウハウスの学生時代に形成され、今日でもなお、大いに意味のあるものであるが、それは工業及びアートにおける現代の染織の関係者は徹底的にアンデスの染織の形態と構造を学ぶべきだというものであった。というのはこれらの染織は現代の機械の発達にもかかわらず、染織デザインと生産において超えることのできない完成された模範を示しているからである。[3]

アルバースは、素材及び構造とデザインの相関性に対し、当時の考えからアンデスの染織を理解し関連づけるというやり方を行い、それは極めて創意に富み明快であった。と同時に彼女は芸術上の言語の文脈において糸と染織の意味論上の機能について鋭敏な理解を示していた。糸を「意味を運ぶもの」として調査をし続けたが、それを通して単に実用的な製品としてだけでなく、古代アンデスの先達が実践したように、視覚言語の文脈において機能があると信じたものをアートとして創造した。[4]

　『織物に関して』の中でアルバースは芸術とデザインへの基本的な取り組みを明らかにした。それは即ちアンデスの染織は、創造的な表現手段としての繊維の可能性を理解するための最も完璧な模範と位置づけたのである。事実アルバースはアンデスの染織は、「我々が最も多くのことを学べる染織芸術の最高の実例である」と信じていた。[5] アンデスの染織を道案内にしてアルバースは20世紀の織物の教育、実践そして理解に対して革新的な取り組み方を発展させ、繊維を用いた表現が芸術の主流に仲間入りする道を開いた。作家、教育者、著述家、そして収集家であるアンニ・アルバースはアンデスの染織の視覚的、構造的な言語から学んだ経験を、自分の時代の要求や感覚に適用することにより、古代の過去と近代の機械の時代との間の媒介者としてのユニークな地位を占めた。

　20世紀初頭に活躍した多くの芸術家や著述家は、非ヨーロッパ社会のマテリアル・カルチャーに学んだが、アルバースもその1人である。この時期のいわゆる「プリミティブ」アート及びプリミティビズムの論議へのヨーロッパ人の関心は複雑で遠大なものであった。そして「プリミティブ」アートは——前工業文明の小規模な社会で作られた手作りのものであり——基本的な社会や霊的な信仰に基づいて実用かつ美的にデザインされたものであろうという推測も幾分含んでいた。[6] これはしばしばヨーロッパの美術、ことに装飾美術が役立たずで貧しいデザインと思われていたのと対照的である。「プリミティブ」アートについて理論家のウィルヘルム・ヴォリンガー（Wilhelm Worringer）とブリュッケ（Die Brücke・以下ブリュッケと表記）や青騎士（Der Blaue Reiter・以下青騎士と表記）のメンバーは、この美術の形式は、真正で純粋、しかも機械装置や陳腐な錯覚を起こさせる仕掛け等で汚されておらず、本質的に抽象であると考えていた。[7]「プリミティブ」アートと実践は伝統的なヨーロッパの芸術上の慣例に取って代わる重大なものであり、それ故に研究され、その抽象的なモチーフが借用され、手作業の生産工程から人類の創造行為と視覚形態の基本の復活と理解を試みようと熱心に見習った。染織品はこれらの理論上、芸術上の探求において重要な役割を果たした。

同時にドイツでは、ベルリン民族学博物館（Berlin Museum für Völkerkunde）が非ヨーロッパのアート、とりわけアンデスの染織品の収集に熱心に取り組んでいた。それはペルーで研究する学者、収集家によって執り行われた徹底的な人類学上の研究のおかげであり、その収集品は最終的には、ベルリン博物館において完全なものになった。例えば1907年までに、ベルリン民族学博物館のアンデス芸術の所蔵品は莫大なものになっていた。つまり染織品の収集品だけで、7,500点あり、当時のヨーロッパではアンデスの染織品の収集品としては最大のものであった。[8] 収集家は、アンデスの人々が意志を伝達するのにヨーロッパの従来の書き文字のシステムを用いず、その代わりにシンボルを用いるという洗練された文化のもとで生み出された、簡単な手織り機で織られた染織品の複雑な技法と抽象絵画的なイメージに魅了された。[9]

　この直接的な伝達手段とデザインはバウハウスの理念と十分に共鳴した。つまりアンデスの織布の抽象的な視覚言語は信じ難いほどの技術の熟達さ及び質の高さに対し、多くの現代のアーティストが賞賛し翻案して作り変えたほどであったが、アルバースはその中の主要な1人であった。彼女の生涯にわたるプレ・コロンビアン（訳註：コロンブス到来以前のアメリカ）の芸術に対する関心がドイツで始まり、そして民族博物館にしばしば通っていたと聞いても驚くことではない。[10]

　ハンブルグの美術工芸学校（Hunburug Kunst-gewerbeschule）で伝統的な手工芸の訓練を放棄した後で、当時アネリーゼ・フライシュマン（Annelise Fleischmann）といっていたアニ・アルバースは、1922年、23歳の時にバウハウスに入学した。そこで、バウハウスの仲間ヨゼフ・アルバース（Josef Albers）（1888-1976）に出逢い、1925年に結婚した。[11] 彼ら2人はバウハウスの中でも最も長く在籍した。つまり彼は13年間、彼女は9年間在籍した。彼女は家具職人ジーグフリード・フライシュマンと著名な出版業者ウルシュタイン（Ullstein）一族の一員であるアントニー・ウルシュタイン・フライシュマン（Antonie Ullstein Fleischmann）の娘であった。ウルシュタイン社は *Die Dame・BIZ・Der・Querschnit・Uhu* といった雑誌、書籍の他に広範囲なプロピレーエン（Propyläen）美術史のシリーズを発行しており、その中に美術史家マックス・シュミット（Max Schmidt）の重要な1929年の本、『ペルーの美術と文化』（*Kunst und Kultur von Peru*）があったが、それをアニ・アルバースは所有し参考にしていた。[12] バウハウスのことは書かれることが多いが、織工房におけるアニ・アルバースの役割は装飾美術の改革、プリミティヴィズム、パウル・クレー（Paul Klee）の教育そしてアンデスの染織からの強い衝撃といった、より広い文脈の中では十分調査されてきていない。[13] 本書の前半ではこの魅力的で相互に関連している一連の状況を明らかにしようと思う。

アンニとヨゼフ・アルバースは1933年11月にアメリカに移住し、ブラック・マウンテン・カレッジ（Black Mountain College）で教え始めた。そこはノース・カロライナの山の中に新しく開設された教養課程の学校であった。メキシコに極めて近接しているというこのことがアンニのアーティストとして、教育者としての成長に大きな役割を果たした。ブラック・マウンテンでは織物の教師は彼女だけだった。この立場のおかげで彼女は新しい教育法を発展させ、バウハウスの思想を完成させることとなった。更に重要なことには、彼女はバウハウス時代を振り返り、その記憶をフィルターに通して見ることで、クレーの教育と作品の強い影響を十分理解し始めた。

　アンニは1935年に夫婦で初めてのメキシコ旅行をし、それ以降ブラック・マウンテンの在職中にほとんど毎年のように出かけた。[14] 始めから彼女はメキシコの市場を徹底的に調べて、「古いもの」主にプレ・コロンビアンと同様にラテン‐アメリカの染織品を個人的に収集した。彼女はまた、ブラック・マウンテン・カッレジ用に価値のある品を収集したが、それらの大部分はアンデスと現代ラテン‐アメリカのものであった。[15] 最初の品を彼女とヨゼフのメソアメリカとアンデスの収集品として入手したが、それはその後1,000点以上になり、陶器、石細工、翡翠、染織品が含まれていた。同時に、彼女の収集品の活用の仕方は、アーティスト及び教師として彼女特有のやり方で古代の美術品を注意深く研究するために集めたのであって、必ずしも展示するということではなかった。事実、布の構造を十分理解するために彼女は所有する数多くのアンデスの染織品に鋏を入れた！

　アルバースのアートとデザインへの取り組み方はアート、クラフトと産業製品との健全な関係を推し進めたもので、近くのアパラチア山脈で同時期に行われていたクラフトの復興とは反対のものであった。そこで重要視されていたのは、厳密な意味での手仕事を通しての品性を保ち、山小屋サイズの小規模な生産を通して自給自足を奨励し、紡ぎから織りに至るまでの全体的な生産の管理を通して機械からの解放をめざしていた。これらの目標は、バウハウスにおいても大きな影響を与えていた19世紀の装飾芸術の改革運動から直接生じたものとはいえ、アルバースはヤール幅の布を生産するための唯一の方法として手織りを促進するほどロマンチストではなかった。同様に彼女は繊維を紡いだり染めたりすることには興味がなく、むしろ工業製品の糸を購入して現代生活の便宜性を活用する方を好んでいた。しかし織の芸術的な可能性の追求及びアンデスの染織品への理解が増すにつれ更に探究心が煽られ、1950年代にはアルバースの織の実用的な側面への関心は、衰えていった。

序

　アルバースの1950年代から1960年代の絵画的織物は、視覚的にも、概念的にも素晴らしく、調査及び研究において輝かしい10年間だったことを示している。そして『織物に関して』は彼女の絶頂期の著作であることを明示している。ほぼ半世紀近くを糸で制作し、織について書き、アンデスの染織を研究した後で、彼女はアートとしての染織の役割を明確に理解できる地点に到達した。従って同著は彼女が到達した信条表明であり、彼女が賞賛してやまなかったアンデスの染織への、最後の偉大な捧げ物ともいえる。

第 1 章　歴史的背景

　アンニ・アルバースの古代、非ヨーロッパ芸術への関心は、20世紀初頭のヨーロッパやアメリカのアーティストが、彼らが「プリミティブ」アートと呼んだ世界の特徴を研究し、自分のものとしようとした総体的な動向と関連している。しかし彼女の同時代の人々が主としてアフリカやオセアニアの美術に焦点を当てていたのとは異なり、アルバースは古代ペルーの染織を研究した。彼女のアンデス美術への賞讃は独自なもので、そしてかなりのものであったが、それは何もないところから生じたわけではない。むしろ様々な要因の結合から成り立ったものである。つまり応用美術の革新、教育の改革、理論家による非ヨーロッパ美術文化の研究、古代及び非ヨーロッパ美術と現代ヨーロッパ美術とデザインを併置するという新しい展示方法の実践、そして彼女の母国ドイツにおけるこれらの染織品の膨大な収集品に接触したこと等が含まれる。これらの要因はブリュッケや青騎士のアーティストのグループや、パウル・クレー（Paul Klee）やワシリー・カンディンスキー（Wassily Kandinsky）といったバウハウスの彼女の教師にも強い影響を与えていた。

　19世紀後半には「プリミティブ」という言葉は西洋人の間で時代、文脈において、現代ヨーロッパ社会と異なり、取り残されたと思われている集団が産み出した幅広い美術作品のことを述べるために広く採用されたものであった。[1]「プリミティブ」は、しかしながらその使用に対して多様な文脈を系統だったものにする仕事に従事している今日の学者が言い表す用語とは相反する用いられ方であった。その用語の受け止め方と定義は、異なる「プリミティブ」なモデルが別の理由で研究されたように、その記号自体が他に対して、ある価値の1つのセットとしての位置づけをするなど、絶えず動いていた。19世紀後半及び20世紀初頭には美術に先史、ゴシック、ヨーロッパの民族の伝統が含まれていた。そしてアジア、中近東の国々、それには中国、日本、インドネシア、インド、ペルシア、エジプトが含まれるが——それらの美術は「異国風の」美術と呼ばれていた。そして古代アメリカにはアンデス、メソアメリカ、アメリカ先住民の文化が含まれ、アフリカとオセアニアの美術は「部族的な」「野蛮な」社会の美術として言及されていた。その他、子供、農夫、精神障害者の美術、これらは堕落していない美術表現と想定されるために、「プリミティブ」として分類されていた。これらの広範で多様なグループを統合させる要因は、近代のヨーロッパ人に対し、「他者」を意味する人々ということであり、彼らの美術はルネサンス以降の、ヨー

ロッパの美術に対して対照的なものとしての役割を果たしていた。「プリミティブ」美術は、「文明化された」ヨーロッパ美術という伝統的な手法によって支配されていないことから、第1次世界大戦の前まで、学者やアーティストの間で、従来のヨーロッパ美術より純粋で技術的にはよりシンプルで、抽象的なアートと考えられていた。

非ヨーロッパの染織品は、第1次世界大戦前のドイツの「プリミティブ」という理想に向けての概念化、手工芸の復活、文化に関する理論の発展に対して中心的な役割を演じた。「原始的な」染織の方法は機械によるやり方や、従来のヨーロッパの形態と技法に代わるものを提供し、19世紀と20世紀のアートとデザインに刺激を与え、著しい変化をもたらした。

応用美術の改革

第1次世界大戦後にドイツにバウハウスが設立されたことは、ある意味では19世紀半ばに主にウィリアム・モリス（William Morris）の著作とテキスタイルデザインを通して、イギリスに源を発した応用美術の改革運動に関連する議論の継続の一部であると多くの学者は言及している。染織品はモリスの思想をとりわけ顕著に言い表している。彼は、機械により伝統的なクラフトは審美的、経済的、精神的に害されており、それはアーティストがデザイナーとなって伝統的な手工芸の適切な訓練と生産を復興することで現状を改善できると信じていた。[2] モリスは1870年代にいくつかの装飾美術のギルドを設立し、手製の染織品を生産した。その中にはモリス商会や彼のデザインのもとに手作りで絨毯を生産したロンドンの絨毯工房のハマースミス（Hammersmith）がある（図版1.1 p.11 ）。

モリスと他のデザイナー《アーサー・ラセンビー・リバティー（Arthur Lasenby Liberty）とクリストファー・ドゥレッサー（Christopher Dresser）を含む》は、テキスタイルデザインは自然の中に見出された有機的な形態を示唆すべきであり、そのパターンは自然界の成長の法則に従わねばならないと信じていた。[3] 彼らはまず自分たちの主義を強化するために、モデルとしてアジアの織物に目を向けた。ことに中近東やアジアの絨毯のデザインを見出し、オーエン・ジョーンズ（Owen Jones）は1856年に著書『装飾文様集成』（*The Grammar of Ornament*）を著し、同様に染織品ではドゥレッサーは1876年に極東について調べ、1875年にリバティーが開いた店のために輸入した中東及び極東からの織物の中に、彼らが自分たちの仕事の中に達成しようと試みた平面的なデザインの例があるのを見出した。[4]

19世紀にイギリスで興った応用美術の改革の普遍的な根本方針は、ヨーロッパ中

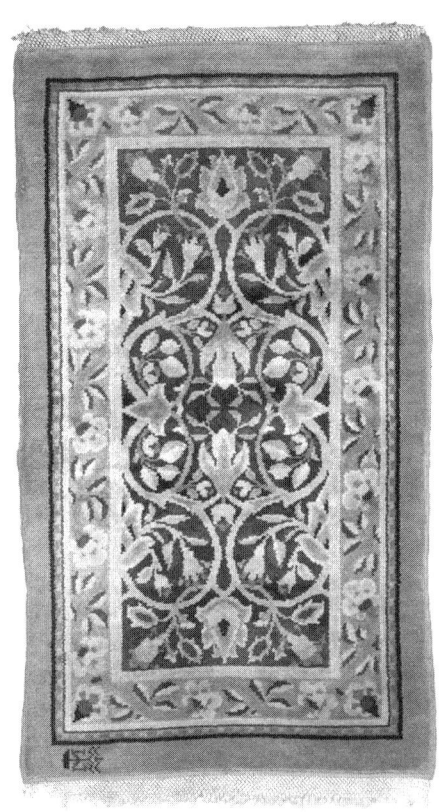

図版 1.1 ウィリアム・モリス（イギリス）デザインの手織り絨毯　1879-1881 年頃制作　経糸 – 木綿、緯糸 – ウール　248.8×135.9cm／ロンドン、ヴィクトリア・アンド・アルバート美術館

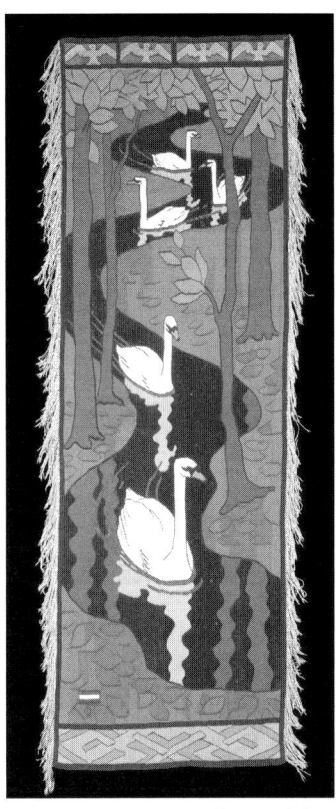

図版 1.3 オットー・エックマン「5 羽の白鳥」1865-1902 年　木綿にウールのタペストリー 241.3×107.3cm　1897 年ドイツのシャーレベック美術工芸学校にて制作／ボストン美術館

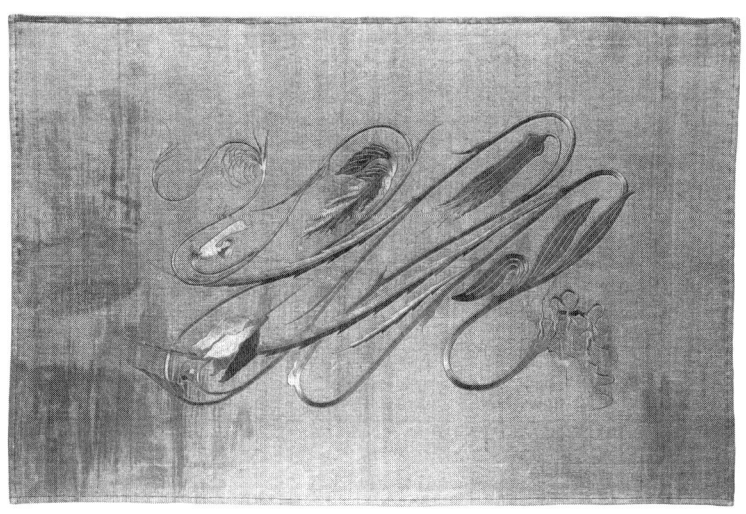

図版 1.2 ヘルマン・オーブリスト「鞭打ち」　1895 年頃　ウール地に絹糸で刺繍 117.5×180.6cm／ミュンヘン市立博物館

に影響を与え、アール・ヌーヴォーとして知られている広範な運動の基礎となった。アール・ヌーヴォーの実践者たちの主な目標は手工芸を復活させ、アートとクラフトを結合し、もののデザインを素材と機能から引き出し、製品のデザインと生産の美的な管理を維持することであった。モリスが専ら手作りの行程にこだわるのに対し、他のアーティストや理論家は、ことにドイツでは機械生産の可能性を装飾美術の改革の議論に導入した。そしてモリスのアーツ・アンド・クラフツ運動はドイツで実現するにあたりユーゲントシュティール（訳註：Jugendstil「青春様式」以後ユーゲントシュティールと表記）と明示された。

　手工芸の復興がめざしたものは19世紀後半及び20世紀初頭の学者、理論家、アーティストを広く刺激し、工業化以前のヨーロッパのタペストリー、レース、刺繍などの歴史的な染織品の製作方法及び地中海沿岸やアジアの国々に由来する抽象的な花模様の敷物、布等歴史的な染織品のパターンに関心が持たれるようになった。例えばモリスのハマースミス工房で制作されたカーペットは、トルコからイランにかけてのペルシア絨毯のデザインと製作方法から大きな恩恵を受けたことが明らかであり、それは時代の強い要求でもあった。[5] モリスは疑いなく、非ヨーロッパの染織品をインスピレーションの源と見なす近代テキスタイル分野の前例を築いた19世紀の最も有名なデザイナーの1人である。

　世紀末のドイツではヘルマン・オーブリスト（Hermann Obrist）やオットー・エックマン（Otto Eckmann）といったユーゲントシュティールのデザイナーが、応用美術の改革に関連した問題を論じるのにテキスタイルを用いた。1896年のミュンヘンのリッタウアーのサロンにおける草分け的な展覧会で、オーブリストは、彼のデザイン画を助手のベルト・リュシェ（Berthe Ruchet）が手で刺した刺繍作品35点を展示した。これらのデザインには彼の有名な作品、1895年頃の「鞭打ち」（*Peitchenheib*）（図版1.2 p.11）があるが、これらは装飾美術に自然主義的な抽象という新しい視覚言語を導入したことで重要である。植物の形態はそれらが幻想的に表現されることなしに、自然の姿を暗示していることで、従来のヨーロッパ的な原則や工業生産からの明白な転換を意味している。オーブリストは彼の「現代的な」デザインが形態的に平面的で抽象的な日本の木版画のデザインから影響を受けていることに気づいていた。[6] 1896年にミュンヘン、ベルリン、ロンドンで行われた展覧会の影響は、ドイツのユーゲントシュティールのアーティストであり建築家のオーグスト・エンデル（August Endell）の「私の作品の出発点はヘルマン・オーブリスト刺繍の展覧会であり、それにより初めて私は外見的な構成によるのではなく、自由で有機的な創作の形態を知ることができた」という文章に立証されている。[7] オットー・エックマンの1896-97年

のタペストリー「5羽の白鳥」(*Fünf Schwäne*)（図版1.3 p.11）はシャーレベックの美術工芸学校の学生により織られたものだが、それもやはり新しい美術運動の例と考えられ、同じく日本美術の平面的なパターンと抽象化された自然主義的な形態からヒントを得たものだった。[8]

　ユーゲントシュティールのテキスタイルデザイナーやウィーンのウィーン工房のデザイナーも同様に、モリスの装飾デザインに対する考えを支持し、織物本来の行程である糸が上下する構造から直接的に生まれるパターンを考えるのではなく、むしろモリス同様に彼らのパターンとして原寸大の下絵を予備的な下図とした。[9] 他の言葉で言えば、デザインは織物の構造とは分離したままだった。この矛盾は1920年代、バウハウスの織工房のメンバーにより初めて解決された。アンニ・アルバースがその主な提唱者であった。この装飾美術から構造的なデザインへの取り組みの相違は、異なる非ヨーロッパのモデルの違いが反映したと思われる。つまりアジアの染織品のモデルの代わりにアンデスのものが使われたことにある。周知のように、アンデスのモデルが事実上、しかるべきポジションを得るまでにはある程度時間を要した。

美術理論家たち：リーグル、ゼンパー、ヴォリンガー

　19世紀後半及び20世紀初頭の応用美術の改革運動と博物館の購入活動と平行して、美術史家、文化評論家は広範にわたる非ヨーロッパ美術を装飾用デザインパターンの源と考え、その位置づけを求めて分析していた。ドイツ人学者アロイス・リーグル（Alois Riegl）、ゴットフリート・ゼンパー（Gottfried Semper）、ウィルヘルム・ヴォリンガー（Wilhelm Worringer）は、染織品も含めて装飾美術は、文化の視覚的言語の本質を最も十分に表していると主張した。従って、様々な年代、地理、様式の範疇から染織品が学術的に研究され、書物になり出版された。

　ゼンパーとリーグルは、アジア、古代ギリシア、ローマ、地中海沿岸のイスラムの国々を含む広範囲の染織品を研究した。そしてある1つの方法から別のものへの、そしてある文化のグループから別の文化へと美術上の様式と作業手順が移行したと考えられるものを調査した。リーグルの装飾性への関心は、オーストリア応用美術館で、1885年から1897年まで染織部門の学芸員を務めた期間に染織品に接したことにより生まれた。その間に書物にし、『美術様式論：装飾史の基本問題』(*Stilfragen: Grundlegungen zu einer Geschichte der Ornamentik*) を1893年に出版した。『美術様式論』でリーグルは、それぞれの文化は、装飾デザインを創り出す独自の意志、芸術意志（*Kunstwollen*）を有し、模倣や物質的な動機は別にして、装飾デザインは、時代と地域により変容する歴史的文化的現象として見ることができる、と論じた。[10]

歴史上の非ヨーロッパの染織品に対する論理形式にのっとった研究により、装飾美術におけるパターンと図像学の理解に対する分離点として染織品を初めて重要視したのはリーグルだった。[11] オーエン・ジョーンズ（Owen Jones）やゼンパーの仕事のように、リーグルの研究は古代アメリカの美術を含んでいなかった。この見落としはこれらの著述家が古代アメリカの大量の価値あるものに接する機会がなかったことを反映しているようだ。例えば、ウィーンでは、1914年までは、民族学博物館ではその収集品に、アンデスの染織品は100点もなかったようである。また、英国においてもアンデスの収集品は同様に限られていた。[12] ゼンパーのドイツでは、アンデスの大量の資料は1879年までには到着していなかった。その年に彼の著書『技術的な美術または実践的美学の様式』（*Der Stil in den Technischen Künsten,oder Praktischer Aesthetik*）が出版されたが、それは1879年のことである。

　リーグルの議論は、ゼンパーの技術上の決定論それはしばしば「物質主義」と呼ばれたが、それに反するものであった。リーグルの理論は想像上の衝動からというより、むしろ素材と技法の産物としてアートが生まれたという論に反論したものだった。例えば、ゼンパーは織物の水平／垂直のパターンは経糸と緯糸が交差する技法上の単なる直接的な結果であり、全ての幾何学模様は、織り、組みの交差する構造から生じたものであると主張した。ゼンパーによれば最も古い素材に基づく技法は繊維を織ることから生まれたもので、そこから生じた直線的なパターンは、後に陶器や建築といった他の手段にも広がり応用されていった。一方、リーグルは染織品が文化的発展の中で中心的役割を果たしていたことを挙げ、幾何学模様は織技法に呼応して単に表れたのではなく、装飾を施したり、整えたいという人間本来の要求から始まったと強く主張した。彼はこれらのパターンは初期に試みられた芸術的表現の結果であり、抽象的なリズム、対称性の原理を具体化したものであると論じた。本質において、ゼンパーとリーグルによって提示された意見の相違は、クラフトとアートに関する論争に引き継がれ、平行線をたどった。[13] それを交差させるものとして、アルバースは1930年代の彼女の創作である「絵画的織物」（pictorial weaving）という言葉に行き着いた。

　20世紀初頭のドイツにおける、リーグルの重要性は表現主義の評論家、ヘルマン・バール（Hermann Bahr）による『表現主義』（*Expressionismus*）1916年の本文中の意見に採り上げられている。

　　　　リーグルとは何者か……？　現代美術の評論の中で［彼の］思想を含んでいない本は1冊もない……。ドイツ人には美術作品は、必然性、素材、

技法から引き出された機械的な産物であった……。この捉え方はそれらの全体的な枠組みの輪郭を明確にしたに過ぎない……。リーグルは物質主義の信条に異議を唱え、美術はほかならぬ人類の精神であると感じた。[14]

バールの論評は、リーグルとゼンパーとの意見の相違を理解していることを、そして美術の精神的性格について後の表現主義者が研究した芸術意志の概念との関連性を明らかにしている。ドイツの表現主義のアーティストは、一般的に、「原始」美術が生まれた本質的な条件は内なる精神が創造上の行程との結合を巻き込んで産み出され、しかもその結合は近代のように「文明」にさらされていないものであったと信じていた。この特別な概念は戦争中には社会的に意味のあるものとなったが、その時代は、特にバールは「文明」によってもたらされた混沌の解決として「原始」の状態への復活を叫んでいた。彼は続けて述べている。

> 我々は今日の状態から人類の未来を救うために、我々自身が野蛮人にならねばならない。原始人のように自然を畏敬し、彼らが自分自身の中に避難所を探し求める。そのように我々もまた、我々の精神をさいなむ「文明」から逃げ出さねばならない。[15]

リーグルの追随者であるドイツ人のウィルヘルム・ヴォリンガーは「原始」美術、幾何学的抽象と精神的表現の関連を研究し、1907年の重要な論文『抽象と感情移入：様式の心理学への寄与』（*Abstraktion und Einfühlung: ein Beitrag zur Stilpsychologie*）を発表し、1908年ミュンヘンで発行した。この論文でヴォリンガーは、リーグルの研究を継続し発展させることを意図し、アートの精神的基盤を再発見するために、人間の知覚の初期状態への回帰を唱えた。[16] リーグルの基本的な前提では幾何学様式は一定の文化における審美眼の発達において第一の位置を占めている。横段模様、雷文、格子模様、菱形は、更にだまし絵的、曲線的な形態に次第に向かう「空間を分割する基本的な方法」を表している、というものだった。[17] ヴォリンガーは表現の初期の幾何学的な段階は、美的動機に相違があるために、後にだまし絵に向かって発展したものとは全く異なるということを主張して、リーグルの芸術意志という概念の上に論を進めた。美術上の発展の未発達で「原始的」なレベルで創作されたアートは「幾何学的—結晶構造の規則性」において、全ての美術の中で最も純粋なものに加えて、抽象的装飾的な表現の最も早い段階の例である。従ってそれ自身のために、また、現代の抽象美術との関連性のためにも研究されるべきだとヴォリンガーは論じた。[18] 最後の箇所、つまり「プリミティブ」と幾何学的抽象が交差し、つながる点で、ある面では「原始的」として彼らの抽象美術を受け入れ始めていた青騎士のメンバー

ともいえるヴォリンガーの仲間に大きな影響を与えた。[19]

ヴォリンガーは「原始的」な人々は世界を混沌としたものとして体験しているのに対し、「プリミティブ」アーティストは世界を客観的に見ることはできず、また、自然現象を模倣することへ駆り立てられるというより、この混沌の中で静けさを達成する手段として「抽象への衝動」が役立つと信じていた。[20] ヴォリンガーは続けて言う。人類は安全を手に入れるにつれ、更に「文明化」した。彼らは世界を再生し、模倣し、それに自分自身の身を置いてみることでそれを支配した。ヴォリンガーはこの衝動を模倣に向かう「感情移入」と呼んだ。何故なら現代社会は再び混沌としており、現代のアーティストは再び抽象の「原始的な」原理を信奉しなければならない、とヴォリンガーは主張した。

ヴォリンガーが世界大戦前後の表現主義者の仲間へ与えた影響の大きさは、「原始的」な人々の視覚表現の本質は抽象であるという前提からきている。例えば、評論家エックハルト・フォン・ズュドウ（Eckhart von Sydow）は1920年に『ドイツ表現主義者の文化と絵画』という本の中で、「ヴォリンガーは原始人について、人類発達の初期段階において、美的表現として抽象と幾何学的美術との関係が近かったという世界的な視点を含む理論を持っていた」と書いた。[21] 人間の支配を越えた力を理解する必要から外界の力の本質を抽象的に表現したそのことから抽象絵画が生じたというヴォリンガーの考えは大戦の間、とりわけアーティストに意味を持つようになった。例えば、パウル・クレーは1915年に次のように書いている。「この世を畏れれば畏れるほど――とりわけ今日の問題であるが――美術はより抽象になる。一方、幸せな世界が今日のアートを産み出している」[22] アンニ・アルバースもまた、ヴォリンガーについて彼女の作品や著作で言及するようになった。

美術教育改革

20世紀初頭、2つの重要な概念がヨーロッパの美術教育者により展開された。それはリーグルとヴォリンガーの視点に類似する概念であった。つまりそれは児童絵画の抽象は自然主義に先行し、全ての視覚的形態は本質的に感情の状態に関係しているというものであった。[23] これらの概念のうち、まず始めに人間の初期の美術の傾向は模倣ではなく抽象に向かっていたというヴォリンガーの理論を支持している。それに次いで、一般に人々は彼らの歴史的、心理学的文脈に関連して創造するという基本的な意志を所有する、というリーグルとヴォリンガーの主張を支持するものであった。ヴォリンガーの研究に先立つものとして児童絵画と原始美術の間に相似点を見た2つのテキストがある。それは、アルフレッド・リヒトヴァード（Alfred Lichtward）

の『学校における美術』(*Die Kunst in der Schule*)(1887年)とコラド・リッチ(Corrado Ricci)の1887年の『幼児の美術』(*L'Arte dei Bambini*)であるが、後者は1906年に『子供の美術』(*Die Kinderkunst*)としてドイツ語に訳された。[24] どちらも創造について理論化された原則であり、それは大人の論理によって害されず、また、汚されていない子供の自然な創造的能力と、文明によって汚されていない「原始的な」人々の自然な創造的な能力とを関連づけたものであった。[25] ドイツの美術史学者ジーグフリート・レビンシュタイン (Sigfried Levinstein) もまた、1905年に『14歳迄の子供の素描』(*Kinderzeichnungen bis zum 14 Lebensjahre*) のテキストで、原始美術と子供の美術を関連づけている。[26] ヨハネス・イッテン (Johannes Itten) の師であった、ウィーンの美術教育家フランツ・チゼック (Franz Cizek) は、子供の美術は「最初の最も純粋な美的創造の源泉である」と認め、子供の美術が大人の美術の根源であるばかりでなく、子供自身の、及び子供自身の一連の慣例にのっとった確かなものとして認められるべきだ、と強調した最初の1人であった。[27]

　上記の研究に関係のある1人に、ベルリンの医師テオドール・コッホ＝グリュンベルグ (Theodor Koch-Grünberg) がいるが、彼は、20世紀初頭に2年間、ブラジル北西の原住民と生活し、その社会を研究した。1905年コッホ＝グリュンベルグは『原始林の中の美術の起源』(*Anfränge der Kunst im Urwald*) を、1909年には『インディオと共に2年間』(*Jahre unter den Indianern*) を出版した。彼は最初に、それは子供の美術にも見られるものだが、ブラジルの原住民の特徴的なある儀礼上の行為について論じた。そして本の中で自分は民族学者の単なる興味ではなく、子供の美術の専門家としてでもないと述べている。[28]

　一般に今日の美術教育者がそうであるように、コッホ＝グリュンベルグは子供の美術的な表現は略図的なものから複雑なものへ、表現的なものから具象へ、表意的なものから模倣へと段階的に発達すると信じていた。また子供はお気に入りの略図的な記号を繰り返す。しかも異なるものを表すのに最初のものと同じ形を用いている。彼らは滅多に幻想的な空間を用いず、X線的なまたは鳥瞰的な光景、横顔の融合、不連続の物語といった他の方法を用いている。[29] コッホ＝グリュンベルグはブラジルで彼が見た子供が制作したかのような大人の美術の本質を分析した。しかしながら美術教育者たちは「原始的」を子供がそうだったと同一視する進化論的理論を誤解して、彼らは非ヨーロッパなものや慣例にとらわれない美術について、20世紀初頭のドイツの概念を構成した。

　19世紀のドイツの教育者フリードリッヒ・フレーベル (Friedrich Fröbel)

は、彼の幼稚園の授業をスイスの教育者ハインリッヒ・ペスタロッチ（Heinrich Pestalozzi）の理論を手本としたが、基本原則を押しつけるというよりむしろ感覚的な取り組みを信じており、子供の生来の学習能力を刺激することに重点を置いた。フレーベルはまた、子供は円、四角、三角のような基本的な形を自然に理解し、これらの形を含む単純なシステムの熟達から、より複雑なシステムへと発展する子供の本来の発達を信じた。これらの信念からフレーベルは、1850年代半ばに子供の精神と肉体の機敏さの育成を助けるための教育上の資料や教材のシリーズを開発した。このプログラムを彼は「恩物」（註：フレーベルの考案による幼児のための用具）（材料）と「作業」（活動）と呼んでいる。それは単純な積み木（恩物）で構築することや、グリッド上の点をつなぐこと（作業）、そしてこの研究で重要な色々な色紙の細片を織ること（作業）等を含んでいた。

　フレーベルによる基本的な形についての研究、これらの基本的な形の教育現場への応用、そして、子供の芸術がそれ自体で有効だとするフレーベルやその追随者たちの見解が、それまでに既にあった「原始」美術の作品に関する興味を更に煽り、バウハウスのデザイン理念の基礎にも貢献した。[30] 多くのバウハウスの教師たちが、教育上のこのような改革に啓発されていたことをここで特記しておきたい。ヨハネス・イッテン（Johannes Itten）は、彼のバウハウスの「予備課程」（Vorkurs）では、学生が感情のままに自由に遊びに没頭することに委せるという実践の原型を作ったが、それは感覚に基づく新しい美術教育であった。[31] J・アボット・ミラー（J. Abbott Miller）は、カンディンスキーはフレーベルの幼児教育の方法で教育され、フレーベルの加算的、構造的な「恩物と作業」の訓練がカンディンスキーとクレー両者の作品と教育に衝撃を与えたと示唆している。[32] 確かにクレーのワイマール時代のバウハウスの構成に対する構造的な取り組みに関する授業は織物の糸の上げ下げの行程の真似をしたり、グリッド上で点をつないで構成することなのだが、それは、ある部分は革新的な教育改革により形成されたとも言える。重要なことに、1920年代にドイツで美術教師としての訓練を受けたヨゼフ・アルバース（Josef Albers）が公立学校で教師としてこれを実践していた。多分、他の人たちよりも、ヨゼフは手で操作するという新しい教育への取り組みを鋭敏に感じ取っていたのだろう。そして彼は、1923年にバウハウスのマイスターになってから、彼の教室で教える際に、入念にその方法を活用した。マルセル・フランシスコノ（Marcel Fransiscono）が論じているように、教育改革と結びついた多くの思想と実践が、バウハウスのメンバーによく知られており、そのような方法の実践が、プロのデザインの文脈の中で最も成功したのはバウハウスにおいてであった。[33]

クレー、カンディンスキー、そしてヨゼフ・アルバースは皆、ミュンヘンで第1次大戦以前にフランツ・シュトゥック（Franz Stuck）のもとで美術を学んだ。ミュンヘンは当時のヨーロッパで教育改革において最も重要な中心地の1つであり、染織品がその改革運動で役割を果たしていた。ヘルマン・オーブリスト（Hermann Obrist）が1896年の彼の刺繍の展覧会で受けた人々の注目を、教育改革運動中のファイン・アート・アンド・クラフトのユニオンへ向けさせたのは、ミュンヘンにおいてであった。[34] 後年、1901年にオーブリストとヴィルヘルム・フォン・デブシッツ（Wilhelm Debshitz）は、オーブリスト－デブシッツ スクールを開設し、そこでエルンスト・ルードウィヒ・キルヒナー（Ernst Ludwig Kirchner）やゾフィー・トイバー・アルプ（Sophie Täuber Arp）といった多くの重要なアーティストが訓練を受けた。パウル・クレーは形態ドローイングのコースの助手としてそこで一時働いていた。

　オーブリスト－デブシッツ スクールはバウハウスのモデルとしての役割を果たした。それは学生にアートとクラフトを隔てていた境界をなくすことを教え、よいデザインとは素材固有の本質を理解し、従うことからくるということを強調するバウハウスの目標を予想させるものであった。[35] その学校の男女共学の許可という革命的な実践もまた、バウハウスの方針として採用された。[36] そして伝統的な研究方法から総合教育という理想を追求する美術教育へ改革することにも成功していた。それは素材と形態に積極的に取り組むことと実験を通して学ぶというものであった。[37] 従来の教育の実践と対照的に総合教育はより単純で、より本能的と思われ得る段階に立ち返ることを伴い、それはプリミティヴィズムの文脈の中でドイツのアーティストや作家による研究と類似していた。教育改革と装飾美術及び「プリミティブな美術」の概念の関連は第1次世界大戦前のミュンヘンやドイツの至る所でこのようにして出来上がって行った。根源的な形態、技法、表現についてその後も熱心に継続して追求された。

カール・オストハウス及び20世紀初頭のドイツにおける非ヨーロッパ美術と染織品の紹介

　「プリミティブ」美術はモダニストの思想形成に多くの意味で役に立った。近代の工業時代に対比するものとしての役割の他にも「プリミティブ」美術は、モダンデザインのモデルを提供することが可能であると信じられていた。20世紀初頭に、リーグルとウィーンで学んだことがある織物業者であり美術収集家のカール・オストハウス（Karl Osthaus）は、1904年に彼が設立したハーゲン（現在はエッセン）のフォルクヴァンク美術館（Folkwang Museum）で現代美術と一緒に非ヨーロッパの実例を展示した。非ヨーロッパの染織品への関心が20世紀初頭には既に高まっていたが、

丁度その頃にこの種の美術を展示する新しい方法が美術館やギャラリーで探求されていた。オストハウスは、彼の展覧会を通して現代のアーティストと工業デザイナー間の前向きな会話へのきっかけになること、そしてアート、クラフト、工業間の統一をはかることを望んでいた。[38] 例えば、1904 年に彼が企画した展覧会では、ジャワ島、日本そしてインドの染織品を、ユーゲントシュティールのアーティストであり建築家のピーター・ベーレンス（Peter Behrens）によってデザインされた産業製品の染織品と併置した。[39] オストハウスは、審美的な価値がヨーロッパの純粋美術のみに結びついているのではなく、古代の非ヨーロッパの手作りのモデルが合理的な形体、構造及び社会的統合の手本を新しい社会に提供するということを、装飾美術の問題点を直接展示することで人々に呼びかけた。彼は「古代の装飾美術の展示がそれらの美的価値 [それ故に]、現代美術に実例を提供することになると信じていた」[40]

オストハウスの考え方は、世紀が変わった直後に展開し第 1 次大戦後も継続していたが、彼とバウハウスの目標はアーティストのデザインによる手仕事の復活を通して工業デザインを改善していくことだったことからみても、これを研究することは重要である。事実、オストハウストとヴァルター・グロピウス（Walter Gropius）はこの問題について 1914 年には互いに、しばしば書簡を交換していた。[41] オストハウスのプロジェクトは経済的なことが動機であった。彼の莫大な相続財産のある部分はハーゲンの大きな織物工場からのものであり、それを改善することで支援していくということが彼の最大の関心事であった。[42] 彼の解決策は現代の工業デザイナーに非ヨーロッパのモデルのデザインと構造の特質について教育することであり、彼はそのモデルが、工業化時代の貧しいデザインの実例に勝ると信じていた。彼はフォルクヴァンク美術館（Folkwang）で展覧会を企画し、そこで現代美術作品を非ヨーロッパのものと併置し、彼らに共有の特質と考えられているものを示そうとした。このデザインと教育の展示の取り組み方は、後になってドイツでカンディンスキーにより『青騎士年鑑』（*Blaue Reiter Almanach*）においても使われた。（オストハウスはこの年鑑の第 1 版の財政支援を提供した 3 人の後援者の 1 人であった）そしてまた、ギャラリーの所有者であるヘアヴァルト・ヴァルデン（Herwarth Walden）により彼のギャラリー・デア・シュトゥルム（Gallery Der Sturm）において、学芸員のグスタフ・ハートラブ（Gustav Hartlaub）によりマンハイム市立美術展示館でも取り入れられた。[43]

ヨゼフ・アルバースは、1908 年にフォルクヴァンク美術館でオストハウスに出会い、美術館について次のように言った。「私は出来る限り数多く来てそこで時間を費やしました」。[44] アルバースにとって美術館を訪れることは、近くのエッセンにある美術工芸学校（Kunstgewerbeschule）に 1916 年から 1919 年まで通っていた

ので、比較的都合がよかった。この時期そしてそれ以前の10年間にフォルクヴァンク美術館では、染織品及びかなり多くの非ヨーロッパの美術品を特集した展覧会が、少なくとも13回あった。[45] アルバースの民俗博物館との接触は美術における非ヨーロッパの美術や、異文化、そして歴史との関係に対する彼の生涯にわたる関心を育む要因となった。

染織品とドイツ表現主義

　非ヨーロッパの染織品とその工程は、ドイツの数多くのアーティストにヨーロッパのハイアートである絵画の伝統と常套的なヨーロッパの物語的かつ具象的なタペストリーに対して、完全に代替となるものを提供した。ヨーロッパのタペストリーの伝統では、織り手は通常女性であるが、一般的には誰か他の人、通常は男性によって描かれた既存の絵を機械的に再現することだけが主な仕事であった。それに対し、「原始的」な文化圏の繊維の芸術はそれらを生産した社会からより評価され、社会の要求とより統合し、それに対峙するヨーロッパのものよりはデザインや制作過程に、より多く従事しているアーティストまたは手工芸人によって創造されたものと見なされている。「原始的な」染織品を特徴づけるこれらの主要点は、自分たちの時代に同じ成果を強く希求する現代のアーティストを魅了した。

　例えば、スタジオの装飾では、ブリュッケ派のアーティストであるエルンスト・ルードウィヒ・キルヒナー（Ernst Ludwig Kiruchner）はドレスデンとベルリンの彼のスタジオで1909年と1915年にプロデュースしてプリミティヴィズムと共に装飾美術を研究した。「原始的」な人々がしたであろうように、彼のスタジオに、彩色された織物や刺繍やアップリケが施された覆い布を吊るすことで、原始的な美術とボヘミアン的な生き方が溶け合った環境を創造した。[46]

　キルヒナーはとりわけ蝋染めの技法で防染された染織品に興味を持ったが、それはドイツ戦争前の復興を楽しんでのことであった。[47] 蝋染めはかつて、そして今日でも引き続き行われているが、近東やアジアでしばしば行われ、更にアンデスの製作者によりもう1つの防染技法である絞染めと共に用いられていた。防染技法とは布のある部分を——蝋、樹脂、絞ること——で覆い染液に布を浸けた時に、その部分に染料が吸収されないようにすることをいう。蝋（または樹脂）が用いられると、蝋染めの場合のように、その技法は浸染と染め重ねの工程が必要である。そのことで最終的に蝋にひびや亀裂が生じ、始めに蝋を塗ったところに染料が染み入る。この染みるという特質から古代の「原始的」なものの外見が想起される点にキルヒナーは疑いなく魅了された。

エミール・ノルデ（Emil Nolde）もやはり原始美術の論点に、様々な時代と文化の折衷的な混合を通して関わった。彼は1912年に非ヨーロッパの美術を研究するためにベルリン民族学博物館で膨大な時間を費やした。彼は「原始」美術の本を書く予定でいたので、その準備のためであった。[48] 彼が染織品に目覚めたのは多分、織り手である彼の妻のアダと彼の友人であり後援者のカール・オストハウスにより刺激を受けたものであろう。オストハウスはブリュッケ派の他のメンバーをも支援した。[49] 彼の研究書の解説の中で、ノルデは「原始」美術の「美しい」生産品及び手作りの工程と、後期ルネッサンス美術の「甘ったるい趣味の装飾」を対比させ、ノルデの民族主義者の気質と思われる皮肉と冷ややかさを撚り合わせて「プリミティブ」な手本の優位性を示そうとした。次のように記している。

> 何故、我々アーティストは洗練されていないプリミティブの工芸品を見ることを愛すのか。原始民族は彼らの手で、彼らが入手できる素材を使ってものを作り始めた。彼らの作品には作る喜びが表現されている……。アイデンティティーに対する根源的な感覚、つまり彼らの武器や、捧げ物、日用品に対して「プリミティブ」により示された造形物——色彩豊かな——装飾の喜びに満ちたものは、我々のサロンのショーケースや美術工芸博物館で展示されている品々に施された甘ったるい趣味のよいとされる装飾よりもはるかに美しい。周囲には、過剰に手を加えられた活気のない、退廃的なアートがいやというほどある……．我々「教育を受けた」人々は実に素晴らしいと思えるような未来へとは進んで来なかった。[50]

彼の論評は当時の一般的な願望、つまり創造における普遍的な工程と行為との再結合をするために、原初の技法と形態に戻るというものを典型的に示している。手作りの「プリミティブ」なモデルは、ノルデにとり彼自身が同時代のヨーロッパの美術界に対し疑いを抱いていたことにもよるが、はるかに勝っていた。

ノルデの芸術は「プリミティブ」についての彼の概念が、この時期の他の人々と同じように、様々な時代と文化の複合に基づいているということを示している。そのような概念は彼の「異国の像」（*Exotishe Figuren* II）（1911）（図版 1.4 p.23）に明示されている。そこではホピのカチナの人形が、アンデスのネコ科の動物と共に、アンデスの染織品の階段模様のモチーフを背景にしてその前に並べられている。事実、ノルデはベルリンの所蔵品で、無数の階段模様の実例を見たようだ。ノルデは多分、ベルリンの近くに住んでいたアンデスの染織品の収集家、エードゥアルト・ガフロン

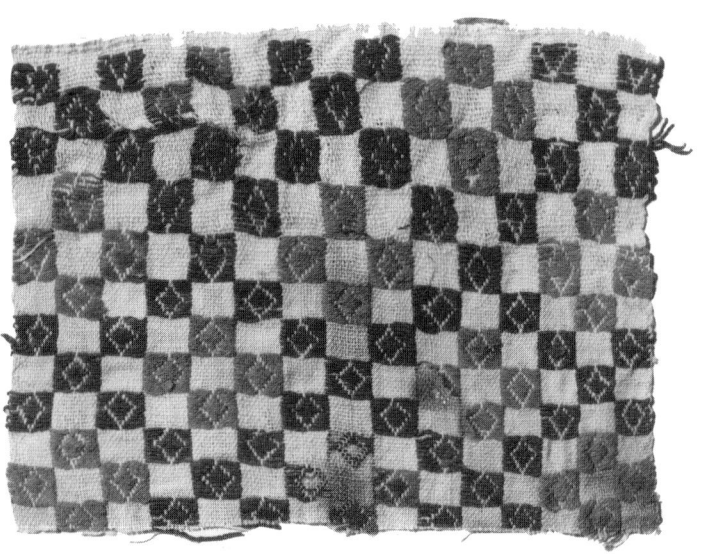

図版 1.4　エミール・ノルデ「異国の像Ⅱ」　1911 年 キャンバスに油彩　65.5×78cm／ドイツ、ゼービュル、ノルデ財団

図版 1.7　アンデス織布 刺繍　16.5×20.5cm　ウェーバー・コレクション、1918 年／ベルン歴史博物館

(Eduard Gaffron）所有のナスカの羽毛の貫頭衣からネコ科の動物のモチーフを取り入れたのだろう（図版 1.5 p.62）。[51] ヴァルター・レーマン（Walter Lehmann）の 1924 年の本、『古代ペルー美術史』（*Kunstgeschichte des Alten Peru*）に図版があるが、下記で論じられているその貫頭衣は、今はシカゴ美術館にある。ガフロンはまた、驚嘆するほど美しいワリ文化の貫頭衣を所有しており、ノルデの幾何学的な階段模様（図版 1.6 p.62）のモデルとして一役買ったかもしれない。それもまた、レーマンの本に図版が載っていた。[52]

ノルデが羽毛の貫頭衣、階段模様の織柄、そしてカチナの人形からアメリカの「プリミティブ」を引き出し合成したイメージから、彼が「プリミティブ」という考えを研究するために広範囲の資料を調べていたことがわかる。彼はこれらのモチーフを本来の文脈からとりはずし、物語を暗示する方法でそれらを併置して生き生きとさせた。例えば、猫はもとの位置の貫頭衣から外されて、カチナの人形につきまとっているように見える。ブリュッケの他のメンバーのように、ノルデは「プリミティブ」なるものに感情的、物理的に噛み合うことのできる想像上の環境を創造した。[53]

青騎士

カンディンスキーが主要な書、1912 年の『芸術における精神的なものに』の序論で、「プリミティブ」アートに言及したことは重要である。彼は次のように書いている。

> すなわち過去においてすでに徹底的に追及されたが、後になって忘れられてしまった、そのような理想をめざす新たな努力、つまり時代全体の内的気分が類似している場合には、論理上当然、過去の時代の、そうした志向を表現して効果を収めた諸形式が、ふたたび利用されるということも起こるわけである。こうして、部分的であるにせよ、原始人の芸術に対するわれわれの共感と理解、われわれの芸術との内的血族関係が成立したのだ。[54]
> （訳註：『抽象芸術論―芸術における精神的なもの』西田秀穂訳 美術出版社 1979 p.23 より引用）

カンディンスキーの「プリミティブ」の推奨はヴォリンガーのものを明らかに支持したものであった。カンディンスキーはヴォリンガーの『抽象と感情移入』をそれが出版された時に読んでいた。[55] 彼の友人であり同僚のクレーのように、カンディンスキーは「プリミティブ」な芸術の形式を模倣することは望まず、むしろ「精神を育てる」芸術制作の過程に関心があることを明言した。[56]

カンディンスキーの「プリミティブ」美術への関心が、染織品をも含む装飾芸術において彼の実験と同時に生じたということはあり得ることだ。というのは、彼は他のアーティストやユーゲントシュティールの美意識から生まれた理論のように、装飾性、抽象性、精神性と自分自身のも含む「他の」芸術との間の強い関連性を見出していた。[57] 重要なことには、この関連性はまた、「プリミティブ」をも含んでいた。カンディンスキーの多方面にわたる原始主義への関心、相互間の仮説上の普遍的な類似性を見出すことを目的とした「プリミティブ」芸術の折衷領域を受け入れることを認めさせた原始主義の解釈は、1912 年にカンディンスキー、フランツ・マルク (Franz Marc)、アウグスト・マッケの共著でピーパー書店から出版された『青騎士年鑑誌』に明快に記されている。

　その年鑑誌はミュンヘンのタンホイザー・ギャラリーでの第 1 回青騎士展の 1 年後に刊行されたが、展覧会は引き続きベルリンに巡回し、ギャラリー・デア・シュトゥルムの開廊展として、ヘアヴァルト・ヴァルデン (Herwarth Walden) の監修のもとに開催された。[58] 年鑑誌は青騎士展より範囲が広く、アーティスト、音楽家、著述家によるエッセイも含まれていた。その出版物は、恐らく、パウル・クレーの協力があったのであろうが、編集者によりミュンヘン、ベルリン、ベルンにおける民族誌学上の資料から選ばれた広範囲な非ヨーロッパ文化圏の多数の図版が掲載されていた。[59] ヨーロッパのゴシックや民俗芸術、工芸品の品々が、子供の作品やアフリカ、オセアニア、アジアからの作品はもちろん、15 世紀のアステカの石彫も含む古代アメリカの作品と、葦や樹皮繊維で織られたブラジルの仮面、アメリカ先住民であるトゥリンギット族の 19 世紀の厚手の織布が含まれていた。これらが、ヴァン・ゴッホ、アンリ・ルソー、マルク、マッケ、カンディンスキー、ガブリエル・ミュンター、ロベール・ドローネーを含む現代ヨーロッパの作品と共に併置されていた。編集者たちは芸術の真の根源であると考えられるものをたどろうとし、純粋に内なる必然により駆り立てられた芸術を例証しようと努めていた。文明初期の芸術について、例えば、カンディンスキーは「はるか遠くの過去を見れば見るほど、見せかけや、まがいものの作品を見かけることが少ないのがわかる」と書いている。[60]

　カンディンスキー、マルク、マッケは古代アメリカの芸術に通じていた。それらはミュンヘンやベルリンでたやすく見ることができた。マルクはマッケに 1911 年にベルリン民族学博物館で見た「インカの最高級の作品」を凌駕する「原始」芸術を見たことがないと手紙に書いている。[61] マルクはこれにより何を意味したのであろうか？ベルリンの博物館で彼が見たインカの実物や、インカのモニュメントや石造建築物の写真について言及しているようであるが、それはより厳密な理解に欠けていたことか

ら、全てのアンデスの作品をインカと呼んで、一般的な所説としていたようだ。事実同じ頃になって初めて、考古学者でありドレスデンの民族学博物館の館長でもあったマックス・ウーレ（Max Uhle）が、プレインカとインカの影響を受けていない社会に関する層位学上と様式上の研究の成果を発表した。その証拠の品々は、ティワナク、パチャカマック、アンコン、ペルーの古代遺跡で彼が発見したものだった。[62] これらの遺跡から発掘された豊富な遺品、ことに染織品が既にベルリン民族学博物館に入手されていたが、マルクは最新の学術的な調査結果については知らなかったのかもしれない。

他の『青騎士』の編集者のように、マッケは「プリミティブ」芸術への賞讃が、現代のアーティストと直観的な表現とを分離している障壁を取り除くことができると賛同していた。マッケの年鑑誌のエッセイ、「仮面」は、彼が信じていた表現主義を「原始」美術の中に見出し、それは青騎士やブリュッケのメンバーを含む前衛派の「野蛮」と同様のものであるとし、それらを多大に評価していたことの証拠である。

> 鑑識家やアーティストが軽蔑的な素振りで、今日まで原始文化の芸術的形態から民族学や装飾芸術の分野に至るまでの全てのものを、放逐して来たことは大いに驚愕する。絵画として壁に掛けているものは、アフリカの彫刻が施され着色された小屋の柱と基本的には同じである。[63]

この発言は、青騎士のメンバーがミュンヘン民族学博物館（訳註：現在はミュンヘンの五大陸博物館）で見たアラスカのトリンギットの族長のケープの複製を見てなされた。マッケの非特異性——アフリカの小屋の柱とトリンギット族の織物の同等性を示唆しているのだが——は、彼の関心が、全ての芸術の普遍的な関連性を見出すことにあることを明らかにしている。従って、他の人と同様に、マッケは染織品をプリミティヴィストの論点を扱う手段としていた。

1911年に始まった青騎士のグループ結成以前にも、パウル・クレーは同様にベルンとベルリンの民族学博物館で直接体験をしたことから、非ヨーロッパ芸術を十分認識していた。[64] 事実、早くも1902年にクレーのプリミティヴィズムは、それは非ヨーロッパと非アカデミー的な表現を含んでいるが、既に形成されていた。彼はその年の彼の日記に書いている。「私はあたかも生まれ変わったようでありたい。ヨーロッパについて全く無知で詩や流行にとらわれず、ほとんど未開のようでありたい」[65] クレーもまた、ヴォリンガーの著作から刺激を受けていた。多分カンディンスキーの熱心な勧めもあったであろう。その本を1908年という早い時期に既に読んでいたと思

われる。[66)] クレーの普遍的なプリミティヴィズムは、概念的にはカンディンスキーの考えと似ているが、その適応については異なる。カンディンスキーのように、彼も普遍的で原初的な象徴記号に、バウハウス時代に非常に興味を持つようになったが、彼は絵文字の記号や幾何学的模様を含むより広い範囲のモチーフを、特定のモチーフを模倣することなく活用した。それは非ヨーロッパ芸術、とりわけ染織品に見られるものだった。[67)] ジェームス・ピアース（James Pierce）が指摘しているように、カンディンスキーはプリミティヴィズムを西洋の因習からの解放を達成するために通過する一段階として利用したのに対し、クレーのプリミティヴィズムは、はるかに奥が深い。ピアースは、クレーは「プリミティヴィズムの作品に内包されている感情や形態上の手法の理解において[青騎士]集団のアーティストの誰よりも勝っている」と述べている。[68)]

クレーはまた、子供の想像力と美術に非常に関心をもっていた。彼は子供の絵画を分析した。そして1911年までには彼自身の子供時代の絵画を集め日付を入れた。その関心は1907年に息子のフェリックス（Felix）が生まれたこともある程度はきっかけとなって、美術教育上に生じる調査と共に平行して続けて行っていた。クレーにとり、子供が表現する純粋性は「原始人」が行うのと同じようなものだった。後に彼は次のように書いている。「私たちは子供が芸術について何も知らないことを決して忘れてはならない。子供の作品を見ているとアーティストは、原始的本能が内容にふさわしい形態上の構造を見出す方法に興味を覚えるだろう」[69)]

子供の美術、プリミティブな芸術、そして現代美術を関連づけているクレーの多方面にわたるプリミティヴィズムは、1912年に発行されたスイスの美術雑誌『ディ・アルピン』（Die Alpin）に、ミュンヘンのタンホイザー・ギャラリーにおける最初の青騎士展について彼が書いた展覧会評に実証されている。彼は非ヨーロッパの芸術、子供の絵画、精神障害者の絵画を真摯に熟視することを通して、芸術の改革を呼びかけた。次のように書いている。

> 芸術には今もなお、原初的な始まりを見ることができる。それは民族博物館や家庭内の子供部屋の中に（読者よ、笑わないでくれ）、見つけることができそうだ。それは子供もすることができるが、もっとも最近の活動「芸術の改革」を打ちのめすことは決して出来ない。反対にこれには確然たる英知がある。これらの子供が助けを必要とすればするほど、彼らが我々に提供する芸術は得る所が多い。何故ならここは既に退廃しているから。まさに時代は、子供たちがこれまでに展開して来た作品を吸収し、それらを

模倣さえし始めている時代なのだ。同様な現象としては、精神的に病んでいる人の素描があげられるが、同様に狂気も誤用で適切な言葉ではない。全ては、実際問題として、もし今日の芸術が改革されるべきなら、もっと真剣に取り組むべきだ。純粋に古代文化を模倣しないのであれば、我々がはるか昔に戻らねばならない。[70]

多くの学者は、クレーが子供の絵画の様々な特徴を彼自身の作品に取り込むのを注視していた。例えば、彼は線を用いて走り描きやなぐり描きをして図式化して、交換の可能性や透明性を試していた。それはカンディンスキーが形態の感情的表現の重要性を研究していたように。しかもクレーは多分ブリュッケのメンバーとは区別して、自分は「プリミティブ」なアーティストではないと主張していた。1909年に次のように書いている。「もし私の絵が、時にプリミティブな印象を与えるなら、その『プリミティブネス』は、あらゆるものを少ない工程でまとめていることからくる私の修練によるものと言えるだろう」[71] クレーの子供の絵画の理解と流用は形態の還元から生じたものであるが、それは表意記号的な表現（恣意的に考えを表す記号）や、絵文字のような表現（認識し得る主題を抽出したもの）を含む様々な記号を作る方法の探求へと彼を導いた。これらの表現方法はアンニ・アルバースと格別な関係性をもつことになり、2人のアーティストはパターンとフォルムの新しい研究方法へと向かうことになった。

クレーは織物の文様と構造を高く評価し理解した。興味深いことに、彼のバウハウス時代の構成への取り組みは、織布の構築のように一行ずつ、一段ずつ、一重ねずつイメージを築き上げることに熱中していた。彼の1920年代から1930年代のグリッドをベースにした作品は、彼の教育ノートと共に、絵画と織物のこの関係が如何に密接で重要かを我々に気づかせてくれる。クレーはそのような取り組みを「プリミティブ」な手工芸品、ことに近東の絨毯を研究することで創出したようである。[72]「プリミティブ」アートは手作りの工程の直接の結果であり、常套的なヨーロッパの芸術より、恐らくより本能的に創造され、根源的な表現であるという広く支持された仮説のもとに、クレーと青騎士団のメンバーは、それに魅かれ、研究し、賞讃した。

クレーは色々な文化や時代のアートを鋭く洞察する目を持っていた。彼の多様な蔵書がそれを明らかに物語る。[73] 彼はしばしば自然史博物館、ベルリン民族学博物館を訪れていたし、彼の故郷の博物館であるベルン歴史博物館で、恐らくアンデスの染織品と美術品の相当量の所蔵品に接し、熟知していたのであろう。[74] 例えば1918年に博物館が購入したウェーバー・コレクションに、相当数の多様で重要なアンデスの染

織品が含まれていた。その中には織と刺繍による格子模様の織布（図版 1.7 p.23）や、鳥や階段模様の防染布の断片等があった。しかしながら、彼のアートは「プリミティブ」な源流から直接借用できる実例を探すことへの挑戦を示すものであった。何故なら彼は広範囲の記号やプロセスを活用していたから。視覚記号や構成のシステムに対するクレーの関わり方が精密であったので、彼のアートと教育は、バウハウス（教師として 1921 年に加わった）の抽象の世界に魅了され、その解明とインスピレーションを探し求めていた新しい世代のアーティストやデザイナーにとっても有意義なものとなった。

第2章　ドイツ、プリミティビストの論議と民族誌学におけるアンデスの染織 1880-1930

　第1次世界大戦前のドイツでは「プリミティブ」に対し、様々な使われ方と定義があったが、その中で重要な共通点は、装飾芸術の改革と前衛絵画の問題点に関する議論に参加する1つのやり方として、手織りの染織に対する関心を持つことがあった。この染織に関する概念の理解は産業における手工芸の役割、社会における芸術と芸術家の役割、創造的な表現における抽象と表意的形態の役割といった内容の論点を含んでいた。アンデスの染織品は現代アーティストやアニ・アルバースのようなデザイナーをこの論点に向かわせるのに、最も有効な「プリミティブ」のモデルの実例となった。この現象は戦前のドイツで、これらの染織品が大量に入手可能だったことがまずあげられる。そして戦後の出版界において、これらの染織に関するものが際立っており、分析研究の中心であった。

　第1次世界大戦以前のドイツで、アンデスの染織品への関心を呼び起こす重要な要因が数多くあった。まず、第一にドイツで入手可能だったアンデスの資料の量と質は大規模なもので、他の地域の伝統の繊維製品をはるかに凌駕していた。加えて、手の込んだものを作るプレ・コロンビアン・ペルーの社会は長い間衰退していたという事実がある。彼らの並外れて素晴らしい芸術作品は——それらはスペイン人により破壊されずに済んだが——つい最近になって主にドイツ人により、ペルーの海岸地帯にある砂漠の墳墓遺跡から発掘された。[1] ドイツ人はこれらの発掘品をロマンチックなものとして見ることができた。というのはドイツの植民地化運動に巻き込まれていたアフリカやオセアニアのものとは異なり、当時遠く離れた地域からからもたらされたものだったからである。[2] アンデスの染織品は、簡単な道具で手で織られた素晴らしいものであるが、その手作りの工程が熟練の織り手により行われることで製品が作られ、それらはアンデスや現代のドイツ社会において、芸術的かつ実用的な要求に応えるものと見なされた。そして、このようにしてアート、クラフト、実用性の間の一貫性が示された。アジアや中近東の見事な出来栄えの絨毯や、ヨーロッパのタペストリーの伝統と異なり、アンデスの織物は複雑な花や幻想的な風景を描いたりしたものではなく、また誰か他の人によって描かれた下絵に従って織り手が織ったものだと思わせる証拠はどこにもなかった。アンデスの染織は古代の産物ではあるが、アール・ヌー

ヴォーの波のように交互に反転したカーブの連続模様が人気を失った後では、ことにドイツでは、次第に増加する現代の好みと、幾何学的な抽象概念への関心を完璧に満足させた。そして、アンデスの染織品に取り入れられている抽象的な幾何形態が、今日判明しているように、アンデスの社会では書き文字が欠如していたことを特に考慮に入れれば、それが絵文字や表意文字の創造と見ることができた。アンデス文明とその染織作品に関するこれらの特質は、染織が視覚言語として伝達可能であることを意味し、その機能が視覚伝達の普遍的な方法を探している現代のアーティストの関心を引きつけた。

　これらの染織の例は当時の人々の目には理想と映った。というのはそのアートは、変化する好みに応じて、ほとんど唯一と言っていいほど染織それ自体の分析に基礎を置くことで、色々な方法で読み取ることができた。これらの特質が、アンデスの染織が当時の「プリミティブ」の理想的なモデルと思わせることとなった。事実、アンデスの染織の収集と研究が、第1次世界大戦以前のドイツ、ことにベルリンで格別の熱心さで行われた。一方他のドイツの都市、ミュンヘン、ドレスデン、シュトゥットガルト、ハノーバーでもアンデスの考古品を所蔵していたが、ベルリンの所蔵品ははるかに多く、よく整理記録されており、それらはアンニ・アルバースを含むバウハウスのアーティストやデザイナーにとり、とりわけ重要なことであった。

ベルリン民族学博物館

　パウル・クレーは1906年に初めてベルリン民族学博物館を訪れたが、それ以来何度も通った。青騎士の仲間のフランツ・マルク（Franz Marc）は1911年に、恐らくワシリー・カンディンスキー、アウグスト・マッケや他のアーティストも1910年頃までには訪れていたと思われる。事実、ベルリンの近郊シャーロッテンブルグに住んでいた若いアンニ・アルバースもまた家族と共に度々訪れ、プレ・コロンビアンの美術に対する畏敬の念がそこで育まれたと思われる。民族誌学的な資料として完全とも言える量と質は、それは設立の年である1873年に博物館が始めた徹底した収集活動によるものだが、当時のヨーロッパ中の家族連れや前衛芸術家の大多数を魅了した。[3] しかも、民族学博物館は非ヨーロッパの品目を多数所有し、アメリカ考古学の部門はそのために博物館の中でも最大の部門であったし、あり続けている。ほぼ45,000点に及ぶアンデスの所蔵品のうち染織品は数千点あり、それらには種々様々のアンデス文明社会からの貫頭衣、織布、マント、ベルト、そして断片もあり、また時代的にはワリ、ティワナク、パチャカマック文明、中期ホライズン（500-900年頃）、イカ、チムー、チャンカイ文明、後期中間期（900-1400年頃）、インカ文明、後期ホライズン（1438-1534年頃）のものを含んでいる。

ベルリン民族学博物館のアンデスの収蔵品は主に、ペルーにおけるドイツ支援の考古学遺跡からの発掘品を反映している。それは 1879 年に海岸地帯の墳墓のアンコン（Ancón）で、ヴィルヘルム・ライス（Wilhelm Reiss）とアルフォンス・シュテューベル（Alphons Stübel）により重要な発見から始まった。アンコンの発掘は分厚い 3 冊の報告書『ペルー アンコンの墳墓』（*Das Totenfeld von Ancon*）に記録されている。それはベルリンで 1880-87 年に出版された。この原本は非常に重要である。というのは、それは何百ものアンデスの染織品の写真を掲載し、そのデザインと構造の分野の研究を更に推し進めるための最初の典拠としての役割を果たした。シュテューベルは、ドイツの有名な考古学者であるドレスデン民族学博物館のマックス・ウーレの共同研究者であったことに注目しておく必要がある。[4] 彼は主にリマの南にあるパチャカマックの遺跡及びボリビアのティワナコの発見に貢献した。シュテューベルとウーレは『古代ペルーの高地ティワナコ遺跡』（*Die Ruinenstätte von Tiahuanaco im Hochland des Alten Perú*）の原稿を共に書き、染織品の写真も含む分厚い本を 1892 年にブレスラウで出版した。

　アンデスの資料の中心となる収蔵品はライス、シュテューベル、及び他の人から 1897 年から 20 世紀初頭までの間にベルリン博物館にもたらされたが、最も重要なアンデス美術の導入は、ドイツの織物商人であるヴィルヘルム・グレーツェル（Wilhelm Gretzer）の莫大な収集品から 1899 年に購入されたものであった。[5] グレーツェルは 1871 年から 1903 年までリマ市に住み、その間、彼は自ら出資して作業員の一団を雇い古代の墓地で魅力ある遺品を探し求めた。コリンナ・ラダッツが述べているように、グレーツェルが織物の商人だったという事実が、何故彼が最初の [プレ・コロンビアンの織物] の収集家になったかの説明になるかもしれない。彼はペルーのプレ・コロンビアンの染織品の収集に真剣に取り組んでいた。[6] 1899 年に、グレーツェルはかなりの量の発掘品を博物館のパトロンであるアルトゥール・ベスラー（Arthur Baessler）に売り、彼は即座に博物館にそれを他の品目と共に寄贈した。ベスラーの寄贈品は全部で 11,690 点にも及んだ。[7] 最終的には 1907 年に、グレーツェルは 27,254 点を博物館に売却した。グレーツエルからの購入品の大きな展覧会がその年にベルリン工業博物館で行われた。そしてグレーツェルは展示の協力者として招待され、後に皇帝ヴィルヘルム II 世から博物館への功績を讃えられて第四級赤鷲勲章を授与された。[8]

　マックス・シュミットは専門職としてこの時期に博物館に採用され、すぐにアンデスの技法とデザインの第一人者になった。彼の 1910 年の論文「古代ペルー

染織の描写的表現について」(Über Altperuanische Gewebe mit Szenenhaften Darstellungen) は、ベスラーが博物館の収蔵品に関する研究を奨励するために、1910 年に創設された雑誌『ベスラー・アーカイブ』(*Baessler-Archiv*) に発表された。シュミットの 61 頁に及ぶ論文（53 点の図版を含む）はとりわけベスラーとグレーツェルの、主に後期中間期の海岸地帯からの発掘品について論じていた。この論文はいくつかの理由で重要であった。それは当時アンデスの染織品に向けられた世界でも最も包括的な学術的調査であった。そしてそれはシュミットの主要な出版物であり、アンニ・アルバースも所有し研究した 1929 年の『ペルーの美術と工芸』(*Kunst und Kultur von Peru*) の基盤としての役を果たした。ウーレ、ライス、シュテューベル、そしてコッホ＝グリュンベルグ等の資料を引用しながら、シュミットは、アンデスの染織品の数々が、現代の織物作家に有用で魅力的だということに主眼を置いて織物、織機、様式、主題を分析した。

この論文ではシュミットは博物館の収蔵品であるティワナク様式のうち何点かの貫頭衣に用いられた綴織の掛続き技法を分析、図解し、幾何学模様と同じくポジとネガの関係が織の構造の工程に関連していると指摘した。[9] この情報はバウハウスの織工房のメンバーにとって大いに納得のゆくものであり、始めはアンデスの染織品からモチーフの形だけを借用していたのが、アンデスの染織品とデザインの構造間の不可欠な関係への理解が進むと、この基本的な考えを彼ら自身の作品に応用するようになった。シュミットは記事の主題に描写的表現について採り上げるよう言われ、後期中間期の図像描写のある多数の染織品について述べ、棍棒を持つ像を描画した織物の断片や、その生き生きとした、スリット－タペストリー（図版 2.1 p.35）の写真を掲載した。彼は次のように書いている。

> 4 本足の動物、魚、鳥、蛇、畑の監視人に守られたトウモロコシ等の情景描写が展開された典型的な例である。綴織のスリットが図像の輪郭線の周囲を斜めに走っている。図像の色は任意に茶、濃い青、白と黄色の異なるグラデーションに変化し、黄色は基調色として特別に染められた木綿糸で強調されている。[10]

このように基本的に判読可能なイメージの記述的な仕事は、シュミットにとり、取り組むのにさほど難しいことではなかった。むしろ初期ワリや後期インカ文明の、より簡素で図像学的にはとりつきにくい織物を解読することは面倒と見え彼は試みていない。これらの後期中間期の幾何学的に様式化した図形は入手しやすかったばかりでなく、形態上の性格の理解が容易であったことが、シュミットのように初期ワイマー

ルのバウハウス織工房のメンバーが、最初の頃に魅かれていたことの説明になる。

　1911年にベルリン民族学博物館はカタログを発行したが、それは全項目がアンデスのコレクションに充てられていた。アンデスの染織品の様々な技法、デザイン、機能それぞれの展示用ケースがあったことがわかる。技法には綴織、描画の布、「レースのような織物」が、デザインには図像の幾何学的描写と規則的な反復模様が、機能には貫頭衣や布のサンプルから羽毛の衣装や「キープ」（アンデスの結縄の記録装置）に至るまで含まれていた。[11] このコレクションは添付された学術的な分析と共に、アンデスの染織品の分野における学問上の、またバウハウスのメンバーに対しては芸術上の研究の情報源としての役割を果たした。

　小規模の個人のアンデスの発掘品のコレクションもまた、様々な人々によりベルリンで集められた。例えばエードゥアルト・ガフロンは、並外れた量のアンデスの収集品を所有していた。その多くは散逸する前に、ヴァルター・レーマン『古代ペルーの美術』（*Kunstgeschichte des Alten Peru*）に印刷されている。この種の研究でとりわけ重要な個人のコレクションにはドイツ人のネル・ヴァルデン (Nell Walden) により集められた非ヨーロッパの美術コレクションがある。彼女はヘアヴァルト・ヴァルデンの妻で、彼はギャラリー・デア・シュトゥルムのディレクターであり、雑誌『デア・シュトゥルム』の編集者、出版人でもあった。彼女はネル・ヴァルデン・コレクションを1914年に始め1924年までに39点の古代ペルーの染織品を所有したが、現在はその所在はわからない。[12] 時代を経た写真やカタログの記録は、収集品の多くが後期中間期の、ことにパチャカマックやリマの墳墓地帯からのものであることを物語っている（図版2.2 p.35）。[13] 彼女はコレクションの多くを修復し、裏打ちをして額に入れ、ヨーロッパスタイルの小さな絵画のようにした。前衛と表現主義者の大きな集団がデア・シュトゥルムと一緒に活動し、そこにはカンディンスキー、クレー、マルク、マッケ、後にはラズロ・モホリ＝ナギ（Laszlo Moholy-Nagy）、そして他のバウハウスのメンバーも加わったが、1917年から2週間に一度はこのコレクションを訪問し、その展示を見たり、自分たちのも含む現代作品と並べて見たりした。[14]

　アンデスの染織品を形式的なユニバーサリズムや現代美術の動向という文脈の中で展示するという実践は、その後数十年間、ドイツや世界で引き続き行われた。例えば1923年、市立美術館における「美術の原型」、後に「プリミティブ形態世界の視点」と呼ばれた展覧会では個人の収集品からの豊富な民族誌学的な資料の中に、ペルーの織物が含まれていた。その収集家にはヴァルデンやヴィルヘルム・ハウゼンスタイン、エルンスト・フールマンといった著述家もいた。[15] その展覧会の発起人のグスタフ・ハー

図版 2.1 スリット - タペストリー、パネル、パチャカマック 900-1400 年頃 グレーツェル・コレクション (1907)（雑誌『ベスラー・アーカイブ』巻 I 1910 年 p.52 マックス・シュミット『古代ペルー染織の描写的表現について』）／ベルリン民族学博物館

図版 2.2 フレヒトハイム・ギャラリーのカタログから、デュッセルドルフ、1927 年、ページ番号無

図版 2.4 タペストリーの断片 アンコン 幅 7.3cm （エックハルト・フォン・ズュドウ『先住民と古代の人々の美術』 ベルリン、プロピレーエン - フェルラーグ 1923 年 p.412 に掲載）／ベルリン民族学博物館

トラウブ（Gustav Hartlaub）はそのプロジェクトの彼の目標について、1923年の手紙で次のように語っている。

> プリミティブな人が色々な所で互いに無関係に装飾、陶類、素描、彫刻におけるある本質的な形態を創り出したことや、そしてどのようにして基本的なモチーフが全ての人々に広まったかが示されている。[16]

アロイス・リーグルのようにハートラウブは、彼が入手し得る限りの視覚的表現の多様な異なる種類を比較することで、装飾デザインの基本を突き止めようと試みた。ハートラウブの範囲はより広いものであった。彼は精神障害者や子供の絵、古代アメリカの美術と共に、アフリカ、オセアニアの美術も範疇に入れた。

同様の展覧会、つまり現代と古代が併置される展覧会が1924年ベルリンのヘアヴァルト・ヴァルデンのギャラリー・デア・シュトゥルムで開催された。バウハウスのマイスターであるラズロ・モホリ＝ナギの33点の作品が、ネル・ヴァルデン・コレクションからの39点の古代ペルーの織物と一緒に展示され、それらの抽象的、視覚的形態の普遍性を明示し、関連づけようと試みられた。[17] ヴァルデンの各々の織物は同時に発行されたカタログの中で、そのもとの形である「魚」「鳥の文様」「戦いの文様」「神話の場面」「族長の頭」「猫」のように分類され、図形的な断片はモホリ＝ナギの抽象構成に結びつけて読み取られた。確かにこの展示は、ギャラリー・デア・シュトゥルムに関わりをもったことのある多くのバウハウスのメンバーに知られ、彼の訪問を受けたことだろう。[18]

バウハウスにおけるアンデスを拠り所とする資料、1920-23

1920年代までにドイツではアンデスの美術は、ますます盛んに鑑賞され分析された。1920年から1923年の間に、「プリミティブ」アートの文脈の中で、アンデスの染織品を扱った3冊の人気のあるドイツの本が発行されたが、その中の1冊は、はっきり限定してアンデスの美術を扱っている。議論のテーマとなっている「プリミティブ」に関する本で、バウハウスのメンバーに入手可能だったものの中に、ヴィルヘルム・ハウゼンシュタイン（Wilhelm Hausenstein）の1922年の『未開と古典：異国の人々の作品について』（*Barbaren und Klassiker : ein Buch von der Bidnerei exoticsher Völker*)、エックハルト・フォン・ズュドウの1923年の『先住民と古代の人々の美術』（*Die Kunst der Naturvölker und der Vorzeit*)、ヘルベルト・キューン（Herbert Kühn）の1923年の『プリミティブ・アート』（*Die Kunst der Primitiven*)、更にエルンスト・フールマン（Ernst Fuhrmann）の1922年の『豊穣なるインカ』（*Reich*

der Inka) がある。[19] これら4冊の本の興味深い関連性は、それらは全て強烈にマルキシズムに傾倒した表現主義の提案者によって書かれたことであり、彼らは古代ペルーと現代ドイツ間の類似点を見出していることだった。

ハウゼンシュタインは、1920年にクレーについて小論を書いた人気のあった著述家だが、バウハウスでよく知られていた。事実『未開と古典』の本は現在もワイマールの公共図書館アンナ・アマリアにあるが、そこはバウハウスの学生に頻繁に利用されていた。クレーもまたその本を所有していた。フォン・ズュドウはライプツィヒの美術史家であり評論家であったが、1919年までにはクレーと知り合っており、『ドイツ表現主義的文化と絵画』(*Die Deutsche Expressionistische Kultur und Malerei*) を1920年に書き終えていた。彼の1923年の論文は16冊から成るウルシュタイン出版社の世界美術シリーズのプロピレーエン美術史 (Propyläen-Kunstgeschichte) の一部であった。それは後になってマックス・シュミットの重要な『ペルーの芸術と文化』(*Kunst und Kultur von Peru*) 1929年に収録されていた。[20] 驚くことではないが、アルバースはこのことを知っており、他の豪華版も母親が経営する著名なウルシュタイン出版の一族から発行されていた。[21] 美術史家キューンの200頁の論文 (250点の図版を含む) は、ミュンヘンのデルフィン・ベルラッグにより出版されたポピュラーなアートシリーズの一部である。[22] フールマンの『インカ帝国』(*Reich der Inka*) は「世界の文化」のシリーズの第1巻であるが、それはカール・オストハウスのフォルクヴァンク美術館から出版された。4点の論文全てにアンデスの染織品について論じた箇所があり、全ての染織品はベルリン民族学博物館のコレクションから複写されたものであった。[23]

これらの著者は明らかにヴォリンガーの説に従っているが、著者たちはマルキスト的な注釈を付け加えている。織り手も含む「プリミティブ」アーティストたちは、彼らによれば、原始の人々の本能的な前合理主義的な状態の故にその創造的な行為に精神的につながるということばかりでなく、彼らが共同体的な社会体制のメンバーであることをも評価していた。アンデスの染織品は、現代の要求と社会的な理論に適応し得る状態にあるものとして、このように解釈された。

フォン・ズュドウは、染織品が巧みな職人の技の一例として、とりわけ古代ペルー社会に維持されていた特別な位置づけに注意を払っていた。技術習熟のレベルが高く、入念で「趣味のよい」デザインの染織品が制作された集団的生産の工程について論じ、次のように書いている。

> 我々にむけてのペルー美術の真価は、陶器と染織品にある。少なくともこの点において、かなり多数の、そして同時に趣味のよい見事なデザインがあり、どれも出来栄えがよく、彫刻や建築といった他のものが背景の中に沈んでしまう。24)

「我々に向けての」真価とフォン・ズュドウは記しているが、それは精巧な仕上がり、大胆なデザインは理解できるものであり、そのデザインと職人技は現代においても意味があることを再確認させる。一方、同時に見事な職人芸による「プリミティブ」の原型となるものの源泉としての意味もあるとしている。

ハウゼンシュタインはヴォリンガーの意見に呼応して次のように記している。プレ・コロンビアン時代のペルーの社会、つまりスペイン人により滅ぼされる以前は、生産と表現の間の不安定な関係を維持することが可能であった。その関係とは、現代社会ではバランスをとるのに死に物狂いで取り組む必要があるものである。25) 古代ペルーはこのようにマルクス主義者にはある種の理想郷のように考えられ、そこでは労働者は芸術家であり生産者でもあった。26) そしてこのような古代のモデルが現代の目標としての役を果たし得ると考えた。彼は次のように書いている。

> 手仕事は完璧なまでに素晴らしい出来上がりである。織物は正真正銘の織機で織られ、金工師、木工師、羽毛の細工師、彫物師、陶芸師、土木作業師がいた。織物は非常に素晴らしい出来上がりで、カール5世の宮廷では絹で織られたと思われたほどだった。27)

他の著述家や芸術家のように、アルバースもまた、古代の織り手の例を用いて、社会的、審美的な論理を強調し、実証しようとした。1924年の彼女の記事「バウハウスの織物」は雑誌『ユンゲ・メンシェン』（*Junge Menschen*）に寄稿したものだが、その中で次のように提案している。バウハウスの現代の織り手は古代の織り手を見習うとよい。彼らはデザインから最終作品に至るまで、織りの工程の全ての段階を把握し、「手工芸と素材の本来の姿」を保持している。この社会主義的展望に対するアルバースのユニークな新しい角度からの取り組み方は、それを工業に採用しようとする彼女の才能によるものである。彼女は次のように書いている。

> 織物は古代の手工芸であった……。昔は織機と素材の密接な関係から布が作られたがそれらは良質なものだった。何故なら彼らは手工芸と素材の本来の姿に従って織っていたのだから……。バウハウスは素材との総合的な

接触の復活を求めている。従ってバウハウスにおける織物は、まず、第一に手織りであるべきだ。この方法としては個々の製品を生み出す古代のやり方に従う。同時に「デザイナー」の領域に達し、それを変容させることを試みるとよい。つまりデザインのパターンに替わって、バウハウスではこのように手仕事から工業へという新しい方向へと方向づけすることで、布それ自体を大量生産に向かうようにしたい。今日では、作品は実験的なものでなければいけない。私たちは昔の人たちが持っていた、素材に対する感覚をあまりにも失っている。私たちは改めてこの感覚を知るよう努めねばならない。私たちは手仕事と技術上の可能性を改めて徹底的に調査する必要がある。本質的なことを理解した上で、それに向かって仕事をする。そうしてこそ産業へ──つまり機械的な手仕事に──と向かえるのである。[28]

アルバースは「素材との総合的な接触の復活のために」、バウハウスの織り手は手により個々の作品を作るという「古代の方法」に従わねばならない、そうすることでそれらの個々の作品は工業製品の原型として提案できると信じていた。このようにしてアルバースは、過去の織り工程と製品を認知することで、今や新しい目的となったプリミティビストの関心事を継承するということを正当化した。アルバースが言及した古代の織物の伝統は多分アンデスのものであろう。というのは、彼女が古代の織物に認めた優れた点はアンデスの染織に典型的に見られ、その特徴ともいえる多様なパターンと織組織を彼女は賞賛し取り入れたのだった。織り手として、彼女はアンデスの染織の素晴らしいコレクションについて精通していたので、バウハウスにおいて、彼女や彼女の仲間も難なく受け入れることができた。彼女が入手し得た古代の他のどのモデルよりもそれ以上に豊かなインスピレーションを与えてくれたものはなかったと、彼女は後になって彼女の本や記事の中ではっきり述べている。

アンデスの染織は、古代の「プリミティブ」な時代を思い出させてくれるが、当時はアートと社会の関係は調和がとれていて、精巧な手仕事とデザインが尊重されている時代であった。これは「文明」──ここではスペイン人を指しているが──の侵入以前に出現していた。フールマンは『豊穣なるインカ』（*Reich der Inka*）の冒頭の節で同様の観察を示している。

> ヨーロッパ人は、生存手段との緊密な一体感の状態から人々が距離を置いた時に文明化が発展すると考えている。そしてこの道が誤りをもたらしてもそれでもなお、人々が過去から脱却するよう試みているのがわかる。そしてペルーとメキシコの新世界では、ヨーロッパの旧世界の踏みならされ

た道をたどることなしに、彼ら独自の道を歩むことで発達した人類の挑戦の注目すべき姿の２つの例が明らかに見てとれる。[29]

フールマンの見解では、古代アメリカ社会では、ヨーロッパ人の世界では壊されてしまった工程と製品の間の結びつきが維持されていると見ている。彼はまた、アンデスの染織品は単なる装飾や実用以上のものであったと記している。つまりそれらは情報を伝えているのである。アンデスのキープとして知られている結び目の染織品は、記憶の補助としての役を果たしたと述べている。[30] これらの論評は、それらはアンデスの染織を単なる装飾模様から体系だった意味を伝達する物という地位へ引き上げる一助となり、その点においてそれらは重要である。

興味深いことにアンデスの染織品２点が、上記の論文の中で度々採り上げられていた。それはティワナコ様式の貫頭衣（図版2.3 p.63）でフールマンとキューンそしてフォン・ズドウ（色刷り）により、また、後期中間期の断片（図版2.4 p.35）はフォン・ズドウ、フールマン、ハウゼンシュタインによってである。それらの染織品はどちらもベルリンの民族学博物館の収蔵品からのものであり、どちらも既にライス・アンド・シュテューベルの「アンコンの墳墓」で論じられ掲載されていた。その織物は技法も機能も異なるが、双方共高度に様式化され、幾何模様化した織りの図像表現である点では類似している。ライス・アンド・シュテューベル（Reiss and Stübel）は小さな断片について始めはこのように記述している。

> 緑色のゴブランのボーダーには黄色のパターンがある。上部と下部のはっきりした図の大きな顔には２つの飛び出た耳と２本の横に張り出した頭飾りまたは枝角がついている。それらの下半身は横になった動物の様式化した形態をしており、その曲がった尾は後部に小さな四角で表されている。人像の頭と思われるものが意図されているが、下半身は明らかに動物の体をしている。これらの２つの像は似ているが、更に様式化した形態が逆転したように差し込まれている。[31]

フォン・ズドウは同様に、この上記の断片について「極度に様式化された横向きの反転した２匹の動物の間に黄色のパターンのある緑色の綴織の縁飾り」と記述している。[32] 彼らがこの小片を選んだのは、その空想的な抽象図形と小片にしては複雑な空間構成のためであろう。事実、それはヨーロッパの月並みなアートとは異なるが、見る人に目を背けさせるほどには異様ではない。

20世紀の全ての論文では、貫頭衣の中に際立つ同じような特質を持つ図形の部分だけが示されている（図版2.5 p.63）。彼らはこの精巧にできた綴織は、もとはミイラの包みの外側の装飾で、ライス・アンド・シュテューベルによって発見され図示されたものだと知っていた。貫頭衣全体に棍棒を持った38の像が、お互いにほとんど識別できないほどに入り組み、大きな形となり大胆な縦の帯状となっている。しかしながら部分をよく見ると、2体の抽象的、空想的な図像から成るのがはっきりわかり、どちらも貫頭衣全体を覆い、目は独特の分割をしている。とはいえ、立ち姿の像は弓を持ち、膝を曲げている像は杖または棍棒を持っている。小片のように、像はここでは列ごとに異なる方を向き、そして上部つまり貫頭衣の肩となる部分では、像は着装した時に、背中側では上を向くように逆さになっている。個々の像各々は金地に白の輪郭線で彩色され、たくさんのユニットに細かく分割されている。これはことに優れた染織品で、キューンは彼の参考例として用い、「織物は非常に精巧に織られているので、カール5世の宮廷では　絹で織られたと思われていた」と述べるほどであるが、この特別な布はライス・アンド・シュテューベルの発掘以前のヨーロッパでは知られていなかった。[33)] ライス・アンド・シュテューベルはこの貫頭衣を「ミイラの豪華な外衣」として注目し、色と図柄の複雑で洗練された組み合わせとして言及している。

　　　一見したところでは、白い線と継ぎ接ぎの明るい色が入り乱れて、絵画的な表現はそれとわからないが、これは素晴らしい想像力によりデザインされ、熟達した手により織られている。各筋には片方は腰を下ろし、もう片方は立っている2つの人像が7セット繰り返されている。しかしどちらも最も独創的な方法で発想され、種々の象徴と装飾で囲まれている。[34)]

　恐らく当時、著者はこの貫頭衣が横向きに織られたという事実を認識していなかったのだろう。これは中期ホライズン、後期ホライズンのアンデスの織物の特性を示す技法であり、布は短い経糸と、長いパターンを織り出す緯糸で水平方向に織られた。[35)] 通常とは異なる2枚の丈が短く幅広の布は縦長の方向に縫い合わされる。このようにして最終的には経糸は上下に走るというより、貫頭衣を横切るようになるが、これが多くの典型的な例である。この点に関連するのだが、アンデスの織り手が出来上がりに対しパターンを横方向から織る（訳註：横幅分の長さに経糸が張られている）というやり方は、大いに知的で手際のよさが求められる偉業であった。[36)] この技術上の特性は、アンニ・アルバースも後に1950年代の彼女自身の絵画的な織物にも用いており、注目すべき重要な点である。一方ヨーロッパのタペストリーは、時には出来上がりの横幅分の経糸が張られて織られているが（訳註：横向きに織られていた）、その点はアルバースも知っていたようで、この場合の技法に彼女は限界を感じていたよう

であるが、それはヨーロッパの織は実際には下絵に基づき物語的で絵画的なものを織るのが目的だった。

　1924年、アンデスの染織を取り扱った2冊の本が発行され、それはアンニ・アルバースに直接影響を与えた。彼女はヴァルター・レーマン（Walter Lehmann）の『古代ペルーの美術史』（*Kunstgeschichte des Alten Peru*）のことをよく知っており、事実、ドイツ語版から直接おこしたスライド画像を持っていた。また、ラウル・アンド・マルゲリート・ダルクール（Raoul and Marguerite d'Harcourt）の『古代ペルー インディオの染織品』（*Les Tissus indiens du vieux Pérou*）も所有していたが、それは1934年のフランス語版のものだった。[37] 彼女の同僚もまたそれらについて多分知っていたであろう。これらの本は、以前の論文では十分に取り扱われていなかったのに対し、アンデスの織物について固有の技法や、文脈上の情報を提供していて、時代の要求に応え得る「新しい」技法上の情報を探し求めていた織工房の人々は大いに関心を寄せた。

　レーマンは主にドイツの所蔵品から、様式や技法について幅広く染織品を採り上げた。後期中間期のスリット－タペストリー技法による抽象的な図像や、ワリやインカ期の厳密な幾何文様、そしてアンデスの織物の技法の熟練者によるものに焦点を当てて精選していた。[38] この本からアルバース及び他の人たちはアンデスの織物の4つの特徴を理解していた。まず、第一に、織物特有の構造が反映したものばかりではなく、アンデスの自然と観念的な世界に関連した象徴的な意味を有するアンデスの織物の幾何模様についてであった。レーマンは書いている。

> 　　　組み技法は網作りと共に、織物に先駆けて登場したものであり、それは線と原始的な模様の発展と絡み合うが、最も簡潔な形態をなしている。自然はありのままではなく、自然が内包された姿で表されている。形態はもはや自然の姿ではなく、大旨幾何学的模様である。[39]

　第二は様々なタイプの構造的に異なる技法が高度な技で時には同じ作品の中に、アンデスの織り手により用いられている点である。レーマンは書いている。「ペルーの染織品を技術のみで判断すべきではない。というのはペルーの文化には異なる工程が並行して存在しており、同一作品にそれらが見られるのである」。[40] 第三はアンデスの染織、建築、陶器の間に見られる紛れもない関連性である。織物の幾何模様は、基本的なデザイン要素として、他の手段に対し多くのパターンを提供している。「チャンチャン期の漆喰壁のパターンは［後期中間期］のイカ、パチャカマックの染織品を思い出させ、イカ様式がチャンチャン期に存在したことを示している。多分もとは壁

掛けに用いられた織物の形態の中のものが、後に漆喰に真似られたのだろう」[41] 第四はアンデス織物の幾何形態は「ヒエログリフを暗示する」共同体の視覚言語でもある。レーマンは次のように言っている。

> 当時の人々の絶えず活動している想像力は四角、十字、三角といった単なる線からなる地味な形を我々が見るようには見ていなかった。彼らはそれらを異なるものとして詩的に翻訳した。ここでは豊富な表象と象徴の前に、ほとんど境界が見えなくなって自然のモチーフは薄らぎ、内面の見事な調和により全体が芸術へと融合している。この自然の表現の仕方はヒエログリフを連想させる。[42]

同様に、ダルクールの本は、織りを手がける人にアンデスの染織のデザインについて、透し織、羽毛織、刺繍、二重織、パイル織について技法上の分析と共に詳細に論じた新しい実例を提供した。ダルクールはとりわけ、アンデスの染色と織技法に注意を払った。染め工程について次の様に書いている。

> 疑いなく古代「ペルー」の媒染法[媒染剤を用いて色を繊維に定着する方法]は現代にも引き継がれている。つまり植物の果汁の助けを借りたり、発酵させたりして欲する色を得ている。とりわけ、藍やコチニールの染めは注目に値する。[43]

加えて、ダルクールはアンデスの染織品の表現的な要素について、彼らが信じていたものが未完成の作品に顕著に出ていると述べている。今日の人が見ても、それらは古代の織り手が「いつでも仕事を続けられる状態にある」と想像できるほどである。[44]

第3章　バウハウスにおけるアンデスの染織

　ドイツにおける「プリミティブ」アートへの関心は、第1次世界大戦後も増大し続けたが、今では別の理由により続いている。大戦後の荒廃の中で、アーティストや著述家は手作りの「プリミティブ」アートとの関係を、破壊的で阻害的と見られている機械の力と対比して回復させようと努めていた。ヘルマン・バール（Hermann Bahr）の1916年の『表現主義』（Expressionismus）における「我々の魂を滅ぼす"文明"」からの逃避についてのアピールは見直す価値がある。それはデ・スティルの影響にもかかわらず、バウハウスの初期の時代に信奉されていた、機械に対する強い反発感情を指している。[1] 経済的にも低迷していた戦後のドイツの機械に対する態度が入り交じっていた。機械がもつ破壊的な側面は明らかにうんざりするほどであったが、再変革の必要は目に見えて明白であった。建築家アドルフ・ベーンはヴァルター・グロピウスと共にバウハウスの設立者であり、グループ『ワーキング・カウンシル・フォー・アート』（Arbeitsrat für Kunst）の創立者の1人でもあったが、彼は1919年にヨーロッパ人は「再びプリミティブ」にならねばならない、そしてもう一度「経験の世界」に関わらねばならないと書いた。[2] バールやその前の時代のウィリアム・モリスのように、ベーンは、機械は直観や表現に対し武器となったと信じていた。従って、手仕事は機械と人間の精神の間の葛藤と取り組む1つの方法として明確に見られていた。この文脈では「プリミティブ」という言葉は直観により認識する前工業化の状態に当てはまり、バウハウスのとりわけ初期時代に対応するものであった。手仕事によるつまり「プリミティブ」な織物は、アートとクラフト、精神的な表現と手仕事の間の前工業時代のつながりを理解する上で、有効なモデルとしての役を果たした。バウハウスのメンバーが現代という時代に対し、実現しようと探し求めていたまさにその関係だったのである。

　重要なことに、手織りは引き続き重要な関心事として、バウハウスで学校が存続した14年間を通して存在していたのである。最近の研究ではバウハウスの織工房についてようやく様々な観点から焦点を当てて、ことにジェンダーに関する問題として研究されるようになったが、「プリミティブ」アートの面から、織物に対し形態や技術的にアプローチしていたという重要な役割についてはこれまで論じられて来なかった。[3] 1923年頃、バウハウスで生じたイデオロギー上の変化——それはグロピウスがそのモットーを「アートとクラフト、新しい統合」から「アートと産業、新しい統合」

へ変えた頃であるが——は、ある意味、バウハウスで初期に関心が持たれていたプリミティズムやエクスプレッショニズム（表現主義）を低く評価したものといえる。

　アンニ・アルバースは次のように回想している。バウハウスの初期の時代に人々は、「多くの場合、かなり野蛮な美を有す」ものを創造していた。[4] バウハウスで作られた手製のものが「野蛮な美」を持ち得たという見解は、この期間にとりわけ関連性のあったプリミティビストによるものであったが、そのことは忘れられ、織工房の昔のメンバーから、後にはバウハウスの発展を賛美することに焦点を当てるために否定されさえした。[5]

　バウハウス織工房のメンバーはとりわけ、アンデスの染織品の技法と形態に焦点を当てたプリミティビストの論述に魅了されていた。始めのうちは、織工房のメンバーはアンデスの織物の幾何学的で抽象的なモチーフを評価し借用した。バウハウスで生産と技術の方針が変更した時、彼らは複雑なアンデスの織物の構造と形態を細かく観察し、自分たちの作品にますます取り入れるようになった。事実、織工房では多くの形態及び生産上の理論がメンバーのアンデスの染織美術に対する知識によりますます洗練され、そのことにより、煽られるように実地指導が行われた。

　バウハウスの織工房の最初の主要な時代は、おおよそ1919年から1923年までであるが、バウハウスの表現主義的な段階としてしばしば言及される。それはヨハネス・イッテン（Johannes Itten）の在職した時期と重なり、バウハウス全体としても経済的に厳しい時代で、備品とスタッフを確立しようと試みていた時期でもあった。イッテンの美術教育における拠り所は、手仕事の工程と実験の重要性を強化し改革することであった。アンニ・アルバースが思い出して言うには「初期の時代にはある種のロマンチックな手工芸にちょっと手を出していたようなものだった」。[6] この段階は抽象へと徐々に移行していた時代として特徴づけられているが、ある部分ではヴォリンガーの影響による。彼の『抽象と感情移入』が、初期の時代にはバウハウス入学予定の学生に対して、必須の読書リストにあげられていた。このグループの中にいたアンニ・アルバースはそれを「喜んで読んでいた」。[7]

　イッテンが構成主義の強化の影響で1923年に在職期間を終えた時、グロピウスは州当局から学校の発展の成果を具体的な形で示すよう圧力を受け、展覧会とモデルハウスを1923年に発表した。バウハウスの多くのメンバーにとり明確だったことは、未来を再構築するには、学生が機械に抵抗するより調和して仕事をするよう訓練を受けることが必要だということだった。手仕事は生産工程の最終目的というよりは、始

めの一歩として見なされるようになった。これらの展開はデ・スティルとロシア構成主義の影響のもとに強化されたが、その２つの国際的な運動はアートと産業の結合をより促進することとなった。これらの変化は織物のための素材や自然の固有性、天然染料や幾何模様についての知識をどのように産業に応用するかの調査につながりそれが、織工房のメンバーを刺激してより洗練されたものへと皆の関心を駆り立てることになった。この時期、工房のメンバーは、ますます増大するアンデスの染織品の資料に接し、ここから得た情報を明らかに彼らの作品へと取り込んだ。そのために、織り手は中期ホライズン期（500-900頃）のワリやティワナクのアンデスの貫頭衣や、複雑な色彩や形態を示している他のアンデスの織物を綿密に観察した。

バウハウスのデッサウ時代（1925-1932）の間に、織工房のメンバーのうち、ことにアルバースは複雑な色彩と形体のパターン化と共に、多層織物のような複雑な織の構造について研究した。化学繊維を用いて機械のような厳密さを求めることと、その実験に重きを置くことが多くなった。この時期はまた、クレーがアンニ・アルバースを含む織工房のクラスを全面的に教えていた。実際の織のサンプル、その中にはアンデスの染織品も含まれていたが、それらを研究することから学んだものと、クレーの授業とをまとめあげることに最も成功したのはアルバースだった。他の如何なる古代のサンプルの中でもとりわけアンデスの染織品は、クレーのデザインの理論とプリミティビストの実践に対し、有効な対比の役割を果たした。

バウハウスの後期デッサウ時代には、建築家ハンネス・マイヤー（Hannes Meyer）の指導のもと、1930年からバウハウスが永久に閉鎖される1933年まではルードヴィッヒ・ミース・ファン・デル・ローエ（Ludwig Mies van der Rohe）の指導のもとで、織工房はアートが専ら社会の必要に応じて生産されていた場所であった。それは、大部分は学校の反絵画的、反アートの立場のせいであった。興味深いことに、もはや個人的な表現主義者のステートメントではなく、産業のサンプルとして作られたものだったが、バウハウスで、手織りで作られたものが高く評価された時期でもあった。このことから、工程と生産品との関係を維持することが強調され、アンデスの織物の実例は高く評価された。

アルバースはデッサウ時代の大部分の時期に織工房で重要な役割を果たした。彼女の学校との関係は最後まで続いたが、それはその理由の１つとして、その扉が1933年に永久に閉じられるまで、ヨゼフがそこで教え続けていたことにもよる。アンニはバウハウスから1930年２月に修了証を授与されたが、織工房との関係は続き、1931年には織工房の代理のディレクターをしていた。彼女が貢献した重要なことは、

彼女の能力も一役買っているが、幾何学的な抽象的視覚言語を構造的な工程と対応させて結合したことである。それは二重織、三重織や彼女が創造した革新的な織構造、例えば透し織や多層織を工業に応用したことにある。彼女はデ・スティル、パウル・クレー、構成主義といった現代的な情報源から学んだものを統合し、これらの内容をアンデスの染織品から取得したものに応用した。

　そのような興味を呼び起こしたアンデスの染織品の特質とは何なのであろうか。その形態上の質に関していえば、例えば考古学者のライス・アンド・シュテューベルは1887年という早い時期に、古代ペルーの織物の精緻な色とデザインのパターン化を賞讃している。[8] アンデスの染織品に見られる抽象的形体の語彙と生き生きとした絵のような場面は、古代そして非ヨーロッパのものから「新しい」わくわくする視覚形体や主題を探し求めていた20世紀の学者や芸術家にはとりわけ人気があった。アンデス美術の研究者であるマックス・シュミット（Max Schmidt）は1910年に、手仕事の工程に関してアンデスの織物の達人は簡単な織機で精巧な織の構造を創作することが可能であったと記している。学者たちはアンデスの染織品を、モデルとしての役を果たす工業以前の「プリミティブ」な手工芸の成功例として、また、ますます機械化している世の中にあって、織工芸の基本的な特性を思い出させるものとして1920年代を通してこの考え方の方向性を引き継いだ。ライス・アンド・シュテューベルの発見の後では、更に実用的な価値という点からも、織物はアンデスの社会で評価がかなり高い生産品であったということが、ドイツで理解された。それは色々な目的のために用いられたが、その中にはユニフォーム、生けにえとしての捧げもの、ミイラの覆い布も含まれる。この実用的でしかも見事な機能主義はとりわけ大戦後のドイツでは尊重された。当時は芸術と実用性はますます絡み合って、多くの場合必要不可欠のものであった。

ワイマール時代のバウハウスの織工房：
伝統と革新

　バウハウスの最初の織物のクラスには、その前身であるグランド‐デュカル・スクール・オブ・アーツ・アンド・クラフツから譲り受けた17台の織機が備えつけられていた。そこの教師であったヘレーネ・ベルナー（Helene Börner）がその織機を所有していた。[9] ベルナーは、当時は織物クラスと呼ばれ1920年までには織工房となったそのクラスの監督としてグロピウスに雇われていた。ベルナーは、バウハウスで1925年まで教え、クラフトのマイスターの地位にまで昇進したが、彼女は工房のために外注の仕事をとることができるほどの能力がある織り手だったにもかかわらず、どういうわけか認められてもいなければ、知られてもいない。[10] アニー・アルバースは彼女のことを

「ひどく無能な年寄り、言ってみれば針仕事をするタイプの人」と、彼女の名を挙げずに言及した。[11] この種の記述から、ベルナーは前衛の代弁者としてではなくヨーロッパの伝統的な意味での職人と見られていたようだ。彼女はどうやら織機でデザインをするというより、パターンから織物をしていたようだ。それは彼女が、より自発的なアプローチというより、ヨーロッパの伝統的な織り方式に頼っていたことを示している。彼女のレースの衿や枕に風景を刺繍すること、そして物語的なタペストリーのような装飾的な表面効果への関心はもちろんのこと彼女の教授法に対して、学生の多くが異議を唱えた。[12] 手工芸で革新的なものを生産するというよりむしろ労働手段の1つとして取り組んでいたので、ベルナーは学生からオールド ファッションと見られていたのだろう。アンニャ・バウムホフが最近になってそれとなく述べているように、この伝統的形式的なアプローチが、バウハウスで一般に織工房と女性アーティストが2番目の地位へとおとしめられる一因となった。[13]

　ベルナーは学生からも管理者からも嫌われていたようだ。というのは主に彼女は織工房の初期の時代に行われた遊びに満ちた実験を支持しなかったからである。彼女は恐らく古典的な装飾の修行に対する古い擁護者の役を演じていたのであろう。そして、初期バウハウスの織り作品を空想の織物と呼んでいた。[14] 彼女たちの記憶ではバウハウスの織り手たちの何人かは、ほとんど完全にベルナーの影響を排除しようとさえした。彼女たちはヨーロッパの形式的な伝統と結びつけられるのを欲していなかった。アルバースを含む織工房の学生の大部分は、既にアートや応用美術の訓練を受けておりある者は既に美術教師としての教育を受けていた。しかも伝統的な過去を更に推し進めようと思う者はほとんどいなかった。[15] 彼女らは自分たちのアカデミックな背景を否定し、後になって更に有名になった実用的な製品を含むバウハウスの革新的なものに焦点を当てていた。

　後になってアルバースが指摘しているが、この時期にアカデミックなやり方とファイバーアートへの、より実験的なやり方の間で対立があったのは事実のようだ。彼女は1938年に次のように回想している。バウハウスでは初期の時代には織物教育は「役立たずのものだった……多くの学生がアカデミックなアートを不毛であまりにも生活からかけ離れていると感じていた」。[16] 彼女は『織物に関して』の中で、物語的なタペストリーの落とし穴について論じている。その中で、ヨーロッパのタペストリーの伝統と古代ペルーの染織品の伝統を対比させて物語的なタペストリーについて論文に述べている。

　　　　　洞窟の壁画に加えて、糸は意味伝達の最も初期の手段の1つに入る。ペルー

では書き言葉がなくとも、一般に理解し合えたその考え方は 16 世紀に征服される時代に至るまで進化し、——私の考えでは「このことにも関わらずではなく」、「そのことのために」——、我々が知り得た染織文化の中で最高級のものの1つに出会うことになる。世界の異なる地域の異なる時代に、高度に発達した染織品を完成し、恐らく技術的にはもっと精巧なものすらあったことだろうが、この特別な手段でその歴史を通して、表現上の率直さを保持したものは他にはない。この事実から見ても、ゴシック、ルネッサンス、バロック時代の有名なタペストリー、極東の貴重なブロケードやダマスク織、ルネッサンスの布等の、織物芸術の最高位にあると考えられていたものを再評価するのもよいだろう。それらは染織芸術の中でも途方もなく素晴らしい偉業であり他の何よりも先に記念碑的な挿絵の役を果たし、または装飾的な脇役を演じている。私が思うに、そのことが織物がマイナー・アートの地位に追いやられていたことの原因でもある。しかしスケールを無視して、小さな断片や壁面の大きさの作品であっても、布はそれが、その特別な手段において直接的な伝達そのものであるということを失わないでいるのであれば、偉大な芸術であり得る。[17]

　これらのコメントはバウハウスの時代からかなり後で書かれたが、アンデスの染織品を第一のものと見る彼女の態度は、そこで育まれたものと思われる。アンデスの染織品は、バウハウスの織工房の多くのメンバーが、打ち壊そうとしていたヨーロッパの伝統的なタペストリーとは対照をなし、申し分のない理想的な選択肢としての役を果たした。

　ヨハネス・イッテンは 1919 年から 1923 年まで「予備課程」のマイスターとして、バウハウスの初期の時代に重要な役割を果たした。彼は学生がアンデスや非ヨーロッパの染織品に興味をもつことを奨励したという点で、ある意味では責任がある。恐らくシュトゥットガルト・アカデミーで 1913-1914 に彼の先生であったが、今では織工房の学生であるイダ・ケルコヴィウス (Ida Kerkovius) の助けを借りたであろう。彼女はアカデミーでは彼の師であるアドルフ・ヘルツェル（Adolf Hölzel）を手伝っていた。[18] イッテンのバウハウスに関わる前と後の記述から、1920 年代初頭には彼の織物からアンデスの織物を理解していたことや借用したことが見て取れる。例えば 1917 年の「構成について」のスライドレクチャーで、イッテンは「プリミティブ」アートがピカソや他の戦前のアーティストに果たした役割について語っている。彼は書いている。「ギリシアの芸術作品がルネッサンスのアーティストに意味することが大きかった様に、世界の異国の人々——黒人、メキシコ人、ペルー人——の美術作品も同様

に、1907年の若いアーティストにとり大きな意味があった」[19]このコメントはイッテンが少なくとも1917年にはプリミティビストの文脈で、古代アメリカの美術を認識していたことの証しである。後年、1961年発行の著書『色彩の芸術』（The Art of Color）の中で、彼はアンデスの織物の分析の研究を更に進めたものを発表している。「興味深いことに次のことに気づいた。プレ・コロンビアンのペルー、ティワナク文明では色の用い方は象徴的（構成的）、パラカス文明では表現的（感情的）、チムー文明では印象的（視覚的）である」[20]バウハウス後、彼は主に織物の教育に力を注いだが、イッテンはその時までには確実に次の事柄に気づいていた。構成的で高度に複雑な色面の図形は綴織の技法から得られる特性である。パラカスの刺繡の生き生きとした絵画的な形態は刺繡技法から得られ、その技法はアーティストが厳密で幾何的な綴織より、曲線や曲線の形をより自由に作ることができる。そしてチムーの織物は認識しやすい主題が描かれていて、デザインはより視覚的に理解しやすい。

彼は1923年にバウハウスを去ったが、その後のイッテンの織物やコメントはバウハウスでのプリミティブへの関心が継続していることを述べている。彼が1924年に制作したノッティングのカーペット（今日では消失）を例にとれば、中央に菱形階段模様が強調されている。多分、イッテンはアンデスの織物に多く用いられているこのモチーフを、ベルリンの民族学博物館やベルリンの他の収集品で見たと思われる実例から取り入れたのであろう。イッテンの1920年代以降の織物とそのパターンは、幾何的に様式化した人物像、鳥、魚、植物が縁取りや数本の横段で囲まれたりするものが繰り返し用いられている（図版3.1 p.51）。これらのモチーフと形の意匠は、アンデスの織物のあらゆるものに見られる。例えば、イッテンは後期中間期（900-1400）の2点のアンデスの織物をよく観察していたようである。1点は数本の横線の間に歩いている鳥の姿を描いたもの（図版3.2 p.51）であり、もう1点は菱形階段模様のもの（図版3.3 p.51）である。それらはベルリンの収集家、エードゥアルト・ガフロンのもので、前述した1924年発行のヴァルター・レーマンの評判のよい『古代ペルー美術史』の中で、図版に採り上げられた。[21]イッテンの作品の中にこれらの紛れもないアンデスのモチーフを明白に示すものを見ると、印刷されたり展示されたりした資料に接することが可能だったことから見ても、イッテンがこれらのもとのものを知っていたこと、そしてそれらのモチーフを借用していたと結論づけても差し支えないだろう。

イッテンの織物の作品から、彼がアジア、中近東、ヨーロッパの民族のモチーフを含む他のタイプの織物のモチーフに興味をもっていたことも明らかになる。カンディンスキーを含めてバウハウスのメンバーは、ヨーロッパの民族のモチーフを高く評価していた。それらは純粋で混じりけのない表現の「プリミティブ」な例を提供してい

図版 3.1　ヨハネス・イッテン　「クッションカバー」 1924 年　ウールによる織物／チューリッヒ、イッテン－アーカイブ

図版 3.2　フリンジ付平織物　チャンカイ文化 54×35cm　（ヴァルター・レーマン『古代ペルー美術史』　ベルリン、ヴァスムート出版　1924 年 p.126）／所在不明　元シュラッフテンゼー、エードゥアルト・ガフロン・コレクション所蔵

図版 3.3　織物　イカ文化　経緯掛続き平織　（ヴァルター・レーマン『古代ペルー美術史』　ベルリン、ヴァスムート出版　1924 年　p.113）／ミュンヘン、五大陸博物館（2185）　以前はシュラッフテンゼー、エードゥアルト・ガフロン・コレクション所蔵

た。グラフ用紙の下描き通りに再現したイッテンの敷物のうちの何点かは　色、デザインが彼の母国であるスイスやドイツの民族調の刺繍や織物に似ていた。イッテンは色々な資料からモチーフを借用していたが、彼が拠り所とし、下図に用いたパターンはベルナーがとっていた織物作品へのアプローチと同一線上にある。以上のことからイッテンは織り手に「プリミティブ」な資料を提供したかもしれないが、それは必ずしも織りについての新しいアプローチの仕方ではなかった。

　しかしながら実験はイッテンの「予備課程」の主要部分であり、彼がこの方面を奨励していたので、織工房でも実験が行われていたことは明らかである。イッテンは学生に素材とその触覚的な特質に取り組むよう勧めた。学生は様々な素材、形、そして、手触り感を平らな面に並べてキュービストのコラージュのような実験を行っていた。彼はまた、基本的な形態である円、四角、三角、時には横線のあるフォーマットを含む研究を学生に行わせた。それはどのようにしてテクスチャーが線や形により得られるか、そして多様なリズムがこれらの要素を繰り返したり、パターンを対比させたりして創り出せるかを調査するためだった。イッテンが素材の固有性やアートの形態の世界の研究だけでなく、織物に本来備わっている形式のグリッドや横段を用いたことは、ヨーロッパの伝統的な織物を例として用いるのとは別に、織物の原理を織り手に紹介することとなった。

　織工房でのイッテンの役割はベルナーと同様に全体を監督することであったが、ある部分ではそのメンバーの要求にもよるが、後には彼ら独自の創造上の自立生の確立へとつながった。例えば後年織工房の重要な存在となるグンタ・シュテルツル（Gunta Stölzl）は、1927年に織工房の指導者となったが、彼女は、彼女の後の改革の権利を主張するために、いわば手探りで始めたと言っている。引用されることの多い1969年のシュテルツルの回想が、この創造面の自立性を求める意見を示唆している。

> しかしどうして私は織りをするようになったのだろうか？　女性用のクラスが存在していた。そこで私は織機のある非公開の部屋を見つけた。それはバウハウスに属していなかったので、非公開だった。約5人の女子学生でスタートした。全て技術的なこと——どのように織機が動くか、織物の異なるスタイルについて、糸の通し方——等をただただ試行錯誤をしながら学んだ。そこでは哀れなことに自己学習の学生同士で多くの当て推量を泣きながら行っていた。[22]

　アンニ・アルバースもまた、彼女のそれ以前の訓練、つまりハンブルグ美術工芸学

校、及び彼女の２期目（1922–23）に受けたイッテンが行う「予備課程」の訓練について、低く見ていた。バウハウスを「何もわからず、何も教えてくれず、何かが起きるまで、実にただちょっと手を出してかじってみるだけの『創造的な空白』としばしば思い起こしている」[23)] 1938 年のニューヨーク近代美術館（Museum of Modern Art ／ MoMA）の展覧会とカタログ『バウハウス 1919-1928』の記事に次のように書いている。

> 第１次世界大戦後のヨーロッパ社会の混沌とした中で、入門的なアート作品の制作はまさに、総合的な意味で実験的なものを行う必要があった。過去に存在していたものは誤りだと証明され、あらゆるものが結局は誤りとなった。バウハウスでは当時の織工房で制作を始めるには、例えば工芸の伝統的な訓練を受けていなかったのが幸いした。無益な荷の重い因習を取り除くのは生易しいことではない。[24)]

ことにシュテルツルは、過去からのもの、イッテン、民俗芸術も含む外部の資料を参考にするのを嫌ったようだ。興味深いことに、アンニ・アルバースへの 1964 年 12 月の未発表の手紙では、シュテルツルはバウハウスが民俗芸術に関心をもっていたことを強く否定している。彼女は次のように書いている。

> 私が [1931 年９月にバウハウスからの] 決別の時までの回想を書き記す時がついにやってきたようだ。そしてもしオッテ [多分 Otte Berger] の考えを入手できたらそれは実に的を射た説明となりますが、そうは思いませんか？　民俗 [民俗学] が私たちに重要な役を果たしたなんて、馬鹿げた考えです。私たちは自分たちの考えを持つなんてほど遠いことでした。民俗的なものの復活なんて考えてもいませんでした。[25)]

この否定はワイマール初期の時代の彼女の織作品と矛盾する。それは明らかに民俗芸術とプリミティブへの関心を明らかに示している。ドイツ語では *Volkskunst*（民俗学）は *Völkerkunnde*（民族学）とは異なる適用範囲がある。シュテルツルの立場は 20 世紀からナチスの時代を通して、ドイツで一般的であった人種差別の考えが増大していたことへの対応として徐々に引き出されたのかもしれない。それは純粋なゲルマン民族の表現の例として北部ヨーロッパの民俗伝統を内包していた。バウハウスに在籍している間にイッテンが白人の優位性に関するエッセイを書いていたことに注意を払う必要がある。[26)] 全ての人種の上に白人を置くという彼の信念を考えてみても、彼は多分幾何学的な模様に価値を置いたのと同じくらい、アーリア集団のゲルマン民

族文化に価値を置いていた。これはシュテルツル自身の作品への民族の影響を否定することで、彼女が全ての民俗の情報源から関係を断った理由の1つだったかもしれない。

ワイマールの初期バウハウスの織工房はファイバーアートへのアプローチが伝統的か、前衛的か、その調和の難しさ故の潜在的な混乱とジレンマに特徴づけられる。事実それは実験の時代であった。というのは織り手も教師も様々な教授法を取り込み、応用し、織物とテキスタイルデザインの形式を限られた経済状態の中で探し求めていた。こうした理由から確固とした非ヨーロッパの染織のモデルであるアンデスの織物へと向かった。それは織物の形態と技法的な面でも、有用な情報を彼らに提供することができた。

そのような拠り所を入門書として、バウハウスの織工房のメンバーは、アンデスの織物を意識し反映した製品を数多く制作した。例えば、マルガレーテ・ビトコウ＝ケーフラー（Margarete Bittkow-Köhler）はアンデスの織物のモチーフを直接借りて、織物の壁掛けを1920年頃に制作した（図版3.4 p.55）。彼女はポジティブとネガティブの図形を組み合わせて、地と図の関係を作るというアンデスのデザインの基本的な工夫を理解し取り入れているようだ。それは下部の横段にも見られる。4つの満ち欠けする形は、魚や植物の図と同じくアンデスの後期中間期のモチーフを参考にしており、それらは彼女も他の学生も入手可能であった。事実彼女はライス・アンド・シュテューベルのテキストの3点の図版からコピーしたようだ。そのテキストには238点の植物、人物、動物のモチーフが抜き出され図解されていた。[27] 例えば挿絵104の下部のno. 77（図版3.5 p.55）の逆さのピラミッドの形と三日月の形をした上部のモチーフはビトコウ＝ケーフラーの織物の下段の横段の図形に似ている。他にもビトコウ＝ケーフラーは様式化された植物や魚のモチーフをベルリン民族学博物館でたくさん見ていたのかもしれない。それらは図版3.6（p.55）で示されている様式化された植物のパターンに見られるように、アンデスの染織品のあらゆるものに見られる。

同様の主題にマルガレーテ・ヴィラーズ（Margarete Willers）の1922年（図版3.7 p.64）のスリット−タピストリーの小品がある。ヴィラーズが用いたスリットのある綴織技法は、それは形体の輪郭線が緯糸間の空きのスペースで作られるものだが、アンデスの後期中間期の織物に一般的に用いられ、初期のバウハウスの織物に度々用いられている。レーマンはスリットのある綴織の技法をキリム技法と呼んでいるが、「それはより自由にアート的な表現が可能で織物における絵画のようであり、[そして] 実に絵文字のような場面も見える。丁度マックス・シュミットが行ったバッスラー

図版 3.4　マルガレーテ・ビトコウ゠ケーフラー　壁掛け　1920 年頃　リネン　258×104.2cm ／ハーバード大学、ブッシュ – ライジンガー美術館

図版 3.5　アンデスの織物の模様　「抜粋した図形と装飾」（ライス・アンド・シュテューベル『ペルー、アンコンの墳墓』　訳 A.H. キーン　第 2 巻　ベルリン、Asher & Co.　1880-87 年　図版 104）

図版 3.6　トウモロコシ模様織物部分　イカ文化　ウールと木綿　（マックス・シュミット『ペルーの芸術と文化』　ベルリン、プロピレーエン – フェルラーグ　1929 年　p.485）／ベルリン民族学博物館

アーカイブ（Baessler Archive）の素晴らしいサンプルの図解のようだ」と彼が述べている技法のようだ。[28] ヴィラーズの左右対称な形は、動物、植物、人像から別のものへ変形する多くのアンデスのモチーフとは異なり、木と魚の形の合成物である。ビトコウ＝ケーフラーのようにヴィラーズはインスピレーションを得るために、とりわけアンデスのモチーフを調べていたようだ。魚の繰り返し模様と同様、左右対称の「魚」の形はアンデスの織物は至る所でみることができる。事実アルバースは最終的には多数のその類似のものを所有することになるのだが、その中には図版3.8（p.64）に示されているように、格子の中に甲イカのモチーフが配置され、全面に小さいパターンで覆われた織布がある。アンデスの織り手は多数の視点から、例えば正面や空から同時に見た様式化された魚を表現している。その方向感覚をヴィラーズは取り入れていた。重要なことに、ヴィラーズの作品はサイズも技法も多くのアンデスの織布の断片に似ている。とりわけアンデスの完璧に織られた作品に似ている。この類似性は彼女がアンデスの布をよく観察して絵画的な特質を見出し、モチーフと形式を彼女自身の作品に借用していることを示している。

同様にイダ・ケルコヴィウス（Ida Kerkovius）はアンデス特有というのではないが、2種の極めて一般的な織物のモチーフの格子模様と幾何学的な渦巻きつまり雷文を用い、残糸を用いてタペストリーを制作した。1920年に作られたその作品の所在は、今は不明である（図版3.9 p.57）。[29] これらのモチーフは上記に言及された主題の中で大量に再生産された。例えばライス・アンド・シュテューベルは、小さな四角形から成る雷文のパターン（図版3.10 p.66）と同様に単純な格子模様の織物を多数模作した。ライス・アンド・シュテューベルが記している様に、図の左上部の格子模様のパターンは右上部の雷文のバリエーションそのものである。

格子模様は多分バウハウスで最も重要なモチーフであった。ケルコヴィウスとバウハウスの他のメンバーは、ベルリン民族学博物館とライス・アンド・シュテューベルの図版の例からアンデスの人々が格子模様のモチーフを用いていたのを知っていたようだ。格子模様を構成の図柄、また主題とする実験は、イッテンとの出会いと同様にデ・スティルを理解することによる影響であった。クレーもまた彼のバウハウスでの最初の年である1921年に授業の課題の中で取り上げるために、構成のための構成主義的な方式として格子模様を探求していた。しかしそれより早い時期に格子模様はデ・スティルのメンバーのテオ・ファン・ドゥースブルグ（Theo van Doesburg）により、理想的な視覚記号として推進されていた。彼は1920年から1923年の間、時々ワイマールに住み、彼がスティル・コースと呼ぶクラスを指導していたので、彼の理論を教育の中で実施することができた。[30] 多くの学者が論じている様に、ドゥースブルグ

図版 3.9 イダ・ケルコヴィウス　タペストリー　1920年頃　掛続き綴織／所在不明

図版 3.14　アンデス描画木綿織布　羽毛模様　79×88cm（ライス・アンド・シュテューベル『ペルー、アンコンの墳墓』訳 A. H. キーン　第2巻　Asher & Co. ベルリン　1880–87年　図版 39）

がワイマールに参加したことはバウハウスに大きな変化をもたらした。

デ・スティル、構成主義、ユニバーサリズムの概念

　ユニバーサリズムは1917年から1932年までのデ・スティル運動（及び同名の機関誌）の主要な信条の1つであった。ファン・ドゥースブルグやピエト・モンドリアン（Piet Mondrian）といったデ・スティルのメンバーは集合的と抽象的なものを支持し、個人的な表現を放棄することで、普遍的な美を達成できると信じていた。抽象芸術とユニバーサリズムな視覚言語の結びつきは、既にヴォリンガーが研究したものだったが、その関係はデ・スティルによりその初期から取り上げられ推進されていた。ユニバーサリズムの信条は機械の時代に入っていくにつれて生ずる問題の解決策として、バウハウスのメンバーから受け入れられていた。ユニバーサル・フォームとしての「プリミティブ」アート――幾何、抽象、要素――が現代美術に採用されるのなら、そしてもしこれらの形体が手仕事と機械生産の工程を通して生産されるなら、芸術家と技術者間の関連性と同様に、工程と生産間のきわめて重要な関連性が保たれるであろう。アーティストは技術者になり得る、そして技術者であらねばならないという考えは、それはデ・スティルと構成主義者のメンバーにより共有されていたが、明らかに表現主義者の反機械の美学に反するものであり、しかもなお、手仕事はデザインの遂行にあたり役割を果たすという点で容認できるものであった。事実ラズロ・モホリ＝ナギ（Laszlo Moholy-Nagy）は、イッテンに代わって1923年にバウハウスに加わったが、バウハウスの手仕事は機械によって破壊されるのではなく、「補足」されうるという考えを提案していた。[31]

　ファン・ドゥースブルグがワイマールに在籍した1920年から1923年の間に、デ・スティルは、機械生産とアーティスティックな作品の関係を扱う国際的なアーティストグループに対して、磁石の役を果たしていた。ロシアの構成主義者エル・リシツキー（El Lissitzky）は『デ・スティル』に度々寄稿していた。例えば1921年の号では、そのグループ自体を「構成主義の国際分派党」と呼んでいた。それはリシツキーやファン・ドゥースブルグも含まれているが、新しい進歩的なアーティストを次のように簡潔に定義づけて発表した。それは「アートにおいて主観性が優位にあることに異を唱え反対するものであり、自分の作品を詩的な恣意性に置くのではなく、新しい創造の原理を見出そうとし、普遍性のある知的な表現を獲得しようとシステマティックな構成の方法を用いる人々」というものであった。[32]

　リシツキーと他のロシア人にとり、「普遍的に知的な表現」は素材、構成に手段を与え、非具象的、非暗示的な作品を作るために特有な視覚的な形態を伴うことを意味

していた。デ・スティルのメンバーにとり、それは統一された健全なユートピア的なプロジェクトのひとつのまとまりを構築するものとして、原色と基本的形態を用いることを含んでいた。

　驚くほどのことではないが、ユニバーサルなアートに対する国際的な要求はバウハウスの変化に向けて強く作用した。というのは、バウハウスは研究機関として既に確立し、そこではこれらの新しい考えが実践されていたからである。1922年の末にはワイマールでダダ-構成主義者の集会が開かれ、3人の国際的な構成主義者のドゥースブルグ、リシツキー、モホリ＝ナギが団結した。この集会に引き続いて幅広い参加者のロシア芸術の大きな展覧会である「第1回ロシア芸術展」が、ベルリンのファン・ディーマン・ギャラリーで開かれ、同時にギャラリー・デア・シュトゥルムではロシア芸術の展示が行われ、ベルリンの雑誌『オブジェクト』の出版社はリシツキーとイリヤ・エレンブルグ（Il'ya Erenburg）の編集により構成主義の多くの理論的論点を西側にもたらした。[33]

　構成主義は、バウハウスに機械に賛同するイデオロギーと抽象の両方をもたらした。反絵画的な言語はバウハウスのメンバーが既にデ・スティルから吸収していたが一層強化された。構成主義が付け足したものは、アーティストは実験室の作業員で「ファクトゥラ」の原理を強化するという概念であった。それは工業的素材も含むが、素材が固有に有す特性とその構造的な配合を含むものとの関係を強調した。[34]

　デ・スティルと構成主義から派生し、バウハウスのメンバーにより賛同を得たユニバーサリズムの包括的な概念は、ある形態、即ち非具象的な形態は、文化的な領域と個人的関心事の限界と特異性の枠外にあることを意味していた。事実ユニバーサリズムと交差するプリミティビストの議論は、ユニバーサルな形態に関する限り、原初的、抽象的かつ幾何学的であると考えられていた。そのような形態は工業デザインでは有利に働いていた。グロピウスとバウハウスの他の者にとり、ユニバーサリズムの見解は工業との新しい関係を非難するのではなく、むしろ奨励するものであったので歓迎された。

　社会的な支持とユニバーサリストの美的価値観による形態に関する語彙は織工房のメンバーの、織物の実践において、労働集約的な手工芸と労働効率のよい工業間の対立の解決にあたり助けとなった。アンデスの織物の例はユニバーサルな幾何文様がどのように、古代の織物の手織りの構造の中で用いられていたかを理解するのに役立った。加えて彼らがロシアの構成主義にさらされることで、バウハウスの織工房のメン

バーが、工房をサンプルや試作品を作成する実験室と考えるきっかけとなった。アンニ・アルバースはその考えを促進し、織物は形態や機能においてその固有の構造を反映すべきだと唱え、新しい産業上の模範を採用する一方、織りという手段に固有の一連の構造を手仕事による制作を通して例証し、アンデスの染織の授業を存続した。

　クリスティーナ・ロッダー（Christina Lodder）が記しているように、構成主義の技術上のユートピア的理想は、それをメンバーは実現したいと探し求めていたが、アートと産業が交差するという実践的な手段を用意していなかった。[35] 例えば、構成主義のテキスタイルデザインは、ロシアの織物産業が機械設備を一新することが不可能だったために、理論やプリントの布を越えて進展することはなかった。大量生産は産業革命の後には可能となったが、産業は決して構成主義者の議題と出会っても変容することはなかった。それにもかかわらず、プリントのテキスタイルと衣服デザインにおいて、リウボフ・ポポバやバルバラ・ステパノバといったロシア人は、現代のアーティストがアートから機能デザインへと方向転換する例を示した。その結果バウハウスの織工房では構成主義が実際に成し遂げたこと以上に、その理想とすることが、とりわけ社会的な幸福の目的のためにアートと産業の統一がゴールであることが、直接的に意味があった。このことはデ・スティルも構成主義もそれぞれのイデオロギーの裏付けとなる実際の織物のモデルを提示しなかったことを思えば注目すべきことである。[36]

　アンニ・アルバースは織工房のメンバーの中でもとりわけ、これらの国際的、国内的な影響の波を吸収することが可能であったし、それらを自分の仕事に応用した。事実ある程度は彼女の作品や織工房における展開の記述を通して理解することが可能である。アルバースにとり、デザインと実用性の統合に関する問題の解決は「原型」の創案を見つけることだった。原型は製品の機能に適用される際に、素材の本質的な性質を理解することで達成されると、彼女は信じていた。1924年の雑誌『新しい婦人服』（*Neue Frauenkleidung*）のための「経済的な暮し」という記事の中で、アルバースは次のように書いている。

　　　　生活費の節約は、まず労働の節約であらねばならない……。伝統的な生活のスタイルは女性を家に縛り付け、消耗し切った機械となさしめている。バウハウスはシンプルな家庭用品と同様に、家に対しても機能的な形態を見つけようと試みている。それは物事がわかりやすく組み立てられることを欲し、機能的な素材を望み、新しい美を求めている。この新しい美は、表面の似たような形態（外観、モチーフ、装飾）を用いることで、あるも

のが他の美意識に適合するというスタイルではない。今日では形態が機能に適っていれば、そして吟味され選択された素材で作られていれば美しい。従ってよい椅子はテーブルに「マッチ」する。よい品は唯一明白な解決を提供する。それが原型だ。[37]

デ・スティルの限られた視覚的な形式の中で、格子模様とその変形は理想的なユニバーサルなイメージで、それはアルバースの原型の記号に適うものであった。装飾的な扱いではなく、建築、デザイン、そして彼女の場合は織物の幾何学的な構造に響き合うパターンとしてである。格子模様は非具象的、非幻想的、そして没個性的な構成を意味し、他の全ての手段と同等に置き換えられ、取り替え得るものである。デ・スティルのアーティストのグリッドをベースとした構成は雑誌『デ・スティル』に度々掲載された。非対称の格子模様のイメージの例はデ・スティルの実践者や他の人にも好まれ、そこではグリッドは固定したユニットの繰り返しに基づくことになったサイズのユニットへと配置され、バウハウスで非常に流行り、ファン・ドゥースブルグの直接の影響のもとで、イッテンの「予備課程」では多くのバウハウスの学生により実践された。

デ・スティルは織物の幾何学的構造に直接関連している視覚的な学習計画を提供した。しかしながら、イッテンの格子模様のフォーマットの研究のようには、デ・スティルは織りに適合する実践的なものは提供しなかった。これはアンデスの織物の例の中に、とりわけインカとワリの貫頭衣や他のアンデスの織物を厳密なグリッドに基づいた構造により、より具体的な研究をすることで見出された。アンデスの織物は非常に視覚的に多様性に満ちていたので、現代の織り手は今や視覚的なものを優先し、これらのより厳密なスタイルから、後期中間期のものへと好みが変わっていった。これらのグリッドに基づいたアンデスの織物を熟視することで、バウハウスの織工房のメンバーはどのように幾何学の抽象化が直接、繊維という素材に適用されているかを知ることができた。これらの「プリミティブ」な例から、しかも単純な道具で手で織られているものから、現代の織り手は織り構造に固有の形態を含むユニバーサルな視覚言語の証を見ることができた。この情報は現代のアーティスティックな原型から学んだことの影響のもとに、織工房のメンバーにより彼らの作品の中に翻訳された。

バウハウスの織工房でどのようにこの交わりが活用されたかの例として、先に述べたケルコビウスの作品と、1921年頃のマックス・パイフェール＝ヴァッテンフル（Max Peiffer-Watenphul）の壁掛けがあげられる（図版3.11 p.65）。基本的な幾何学的形態と原色の理論体系は、デ・スティルの法則から引き出された。パイフェール＝ヴァッ

図版 1.5　羽毛の貫頭衣　チムー文化、ペルー、南海岸、おそらくナスカ　1470–1532年　木綿、平織、羽毛を木綿糸でかがり縫いにより綴じつける　85.1×86 cm／シカゴ美術館　ケート・S. バッキンガム寄贈

図版 1.6　貫頭衣　ワリ文化、ペルー、南海岸、ナスカ、アタルコ　600–800年頃　木綿とウール（ラクダ科の動物の毛）、綴織、襟と袖廻りはウール（ラクダ科の動物の毛）のかがり縫いによる仕上げ　102.6×113 cm／シカゴ美術館　エドウィン・セイプ夫人による部外秘の寄贈

図版 2.3　貫頭衣　ワリ文化、ペルー、アンコン　1500-800 年　140.2×120.2×1.65cm（額を含む）／ベルリン民族学博物館、ベルリン国立博物館、ライス・アンド・シュテューベル・コレクション

図版 2.5　図版 2.3 の部分　（ライス・アンド・シュテューベルにより複製。『ペルー、アンコンの墳墓』　訳 A.H. キーン　第 2 巻　ベルリン、Asher & Co.　1880-87 年　図版 49 及びエックハルト・フォン・ズュドウ『先住民と古代の人々の美術』　ベルリン：プロピレーエン - フェルラーグ　1923 年　図版 23）

第3章 バウハウスにおけるアンデスの染織

図版 3.7　マルガレーテ・ヴィラーズ　スリット–タペストリー　1922年　経糸–リネン、緯糸–リネン、ウール、革製リボン　39.5×32.5 cm／ベルリン、バウハウス–アーカイブ

図版 3.8　魚模様の織物　チャンカイ文化　木綿とウールの補緯紋織、四方耳　17.8×27.9 cm／アンニ・アルバース・コレクション　コネチカット州ベサニー、ヨゼフ・アンド・アンニ・アルバース・ファンデーション

図版 3.11　マックス・パイフェール＝ヴァッテンフル　壁掛け　スリット-タペストリー　1921年頃　ウールとヘンプ　137×76cm ／ベルリン、バウハウス-アーカイブ（589）

図版 3.12　貫頭衣　綴織　インカ文化（植民地期 1650-1700年）　木綿とラクダ科の動物の毛　80×73 cm ／ベルリン民族学博物館、ベルリン国立博物館マケド・コレクション

65

第3章 バウハウスにおけるアンデスの染織

図版3.10　格子と階段模様の織布断片　幾何学模様の衣服素材（ライス・アンド・シュテューベル『ペルー、アンコンの墳墓』訳 A. H. キーン　第2巻　Asher & Co. ベルリン　1880-87年　図版54）

図版3.13　ローレ・ルードゥスドルフ　スリット－タペストリー　1921年　木綿と絹　28×18cm（ふさを含む）／ベルリン、バウハウス－アーカイブ

図版 3.17　ベニタ・コッホ＝オッテ　壁掛け　1922-24 年　綴織、ウールと木綿　214×110cm ／ベルリン、バウハウス–アーカイブ

図版 3.18　グンタ・シュテルツル（1897–1983 年）タペストリー　1923–24 年　ウール、絹、シルケット加工綿　176.5×114.3cm ／ニューヨーク近代美術館

第3章 バウハウスにおけるアンデスの染織

図版 4.1　アンニ・アルバース　壁掛け　1924 年　木綿と絹　169.6×100.3 cm ／コネチカット州ベサニー、ヨゼフ・アンド・アンニ・アルバース・ファンデーション

図版 4.5　アンニ・アルバース　壁掛け　1925 年　ウール、絹、木綿、アセテート　145×92 cm ／ミュンヘン国立応用美術館新収蔵品

図版 4.3　貫頭衣　鍵模様　インカ文化　木綿とラクダ科の動物の毛　92×79.2cm／ミュンヘン、五大陸博物館

図版 4.12　貫頭衣　白と黒の格子模様　赤いヨーク付　木綿、ラクダ科の動物の毛、金のビーズ　96.5×80.5cm／ミュンヘン、五大陸博物館

第3章 バウハウスにおけるアンデスの染織

図版 4.6　ヨゼフ・アルバース 「上方へ」 1926年頃　砂吹きガラス 44.4×31.9 cm ／コネチカット州ベサニー、ヨゼフ・アンド・アンニ・アルバース・ファンデーション

図版 4.7　アンニ・アルバース　壁掛け　1926年　絹、多層織　182.9×122 cm ／ハーバード大学、ブッシュ−ライジンガー美術館

図版 4.10　アンニ・アルバース（デザイン）　黒、白、橙の壁掛け　1964年　三重織、木綿と人造絹糸　175×118 cm　1926年の原作の復元／ベルリン、バウハウス−アーカイブ

第3章 バウハウスにおけるアンデスの染織

図版 4.9　アンニ・アルバース　壁掛け　1964 年
木綿、絹、二重織　147×118 cm　チューリッヒの
グンタ・シュテルツルの工房にて 1927 年の原作の
復元／ベルリン、バウハウス−アーカイブ

テンフルの横段の用い方と各横段を異なる一連のパターンで埋める方法は、イッテンの教育の演習の成果である。しかしながら構成上の対称形、空間の中の四角の集合体、中央の三角形は手織りの工程、天然の素材、恐らくは手染めの繊維がアンデスの織物との関連の中で用いられている。この作品は見るからにインカの貫頭衣（初期植民地時代／ネオインカと思われる）とつながる。それは1884年以降マケドからベルリンの民族学博物館へ寄贈されたものであるが、パイフェール＝ヴァッテンフルは多分それを見たであろう（図版3.12 p.65）。貫頭衣から、インカの貫頭衣の典型的なヨークの扱い方である中央の三角形を逆さにして取り入れている。その上、貫頭衣から現在ではケチュア語でトカプ（tocapu）として知られている四角の中に四角のあるモチーフや、縁取りのある幾何形態を作り出している。貫頭衣はごく最近まで純然たるインカと呼ばれていたが、ヨーロッパの影響が背景にあり、6個の囲われていない形（両側に3個ずつ）のような形は貫頭衣の上部両側、ヨークとウエストの帯との間にあるが、それがインカの貫頭衣のように厳密で全くミニマリスティックではないという点でパイフェール＝ヴァッテンフルを魅了したのかもしれない。[38]

いずれにせよ、この特別な貫頭衣は「トカプ」のユニットが3種の異なる方法で用いられているのが興味深い。無地の地に枠に囲まれ中が4等分された四角形のパターンが浮かび、水平の帯状の中に基本単位のパターンが3列にびっしりと並び、衿のヨークの三角形の周囲が格子で縁取りされている。パイフェール＝ヴァッテンフルはこの3種のタイプを全て取り入れている。彼は空間のユニットを4等分し、単色のユニットで格子状の水平の帯にしているがそれはアンデスのものとよく似ている。彼はアンデスの実例の触覚的な面に反応しているようだ。その中で、彼は個々のデザインのユニットを視覚的な表現形式の1つと捉えている。それは視覚的な記号言語、基本的な形態や色彩による記号の形成、構成が可能なものであり、それはバウハウスの多くのメンバー、ことにカンディンスキーが研究していたものである。[39]

パイフェール＝ヴァッテンフルがデ・スティルに負う点は、原色の体系や三次元の空間の解釈を無視して基本的な矩形を用いていることである。明らかに彼は物語性や絵画的なイメージを超えて無関係の状態へと移行しようとしていた。アンデスのモデルはデ・スティルの法則と連繋して、彼が必要としていた視覚的な枠組みを提供した。

ローレ・ルードゥスドルフ（Lore Leudesdorff）の1923年制作の織物（図版3.13 p.66）もまた、デ・スティルとアンデスの両方から強い影響を受けたことを示している。彼女はアンデスの織物のモチーフと幾何学的な形式を借りて小さな断片のようなスリッ

トのタペストリーを制作した。例えばルードゥスドルフは6枚の抽象柄の羽根模様を取り入れ、この小品の生き生きとした形や色の作品の中央が4等分された四角形の両サイドに3枚ずつ配置している。[40] アンデスでは羽根は非常に大切にされ、度々その形が織られたり、描かれたりしている。その例はライス・アンド・シュテューベルの図（図版3.14 p.57）に見られる。[41] アンデスの「羽根」の織物での記号は、長い楕円形の「羽柄」により水平に分割されている。

ルードゥスドルフの織物はアンデスの織物から直接的にモチーフを借用したバウハウス・テキスタイルの最後のものである。1923年にはこのタイプのユニークで絵画的な織物はバウハウスの多くのメンバーから糾弾された。例えばデ・スティルの全てのメンバーからは「表現主義者の押しつけ」、時代遅れの本質的でないものと揶揄された。事実シュテルツルは後になって、これらの初期の絵画的な織物を非難している。1926年の彼女の記事「バウハウスでの織物」の中で次のように書いている。

> バウハウスの初期の作品は、指示通りの図で始めた――布はいわばウールでできた絵画であったが――今日では布は常に使用を目的とし、最終用途とその始まりを同時に予想することができる。[42]

「指示通りの図」から用途のある製品への変化は、多数の例が証明しているように、1921年という早い時期にバウハウスの製品に見え始めている。1921年のマルセル・ブロイヤー（Marcel Breuer）とグンタ・シュテルツルのいわゆる「アフリカ風の椅子」（図版3.15 p.75）は、確かにプリミティビストの関心事の特徴が明確に出ている。それは5本足の高い背もたれの「玉座」である。木部はブロイヤーが手彫りとペンキ塗を施し、座部のクッションと背もたれはシュテルツルの手織りである。シュテルツルが回想しているように、それは家具を共同で制作した初めての機会であった。彼女は木の枠それ自体を織機として用いた。伝統的なヨーロッパの手法のように、座面と背もたれのクッションを別々に織るというよりむしろ「ペンキを塗った枠に穴を開け、それに粗い糸を直接通して掛続きの綴織スタイルでパターンを残糸で織り出している。」[43] 写真を見ると経糸は木部の枠にドリルで開けられた穴に水平に張られ、そして緯糸が上から下まで織り込まれているのがわかる。これは古代ペルーで用いられた「横方向」の技法の変形である。シュテルツルが彼女の作品の方を向いて椅子をまたいでいると想像してみるとこの工程は理に適っている。しかしそれは、織りの伝統の通常の方法ではない。それに代わる方法がとられ、椅子そして背もたれの枠に右から左へと織られている。この椅子は共同作業の概念を探っていたアーティストの産物であり、アートとクラフト、表現手段としての抽象と手仕事の工程の結合、しかも戦

図版 3.15　マルセル・ブロイヤーとグンタ・シュテルツル　「アフリカ風の椅子」　1921年　写真：ベルリン、バウハウス–アーカイブ

図版 3.16　グンタ・シュテルツル　椅子　1921年　VG Bild-Kunst

前に形成された概念だが、短期間バウハウスの木工工房と織工房で生き続けたものである。

　同じく1921年の別の機会に、ブロイヤーとシュテルツルは再び椅子の共同制作を行ったが、それは完全にデ・スティルの幾何学的かつ原色の色彩体系から影響を受けたであろう素材と技法の新しく能率的で合理化された用い方を示している（図版3.16 p.75）。再びブロイヤーが骨組みを提供し、シュテルツルが織りを行った。しかし今回は見てわかるように部分から成り、たやすく再現することが可能なものとなった。抽象絵画的なタペストリーを作るというよりむしろシュテルツルは基本的な織の原理——経糸と緯糸を交差させること——で全体のデザインを決定している。結果的に格子模様の標準化された部分はデ・スティルとの関係から離れて、シュテルツルが既に認識していたとりわけインカの貫頭衣の理解を通して知っていたアンデスの影響が見られる。アンデスの織物の特徴の1つに布の基本的な構造が、全体的なレベルでの基本的な構成原理として用いられることがあげられる。例えばどこにでも見られる格子模様のパターンが、織の性質である上–下に本質的に関係しているものと見ることができる。[44]

　衝動的な表現からより体系だった計画的な製品への展開がバウハウスの工房全体に起こり、標準化ということが、生産の可能性と視覚的な意味を求めてますます研究されるようになった。しかしながらこの展開はバウハウスにおけるプリミティビストの関心の結末ということではない。それは要求と傾向が変化した時「プリミティブ」のモデルもまた変化したということである。しかもアンデスの染織品の実例はイデオロギーや形態上の移行がワイマール・バウハウスで生じてもそれに耐え、有用な「プリミティブ」の情報源としての役を果たし続け、今や社会的そして経済的な新しい要求に従って解釈されていた。多分織工房のメンバーの「ファンタジーな織物」または「ファンタジーな結びつき」（*Phantasiebindungen*）についてのベルナール夫人の批評はさほど的はずれではなかった。これらのバウハウスの初期の織物はアンデスの幻想的なモチーフに特別の興味を抱いていたことの反映でもあった。

　1923年バウハウスにおける他の工房の発展と相応して、織工房は織の技術面と、色とパターンのより体系だった研究に力を入れるという新しい局面に入った。既に1922年3月、グンタ・シュテルツルとベニタ・コッホ＝オッテ（Benita Koch-Otte）は、染めの知識を向上させるためにクレフェルドの染色技術学校の4週間の染めのコースに入学した。シュテルツルが記しているが、そこに在籍している間自主的に活動していたが、仲間が驚いたことにはクレフェルドでは化学染料の研究が盛んであった。

2人は赤を染めるコチニールや青を染めるインディゴ藍等の天然染料を研究していた。インディゴ藍はアンデスの染めに限られたものではなかった。しかしコチニールはうちわサボテンに寄生するコチニールの虫を潰して得られるものでアンデスの発明であった。彼女は書いている。「私たちはクレフェルド・アカデミーではほとんど笑い者であった。何故なら20世紀に私たちは天然染料で染めようとしていたのですから。しかし、それにもかかわらず、彼らは私たちに必要としていた援助をしてくれました」。[45] シュテルツルとコッホ＝オッテがアンデスで盛んに用いられていたこれらの古代の染料に焦点を当てることを、熟慮の末選んだことは、バウハウスの関心が古代のモデルの天然染料の色の特性にまで及んでいたと考えられる証拠である。ベルリン民族学博物館のティワナコスタイルを見ることで、またそれらについて本を読むことで、彼女たちはアンデスの染料の色の範囲と光沢が、ことにコチニールとインディゴを含むものは素晴らしいことに気づいていたのかもしれない。

　1923年にはシュテルツルと織の他の学生たちはバウハウスに染めの設備を設置した。このことが織工房のメンバーがバウハウスのクレーやカンディンスキーといった教師から学んだ色彩理論を研究し、実証することを可能にした。同様に、モホリ＝ナギから構成主義に基づいた授業で学んだことを通して、化学繊維を含む様々な繊維に天然染料の色を追求した。[46] アンデスの織物のモデルはこれらの関心に刺激を与え、手織りの学科に色彩理論を付け加えるという構造的な枠組みを提供した。

　ベニタ・コッホ＝オッテの1922年〜24年の壁掛け（図版3.17 p.67）は彼らが織に適用した色彩の相互作用とパターンの用法を研究したことを明らかに示している。1921年に彼女はクレーに学び、1923年には彼のクラスの実習で、グリッドの枠組内のモデュールの分割とかけあわせ、回転と鏡映の原理に基づく色の調和を、糸染めの工程の中で十分コントロールできるまでになっていた。コッホ＝オッテのテキスタイルは鏡映、回転によるモデュールを含むパーツの高度で複雑な組織的構成を有している。クレーがコッホ＝オッテに与えたのは理論的なインスピレーションが多かったのに、彼女はアンデスの織物の実例をあたかも見ているように思えた。事実クレーの色の回転、鏡映、置換を含む理論的な原理はデッサウの時代までは恐らく十分には展開していなかったのであろう。従って彼女はこの時期にはそれらについて十分認識していなかったかもしれない。この理由から回転と交換の原則を含むアンデスの実例は、彼女の作品には非常に重要であった。

　コッホ＝オッテのアンデスの織物のモデルは、多分ベルリン民族学博物館のティワナクの貫頭衣（図版2.3 p.63）に見られるようにベルリンの収蔵品の中のティワナ

クやワリのものや、レーマンの本がカラーで出版される前に認識していたと思われるエードゥアルト・ガフロン・コレクションのワリの貫頭衣といったものであった（図版1.6 p.62）。貫頭衣はどちらも図像の抽象化された表現と関係しているが、横向きの頭のモチーフは後者の貫頭衣ではあまりにも抽象的なのでほとんど人物像として認知できず、始めは幾何学的模様として読み取られていた。[47] ことにワリの貫頭衣は、どのように色の鏡映と置換の原則がアンデスの織の達人によって操作されているかを示している。それぞれ20に分割された矩形は6つの三角形が交互に配置された階段状の雷文と横顔のモチーフに更に分けられている。レベッカ・ストーン＝ミラー（Rebecca Stone-Miller）が述べているように、顔は「典型的な分割された目、交差した牙、帽子または鉢巻き、時には鼻を示す『N』または反転した『N』を有す」。[48] これらのモチーフが形や色に応じて配置されているので色々なパターンの連続が、全体のグリッドのような地から前進したり後退したりして見える。このアンデスの織物のモデルは他のものと同様に、コッホ＝オッテに彼女自身の作品に同様の構成組織の原理を提供した。更にこれらの原理は手織りの枠組みの中で理解された。

これらのアンデスの貫頭衣から、コッホ＝オッテは如何にして図像と幾何形を連続的に配置するか工夫することで抽象パターンができることがわかった。パターンは色の関係を対比させることではるかに複雑になった。例えば、両方の貫頭衣でそれぞれの図が裏返されたものは、その反対の対角線上に異なる配色計画で配置されている。コッホ＝オッテは1区画を4分割し、右下側の4分割を回転させて、左側上部へと配置しているが、他の2つの4分割にも同じことをしている。これらの貫頭衣のようなアンデスの織物を観察することから、どのようにして小さな単位を反転、倒置、回転させる原理を織物全体に応用するかを理解していた。この事実は初期のワイマール・バウハウスの織物に見られたより絵画的なものへの関心とは異なり、工房の他のメンバーによる織構造とパターンのさらなる徹底的な研究へと導いた。

1923～1924年のグンタ・シュテルツルの壁掛けもまた、技法と形態が初期のバウハウス・テキスタイルとの相違を示している（図版3.18 p.67）。デ・スティルの影響から、何かを連想させない普遍的なイメージを創り出すために、基本的な形態を、ブロックを積み上げるように用いた。構成主義の概念「ファクトゥラ」から、織物の幾何学的な構造はその主題、形態、触感と一体を成すことを確信していた。その上1つの手段として、それははっきりとではなく暗示的ではあるが、彼女はアンデス特有の織物の技法を、彼女の望む出来上がりを達成するために採用した。シュテルツルはこの技法について「縫取り」と呼んでいるが、同じような作品を彼女とアンニ・アルバースが当時発展させた。「縫取り」もしくは構造的な織布はバウハウスの発明ではないが、

図版 3.19　アンニ・アルバース『織物に関して』 図版 63 「経緯掛続き（ペルー）」

早くから織技法に取り入れられていたとシュテルツルは述べている。彼女は書いている、「我々が行った『縫取り』という自由な方法は、実際は我々が発見したものである。民俗芸術において明白で [あるけれども] それは常にパターン用の特別な綜絖の [経糸] に頼っている」。[49]

　シュテルツルが「民俗」という言葉をアンデスの織物に用いていたかどうかは不確かなままだが、彼女の織物のもつ特質によるということと、彼女が特別な経糸の配置について触れているという事実から、今日「不連続の経糸と緯糸」として知られている、ほとんどアンデスの織物に特有の技法について言及していたことを意味している。[50] この面倒で混み入った技法は経糸が一続きの連続ではなく、足場を組むやり方で支えられた一連の掛続きされた不連続の糸からなる。そしてその足場は水平の緯糸、それが同じく不連続の糸が通される所までのものでやはり掛続きされる。アンニ・アルバースは後になってこの古代ペルーの技法を、彼女の 1965 年の本『織物に関して』で作図している（図版 3.19 p.79）。この技法の魅力は軽い織物において色相と明度がはっきりした箇所を作り出せることであり、それは重い綴織が、生成りの経糸に染色された緯糸を強く打ち込んで経糸を見えなくし、緯糸がはっきりと見えるのと対照的である。加えて不連続の経糸と緯糸の技法は厳密な幾何学的なデザインによく適合している。また、直線で囲まれた部分はそれを組み立てるのに足場の糸が少なくて済む。[51] アンデスの経糸と緯糸の不連続技法の素晴らしい実例が、ミュンヘン民族学博物館（訳註：現在はミュンヘンの五大陸博物館）にあるが、レーマンの 1924 年の本（図版 3.3 p.51）に、「特別な経糸と特別な緯糸」の織物として記述されている。[52]

アンデスの織り手は面倒な足場の組み方により経糸を接続させねばならなかったが、シュテルツルは同様の効果を織機に張った経糸を直接染めることで実現した。[53]このようにこの織物に対してシュテルツルは白の絹糸で経糸を張り、糸を直接染めて織布面を作った。緯糸の繊維にはシルケット加工の木綿糸、生成りの羊毛、それは白から黒までの色があるがそれらを織り込むことで、アンデスの織り手が天然の木綿や獣毛の毛を用いてコントラストをつけたのと同じようになった。[54]クレーのようにシュテルツルは明暗の巾を用いてグラデーションを作り、色面を重ねてはっきりと見えるようにした。この場合、繊維はクレーの理論を物質的に実際に示す理想の手段としての役を果たし、シュテルツルにより可能となり、できたものはアンデスの織技法に比べてはるかに仕事量の少ない偽物となった。

第4章　バウハウスにおけるアンニ・アルバース

　アンニ・アルバースはバウハウスにおける最初の壁掛けを 1924 年に制作した（図版 4.1 p.68）。彼女は 1923 年に織工房に入学し、第 5 期目に染めの実習室の助手をした後に、このような大きな織の掛け布を制作し始めた。[1] この作品は経糸が木綿、緯糸が絹で組織は平織である。[2] 糸は黒、グレイ、生成りとそれらのバリエーションであったが、恐らくシュテルツルが用いていた生成り糸の多くと同じようなものであったろう。[3] しかしながらアルバースは素材の自然な色調を共に用いることで、パターンそのものを作り出す織の構造を見つけようと試みていた。言い換えれば、彼女はその形態の中に構造の本質を提示し、その特質と関連性のある織物の概念を追求していた。[4]

　彼女の最初の織物からも現代とアンデスの 2 つの要素が原点にあることがわかる。例えばアルバースの壁掛けはざっと見て、サイズと比率が後期のアンデスの貫頭衣を広げた大きさで約 169.6×100.3cm である。[5] 作品がシンメトリーであるのは、彼女が見たであろうベルリン民族学博物館に展示されていた貫頭衣をほのめかす中心線と肩の折り線を作品の参考としていると読み取りたくなる。アルバースの横段、基本単位の用い方、色の組み合わせによる色相のグラデーション（異なる色の緯糸と経糸の交差）は、クレーとデ・スティルの影響を示している。

　シュテルツルと異なり彼女は、今は紛失している 1924 年の壁掛け（図版 4.2 p.82）に「縫取り」の技法を用いず、むしろパターンを形成するのに構造的な方法に頼った。その中で、作品全体に様々な線分、帯状の横縞を反転、回転、交互に配置することで水平、垂直を含む複雑なパターンを研究している。彼女は少なくとも回転を 3 カ所に行っている。そのうちの 1 つは中央部分である。更にこの織物はある数理的な配列と数列を試していることを示しているが、それはアンデスの染織品と接することで理解したものであろう。コッホ＝オッテのように多くのワリやインカの貫頭衣が、回転、反転、反復の原理を含む幾何学的な基盤を有していることに気づいていたのだろう。そして、これらの古代の染織品は彼女が当時研究していた形態上の理論に変換するのに役立っていたのだろう。例えば、アルバースはミュンヘンやベルリンの博物館にあるインカの「鍵」模様の貫頭衣（図版 4.3 p.69）について知っていたのだろう。それは横縞と格子模様の中の鍵のモチーフで構成されている。ことにこれらの貫頭衣はアンデスの織物の独自性を示す特性を 2 つの方法で明示している。つまり織糸が

第4章 バウハウスにおけるアンニ・アルバース

図版 4.2　アンニ・アルバース　壁掛け　1924 年　ウール、絹と木綿　120cm（W.）／所在不明

図版 4.4　アンニ・アルバース　『織物に関して』　図版 23　　対比の強い配色を組み合わせて模様を作る二重織の緯糸の交差

上側と下側に交互に入れ替わるということが格子模様のパターンに反映され、点のまわりの鍵の形が織り合わされているのは、織物の交差している箇所と関連している。それはアルバースの図（図版 4.4 p.83）やクレーの図（図版 4.17p.93）に見ることができる。[6]

　アルバースが「プリミティブ」な資料からモチーフを取ることに関心がなかったことは明らかである。彼女は織構造から直接に発生するような非具象的なユニバーサルな言語を発展させることに、より関心をもっていた。これは様々な動機から来ている。クレーのデザインの構造的システムの理解、デ・スティルの幾何学的抽象とユニバーサリストの理論、工業的製品と構成主義のイデオロギー、そして形態的なデザインに到達するための方法として織の組織を研究したことも含む彼女のアンデスの織物の理解からである。

　1925年、バウハウスはワイマールから工業都市デッサウに移った。その移動の際に、ゲオルグ・ムッヘは織工房のためにジャカード織機を購入した。デッサウ・バウハウスは技術的、機械的な方向へますます強まる動きの中にあった。[7] この半機械的な織機で織り手は寸分違わない線を描き、労働力を最小限にするために、事前に穴を開けた紋紙を用いて経糸を操作することが可能になった。アルバースはジャカード織機を用いて図版 4.5 (p.68) に示している見事な壁掛けを 1925 年に制作している。この織物は彼女が初めて化学繊維を、ここではアセテートだが、天然繊維の絹、木綿と共に織り込んで物理的、視覚的なテクスチャーを異なる繊維の太さにより作り出しており、その意味で重要である。明らかに触覚的な三次元性が種々の太さの糸の重なりにより生まれ、連続する地と横縞の重なりから生まれる錯視を取り入れたことでそれが更に強調されている。

ある程度はこの新しい技術的発展にもよるが、この頃には、アルバースは彼女の最も有名な作品の多層織を特徴とする複雑な色のシステムで実験を始めた。多層織の構造は多層の布が同時に織られることをいう。それは経糸と緯糸のそれぞれがセットされ、しかも必要に応じて各層の間で糸が入れ替わる。[8] この互いに絡み合うサンドイッチ効果により、絹のように細くて軽い繊維で織っても、布が丈夫になるばかりでなく色がはっきりする。二重、三重、更に四重織さえもが長い間追求されてきた。アンデス織物のスタイルについては、レベッカ・ストーン＝ミラーも言っているように、アンデスの織り手は「三重の織物を3種の異なるパターンを形成しながら2種の異なる色彩計画で同時に織ることができた」。[9] アルバース自身も後になって、アンデスの織物の文脈の中で織の構造を説明し図解している（図版4.4 p.83）。

> 古代ペルーでは複雑なデザインの二重織が織られ、三重織と同様に四重織の小片が発見されている。もし、高度な知性を有す人々が、書き言葉、グラフ用紙、鉛筆もなしにそのような発明が可能であったのなら、我々も——容易にと望むが——少なくともこれらの組織を再現することは可能であろう。[10]

アルバースの構造的な織物の構成概念を通してなされた色の交差と色の個別化の実験は、彼女の夫のヨゼフの実験と同時に始まった。クラーク・ポリング（Clark Poling）が論じているようにヨゼフ・アルバースは、とりわけ色の交差とぼかしから如何にして透明感のあるイリュージョンが文字通り物理的、概念的に図と地の間の対比の段階に従って成し遂げられるかに関心があった。それをヨゼフは「表現」の段階として言及している。[11] アンニのいわゆる温度計縞（訳注：同じ長さの多数の短い直線を同じ感覚で水平に重ねた横縞模様）のパターンの織物や、ヨゼフの温度計縞のパターンの吹きガラスの作品、例えば1926年の「上方へ」（図版4.6 p.70）は、これらの共同の研究で練り上げられた。「温度計縞」はヨゼフとアンニ・アルバースがデッサウ バウハウスの時期に矩形のモデュールの中に交互に水平の縞を描くのに用いた言葉である。[12] しかしながら「表現」の現象が最もよく現れているのはアンニの多層織を通してであった。何故なら、あるセットの糸（緯糸）と別の糸（経糸）を物理的に交差させて、二次元、三次元のものを成し遂げることができたからだ。

例えば、1926年に絹で織った多層織の壁掛け（無題）（図版4.7 p.71）では、アンニ・アルバースは標準化した視覚言語のモデュール単位を用いて、各矩形のユニットの中に個々の横棒の色の組み合わせを様々に行い、互いに違いを生じさせた。そこには108のユニットと6つの色がある。黒、白、金、明るい金（金＋白）、灰（黒＋白）、灰緑（金

図版 4.8　貫頭衣　パチャカマック文化　赤と白の二重織　表と裏　64×55 cm　（ヴァルター・レーマン『古代ペルー美術史』ベルリン、ヴァスムート出版　1924 年　p.117）／ベルリン民族学博物館

＋灰) が配列されて、13 の異なる温度計縞の横棒の組み合わせとなっている。[13)] アルバースの織物では色の彩度、明度の対比、それは各々のユニットだが、どちらも色彩の構成要素に従っている。それらで織られた色のユニットはその要素に近接している。このことを彼女はクレー及び 19 世紀の理論、それは M.E. シェブルール（M.E.Chebreul）がパリのゴブラン向上のために開発したものだが、それから学んだのであろう。幾何学的な枠組みは大部分がデ・スティルのモデルに基づいている。しかも彼女はまた、素材の特性、構造の方法そして全体の視覚的な形態、織によるテクスチュアの最適な関係を見出すことに関心があった。この一連の前提条件のもとでアルバースはアンデスのモデルを、織物に厳密に関係している極めて固有な情報を求めて観察した。ここで彼女は必要としていた組織上と形態上のモデルを見つけた。

　これはアルバースの二重、三重織の多数の壁掛けの中でも初期のものの 1 つである。彼女はベルリン民族学博物館で多層織の素晴らしいアンデスの織物を見たのであろう。その中には傑出した両面織の二重織の貫頭衣があり、それはどちら側にも色の組み合わせが逆に織られている（図版 4.8 p.85）。アルバースは多層織が彼女の研究している色彩の関係を創作する理想的な方法であることを理解した。なおその上に、構造的な工程の中で直接生まれた形態上のパターンにより布を丈夫にすることもできた。例えば、経糸は層ごとに白、黒、金と仮定しよう。彼女は彩度の高い金色を、金色の経糸だけを引き上げて金色の緯糸を交差させて作ることができた。経糸を白の層と入

れ替え、例えば、そのまま金色の緯糸で織ると混合してアイボリーができる。彼女は金に黒を交差することはしなかった（それは茶色となるが）、しかし彼女は、元はたった3色の繊維の色から6色と13の組み合わせを作ることができた。平面的な抽象イメージとは異なり、この織物はある箇所では袋状に膨らみ彫刻的になる。それはまた機能的な製品となる。事実、円形のシミは、それがテーブル掛けとして使われていたことを示している。興味深いことにアルバースは当時これと他の多層織の作品を『グランドピアノ掛け』と呼んでいたが、その用語からピアノ覆いとして機能的に用いられていたことがわかる。[14]

アルバースの多層織とモデュールのユニットの織物には、概して三重または四重の織物に基づくパターンが含まれている。例えば、今、論じたばかりの1926年の多層織（図版4.7p.71）は横12ユニット、縦9ユニットあり、合計108ユニットである。1927年の絹で織られた二重織の壁掛け（図版4.9 p.72）は縦15のユニット、横12のユニットがあり合計で180のユニットが、4色、4種の様々なモデュールの組み合わせにより、一重、二重、三重、四重織からできている。同様に1926年の絹の三重織の壁掛け（図版4.10 p.71）は横12、縦6ユニット、合計72ユニットの4種の組み合わせがある。後の2点には新しいモチーフである無地のユニットを4分割したものを加えている。黒、白、オレンジの壁掛けと同様の黒、白、赤の壁掛けは、どちらも1927年以降は4つの四角のモデュールを4分割し、6段目ごとに配置している。この織物では全体にパターンが施されているが、より整然としており、形状が繰り返される度に、色の置換が行われていることを除いては、各4段ごとの連続的なリピートが基本になっている。例えば白は黒に、黒は白に、オレンジと白の横縞はダークオレンジとグレイの横縞に、ダークオレンジとグレイはオレンジと白へと置き換えられている。この特別な織物で、アルバースは、ヨゼフ・アルバースが研究した赤（ここではオレンジ）が、黒より白の隣にあると軽く、明るい色に見えるという「ベゾルド効果」（同化現象）の説明を具体的に示したのであろう。[15]

アンデスの貫頭衣の多層織の織物を賞賛するのみならず、アルバアースは、掛続きで組み立てられたデザインが左右対称の構成にまとめられ、織り込まれているアンデスのデザインの特質にも反応していた。これらのデザインのユニットは幾何学的抽象デザインとして繰り返され、枠に囲まれ、言語学的な機能としても役立つような視覚言語をも含意しているようであり、それらは「トカプ」の矩形と呼ばれ、インカの地位の高い人のための貫頭衣に典型的に用いられている。「トカプ」のユニットは様々なレベルで機能している。それは特別な視覚イメージを作り出す目的のためのデザイン要素であったり、表意的な意味を有す抽象的な記号であったりする。

図版 4.11　貫頭衣「トカプ」インカ文化　初期植民地期　96.3×92.5 cm　チチカカ湖の島、モロ‐カト付近で石製の収納具の中で発見／アメリカ自然史博物館、ニューヨーク、グレース・コレクション

　ドイツとアメリカの収蔵品のアンデスの「トカプ」貫頭衣の中でアルバースが知っていたと思われるものは、レーマンがアメリカ自然史博物館からのものを掲載した1924年発行の「トカプ」のモチーフである。(図版 4.11 p.87) この後期インカ／初期植民地時代の貫頭衣は、下部2段の横段の図は別にして14のバリエーションが150の個々のユニットの組み合わせから成っている。　アンデスの染織品の全資料の中でも、インカの貫頭衣はデザインと生産性において最も規格統一されている。それらは

最も繊細な織り、鮮明な染めが施されており、アンデスの織物の全面が格子模様に覆われているものの中のどれよりも見事な構成である。[16] この事実をアルバースはベルリンとミュンヘン民族学博物館（訳註：現在はミュンヘンの五大陸博物館）や様々な出版物でインカの貫頭衣を見て知ったのであろう。残存するインカの貫頭衣の中で最も一般的なデザインは、黒、白、赤の格子状のデザインのものであり、恐らく軍隊の制服として着用されたのであろう（図版 4.12 p.69）。この実例はミュンヘン民族学博物館（訳註：現在はミュンヘンの五大陸博物館）で見ることができる。最も精巧なインカの貫頭衣は王の「トカプ」貫頭衣である。その例としてワシントン DC（図版 4.13 p.109）のダンバートン・オークスのブリスコレクションの素晴らしい貫頭衣があげられる。それは 1920 年代には知られていなかったかもしれないが、「トカプ」形式の卓越した例としてここに示す。

　概してインカの貫頭衣では個々の「トカプ」の四角の中が複雑になればなるほど、色とデザインの関係及び全体に対してユニットを計画的に配置するやり方が複雑になる。例えば明快で大胆な格子模様の貫頭衣は常に黒と白の四角が赤いヨークと共に構成されている。ミュンヘン民族学博物館（訳註：現在はミュンヘンの五大陸博物館）の例のようなインカの「鍵」模様の貫頭衣（図版 4.3 p.69）は、黄地に赤い鍵、紫地に金の鍵が交互に置かれるといったように、より複雑な色の関係を用いている。強烈で、視覚的に訴える地と図の関係がどちらのタイプの貫頭衣にも生じている。全面を覆う「トカプ」の貫頭衣も「トカプ」の四角の段を有す多くの貫頭衣と同じく、計算された四角の配置については、現代の鑑賞者を惑わし続ける。

　明らかにアルバースはインカの貫頭衣の特徴について気づいていた。それは規格化したユニットが様々な組み合わせをしており、中にはランダムなものもあるが、彼女はそれらのうちのデザインや色の特徴を自分の作品に取り入れている。黒、白そして赤の色の組み合わせはその明らかな例である。格子のフォーマットはバウハウスとデ・スティルの文脈の中で用いたものであるが、この組み立てを多層構造の織物と組み合わせたという事実は、アンデスのモデルを注視し、異なるアンデスの例と組み合わせて格子模様の織物の解釈とした証拠である。事実モデュールのユニット、貫頭衣のサイズの形態、そして手織りの工程を用いて「トカプ」織物の現代版にしている。このようにしてアルバースはプリミティズムの文脈の中で、ユニバーサリズムの論議に加わり範囲を広げた。

パウル・クレーとバウハウスの織工房

　パウル・クレーのバウハウスの織工房との関係は、1921 年から 1931 年までの 10

年間の長きにわたる在職期間中に重要な位置を占めていた。彼の影響は、始めはバウハウスの授業を通して現れた。それは彼自身の芸術上の探求と不可分に結びついており、基本的には織工房での発展と緊密な関係にあった。[17] 重要な点は、1927年から1929年にかけて2年以上にわたって、クレーは理論に関する講座を織の学生に行っていたことだ。学生の中にはアンニ・アルバースがいた。その内の何人かは既に「造形理論」のクラスを受講していたが、クレー及び学生双方に、大変な進歩と成功をもたらした期間であった。学生の大部分は彼の仕事を少なくともクラスの授業の印刷物や展覧会、そしてそれまでの国際的に認められた彼の作品に関する出版物を通して知っていた。[18] アルバースは1925年発行のバウハウス叢書2の本を所有していた。それは彼の教育上のスケッチブックを際立たせたものだった。「私たちはクレーを賞讃してやまなかった」と後になってアルバースは思い出している。彼女は別の所でも「彼は当時、私の神様だった」と言っている。[19]

この互恵的で高度に創造的な関係は、学生のノートやクレーのバウハウスの授業用の書類を分析することで、今日ではより完全に理解することができる。ゲッティ調査研究所とメトロポリタン美術館のコレクションの中には、今日までのところノートも資料もクレーの研究分野に含まれていなかった。全体的にみるとベルンのパウル・クレー財団とベルリンのバウハウス・アーカイブからの資料を見ると、彼らがクレーの作品と織工房のメンバーに与えた影響に新しい洞察を加えているのがわかる。[20]

学生のノートから、クレーが1921〜1925年のワイマール時代に展開した初期のバウハウスの授業の多くが、ことに彼の彩度の関係や構成への構造的なアプローチに関する理論的な内容などに関して実際にはまとまっていたことがわかる。そのノートはまた、クレーが明らかにこの機会を、彼の原理を「織物の文脈の中に」再考し洗練させることにあてていたのがわかる。彼は植物や自然、それらの靭帯、骨格や循環系といったものや有機的な動きを、彼の有名な水車の図で例証したものだが、それらを論じながら行った授業はそれで終了した。そのかわりに織物に直接関連のある内容に焦点を当てるようになった。つまり色の交差（比率）、リズムの配列（格子模様）等であるが、これらは1921〜22年の教育ノート（絵画形体の思考への寄与）、構造的な構成（織物）は1923年10月23日の日付のある授業から、重なりのパターン（ポリフォニー）は1922年以降の授業から、構成の理論大系（回転、反転）等多くが織物のコースのために作られたようだ。[21]

クレーは数千ページにも及ぶノートを作成したが、そこには日付が書かれていないということに注目するべきであろう。そのことから、ある授業を織の学生に特別に発

図版 4.14　パウル・クレー「水の都」(Beride) 1927,51 紙にペン描き、厚紙に固定 16.3 /16.7×22.1/22.4cm／ベルン、パウル・クレー・センター

展させたと信じることも可能だ。驚くことに1927年と1929年の間に少なくともコースの8クラスを彼は教えていたということだ。それは実質上彼の大部分の時間が費やされたということである[22]事実これらのコースはクレーと織工房の多くのメンバーにとって重要な転機となった。つまりメンバーは織物の構造、工程、主題、実用性、そしてその可能性へのより深い理解へと展開させ得たのである。

　クレーのバウハウスにおける仕事は芸術制作に対して時には相反する2つの取り組み方へのつながりを含む。それは（1）直観的な思考の工程と表現の追求、及び（2）視覚的現象の客観的な研究であった。[23] 主観と客観を結合させたこの取り組み方を通して、クレーは考えることと見ることの間の、そして想像的なものと客観的な実体の間の結合を見出した。クレーの1928年のエッセイ「芸術領域における綿密な実験」を注目してみると面白い。その中で彼の教育上の哲学を、科学と芸術間の交差、と述べているが、それは織工房と最も接触のあった時期に完成された。[24] この時期にクレーはますます織物に関わるようになったが、それは芸術上の自由と制約と彼自身の関係について熟考するきっかけとなった。というのは織物が容易に創造性にたやすく制限を与えるという、そのかなり制約的な特質を常に思い出していたからである。

　多分、当時の染織品とは無関係のアーティストのうちの誰よりも、クレーは染織品の暗喩と引用を用いることで抜きん出ていた。ことに彼のバウハウス時代には講義の中でも取り上げ、また自分自身の作品の領域にも適用していた。タペストリー、絨毯、刺繍、組紐、蝋染め、染め布、レースで見出したものと似たパターンを創作

するのに網状の線をしばしば用いた。[25] 例えばクレーの 1927 年の「水の都」[*Beride (Wasserstadt)*]（図版 4.14 p.90）の大部分はレースのような糸によるオープンネットワークからできているように見えるが、左下のは、明らかに織物の糸を絡ませるやり方から引き出されたパターンのように見える。水平の横段は織機の上での緯糸のようなイメージを伴う。グリッドに興味を持っていて、正方形を元に複雑な網状の模様を大量に試していた。それらの中には 1930 年の「カラーテーブル、灰色の色調」（図版 4.15 p.109）のような通常の格子の構造のものや、グリッドの中のユニットの増加、分割に従って構成されたものがある。彼はキャンバスの替わりに、よくガーゼやコーヒーの麻袋のような目の粗い織布に、絵を描いていた。そのため織糸のテクスチャーが作品と一体化し、その結果、織物のようになった。加えてクレーはしばしば最終地点に行き着く前に画面を回転させたり、逆さにしたりしていた。作品を回転させたり、折り畳むといった考えは織物や絨毯の柔軟性に直接に関係している。つまり必ずしも特定の方向や位置から見るということは決まっていないということである。アンニ・アルバースは後になって 1950 年代の彼女自身の織物に対しても同じことをしていた。

クレー自身の作品に対しての一般的な知識——技術に対して厳しく理論的で、内容に対しては意味深長で鋭い観察——から、織物の学生に行った彼のコースが、彼の教育学的なアプローチの技術的側面を実行していたことが直ちに推測できる。学生のノートは驚くほど、画一的で整然とした書き込みや図で埋まっていた（ある学生は、アルバースのように授業以外でもタイプで打ち直し、指示書をした）。ノートに個人的な添え書きが欠如していることから判断して、教室の雰囲気はむしろ冷静で厳格だったであろうと想像できる。しかも既に織物の内容と技法の間の離れ難い関係を発見した織工房のメンバーには、彼のレッスンは方法及び意味を伝えるということを立証するものだったことを示している。

クレーの授業を受けてから数十年経た後でも、アンニ・アルバースはクレーが提示した難問を思い出している。

> 彼は部屋に入って来て黒板の前に行き、教室の皆には背を向け、多分彼に耳を傾けている者にも関心があると彼は考えたのであろう内容を説明し始めた。それは彼自身の展開であり、彼自身の関心事であり、彼自身が探し求めているもので、我々個々がどの段階にいるかなど、恐らくわからなかっただろう。一方彼が描いた線、点、筆づかいをただ見ているだけで、私の作品や考え方に、彼が思っている以上の影響を与えたのが

わかる。そして自分自身の材料や工芸の実習の中で、自分のやり方を見つけようとした。[26]

それぞれの授業のために完全な準備をすることはクレーの日常のことであった。そのことを彼は妻のリリーに1921年に説明している。「昨日の授業は非常にうまくいった。私は最後の1行に至るまで準備した。このようにすればどのような場合にも無責任だと言われるのを恐れる必要がなくなる」[27] 更に、バウハウスの教授の多くは、今日の教室で見られるような打ち解けた育むような雰囲気の中で教えることはしなかった。クレーは、結局はマイスターであり、彼の学生は女性が主だったので、ある種の伝統的な教室の役割が維持されていたとも考えられる。しかしながら、クレーのカリキュラムではクラスでの講評もあり、形式的な授業とはバランスがとれていたのかもしれない。学生のレーナ・マイヤー＝ベルグナー（Lena Meyer-Bergner）は次のように明言している。「彼の講座では表面の原則と同時に形態や色との間の関係も論じていた……型通りの説明に加えて、織り手は折にふれ時々クレーの指導のもとに集まり、批評眼をもって布を分析していた」[28]

これはクレー自身も認めていることだが、次のように述べている。「織物作品にも作品批評が行われた。おびただしい数の新しいアイディアが提出されたが、中には非常に優れたものもあった」[29] このように講座の形式的な制約の中での織り手、作家そして教師間の相互の密接な関係が最終的に全体的な成功へとつながった。

学生のヒルデ・ラインドル（Hilde Reindl）、マルガレーテ・ヴィラーズ（Margarete Willers）、ゲルトゥルド・プライスヴェーク（Gertrud Preiswerk）、エリック・コメリナー（Eric Comeriner）、アンニ・アルバース（Anni Albers）、エリック・ムロセク（Eric Mrosek）、レーナ・マイヤー＝ベルグナー（Lena Meyer-Bergner）によって保存されたノートや教材は、全く同じというのではないが、それらは異なる学期及び、またはクラスに作成されたことを示している。資料の全てに日付が入ってはいないが、しかしノートは一般的な形式、比例、比率、黄金分割の簡単な説明で始まり、色、線、構造、リズムそして最後にポリフォニーへとつながる順序になっている。

クレーは織物が彼の理論を示すのに理想的な手段として役立つことに十分気づいていた。[30] 彼が少なくとも2点のバウハウスの織物、イダ・ケルコヴィウス（Ida Kerkovius）の組紐模様の無題の作品とオッテ・ベルガー（Otte Berger）によるピアノ掛けを所有していたということを知っても驚くにはあたらない。[31] ワイマール・バウハウスの彼の作業ノートから、彼の構造的な構成の概念が想像上の織物として発

図版4.16　アンニ・アルバース　パウル・クレーの授業のノート　p.13　「増殖の範囲」　1930年頃　トゥレシングペーパーにタイピング　29.6×21.1 cm／ベルリン、バウハウス–アーカイブ

図版4.17　パウル・クレー「構成への構造的取組み 1.2」　2-3ページ　紙に鉛筆と色鉛筆　22×28.7cm／ベルン、パウル・クレー・センター

展したことがわかる。それは彼が織物の糸が上、下となる構造の視覚上の完全な暗喩である格子模様に夢中になっていたことからも明らかである。例えば、要素である線について論じる時、クレーは学生に点を直線や曲線でつないで、筆づかいにより堅い、または流れる様なリズミカルな連続性を創作させている。確かにこの場合は、線は糸の暗喩と考えられる。興味深いことに、何人かの学生のノートに見られるように、クレーは一つながりの糸のレッスンを直接、構造的な構図の論考へとつなげている。それはつまり規則的な糸の線が交差する格子である。

構成が最も「プリミティブ」で「純粋」であることについてクレーは1922年の講義ノートで次のように説明している。それは1本の線や平行な単位つまり縞や正方形の列の繰り返しにより生ずる。[32] 増殖、分割、上下の重なり、置換によって操作された単位が、大きければ大きいほど、構成は複雑にダイナミックになり、格子模様の変化を生み、グリッドの形式の中にシステムと構造を生成する。アンニ・アルバースのきちんと整理されたノートの図からも、パターンがある枠組みの単位を移行させたり据え置いたりして、どのように変化するかを見ることができる（図版4.16 p.93）。

　バウハウスのその後の学期間中、クレーは彼の構成の理論を洗練させ、再び織物の暗喩を用いてそれらを説明している。例えば1923年10月23日の授業「構成への構造的取組み」（図版4.17 p.93）に見られるように、彼は平織、バスケット織、組み構造の経糸と緯糸の構造を図式化している。2つの交差する点の考察に加えて、格子の組織は織組織に固有のものであることを説明するために、そしてグリッドは織組織として想像を膨らますために採り上げた。とりわけ理論的なこの箇所は、織工房のメンバーがアンデスの織物の格子を更によく理解するのに役立ち、インカの染織品から最も明確な例を見つけ出すことに駆り立てられたであろう。

　色に関する授業ではクレーは、大きさ、形、混合、配置のシリーズに従って、色彩の関係の明度、彩度、対比を分析したが、それは同一色、反対色、類似色が交差する際の繊維のもつ色彩上の特性を調査していた当時の織り手にとり大いに関心のあるものとなった。[33] 色彩と構造に関する彼の授業は引き続き行われ、より複雑になり洗練された。色彩は構造上の要素として論じられ、クレーの別の授業へと導かれ、それは当時の織の学生に強く響いた。クレーの日付のないノートの重要な1ページに鏡映（配色のセットをグリッド上の鏡映する位置に置くこと）や反転等の原理に従った配色に関する理論を図式化している（図版4.18 p.110）。[34] ここで彼は2つの原理について論じている。そしてその頁の上部の図は180°回転させたカラーモデュールを分割した構成を示し、下部の図は補色の変換に従って配色した構成を示している。

　それは装飾的、組織的な文様作成の双方の文脈に関わっていたが、クレーは明らかに無作為な色のモデュールをグリッド上に展開させて、パターンの移行、置換、不規則性、混合の原理を説明している。[35] この原理をクレーの1927年のグリッドの絵、またはその後では1930年の「カラーテーブル」（図版4.15 p.109）に見ることができる。それらは皆、織物との強い関係を示している。それは平面、全面性、グリッドに基づいた構成であるが、それらは織布のように回転させて、あらゆる角度から読み取

図版 4.20　アーンスト・カライ　パウル・クレーの戯画「バウハウスの仏陀」　1928–1929 年　銀のゼラチンペーパー　7×5cm ／ベルリン、バウハウス・アーカイブ

ることができる。1928 年 9 月 17 日のクレーの略書の授業の要旨に「様々な糸を用いた回転、不規則性」と書いている。[36] この見出しはむしろ曖昧だが、織の文脈の中で、回転の原理、付随する不規則性の原理を認めていたことを意味する。ベニタ・コッホ＝オッテとアンニ・アルバースの 2 人は、回転と置換の原理を用いて彼らの生き生きとした壁掛けを制作したが、それはクレーがこれらの展開を統合する役をある部分果たしたのであろう。代わりに織の学生はクレーが彼個人の理論をまとめる助けをしていた。[37]

織工房の第一の目的が、作品がどのように作られたかを示しつつ誠実な織物を創作することであったので、クレーの構造上の構成についての説明は、理論的なレベルでかなり意味があり、アンデスの織物は実践上のレベルで高度な意味があった。例えばアンニ・アルバースの個人コレクションであるチャンカイの織物の断片（図版 4.19 p.110）は彼女のノートのものと同じように見える。ユニットを移動させ、延長させたグリッドをベースとした構成である。アルバースは他の織り手にもまして、この古代という過去と、現代という現在の間の共感し合う関係に心底影響を受けていた。クレーの授業は、バウハウスの大部分の織り手に、明らかに直接的な関連性があった。

事実、皆、彼のことを、ますます実用性の方向をとる学校の上部に浮かぶ活動の源、ある種の導師と見なしていた（図版4.20 p.95）。バウハウスの織の学生に与えた影響はバウハウス時代を過ぎても広がって行った。[38] ことにアンニ・アルバースは、クレーから与えられたユニークな彼女のアートへの助言が、その後数十年にもわたり、影響がますます出てくるのを再認識した。

　バウハウスのマイスターである同僚のカンディンスキーもまた、クレー同様、幾何学的な形に取り組んだ。それは1922年という早い時期に織の学生にも変換し得る方法で、グリッドも含んでいた。アンニ・アルバースはカンディンスキーの「形態理論」（Theory of Form）のコースを1925〜26年の学期に受講していた。[39] しかしきっとこの時期以前に、色と形の物質的（客観的）、感情的（主観的）な質について、彼が進めていた広範囲の調査について知っていたであろう。彼はそれを系統的にそして直観的な方法で、時にグリッドのフォーマットを用いながら行っていた。[40] 彼女はまた、彼の初期に青騎士が行った努力、それは染織品を含む「原始」美術と現代美術間の関係を関連づけようとしていたことも知っていたであろう。ロバート・ゴールドウオーター（Robert Goldwater）は次のように書いている。「より些細な要素から多様な上部構造に至るまで、注意深く築き上げた知的な分析にもかかわらず」カンディンスキーの目的は主として「人間性の中にある基本的な要素に訴えるものであり、未発達で、未分化の形態の中にあるそれに訴えることであった」。[41] カンディンスキーの視覚言語の普遍的な根源を探る手段としての普遍的なプリミティヴィズムに対する関心は、青騎士の時代に十分展開されたものだったが、バウハウスで彼の仕事と教育の中で伝え続けられた。

　一方クレーのシステムに基づいた授業も同時に行われ、糸におけるアルバースの仕事を強化した。デッサウにおいて同時期にアンニとヨゼフはクレーの友人になり、隣人としてクレーの私的な性格を賞讃していたことに目を向けてみるのも興味深い。マイケル・バウムガルトナー（Michael Baumgartner）はヨゼフ・アルバースとパウル・クレーの間の創造的な関係を最近論じているが、その中で、その2人のマイスターが形態への関心を共有していたことを指摘している。[42] バウムガルトナーがアンニとヨゼフがやっとのことで所有することになった絵画をもとに観察してみると、アルバース夫妻はクレーの表現的で偶発的な伸び伸びとしたイメージに興味を持っていた。[43] これは重要な着眼点である。というのはアンニのバウハウスの織物はシステムと構造が何よりも大事であったことを反映しているが、1933年にアメリカに移った後の作品はクレーとアンデスの織物の双方を賛美していたように、詩的で遊び心のある特性を反映している。彼女がクレーと古代ペルーの織り手をどのようにして結びつ

けることができたか全く驚きである。しかもその結びつけは既にバウハウスで形成され、続く 40 年間に新しい形になっていった。

　バウハウス時代の数年後、アルバースはアートを「古代ペルーの遺品のように、再三再四振り返ることができ、何世紀にもわたって存続する」ものとして定義している。[44]　クレーについて彼女は明言している。「私はいつも私の偉大なヒーローとしてのクレーに立ち帰る」、何故なら「彼の芸術は持続し、私を惹き付けるものである。持続するものであり、早々に過ぎ去るものではない」。[45]　アルバースが、彼女の偉大な師のアンデスの織り手と彼女の偉大なヒーローのクレーを、芸術上の永続性という彼女の概念として関連づけていることは意味深い。

バウハウスにおける実用的な織物

　ハンネス・マイヤー（Hannes Meyer）の指揮のもとで、バウハウスは実践とイデオロギーにおいてより実用的になりそれに従い、アンニ・アルバースは機械生産に向けての第一歩として手織りの価値を重要視し続け、アンデスの織物を機械生産の製品に対するよりむしろ織構造上の手順の解決のためのものとして見ていた。1927 年にバウハウスで建築を教え始めたスイスの建築家であるマイヤーは、1928 年にグロピウスの辞職と推薦により校長に任命された。マイヤーは社会主義者の立場をとり、1930 年 8 月まで校長として任務を果たし、バウハウスにおける実用性と経済性の重要性を伸展させることに貢献した。機能性を好み「アート」の否定も伴う実践的な数々の考えは、織工房にも具体的な形となって現れた。1927 年に言明しているように、「私の教育の基本方針は、完全に機能的集団的構成的な方向をめざす」。[46]　マグダレーナ・ドロステ（Magdalena Droste）が記したように、この時期の織工房の学生は「マイヤーの新しい社会上の目的に取り組んだ。[例えば]"絨毯"はその考えは、今やそれにかわって、"実用性のあるもの"を強調して"床敷き"の生産となった」[47]

　絵画的なものより実用性へ取って代わることが強調されるにつれ、アンニ・アルバースは新しい時代の織物制作の構造的な問題の解決を探し始めた。彼女はこのことを革新的なテキスタイルの組織や、今日ではしばしば用いられている素材である合成繊維を適切に用いる等の実験をしながら取り組んだ。天然繊維という見地からではないが、アンデスの織物の例は、新しい技術上の領域で明確な解答を再び提供した。それは透し織の組織であった。この期間、アルバースはアンデスの原型に基づいて透し織の組織について綿密な研究を始めた。その研究は彼女が織物を生涯の仕事として手がけた間中続いた。[48]　透し織の技法は一般に規則的に織らなかったり、捩ったりして織らない部分を残したり、ぴんと張った経糸を横に引っ張ったりして、透き間を作り緯糸で

固定する方法である。ガーゼは透し織の後のタイプであるが、織物に透き間を作るために経糸または緯糸どちらかを寄せることも含んでいる。多様なテクスチャーと全面模様は、透し織の技法を用いてアンデスの織の達人により成し遂げられたものであり、それは多様な薄手のレースのような布を作り出した。アンデスの透し織の組織の無数の例がライス・アンド・シュテューベル（Reiss and Stübel）の『アンコン・ネクロポリス（墳墓地帯）』（*The Necropolis of Ancon*）の中で他のものに混じって図示され、論じられた。その中で、透し織の構造は繊維の強さと、撚りの程度により強度と柔軟性が変化するということが指摘されている。[49] ダルクール（d'Harcourts）もまた、1924年の本『古代ペルーの織物』（*Tissus indiens du vieux Pérou*）にも透し織の組織を図解していて、猫科の動物の頭が組み込まれた木綿の作品や平織の階段状の形が透し織の格子模様と交互に織られたものを採り上げている（図版4.21 p.99）。

　アルバースは、外観上体系的に連続しているものとして、アンデスの織物の更に複雑な技法である透し織の構造に興味を持つようになった。より複雑な多綜絖の織物や経緯掛続きの構造のものに反して、透し織の組織は機械生産が可能であり比較的簡単であるが故に特に魅かれたようだ。加えて透し織は彼女にとり、軽くて目の粗い織物の展開が可能になり、その特性は現代の家庭や職場で今や要求されているものだった。アルバースは透し織の構造について、現代の絡み織と呼んで、1985年のインタビューで論じている。そのような組織を一般に考えられているように彼女が発明したのではなく、実際は広範囲の織組織は透し織も含めてアンデスの織り手により遠い昔に、既に発明されたものだと述べている。彼女は次のように言っている。

　　　　[私が透し織を発明したと思われているが] 全く違う。これは3,000年も前に既に発明されている。それは本当のことだ。それで織られた初期のペルーの織物がある。しかしそれでもなお、ヒーローの存在を強く求めることがある。ある点においてそのように思われたのならある意味私は幸運である。[50]

　アルバースの日付のない無数の透し織組織の作品は、恐らく工業製品のための織見本として作られたのであろう（図版4.22 p.101）。全体を覆うパターンは、隙間のある部分と糸の規則的な格子模様の連続から作られている。古代の先達のように、アルバースは常に織見本を手で織っていたので、織ろうとする物の本質的な性質を理解し、操作することができた。アルバースが古代のモデルに付け加えたものは、合成繊維への情熱であり、労働力の節約のために機械織を受容したことだった。しかも彼女は、手織りはアイディアを展開させるのに必須であり、織り手は、テクスチュア、構造、織

図版 4.21　透し織　階段状の雷文　（R. and M. ダルクール『古代ペルーの織物』パリ、アルバート・モランセ 1924 年　図版 29）

物と素材との関係を最終製品の方法がどのようなものであろうと、手織りによりコントロールできると主張した。かくしてデザイナーもまた「原始時代」の織り手がそうであったように生産者となった。そしてまた、ある部分では研究室の研究者として構成主義者のアートに対する考え、またある部分ではアンデスの織物に対する尽きない興味、それらのことにより刺激を受けて彼女の仕事とアンデスの織物の間に重要なつながりができた。

　アルバースはアンデスの染織の文脈でこれらの問題点を論ずることを引き続き行っていた。1946年の記事、「織物の構築」において、彼女は古代のペルーの織り手が現在の織の技術とデザインを、どのように考えるだろうかと想像している。彼女は、古代ペルーの織り手は大量生産の早さ、糸の均一性と精密さ、新しい合成繊維の糸、染色、後加工を、気に入ったであろうと思いを馳せている。しかし古代の熟達者は、今日の織物の工業生産上の単調な織の技術や構造に失望したであろうとも言っている。彼女は次のように連想している。もし工業が改善され、素材と組織が互いに調和して作用し合う地点に達したら、産業は研究室の研究員として手織りの人が交じることが必要になり、[またそうすることで]我々が糸による冒険に取り組む様子、その冒険は我々が想像する彼の情熱の対象だが、それを見ると古代ペルーの我々の同僚は、パズルのような込み入った表現を失うかもしれない。[51]

　これらのコメントから、彼女が大量生産のための織見本を織るという初めての試みから20年後に書かれたにもかかわらず、アンデスの織物から彼女自身の研究のモデルとして恩恵を受けていると思い続けていることがわかる。アンデスの布は、今日の彼女の要求に応えるために基本的な形態、技法、社会的な情報を彼女に提供し続けている。1924年にアルバースは次のように書いている。「私たちは初期の時代の人々が有していたように手仕事と技術的な可能性を新たに研究しなければならない」。彼女がアンデスのモデルについて言及しているのは確かである。[52] また、アルバースが後日再確認していたが、彼女がプレ・コロンビアンの美術に関心を持ち始めたのはドイツの民族博物館であったと思い出していることは重要である。[53] これらの後日談を初期のものに当てはめると、より特別な背景が見えてくる。

　アルバースは透し多層織の組織という新しい構造の可能性を研究し続けると共に、合成繊維糸による織物の可能性も研究し続けた。建築との関係の中でより役割を果たす機能的な布について考え、バウハウスで社会的に実用的な面に焦点を当てて作品を適応させたりして、アルバースは壁掛けから室内布のサンプル制作へと移行した。再び、アンデスの布が彼女に織物が建築の中で役割を果たすということを実証した。こ

図版 4.22　アンニ・アルバース　透し織　日付無し　／コネチカット州ベサニー、ヨゼフ・アンド・アンニ・アルバース・ファンデーション

図版 4.23　アンニ・アルバース、ツアイス・イコンによる分析のジェネラル・ジャーマン・トゥレーズ・ユニオン・スクールのオーディトリウムの壁用の布、ドイツ、ベルナウ　1929 年　木綿、シュニール、セロファン　22.9×12.7cm　／ニューヨーク近代美術館

のことは前述の第2章で記述したようにレーマンが指摘している。1927年デッサウの劇場のカフェ、1928年オッペルンの劇場のために彼女がデザインした実際の布はもはや存在していないが、彼女の事前のデザインと試作から種々の色の配色、グラデーション、テクスチャーを大きな下線のあるグリッドのフォーマットにおさめる多層織と合成繊維を用いたものだったことがわかる。[54]

1929年、アンニ・アルバースはハンネス・マイヤー、ハンス・ヴィッター及びデッサウ・バウハウスにより1928年から1930年の間に設計された建物であるジェネラル・ジャーマン・トウレーズ・ユニオン・スクールのオーディトリウムの壁用の布とカーテンをデザインした。彼女は吸音し、光を反射する布の制作に挑戦し革新的な解答を展開した。それは創意に富み、全体的に二重織の現代版という方法を採用したものだった。布の表側は、光を反射する表面として木綿の経糸にセロファンの緯糸を交差させてあり、裏側は音を吸収する緩衝材として木綿の経糸にシュニール糸の緯糸を用いた（図版4.23 p.101）。布は極めて軽く、しかも信じ難いほどに丈夫である。これらの特性は、ことに光の反射を必要としているので、彼女の手織りのサンプルを用いて、1929年にベルリンのツアイス・アイコン・エンジニアリング商会でテストされ、分析され、定量化された。この作品で彼女は、1930年にマイヤーからバウハウスの修了証を授与された。それはこれまで創作されたものの中でも、アンデスとバウハウスの意義の最も完璧な結合であるかもしれない。というのは——最も純粋な手段——手織りの二重織のサンプルから、機械製で合成繊維による実用的な製品という最終製品を視覚化することが出来たのだから。後日の彼女の著述の中にもほのめかされているように、彼女はその地点で相対する仲間の古代ペルーにある種の同志愛を感じたようだ。

アンニ・アルバースは彼女の夫がバウハウスで教えていたこともあり、1933年に閉鎖するまで、卒業後もバウハウスと密接に関わり続けた。事実、彼女は1931年の秋からリリー・ライヒ（Lily Reich）と交代するまで、織工房の代理科長を務め、織工房の学生に継続して技術上の補佐を行っていた。この時期に大きな壁掛けを制作することもなく、大量生産用の織見本も作らなかったようだ。しかしながらフィリップ・ジョンソン（Philip Johnson）が彼女とヨゼフにベルリンで会った時、ジョンソンが用意していたのはヨゼフの教育という仕事であったのだが、彼女が所有していたものは、1932年にドイツからアメリカへの移住を保証するのに充分なものであった。ジョンソンの助けでアンニとヨゼフ・アルバースはノース・カロライナのブラック・マウンテン・カレッジに教職の場を得ることができた。彼女はこれらの織物のサンプルを「アメリカへのパスポート」と呼んだ。[55]

第5章　アメリカとメキシコにおける
アンニ・アルバース

　バウハウス時代そしてアメリカと彼女の制作した時代を通してみると、織物の分野の最も現代的な革新は動力織機と合成繊維に関連するものを除いては、アンデスのものの方がより進んでいるとアンニは信じていた。そこで彼女は現代のファイバーアートの論議を、彼女自身が作品で取り組んだように、アンデスの染織の伝統の理解という見地から組み立てた。彼女がアンデスの染織に価値を置いた第一の理由は、簡単な織機で手により織られ技術的にも優れた作品の実例としてであった。アルバースは古代の手織りの工程は、基本的には長期間変わらなかったことを知っていた。彼女は動力織機を時間と労力の節約となる道具と考え、やがて機械が織り手と織物の間に何世紀もの間存在していた基本的な関係を壊す恐れがあると確信していた。従って、デザインや書き物による指示書の代わりに、手織りのサンプルを提示することが工業製品の原型には必要だということを主張し続けた。彼女は製作工程と製品の間の生き生きとした関係を復活させたいと考えていた。ことに彼女自身は機械時代に順応しているが、一方古代アンデスの染織のデザインと技法を引き続き研究し応用することで、インスピレーションを引き出し続けていた。現代という時代における手織りの価値に関するこれらの信念は、1933年にドイツからアメリカに移住した後も更に強まり洗練度を増した。そしてますますアンデスの織物の布やアンデスの研究に精通するようになった。

　アルバースは最終的にはアンデスの染織の評価に対し熱心な代弁者となった。この立場は多分にアメリカとラテン-アメリカにおいてこれらの布との接触と理解が増したことによる。彼女はこれらの古代染織品について著作の中で論じ、アンデスの織物を収集した。そして教育現場の実習例としてそれらを用いた。更に最も重要なことには、彼女自身の作品の中で直接参考にして作品を制作したことだ。これらの参考の仕方については、古代メソアメリカのアートや織物以外の手段をも含む一般的な広い意味での古代アメリカを研究するにつれ理解が深まり、ますます広がりを見せた。彼女の努力のほとんど全ては、アンデスの織物の典型的なものから形式、主題、そして技法上のインスピレーションを受けることにつながった。

　アンニとヨゼフはメキシコとペルーを広範囲に旅行した。生涯を通じてラテン-ア

メリカに、少なくとも 14 回は行っているが、その多くはノース・カロライナ州のブラック・マウンテン・カレッジで教えていた 1930 年代から 1940 年代にかけてであった。アンニはメキシコへの旅を 1935 年に初めて行い、まさにその時に、古代アメリカのアート作品を初めて買った。[1] 2 人は古代アメリカのアートを収集しコメントをすることを楽しんでいたが、自身の作品にテーマや視覚的な面を参考にしたのはアンニが初めてであった。それらを 2 人で賞讃していたことを考慮に入れて、本章ではヨゼフ・アルバースのこれらの調査のパートナーとしての役割について研究してみることにする。ここではアンニ・アルバースの古代アメリカへの情熱が、ヨゼフのそれより先行してことが示されているが、彼もまた、彼女の初期にインスピレーションを与えたものとして、織物の本質を理解し取り組んでいたことがわかる。

アメリカにおける古代アメリカのアートの受け止め方

　ヨゼフ・アルバースとアンニがアメリカに移住し、ブラック・マウンテン・カレッジで教え始めた時には、アメリカで古代アメリカアートの復興が既に穏やかに進行中であった。そのような復興は様々な目的――政治、社会、審美眼――に適っていて、合衆国やラテン–アメリカの人々の多様なグループに取り入れられていた。アメリカではこの復興は新しいプリミティヴィズムの一部であり、それは儀式、記念碑、そして先住民や古代アメリカの抽象的な視覚言語に焦点が当てられていた。[2] この展開はある部分ではヨーロッパのアートとプリミティヴィストの動向の延長であり、ある部分ではその拒絶であった。拒絶とはヨーロッパの芸術上の動向から分離し、アメリカのスタイルを際立たせることにあった。ラテン–アメリカにおいてこの復興は、ヨーロッパにより長い間植民地支配されていた国々が、征服以前のアイデンティティーを確立しようとする政治的な運動の一部でもあった。

　様々な要因が寄与して、第 1 次世界大戦後の西半球の中にあって、古代アメリカのアートの人気が高まりつつあったが、とりわけ古代メソアメリカのアートに人気があった。例えば、メキシコとアメリカ間の貿易と文化交流を奨励する連邦計画が、メキシコ革命後の 1920 年代初期に始まった。そして 1930 年代までにはフランクリン・ルーズベルト（Franklin Roosevelt）は、この関係を強固なものにする目的で、善隣外交を打ち立てた。加えて多くの考古学上の国家的な組織活動が、個人、研究機関、政府の団体により組織された。それにはメキシコのプレ–ヒスパニック–モニュメント、ワシントン DC のカーネギー研究所があげられるが、新しい収集品を求めるばかりではなく、征服以前の偉業を国内外の人々に認識してもらうための育成に望みを抱いてのことだった。古代アメリカのアートに関する出版物や展覧会が、このアートに対する世間一般の関心を呼び起こすことに寄与した。[3] プレ・コロンビアンのアー

トの復興はラテン‐アメリカのアーティストによっても活気づけられていた。その中にディエゴ・リベラ（Diego Rivera）がいるが、彼は積極的にプリミティヴィストの論議に加わり、今や「インディヘニスモ」と呼ばれているが、古代アメリカの過去からの形態を理想化し自分のものにしていた。[4]

「マヤの復興」が1920年代に起こったが、それはアメリカだけの現象ではなかった。例えばメキシコではチチェン・イツアの古代遺跡を訪れる旅行者や現地でのアーティスト・イン・レジデンスのプログラムの参加者は、近くにあるマヤランド・ホテルのネオ‐マヤの部屋に滞在することもできた。[5] きっとアンニ・アルバースは旅行案内をナショナル・ジオグラフィックの雑誌や、メキシコにおける最新の発見の記事や写真が掲載されている一般の新聞でも見たことであろう。チチェン・イツアの聖地とセノーテや、近年発掘されたテオティワカン（Teotihuacan）の宗教都市遺跡について記述、複製された写真入りの記事を見たかもしれない。[6] 事実、後に彼女が述べているように、古代遺跡についての情報は入手することがたやすく、古代メソアメリカ遺跡の地図を、メキシコではガソリンスタンドで手にすることができた。[7]

大衆紙もまた、20世紀初頭にペルーで行われた考古学的発掘について、ことに1920年代と1930年代にパラカスで、フリオ・C・テロ（Julio C. Tello）が実施したものや、ハイラム・ビンガム（Hiram Bingham）が1911年及びそれ以降に行ったマチュピチュの記事を掲載した。しかしながら、エリザベス・ブーン（Elizabeth Boone）が指摘しているように、ペルーではメキシコと同程度には、プレ・コロンビアンの過去に関する政治的、学術的な調査の基盤はまだ整っていなかった。[8] この研究の初期の段階で論じたように、ペルーの価値のある多くの染織品が、ペルーや北アメリカの研究所というより、ベルリンの民族学博物館が最終の行き場となっていた。このことからも、アルバースは西側において1930年代までに、新大陸側の人々よりもアンデスの織物の知識をより発展させることが可能だったようだ。

アルバース夫妻のアメリカ到着と同時に起きた、ある興味深い一連の出来事が情報の入手可能な範囲を拡大させることにつながった。1932年に、1930年以来モンテ・アルバンのオアハカの遺跡で現地調査の指揮をとっていたメキシコの考古学者アルフォンソ・カソ（Alfonso Caso）が見事な遺品の数々と無数のミイラの埋まっている、誰も手をつけていない墳墓を発見した。「墳墓7」の発見はかなり高い評価で公表された。事実その発見は近年のツタンカーメンの墓の発掘と比較された。またたくうちに、「墳墓7」からの遺品は巡回された。[9] 1933年、それはアルバース夫妻がド

イツからニューヨークに到着した年だが、「墳墓7」展がペンシルバニア駅で公開されていた。一方街の反対側のロックフェラーセンターのRCAビルディングのロビーでは、壁画家のディエゴ・リベラが後に論議の的となったフレスコ画の制作中であった。それは共産主義の意味合いを含んでいるというかどですぐに取り壊された。近くのニューヨーク近代美術館では「アメリカにおける現代美術の源泉」という主題のほぼ200点に達する古代アメリカと現代美術の作品展が2ヶ月の展示を終えたばかりで、その展覧会と共に出版されたカタログが人気を博していた。[10]

アメリカにおける現代美術の源泉

「アメリカにおける現代美術の源泉」展はオルガー・ケイヒル（Holger Cahill）により企画された。彼はニューヨーク近代美術館の学芸員であったが、後に1935年から1943年まで連邦美術計画促進部のディレクターを勤めた。[11] その会場には、アルバース夫妻にドイツで行われた同様の展覧会のことを思い出させた。その展覧会では現代美術が、非ヨーロッパの美術との類似性、それを仮説として例証するために併置されていた。事実、ケイヒルの論文はマンハイム美術展示場おけるグスタフ・ハルトラウブの10年前のプリミティヴィストの企画や、ベルリンのギャラリー・デア・シュトゥルムでのヘアヴァルト・ヴァルデンの労作、それについてはこの本で始めの項に採り上げたが、それらに著しく似ていた。ケイヒルは次のように書いている。「その展覧会はアメリカ美術が高い質を有していることを示し、その影響は現代美術の画家や彫刻家の作品に影響を与えていることを、ある者はその影響を無意識のうちに受け、他の者は強く意識して受け入れたり求めたりしていることを指摘するためであった」[12]

テーマの特異性は、展覧会開催の論拠でもあるが、実物を学術的に研究することが、古代アメリカ美術の意味するものの理解を得るという新しい文脈を確立する一助となった。ケイヒルの意図は「原始的な」アートを広範囲な一連の作品というより、むしろ現代作家の発展の源泉として、ことに古代アメリカ美術に注意を引こうというものであった。事実、彼はこの古代美術は「原始的」では決してなく、アルカイックなものであると明言した。ケイヒルによればそれは古代アメリカの美術は高度に洗練されたアーティストにより作られたもので、それが唯一「原始」に関連しているのは、技術的な生産の方法が「原始的」だということだ。彼は書いている。

> 過去30年間に鑑識家たちはそれ自身のために古代アメリカを熱心に調査した。プリミティブな人々への一般的な関心を通して、評価が普及した。しかしながら、古代アメリカの美術はその最盛期においては、これらの全

ての作品が例え原始的な人たちの道具で作られたとしても、原始的とは呼べない。[13]

ヨゼフ・アルバースは数年後に、古代アメリカ美術に関して同様の見解を示している。「歴史家が、このアートを原始的と呼ぶ主張に同意できない。私の考えではこのような造形的な仕事は、人間性に対して精神的な理解が高度に発達しているばかりか、それはまた、極めて優れた洞察力の他に、よく錬磨された審美眼に対する修練があったことを示しているということだ」[14]

もしアルバース夫妻がその展覧会を訪れていたら、これは不確かなことだが、疑いなくドイツでも見ることのできたであろうアンデスの織物、陶器、金工と同等の品の数々を目にしたことだろう。彼らは展示品の量と質に満足しただろう。それは145点のメソアメリカの品々、87点のアンデスの遺品、そのうち16点は染織品で、32点は国際的な現代作家の作品であった。その中にはベン・ベン（Ben Benn）、ジーン・シャーロット（Jean Charlot）、ジョン・フラナガン（John Flannagan）、ラウル・ハーグ（Raoul Hague）、カルロス・メリダ（Carlos Merida）、アン・モリス（Ann Morris）、ディエゴ・リベラ（Diego Rivera）、デーヴィッド・アルファロ・シケイロス（David Alfaro Siqueiros）、マリオン・ワルトン（Marion Walton）、マックス・ウェーバー（Max Weber）、ハロルド・ウェストン（Harold Weston）、ウィリアム・ゾラック（William Zorach）がいた。

展覧会にとり重要なのはカタログそのものであり、54点の古代アメリカの遺品の写真があった。ケイヒルのエッセイは古代アメリカ美術の一般的な年代記、様式上の部門を明確にすると同時に、プリミティヴィストの論説を詳しく述べた。ケイヒルの短評のうち、最も印象的なものの1つに、ペルーの染織品とドイツの装飾美術を関連させたものがある。彼は1920年代には「古代ペルーの染織と陶器のデザインはドイツの装飾美術にはっきり示されていた」と述べている。[15] この短評は明らかにケイヒルが、ヨーロッパのプリミティヴィストの流行の一部として、アンデスの織物が明らかに重要な役割を果たしていたことを知っていたということを示している。アンデスの染織品について、ケイヒルは次のように書いている。

　　　古代ペルーの栄光は染織品にある……。伝統的手法と抽象的な傾向は、ナスカの高度で想像力豊かな美術の中に既に見られるが、それはティワナコで前例のないほどまでに発達したものだ。海岸地帯の人々が生命感とドラマ性にあふれた感覚であるのに対し、高地の人々のスタイルは、崇高で荘

厳な趣向がある……。ティワナコの織物のデザインは厳密な幾何模様で制御されていた。色彩は豊かで技術は非常に優れている。美しいナスカとチムーの染織品が数多くあるが、ことにキリム、スリットの入った綴織が美しい。[16]

ケイヒルがこれらの染織品をアートとして語り、またそのように記述したことは、古代アメリカのアートに対して、形式主義者による古代アメリカのアートへのアプローチが、アメリカの評論家、学芸員、アーティストが用いていた図像学的なアプローチに反していたことを明白に示すものである。事実、ヨゼフ・アルバースは、メソアメリカの彫刻家は、まず第一に、アートのために作品を作っていたと述べているように、まさにそのこと故に賞讃した。彼らはアートのためのアートを行っていた。[17] アンニ・アルバースは古代アメリカのアートにより技法的な方向に沿って取り組んでいた。従って彼女はクラフトとしての織が関連していることから基本的には図像学を理解していた。「彼らの王の姿、動物、植物、階段の形、稲妻模様、何であれ彼らが描き表したものは全て、織り手の作風の中で考えられたものだ」と彼女は書いている。[18] しかも彼女は古代アメリカのアートに盛り込まれた幾重にも重ねられた意味に十分気づいていた。

「アメリカにおける現代美術の源泉」を皮切りにニューヨーク近代美術館では、その後の20年間にわたり、異文化間の展覧会が継続的に開かれる流れができた。アルバース夫妻は、フィリップ・ジョンソンとエドガー・カウフマン（Edgar Kaufmann）を通じて美術館と密接な結びつきがあった。そのどちらも1930年代から1940年代にかけて、ニューヨーク近代美術館のデザイン部門に関わっていたので、恐らく美術館の展覧会の日程を知っていたに違いない。例えば、「メキシコ美術の20世紀」という非常に大きい展覧会が、1940年に開催された後で、ヨゼフ・アルバースはカタログを1冊、ブラック・マウンテン・カレッジの図書館のために要求していた。[19] その展覧会はメキシコの考古学者アルフォンソ・カソ（Alfonso Caso）により企画されたが、5,000点を超す美術作品が4部門に分かれて展示されていた。それはスペイン以前、植民地時代、人々、そして現代であった。[20] ミゲル・コバルビウス（Miguel Covarrubius）はアルバース夫妻とはメキシコへの旅行で知り合い、彼らとの出会いから、ディエゴ・リベラと知り合い、現代美術についてエッセイを書いている。[21] 1941年「アメリカの中南米インディアン－アート」展が美術館で開かれたが、それはオーストリア人の古代アメリカの学者であるルネ・ダルノンクール（René D'Harnoncourt）が企画したものである。ダルノンクールは数年間、メキシコで過ごし、アメリカ連邦芸術展（the American Federation of the Arts）を企画した。[22] 同展の

図版 4.13 貫頭衣「トカプ」インカ文化 木綿とラクダ科の動物の毛 71×76.5 cm ／©ダンバートン・オークス・プレ-コロンビアン・コレクション、ワシントンDC

図版 4.15 パウル・クレー「カラーテーブル：灰色の色調」1930.83, 紙にパステル、厚紙に固定 37.7×30.4 cm ／ベルン、パウル・クレー・センター

109

第5章 アメリカとメキシコにおけるアンニ・アルバース

図版 4.18　パウル・クレー「構成への構造的取組み：1.3 特別な秩序」　紙に色鉛筆　33×21cm／ベルン、パウル・クレー・センター

図版 4.19　織布断片　チャンカイ文化　木綿地にウールの不連続の補経模様　13.3×15.2cm／アンニ・アルバース・コレクション　コネチカット州ベサニー、ヨゼフ・アンド・アンニ・アルバース・ファンデーション

図版 5.5　アンニ・アルバース「モンテ・アルバン」 1936 年　絹、リネン、ウール　146.1×115 cm ／コネチカット州ベサニー、ヨゼフ・アンド・アンニ・アルバース・ファンデーション

図版 5.6　アンニ・アルバース「古代の書」　1936 年　織、レーヨンと木綿　147.5×109.4 cm ／スミソニアン美術館　ワシントン DC

111

図版 5.10 アンニ・アルバース「垂直線と共に」 1946 年 木綿とリネン 154.9×118.1cm／コネチカット州ベサニー、ヨゼフ・アンド・アンニ・アルバース・ファンデーション

図版 5.11　織物断片　ナスカ文化　木綿、二重織
8.6×9.5 cm ／アンニ・アルバース・コレクション

図版 5.12　アンニ・アルバース「光 I」　1947 年　朱子地不連続紋織、リネンと金属糸　47×82.5 cm ／コネチカット州ベサニー、ヨゼフ・アンド・アンニ・アルバース・ファンデーション

第5章｜アメリカとメキシコにおけるアンニ・アルバース

図版 7.1　アンニ・アルバース「黒－白－金Ⅰ」1950 年　木綿、ジュート、金糸のリボン　63.5×48.3 cm／コネチカット州ベサニー、ヨゼフ・アンド・アンニ・アルバース・ファンデーション

図版 7.2　編物の帽子　ペルー　手紡ぎウール　28×20.2 cm　ハリエット・イングルハート・メモリアル・テキスタイル・コレクション／コネチカット州ニュー・ヘイブン、イェール大学アートギャラリー

図版 7.3　アンニ・アルバース「コード」1962 年　木綿、ヘンプ、金属糸　58.4×18.4 cm／コネチカット州ベサニー、ヨゼフ・アンド・アンニ・アルバース・ファンデーション

図版 7.4　アンニ・アルバース「二」　1952 年　木綿、レーヨン、リネン　45×102.5 cm／コネチカット州ベサニー、ヨゼフ・アンド・アンニ・アルバース・ファンデーション

第 5 章｜アメリカとメキシコにおけるアンニ・アルバース

図版 7.7　貫頭衣の部分　ワリ文化　綴織、ラクダ科の動物の毛と木綿　151.1×112.1 cm ／ダンバートン・オークス・プレ・コロンビアン・コレクション、ワシントンDC

図版 7.8　飾り房　ナスカ文化　ペルー　南海岸　おそらくナスカ　500–900 年　32.7×21.6 cm ／シカゴ美術館　ケート・S.バッキンガム寄贈、

図版 7.9　織物断片　ワリまたはチャンカイ文化　綴織（経糸－木綿、緯糸－ウール）と補緯紋織　18.1×10.2 cm ／コネチカット州ベサニー、ヨゼフ・アンド・アンニ・アルバース・ファンデーション

116

図版 7.10 アンニ・アルバース「ピクトグラフィック」 1953 年
木綿とシュニール糸の刺繍 45.7×103.5 cm ／デトロイト美術館

第5章　アメリカとメキシコにおけるアンニ・アルバース

図版 7.12　アンニ・アルバース「赤い迷路」 1954年　リネンと木綿　65×50.6 cm／個人蔵

図版 7.13　アンニ・アルバース「ティカル」 1958年　木綿、平織とレース織　75×57.5 cm／ニューヨーク、アメリカ・クラフト・ミュージアム

図版 7.14　アンニ・アルバース「開封された手紙」　1958 年　木綿　57.5×58.8 cm／コネチカット州ベサニー、ヨゼフ・アンド・アンニ・アルバース・ファンデーション

図版 7.16　アンニ・アルバース「六枚の祈祷」　1965–66 年　木綿、靭皮繊維、アルミ糸、6 枚パネル　各 186×51cm ／ニューヨーク、ユダヤ博物館

量と多様性及びそれに伴って出された文章は、アメリカにおける古代アメリカのアートの人気が継続していることを指摘している。これらの催事が増加するという成果を生み、この美術の文脈と形態に対しさらなる意識を引き起こすのに役立った。

ヨゼフとアンニ・アルバースによるラテン-アメリカ訪問

　アルバース夫妻はメキシコの近くに住むようになったことを活用して、1935年から1952年の間にほとんど毎年旅行した。[23] 彼らは1950年代にキューバに2回、チリとペルーに2回ずつ、ニューメキシコには多数回訪れた。1967年のメキシコへの旅が最後で、当時ヨゼフは79歳、アンニは68歳であった。ヨゼフ・アルバースは旅行中、白黒の写真を多数撮り、それらに日付はないが、今や彼らの旅行記としても重要な記録の証拠となっている。これらの写真は彼らが何を見たか、何を重要と感じて記録したかを明らかにしてくれる。ラテン-アメリカへ旅行の旅行記そのものはスケッチのようなもので残っているが、ブラック・マウンテン・カレッジの秘書との往復書簡や写真の記録がスケッチを埋めている。加えて、アンニの母親の、1937年、1939年、そしてそれ以外にも同行した際の旅の綿密な旅のノートから、当時の彼らの旅行について知ることができる。[24] 後年、アルバース夫妻の旅は期間が長くなり、1946-47年の学年度には長期休暇の大部分をメキシコとニューメキシコで過ごすことを計画した。両国のディーラーや学者と更に接触し、彼ら個人とカレッジの美術収蔵のために更に収集品を取得した。間違いなく、彼らのメキシコ、南アメリカへの旅と古代アメリカとの出会いは、彼らのアーティストとして、また、理論家としての成長のよいきっかけともなった。

　1935年の夏にアルバース夫妻はメキシコへの旅を初めて行った。彼らはメキシコ-シティとオアハカ州で恐らく古代遺跡のモンテ・アルバンとミトゥラを訪れたことだろう。[25] その時にアンニは数あるメソアメリカの品々のうち最初に買ったのはオルメック人の翡翠でできた頭部であった。[26] 古代アメリカ美術の2人の収集品は、最終的にはメソアメリカとアンデス美術が1,000点以上にもなった。それらには陶器、石細工、翡翠、染織作品が含まれていた。[27] 彼女は車の中で待っている間に、近づいて来た少年からその品を買った。それが明らかに偽物である可能性に気づいていた。「私にはそのようなものがこれからも入手できるとは思えなかった」と彼女は言っている。[28] もしそれが本物であれば、価値のあるものだということも十分わかっていた。そしてそれは本物であり、価値のあるものだった。彼女はメキシコ-シティの近くで発掘をしていた考古学者のジョージ・ヴァイラント（George Vaillant）のもとにそれを持ち込み、本物であることが立証された。[29] この出来事は1935年の頃には既にアンニ・アルバースは古代アメリカのことを熟知していて、メキシコへそれを見に行

き始めたばかりでなく購入し、しかもその購入にあたり、その分野の学者にアドバイスを得ていたということがわかるという点で重要である。

　アルバース夫妻はメキシコをこよなく愛した。1936、37、39年の夏、そして1940年の秋に最近開通したばかりのパン−アメリカン・ハイウェイをテキサスのラレドからメキシコ−シティまでドライブした。1936年8月のメキシコで書かれたワシリー・カンディンスキー宛の手紙で、アンニ・アルバースは次のように書いている。

> [メキシコ]は他の国とは異なり、アートを生み出す国です。素晴らしい古代美術、その多くは発見されたばかりで、それらから、当時の光がたった今見えるようです。ピラミッド、寺院、古代の彫刻、国全体がこれらのもので満ちています。加えて、活気に満ちた民俗芸術の現場があり、質もよくまた、とりわけフレスコといった新しい芸術もあります。あなたはもちろんご存知でしょうが、リベラ（Rivera）、オロスコ（Orozco）や他の画家、その中にはメリダや、才能のある抽象画家のクレスポ（Crespo）も含まれていますが——アートはこの国では最も重要なことなのです。ちょっと想像してみて下さい。ピラミッドの近くで地元の若者が、発掘されたばかりの見事な小品を数ペニーで売っていました。全く本物のように見えます。小さな美しいテラコッタの頭で、ほとんど誰も興味を持たないようなものです。リベラはそれらの素晴らしいコレクションを持つ少数の人々の1人です。ここには非常に美しいミュージアムがありますが、不幸なことに管理が行き届いていません。でも美しいものがあります。私たちはそこに何度も行きましたが、それでも十分だったとは言えません。アルバースは連日そこで写真を撮っています……。[30]

　トニ・ウルシュタイン・フライシュマン（Toni Ullstein Fleischmann）によれば、アンニの母親とその家族は、1937年の6月と7月をベラクルスからメキシコ−シティへの旅をして過ごした。そこでは文部省でリベラのフレスコを見てから古代遺跡のテオティワカン、トラスカラ、プエブラ、ミトゥラ、モンテ・アルバンへと旅をした。その旅行は国全土を横断するものだった。[31] 1939年、彼らはメキシコで2ヶ月以上過ごした。というのはヨゼフ・アルバースが、メキシコのトラルパンにあるゴベルス−カッレジの講座を教えるために招待されたからである。[32] 1940年と1941年には、彼らは再びメキシコ−シティとニューメキシコのラ・ルスに行った。[33] メキシコとラ・ルスへの1946年と1947年の広範な旅の間に、アンニ・アルバースは数百点に及ぶ古代及び現代のラテン−アメリカの染織品を買い集めた。それらは彼女の個人的なコ

レクションのためと、ブラック・マウンテン・カレッジに新しく設立された収蔵館、ハリエット・イングルハート・メモリアル・テキスタイル・コレクション（Harriett Englehardt Memorial Collection of Textiles）のためであった。そのコレクションについては以下の通りだ。

　それは多分 1930 年代後半と 1940 年代始めにアルバース夫妻がディエゴ・リベラを訪問した時のことだ。サン・アンジェルの後では、コヨアコンの彼の家や、アナウカリのミュージアム兼スタジオで会ったが、そこで大量の古代アメリカ美術のコレクションを見た。[34] リベラは 1930 年代に本格的にプレ・コロンビアンのアートを集め始めた。彼のコレクションは最終的に 60,000 点に及んでいた。[35] アルバース夫妻は彼のコレクションを見て、何世紀もの間地中にあって最近になって発掘された古代の遺品を収集する喜びを共有した。アンニ・アルバースはリベラを次のように思い出している。「私たちは数年前に、リベラ・コレクションを見ることを特別許可された少数の『外国人』に混じっていた……。リベラはその国の各地から明るみに出され、先住民により彼のもとに持ち込まれた全てのものに対して並外れた貪欲さをもって接していた」[36]

　1930 年代に、メソアメリカのおびただしい数の竪穴式の墓が、考古学者や墓掘り人夫により再発見された。リベラと彼の友人ミゲル・コバルビウスはトラティルコの遺跡をしばしば訪れていた。そこでは古代の埋葬地が 1936 年に発掘されていた。[37] 遺跡で旅行者や収集家がホットニュースとして取り上げなかったら、遺品はただちにその時点で骨董市場に持ち込まれていただろう。事実、ヨゼフとアンニ・アルバースはトラティルコを訪れたが、アンニが後日書いたものによれば、これら初期の収集家が感じたに違いない発掘の興奮をそこで人は感じる。彼女は思い出している。「子供たちが最近見つかった土が付いた物を持って私たちのところに来ました。家でそれらの品を洗った後で、やっと、あいまいに確信していたものが、そうあって欲しいと願っていた美しい物になったのです」[38]

　アルバース夫妻はリベラがどのように明快にそして継続的に、古代アメリカのイメージを全ての手段から、彼自身のアートや思想のために用いているかを見た。彼のアーティストそして収集家としての活動は 2 人のアートへの取り組み方とは大きな違いがあるものの、同様な行動をとるアルバース夫妻にインスピレーションを与えたに違いない。

　ヨゼフが 1930 年代と 1940 年代の旅行中に写した写真から、彼らがメキシコの多

数の古代美術のミュージアムを訪ねていたのがわかる。例えば日付のないベタ焼きの写真を貼り合わせたものには、様々なミュージアムでの展示品や、古典期モンテ・アルバンの粘土の彫刻、菱形階段模様や曲折模様のある染織品の近接写真や後帯機を含む4台の織機、現代のメキシコの女性の伝統衣装がある（図版5.1 p.124）。彼らが接したものが始めのうちはある程度限られており染織品ではなく、学究的な資料ではないにしても、ヨゼフとアンニ・アルバースが古代及び現代のメキシコの形態や道具を真剣に学んでいたのがわかる。これらの写真からアンニ・アルバースは次のように思い出している。

> 文字通り正真正銘の素人であり、専ら視覚志向の我々にとり、古代の王宮に置かれた旧人類学博物館 [今日ではメキシコ市の国立人類博物館] が、情報の主な源であった。ここでは遺品は古い形式のガラスケースにそれらをよく見せようとする試みもなく、ただ並べて置かれ、時には詰め込まれていた。それらは単に標本と見なされていた。しかしそれらはおおまかではあっても比較を行うこと、比較による識別、そして学習の機会となった。[39]

彼女が自分自身とヨゼフを「視覚志向」と言っているのが面白い。というのは主に彼女がどのように古代アメリカ美術に取り組んだか、教師としてそれをどう扱ったか、そしてアーティストとしてどのように利用したかがわかる。彼女が見た古代と現代のラテン－アメリカの衣装については、彼女は織り手が直接、織機の上で服の形にする構造上の工程に主に関心があった。彼女は『織物に関して』という著書の中で書いている。

> 古代のプレ・コロンビアンのシャツの中に、経糸を加えたりはずしたりしてウエストより肩幅が広く織られた物がある（今日の肩にパッドを入れたもののプレ－コロンビアン版）。今日のグアテマラのシャツはウエストの巾が比較的広く織られ、簡単に折りたたんでベルトを締めることができる。[40]

ヨゼフ・アルバースがオアハカのサント・トーマスで撮った日付のないベタ焼きの写真には、アンニ・アルバースが後帯機で織物を織っているのがある（図版5.2 p.125）。メキシコの女性のグループと一緒に写っている。後帯機で1人の女性が織っている姿、糸を紡ぐ女性が写っているのがあり他の7枚には女性に囲まれ、その内の1人がアンニを手伝っているのもあるが、彼女が後帯機を織る姿が写っている。これは彼女がこの織機で織る初めての体験だったかもしれない。——多分、彼女はそれについて知っていたであろうしドイツで、またマックス・シュミットの出版物でサンプルを

第 5 章 アメリカとメキシコにおけるアンニ・アルバース

図版 5.1　ヨゼフ・アルバース「テオティワカン博物館、その他」　日付無し　ベタ焼き（厚紙に固定）　26.3×20.3cm／コネチカット州ベサニー、ヨゼフ・アンド・アンニ・アルバース・ファンデーション

図版 5.2　ヨゼフ・アルバース「サント・トーマス、オアハカ」日付無し　ベタ焼き（厚紙に固定）　20×30.2 cm ／コネチカット州ベサニー、ヨゼフ・アンド・アンニ・アルバース・ファンデーション

見たことはあったであろう——そして後帯機で 3 本のベルトを織ったようだ (図版 5.3 p.126)。[41]

　1950 年代にはアルバース夫妻はついにアンデスに旅することができた。彼らは 1953 年にリマにいた。そこでアンニは古代ペルーの布の織りかけの小さな織機を購入した。彼女は思い出している。

> リマでたまたまそれに出会った。ぐるっと丸め込まれた小さなボールのような物の中に、何か織物のようなものが見えた……。私はそれを買い、洗い、そして広げ、そしてそれがその種類の織機の一式だということがわかった。[42]

　この旅行の時またはそれ以前の時だったかもしれないが、彼女はアンデスの結び目で数える精巧な道具のキープ（結縄紐）（図版 5.4 p.126）についても知った。それは紐に数学の十進法に従って結び目を作るというものだった。彼女は思い出している。

125

第5章 アメリカとメキシコにおけるアンニ・アルバース

図版 5.3　アンニ・アルバース　織ベルト　1944 年頃　／コネチカット州ベサニー、ヨゼフ・アンド・アンニ・アルバース・ファンデーション

図版 5.4　キープ（結縄紐）　チャンカイ文化　ペルー　120×80 cm ／ニューヨーク、アメリカ自然史博物館

彼ら（アンデスの織り手）は非常に巧妙な数学を発展させた。これらの道具はまたもや書きものではない。前にも言ったように彼らは書き文字をもっていなかった。しかし彼らが行ったのは糸で……キープと呼ばれるものであった。彼らが運ばなければならない種々の内容は、各糸に明示されていた。穀物等の総量はそれぞれ異なる結び目と高さ等で示されていた。私はかって一度だけ教えてみた。[43]

　アルバースはいくらか細部を忘れたかもしれないが、メキシコと南アメリカへの旅で、とりわけ、糸と文書との相互関係を含む重要な発見をした。

ブラック・マウンテン・カレッジにおける
アンニ・アルバースの古代アメリカ資料の応用
1934-1949

　1930年代から1940年代にかけてのメキシコ旅行は、アーティストとしてのアンニ・アルバースに明らかに大きな影響を与えた。メキシコへの初めての訪問の直後に、古代アメリカ美術をインスピレーションの永続的な源泉として自覚し、それが増大し、明らかに織作品の中に反映してドラマティックな変化が生まれた。確かにそれまでのアンデスの染織品の理解が、新しく触れる古代アメリカの資料を素早く吸収することに対して道を用意していた。アメリカで制作した最初の2点の壁掛けは、バウハウス時代の作品とは多くの重要な点で決定的に異なっていた。アンニ・アルバースは「モンテ・アルバン」*Monte Alban*（図版5.5 p.111）と「古代の書」*Ancient Writing*（図版5.6 p.111）を1936年に織り上げた。それらはサイズも形態もほとんど同一であることから、対の作品だったようだ。[44] 絹のように滑らかなテクスチュア、限定された配色、壁掛けの形態、抽象的な幾何学形式の表現様式等いくつかの形式的な要素はバウハウス時代の作風を引き継いでいる。しかしながら「モンテ・アルバン」と「古代の書」では内容と関連性のあるタイトルをつけている。これは以前には決してなかったことだ。これはバウハウス時代の作品と対照的である。当時は個人的な詩的な言及より、むしろ技法上や実用面での抽象的な問題解決法を見つけることに関心があったことは明らかだ。バウハウスの実践からの離脱は古代アメリカの美術への新たな接触と、個人的な反応によるものだ。

　アルバースはとりわけモンテ・アルバンの古代メソアメリカの遺跡から影響を受けた。「地下にはそれ以前の文明が何代にもわたって重なっているのに気がついた」と彼女は書いている。[45] ヨゼフは1930年代にそこでアンニの写真を写している（図版5.7 p.129）。その遺跡は、かつては祭儀の中心であった。しかもそれは12世紀にオアハ

カの台地の高い所に建てられた。そのデザインは戦略上、全ての活動に開放的な広場、小人数のための閉ざされた空間、そして急な危険な階段などと厳密に計画されていた。[46]

彼女の織作品「モンテ・アルバン」では、アルバースは初めてある織技法を用いたが、それはその後の織物制作を通して常時行うことになった、補緯による紋織または緯浮き織である。この糸を補う技法は織布に別の緯糸が織り込まれていたり、表面に浮いていたりするものをいう。浮き糸は気ままに拾ったり、ループにしたりしながら、織幅を横切ることができる。というのは、それは地織りの働きをしないからである。別の言葉で言えば、全て補緯を引き抜いても、もう一方の緯糸が経糸と構成されていて、布として存在するということである。アルバースはこの技法を地組織の表面に線で「絵を描く」ように用いた。このアンデスでよく見られる技法は、現代のラテン－アメリカでも広く行われているが、1936年以前のドイツや出版物でも見られたであろう。例えば、レーマンはナスカのバッグの表裏を共に掲載したが、パターン用の縞に補緯を用いた。事実アルバースは数多くのサンプルを所有していたが、それは多分1936年という早い時期に入手したものであろう。[47]

彼女のコレクションからの特別な布、この書で既に採り上げているチャンカイの木綿の織布の1点（図版3.8 p.64）は、彼女が所有している数少ない完結した断片の1つであり驚きに値する。それは、四方が耳となっており、使用されたために幾分歪んでいるが、おおよそ標準的な紙のサイズ（17.5×27.5cm）である。その布には25匹のイカが補緯で織られている。アルバースはこの布が完品であること、魚がグリッドの構成中に繰り返されていることを面白く思ったことであろう。

このように糸で「描く」または「書く」技法は、以前は彼女が避けていた絵画的な表現の実践へとアルバースを駆り立てた。その技法により彼女は織物の表面に注意を向けるようになり、布全体を覆う構造は極めて重要なものであることから引き続き彼女は表面に描くことに焦点を当て、バウハウス的な作品からの決別という重要な意味を持つに至った。「モンテ・アルバン」の作品では、緯糸を浮かせることで形を重ねて昇り降りするための階段、平らな広場、地下の部屋を表している。その上、平織の水平と垂直のストライプを工夫して、掛続きさせることで石造りの壁のように表している。更にアルバースはこの作品に関連するものとして色を用い始めた。ここでは彼女の「パレット」は遺跡の土のような色調を用いている。[48] 繊維を用いた技法を熟知していることと、古代アメリカの遺跡に接したことで、テクスチュアと層の重ねの複雑な織物の制作にヒントを得て、文字通り織物としても深みのあるものを生んだ。

図版 5.7　ヨゼフ・アルバース「モンテ・アルバンのアンニ」写真　1935 年頃　11.9×8.1 cm

「古代の書」では文章の形式、タイトル、内容を意味する抽象的、視覚的な形態を用いた。特別な絵文字や絵を実際に描写することなしに、異なるテクスチュアやパターンのための矩形を言葉や絵のようにまとめて、グループ化させて視覚言語を再現し、格子の輪郭線の中に、この「文書」を組み込んでいる。最終的にはそれは「文書」のように欄内に収められ、頁の上を「読まれる」ために前方に進出してくる。[49]

クレーのようにアルバースも絵文字、装飾文字、表意文字に興味を持っていた。彼女は時々それらを同時に作品の中に用いた。彼女はそれぞれの概念を探っていた。絵文字は外界の物を表す記号または印であり、装飾文字は文字や言葉を表象する美しい印であり、同様に表意文字は絵画的表現とまではいかないが、概念を表す記号である。それは視覚言語と記号作りにつながることに取り組むためだった。これらの3種の意味論的、芸術的な要素——絵文字、装飾文字、表意文字のことだが——は、アルバースのアメリカ時代を通して彼女を虜にし、アンデスの織物の文脈の中で度々引用されていた。彼女はアンデス文化に書き文字がないことに驚いていた。そして織物の手段そのものが彼らの「言語であった」と結論づけている。「つまりそれが彼らの世界についての語り方である」と。[50] 明らかに「古代の書」は文書としての織物、ほとんどがアンデスの織物であるが、それについてこれらの考え方に対応したものであり、彼女の師であるクレーを思い出してのことである。

クレーからアルバースは、矢のような抽象的なシンボルは、絵文字的なサインとしての言語という観点から読み解かれるということを学んだ。つまりサインは物（矢）または概念（動き）を表わすということである。興味深いことにアルバースがワイマール時代のバウハウスの学生だった時に、彼女はクレーの1922年の水彩画「二方向の力」*Zwei Kräfte* を購入している。それはA4サイズの作品で、2つの矢が異なる方向を指しているのを描いたもので、お互いに直角をなしそれは丁度織物の経糸と緯糸のようだった（図版5.8 p.131）。[51] クレーは絵文字のようなサイン、例えば矢のような物を、彼の作品の中で用いたり、文字や数字を実際に装飾文字に書き記したりした。彼はしばしば、これらのマークや抽象的なサインを、層状の中に配置した。そのことで書くことそれ自体や、文書全体のイメージの引喩が増した。それらの2つはアルバースが取り組んでいたことだ。例えば「モンテ・アルバン」はある意味では外観の主題——ピラミッドと広場の形——遺跡そのものを暗に示している。また、ある意味ではアルバースが糸を用いて表面に記号を「書いて」いる装飾文字といえる。それはまた文書のように、水平線と縦の境界線を配置して文書のイメージを醸し出している。

図版 5.8 パウル・クレー「二方向の力」no. 23 1922年 水彩にインク、厚紙 28.4×19.2 cm／ベルリン、国立博物館ベルグルーエン・コレクション、元アンニ・アルバース・コレクション

　一方「古代の書」は「モンテ・アルバン」よりも表意文字の文書を呼び起こすが、タイトルからもそのことが極めて明らかである。「古代の書」の様々な形をした幾何形態の単位は物体としては判別できないが、表意文字を暗示している。これらの小規模な抽象形態の単位の配置は中央の長方形の中に水平の列に並べられ、文書のような形に配置されて、文書を暗示している。更にこれは、彼女がカンディンスキーから学んだと思われるが、抽象的な記号や要素を活用して意味を表し、連想させるようなものにして視覚言語の形を創作し、記号の構成や配置として知覚されたり読まれたりできるものにしている。[52]

　バウハウス時代の作品と比較して、これらの2つの作品は彼女の形に対するレパートリーが、この時期には劇的には変化していなかったことを示している。例えば彼女は織の構造それ自体から引き出した基本的な幾何形態をまだ用いている。変化したことといえば、内容と意味へのアプローチであった。今や彼女の形態は表現を意図したものであり、外界の関連事項を内包するようになった。彼女が作品に詩的な意味を更

に取り込むようになるにつれ、新しい織技法と織組織を取り入れるようになった。それらは古代アメリカの美術を収集したり、学んだりしてそれらに直接、接することから助長された。

「モンテ・アルバン」と「古代の書」もまた、アルバースが「絵のような織物」と呼ぶものの長い探求の始まりの前兆であった。用語それ自体は西洋絵画の伝統的な様式で、「絵画」とわかるものを織っていなかったという点からはやや相反するようだ。形象的、絵画的な織物と区別するには、「抽象的絵画の織物」が、よりわかりやすいであろう。「絵画的な織物」という言葉の用い方で特に重要なことは、アンデス美術と同様に一般論としての美術の文脈の中で、それを用いているということだ。緯浮き技法を、絵画的なイメージを糸で描き出すための1つの手法として考えていたようである。絵画的な織物の概念と、アンデスの織物から得た緯浮きや経浮きの技法を用いた文書としての織物の概念とを彼女は結びつけた。初期北部海岸地帯のフアカ・プリエタ遺跡からの断片を『織物に関して』で図式化しているが、それについて彼女は次のように書いている。

> 糸で作られた初期の絵画的作品の1つは平織地にデザインの一部となるようセットされた経浮きの織物である……。優秀な知能により考え出された形態や織組織の鳥が描かれている。人類は4,000年も前に既に思考することに驚くほど鍛えられていたということを、我々は忘れがちである。ただ形態だけで意味を伝えねばならない所はどこでも、例えばそのような意味を描写的に伝えるための書き言葉がない所では、情報の補助的な他の伝達手段を有す文化をもしのいでおり、この直接的形態的な伝達方法に強さを感じる。[53]

アルバースは自分のアートに永続的な美のステートメントを築き上げたいと思っていた。それはアンデスの染織品に存在すると彼女が信じているような永続的なもののことである。彼女は彼女の絵画的な織物について「人が何度も繰り返して振り返り、何世紀も続くような、丁度古代ペルーのもののような」作品を作ることを試みていると述べている。[54]「絵画的織物」という用語を用いることで、彼女はユニークな織の壁掛けである「アート」作品と、製品用のサンプル布、「試作品」との違いを区別した。このように区別することで、彼女の後期バウハウスの作品と思想と本質的なところで対比させた。後期バウハウスでは全体の目標が、美しく実用的な織物を作ることで、布を実際に美しくすることに成功していた。今や、彼女は自分自身をアーティスト及びデザイナーとして考え始めていた。アーティストとは「芸術的な意味で美が持続す

る」内容の深い絵画を制作することであり、デザイナーとは現実にそこに存在していない無名性という立場で役立つものを制作することをいう。[55] このようにして、彼女は初期のバウハウスの実践、ことにクレーとカンディンスキーに戻った。そこでは2人は直観的にそして体系的に、構成、構造双方の創作に取り組んでいた。[56] 事実彼女は自分の絵画的な織物の下部に彼女の頭文字を記し始めた。それは工業製品のサンプルには考えられなかったことであり、絵画的な作品は台紙に貼り、額に入れ始めた。

絵画的織物と工業製品の原型との間を区別したことで、芸術と実用の織物の関係が両立し難いとしばしば思われていたのが、彼女はより自由に取り組めるようになった。そのようにすることで、それぞれに異なる基準をもつ仕組みをあてがうことができた。絵画的な織物はより作業労働を必要とし、工業製品のモデルはより経済的で無名のものである。しかしながら、彼女がバウハウスの哲学を放棄するどころか、彼女はどの作品にも素材と工程により決定される生来の原理に従って制作するということの大切さを引き続き強調していた。このようにアルバースの絵画的な織物は彼女の工業製品の原型の予備的な調査をするのに役に立ち、一方それとは反対に、ある部分は矛盾を解く役割をも果たした。アンデスの染織品は芸術と実用の結合の様子をしばしば素晴らしい方法で示しているが、一方、アルバースが最終的に望んでいたのは、この結合を彼女自身の作品の中で達成し、それらの間の中間的なカテゴリーを創り出すこと、そのことだったのかもしれない。区別をはっきりすることが必要だと思っていた。

1940年代のアンニ・アルバースの織作品

1930年代から40年代にかけて、アンニ・アルバースがオアハカのメキシコの織り手の間で時間を過ごし後帯機で織っていた時もまた、彼女は古代及び現代のラテン－アメリカの染織品を収集していた。彼女がメキシコで購入した貴重な資料の1つに19世紀のケレタロのメキシコ風肩掛け（セラーペ）（図版5.9 p.134）がある。それは大きな黒、白，ライトブルーの、緯糸が絹、経糸が木綿の、中央にスリットがある綴織である。緯糸が、元来はアメリカの繊維ではない絹であるということがこの肩掛けを珍しいものにしている。アルバースはその理由からそれに魅かれたのかもしれない。というのはバウハウスで多くの壁掛けに絹を用いていたから。

加えて彼女はこの見事な綴織の明快な幾何形態と視覚的に迫ってくるデザインが気に入ったのかもしれない。アルバースは多分1946-47年の大学期間中、メキシコにいた時に入手したのであろう。[57] 1946年に彼女は「垂直線と共に」 *With Verticals* （図版5.10 p.112）を織り上げた。2つの作品は黒と白に1色つまりアルバースの作品では赤が加わって、視覚的な相互作用を両方とも伴っているという点で似ている。加え

図版 5.9　サラペ（肩掛け）　ケレタロ　メキシコ　19世紀　織、絹と木綿　205.7×127 cm／ハリエット・イングルハート・メモリアル・テキスタイル・コレクション、ポール・ムーア夫人寄贈、コネチカット州ニュー・ヘイブン、イェール大学アートギャラリー

てその２つの作品には、はっきりとした対比する斜線があるが、その特徴はアンデスの織物に一般的に用いられている綾織に関連づけられる。アルバースは、以前は斜線を作品の中で、主な構成要素として使用することはなかった。その上彼女は釣り合いのとれた組み立てを用いて、構成全体に細い垂直線を織り込んでいる。それはデ・スティルの動的な均衡に似ている。一番長い垂直線が構成の中央の辺りにあるが、それはある意味では綴織のスリットとラテン‐アメリカの貫頭衣の衿開きの双方に対応しているように見える。垂直線は「古代の書」の様に「文書」としての機能を果たしている。「古代の書」では要素が文書として頁の中に配置されているように、文書としての構成の上に配置されている。様々な長さの垂直線は異なる記号や符号を表わし、それらから伸びる斜線は垂直線と結合し、空間にそれらを閉じ込めている。

　肩掛けの他にアルバースは、アンデスの織物の小さな断片からも影響を受けたようだ。その布は恐らく1946年以前に個人のコレクションとして購入したと思われる(図版5.11 p.113)。生き生きとした稲妻模様は、両面の表が非常に複雑な二重織で織られている。アルバースは簡潔な模様——織物それ自体が有す糸の上‐下の構造を反映

している――を、アンデスの織り手が複雑な技法で生み出したことに驚嘆したことだろう。他のアンデスのサンプルのように、この断片でアンニはクレーから受けた授業に対して意を強くしたことだろう。それは構成に対し、構造的なアプローチを意味するものであった。そしてこれらの関心事が織物に適応され得るという手本となった。

　アルバースは、クレーが1920年代中頃から後半にかけて行った多数のドローイングの中で、平行線と垂直線のシリーズでイメージを構築していたことを知っていたであろう。それはクリスチャン・ゲールハールが「平行の形状」と呼んだ技法である。[58] 例えばクレーは多くの作品の中で、線の組み合わせによるパターンを用いているが、その中には1927年の「水の都」Berideがある（図版4.14 p.90）。この作品はバウハウスで織物コースを教え始めた年に作られたという点で意味深い。アルバースが同じような「平行の形状」を糸で描いたり構成したりすることに興味をもったのはクレーに負うているということは明白である。事実アルバースは彼女の絵画的な織物を糸の「管弦楽法」と呼んでいる。それはクレーとカンディンスキーが、デザインすることを構成のために要素を調和的に統合させ組み合わせることと言っているのとほとんど同じである。[59]

　彼女の大きな3点の作品「モンテ・アルバン」「古代の書」「垂直線と共に」は、従って、バウハウスの初期の研究の継続性を表示している。それは抽象的な要素を、構造的にそして関連性をもって配置して、構成の中に意味を持たせるという研究のことである。彼女は壁掛けの形式に戻った。ハンネス・マイヤーが校長の間は、壁覆いに賛同し、壁掛けを放棄していたのだった。彼女は構成上の配置を研究するために基本的な構造としてのグリッドに戻った。そして初めて主題に個人的で連想性のある視点、とりわけ意味論的な文脈で研究し始めた。それはクレーのアートに対する視点で、バウハウス時代の後に初めてアンニ自身の作品の中で気がついたものである。ついにこれら3点の織物は、彼女の調査により表現を目的とした直線的な要素としての補助的な緯糸と綾織の斜線が、技術的、形態的に古代アメリカの資料に負うていることがますます明らかになってきたことを示している。

　1940年代、アンニ・アルバースは芸術的な織物と実用的な布の間の違いを研究し続けた。確かに彼女は美的そして実用的機能双方の役を果たすアンデスの織物に刺激を受けていた。彼女は委託されて室内布を多数作り、少なくともわかっているだけでも4点の絵画的織物を制作した。1944年に白いプラスチック、銅色のアルミニウム、そして黒い木綿のシュニール糸で平織のエレガントな室内布を、フィリップ・ジョンソンのデザインによるニューヨーク市のロックフェラーの別邸のために制作した。

メアリー・ジェーン・ジェイコブ（Mary Jane Jacob）が記しているように、その布は夜には輝き、日中にはそれが弱まった。[60] それは彼女のバウハウスの作品、ことに1929年のベルナウのオーディトリウムのための室内布に似ていた。その布では彼女は様々なタイプの繊維、化学繊維や天然繊維をそれぞれの素材がもつ固有の特性を最大限に活用する方法で組み合わせた。

3年後、アルバースはロックフェラーの室内布の要素を1947年の絵画的な織物「光Ⅰ」*La Luz* I に組み入れた（図版5.12 p.113）。室内布と同様の黒、白、金属色の糸を用いたが「光Ⅰ」では、それらを巧みに用いてイーゼルに乗る小さなサイズの絵画的構成をもつものにして十字形を中央に配した。十字形は不連続に別糸の明色の緯糸が折り返されながら織られ、十字架が物理的にも視覚的にも地から少し浮き上がって見えた。十字架は別だての経糸に織られているように見える。そのタイトルはニューメキシコの町に関連している。そこにアルバース夫妻は1946〜47年のブラック・マウンテン・カレッジの長期休暇のある時期に滞在した。十字架は普遍的な形の故に、またラテン-アメリカの社会を創り上げている外来のものと土着の視覚的、宗教的な伝統が、文化的、歴史的に交錯しているという内容の濃い歴史から選ばれた。彼女は織ることそれ自体が、下と上の関係にあることも含めて、色々連想させる形を選んだが、それは彼女が実用的な仕事と区別するために絵画的な作品を読み解けるように望んでそのようにしたということを示している。

「光Ⅰ」はアルバースにとり、もう1つの重要な展開の始まりの前兆でもあった。これは彼女が収集したアンデスの布の断片や織布の大きさに似た多数の小ぶりな織物の始まりでもあった。彼女はモデルとしているアンデスの布の後帯機の幅で必然的に決まる大きさや形態に反応していた。大きなスケールの壁掛けから、ノートサイズの表現に織作品のサイズを縮小したが、そこから古代アメリカの布を参考にしてそれを作品の中にますます取り込んでいるのがわかるが、それは古代アメリカの染織品を購入しているのと丁度同じ頃であった。興味深いことに、47×82.5cmの「光Ⅰ」は、彼女の絵画的な織物の中では大きい方の1つといえる。34点の絵画的な織物の平均的な寸法は、この作品を始めとして、およそ45×70cmであった。

1949年、大々的なアンニ・アルバースの作品展が近代美術館において、同館のデザイン部門のフィリップ・ジョンソンとエドガー・カウフマンの企画により行われた。これは、近代美術館が染織品のみを採り上げた初めての展覧会であった。そしてそれは引き続き約3年間にわたって、国中を巡回した。[61] その展覧会は、まず第一にバウハウスのデザイン部門の影響を受けた実用的なデザインの考えに従った工業製品の分

図版 5.13「アンニ・アルバース・テキスタイル」展　ニューヨーク近代美術館　1949年9月14日〜11月6日

野でアルバースが成し遂げたものに焦点が当てられ、部分的に1949年までに制作された数点の絵画的な織物が展示された。その展覧会には90点の展示品があり、主にバウハウス以降の手織りの工業製品のサンプルと広幅の布（51点の見本）、そして4点の絵画的な織物であった。何点かのバウハウス時代の残存した品も含まれていた。それらには、水彩画、サンプル、彼女のバウハウス時代の作品の写真、そして無題の1926年の多層織の壁掛け（図版4.7 p.71）もあった。その壁掛けは1948年に＄150でブッシュライジンガー美術館が購入したものだった。

　展覧会のために、アルバースは不透明のものや、透けたりする8点の種々の天井吊りの間仕切りを織った（図版5.13 p.137）。それらの大部分は絡み織と化学繊維のものであった。彼女の間仕切りの中で最も驚くべきものの1つの黒と白の例は、綴織のスリット技法の複雑なタイプのものであったが、それによって、緯糸が規則的に往復を繰り返し、隣の経糸にジャンプする前に5回ほど緯糸を引き返すということを、繰り返しているものだった。この叙情的な織物は、極めて実用的でもあった。それは光に対しては開放的で、プライバシーに対しては十分といえる装飾となった。確かにアルバースの建築の目的のための繊維の用い方は、染織品の実用的な価値を含むというバウハウスでの関心事の続編であった。[62] 加えて、彼女の柔らかい繊維を研究した間仕切りは、織物がアンデスの社会ではシェルターや実用的な目的のために用いられているという知識と同様に、メキシコでは繊維がマットや日よけに用いられているのを見た経験からヒントを得たものである。

　この展覧会はアンニ・アルバースの人生と経歴の中で、極めて重要な節目となった。1949年に彼女とヨゼフはブラック・マウンテン・カレッジを退職し、彼はその年にハーバードで教えることになった。その後ヨゼフはイェール大学のデザイン学科の主任の地位を与えられ、アンニにとっては最も多作な時期の始まりとなり、絵画的な織物を含む最も素晴らしい作品を生み出した。しかし、まずここでは彼女がブラック・マウンテン在籍中に制作した作品をより深く見て行く必要がある。

第6章　ブラック・マウンテン・カレッジにおけるアンニ・アルバース：
織作家、教育者、著述家、収集家

　アルバースがブラック・マウンテンで展開した美の哲学、それは彼女の生涯を通して追求されたが、それには３つのテーマがあった。第一に織作家であること、つまりアーティストとしての可能性であり、第二に織られた糸がアート的なもの及び実用の原材料としての役割を果たすことであり、第三はこれらの目標を手織りを通して、そしてはるか以前にもなされていたように織の構造の特質に従うことでのみ成し遂げるということであった。これらの考えは彼女自身の作品の中で表示され、古代アメリカの資料に接することで、織の歴史に対する理解がますます増大してゆく中で、大いに触発されたものだが、それは現代美術に大いに寄与したものの１つである。

　アンニ・アルバースはアンデスの染織をアートやデザインばかりでなく教育面でも拠り所として活用していた。彼女はそれらを教室で技法やデザインの問題を学生と議論することにも用いていた。例えば、かつての学生ローア・カデン・リンデンフェルド（Lore Kadden Lindenfeld）のノートによれば、アルバースはアンデスの織物の実物を分析及び図式化させたり、コチニール（コチニールという虫から得られる赤い染料）といった染色材料の研究をさせていた。[1] 教育上の手段として、アルバースはアンデスの織物についての書籍やスライドを用いた。1930年代のブラック・マウンテンでの別の教え子ドン・ページ（Don Page）は次のように回想している。

> 織に関する技法上のドイツの知識と共に、プレ・コロンビアンの染織品への関心を生涯変わることなく持ち続けていた。それは南米で織られた様々な布の図版や説明がついていた、ほんの数冊の本（主にドイツ語のものと思う）であった。本の中に、これらの時に複雑な織物についての説明がなく不明の場合には、我々学生の助けを借りて解釈するよう努めていた。それは学生に織の基本を教え、創造性について考えさせるやり方でもあった。彼女は常に南米で用いられていた素材、つまり木綿、ウール、アルパカ、葦、ヤシの葉等に興味をもっていた。そして学生に役に立ちそうな、または適していると思われる材料を何でも試してみるようにと勧めていた。[2]

エルス・レーゲンシュタイナー（Else Regensteiner）とリンデンフェルドを含む学生の大多数は、リンデンフェルドが「原始機」と呼んでいたアンデスの伝統的な織機、後帯機を組み立てて織ることを課せられていた。1940年代の写真がブラック・マウンテンの学生がそのような織機で織っている姿を示している（図版6.1 p.141）。アルバースはアンデスの後帯機を熟知していた。それらはマックス・シュミットの1929年の『ペルーの芸術と文化』に図解されており、彼女とページはその本を持っていたし、アルバースはメキシコで、その織機を見たり織ったりした。[3] アルバースは後帯機が工業用の織機に用いられている要素の大部分が原理的に既に包含されていると確信していた。そこでそれを便利で有効な教育用の道具として使用していた。[4] この課題はブラック・マウンテンで「ゼロ地点」から始める学生のために、アルバースが展開した総合的な教育プログラムの一環であった。[5] 彼女は次のように説明している。

> 私は皆に、例えばペルーの砂漠で衣服もなく何も無い状態を想像させた。あなたは何をしますか？ そこで織物がどのようにして出来るかについて具体的に考えるでしょう。そして徐々に棒切れから織機を造り出すでしょう。それがペルーの後帯機だったのです。[6]

興味深いことにアルバースはペルーの砂漠を例にしたが、そこではアンデスの染織品の大部分が、乾燥した天候のおかげで保存され、彼女のゼロ地点としての目的に適っていた。

ブラック・マウンテン時代のアルバースのもう1つの教育上の展開は、これはヨハネス・イッテンの「予備課程」に端を発しているが、織りには用いない素材による、織機を使わないで行う演習がある。[7] 彼女は、学生にトウモロコシ、草、金属の削り屑、紐状に撚られた紙といった材料を集めるように指示した。それから学生に、アルバースが制作したトウモロコシと紐状に撚られた紙の作品（図版6.2 p.141）のように、織構造に類似した横と縦の基本的な線に従ったものにそれらを配置させた。その結果できた織物のようなパターンは、織物の基本的な原理を明らかにするのに役立ち、学生は直ちに織構造と織のパターンが総体的に関連していることに気づいた。[8]

アルバースの教育上の手法は彼女自身のバウハウスでの訓練の反映であり、ことに古代アメリカの織物の手織り技法と染織史の理解が深まるとともににそれを反映したものだった。ブラック・マウンテンに着任するとすぐ、アンニ・アルバースは全くのゼロから織物科を大学に築き始めた。彼女は大学の大工に新しい織機と棚を造ってもらわねばならなかった。彼女は両親がドイツから持って来るまでは自分自身の備品は

図版 6.1　ブラック・マウンテンにおける学生の後帯機による織風景　1945 年

図版 6.2　アンニ・アルバース　紙の撚り紐とトウモロコシによる習作　日付無し　アンニ・アルバース著『織物に関して』Middletown, CT: Wesleyan University Press, 1965 年、図版 34、35

なかった。[9] この基本に戻るという状態は、彼女の「ゼロ地点」に立つ教育へのアプローチに適合し、考えを強化するものであり、それは、ワイマール・バウハウスのアプローチと似ていた。そして彼女自身の織の教育法を発展させる自由を与えることになった。アルバースは次のように回想している。「'ブラック・マウンテン・カッレジ'は非常に興味深い所であることがわかった。何故ならそこは我々自身の仕事場を築き上げる自由を与えてくれていた……。私は織工房を作り、教えることを習得し、教授法を進化させることができた……。それは学生がゼロ地点にいたからだった」[10] 彼女は学生に対し、ガイドの役を果たし、彼らが手織りを通して織機の上で考えや形を直接創作するよう奨励した。「私たちは、素材に直接触れ、形にしてゆくゆっくりした行為の [ために] [工芸] が再び必要である」と 1944 年の「芸術作品に対するある見解」という記事に書いている。それはこの出会いがかなり古く、初期の頃にあったことを意味している。[11]

ブラック・マウンテンでは、アルバースと彼女の学生はアンデスの染織に関する非常に多くの本を調べた。リンデンフェルドはラウル・ダルクールの『古代ペルーの織物と技法』及びアンデスの染織のスライドや図版をそこで見たと回想している。[12] トニー・ランドロー（Tony Landreau）は 1954 年から 1956 年の間、同校の織の教師であったが、ダルクールの本は「確かに図書館にあった」と証言している。[13] 加えてシュミットの『ペルーの芸術と文化』(*Kunst und Kultur von Peru*)（1929）が、かつての学生ドン・ページによれば 1938 年または 1939 年には学校にあったようだ。[14] アルバースの個人的なスライド集はヴァルター・レーマンの『古代ペルーの美術史』のドイツ語版からのものや、他のアンデスの織物の図形からのものを含んでいた。これらは恐らく彼女がドイツからもってきたスライドであろう。彼女はまた、フィリップ・ミーン（Philip Means）の本『ペルーの染織の研究』(*A Study of Peruvian Textiles*)（1932 ボストン美術館発行）も所有していたが、それには多くの図版と図があった。[15]

アルバースは教室でアンデスの織物を実例として用いることで、構造的な工程に対する彼女の教育上の取り組みを強化した。アルバースにとり主要な研究は、文脈上または年代的なデータではなく、構造と形であった。この点はドン・ページを含む彼女のかつての多数の教え子やトニー・ランドロー、ジャック・レノア・ラーセン（Jack Lenor Larsen）のような同僚も記している。[16] ページの回想によれば、「クラスで彼女がアンデスの資料を用いる時、彼女にとり重要だったのは、経糸と緯糸から構成できない曲線や円を用いたデザインではなく、デザインの多くが幾何学的であることだった」。[17] これは、アンデスの刺繍や描画は収集家の間では人気があったにもかか

わらず、アンデスの織物に興味を持っていたアルバースが何故これらに関心をもたなかったかの説明になる。いずれにせよ、これら古代の織物に対する彼女の知識は学生を刺激した。

ブラック・マウンテン・カレッジでアンニ・アルバースが著述したもの

教育計画の延長として、アンニ・アルバースは講義形式のエッセイを書いた。記事の大部分は1934年から1949年の間に、1930年代に3点、1940年代には9点書かれたが、それらは1冊の本「デザインに関して」 On Designing にまとめられ、1961年にウェスリヤン・プレス（Wesleyan Press）から出版された。ブラック・マウンテンで織物に対する理論的なアプローチを発展させ、理解しやすくした。それはアンデスの美的な原理を解明しながら、デザインの基本としての構造的かつ構成的な原理を結合したものだった。彼女は手織りを奨励し、織物の素材と構造を伴う革新を鼓舞し、アートと実用性の間の類似点と相違点を探求した。終始、彼女は自分の基本的な立ち位置を補強するために古代の織り手が織ったものを用い、今日の織り手は過去から学ばなければならないとした。

アルバースの記事「素材からの仕事」（'Work with Material'）(1937) と「アート―変わらざるもの」（'Art—A Constant'）(1939) は、どちらの記事も10年以上も前、1924年に「バウハウスの織物」に発表した論文を膨らませたものであったので、内容において非常に似ている。「素材からの仕事」では、彼女は再び「初期文明」の例を用いて、創作の基本的な工程から現代のアーティストが如何に離れているかを示している。彼女は次のように論じている。「素材そのものに戻ること、その原初の状態に戻ること、与えられた素材のもつ本来の原理に従うこと、素材そのものを管理し制御することで織り手は工業製品のよりよい原型を作り得るし、個人の創作の満足を達成することができる」[18]

「アート―変わらざるもの」の中では、アルバースはその論文で、もし学生が、織物のように「巧みな手技」と一定の美的な訓練という制約の中で仕事をするということを理解するなら、それらの制約の中で新しいことを試み、実験する心の準備がより整っていることだと述べた。もし学生が、この構造という枠組みの中で実験することを認めるなら「独自の制作を築き上げることで」「有用なものの生産を最終結果とするのか、アートのレベルを引き上げることなのか」心の準備をすることができる。[19] この信念はアンデスの織物を理解することから直接生じたもののように見受けられる。その多く――例えば経緯掛続きで織る技法、多層織の構造、横に向きをかえたパターン――は、アンデスの熟練の織り手が、その技法の限界を驚くほどまでに如何に拡大

したかを物語っている。

　芸術表現の手段の制約を探求するという概念はやはりウィルヘルム・ヴォリンガーの考えから出て来た。その著書をアルバースはバウハウスの学生時代に読んでいた。彼女の世代は、「困惑しながら」、「混乱の時代」に生きていると彼女は信じていた。そういうわけで安定と秩序が必要であろうという意見が述べられた。[20] ヴォリンガーのように「それより以前」の洞察は、より単純で、より直接的にそしてより直観的だったと彼女は信じていた。「文明化された生活が何層にも重なりそれは、観察するという直接の行為を覆い隠してしまったように見える」と彼女は「アート―変わらざるもの」の中で書いている。[21] ヴォリンガーのようにアルバースは、美術的に真正であることと昔の工業化以前の表現との間の相関関係を打ち立てた。更にアルバースは進歩的な教育の伝統から派生したイッテンと彼女の夫のヨゼフが議論しながら主張した理念を用いた。それは素材を用いて制作すること、そして我々の触覚的で、知覚力のある感受性を「再開発」することで、「直接アートを経験する能力を再び獲得する」というものであった。[22] アルバースがこれらの初期の論文に寄稿したものは明らかに織物に基づいた視点であり、それは染織品とりわけ織物をこれらの考えの実例としての位置と同様に「アートのレベル」まで高めることに役立った。[23] これはモダニストの発展する時代に先駆けて生まれた深い洞察である。

　アルバースが彼女自身の制作の中で実践したバウハウスの哲学は、彼女のブラック・マウンテンの教育上の哲学の基礎としても引き続いて役に立っていた。確かにその2校には類似点がある。初期のワイマール・バウハウスと同様に、1930年代のブラック・マウンテンは、学生数も少なく備品も限られていてしかも工場との関係も少なかった。1940年代までには、国際的なスタッフを配し、学際的な展望を有す有名な美術学校となったが、それは丁度バウハウスがデッサウでそのようになったのと同じようだった。バウハウスとブラック・マウンテン間の類似性が、アルバースが、バウハウスで実行されていたことや考え方の多くを、新しい文脈の中で持続し実行することを可能にした。彼女のバウハウス時代の教育及び著述とブラック・マウンテンの教育の違いは、古代アメリカの染織品の実例を拠り所にして彼女の理論を実証するためにじっくり時間をかけたこと、そして織り手もアーティストであると信じて声高に主張したこと等、新しい面への展開をも含んでいることである。

　彼女の1938年の記事「バウハウスでの織物」は、ニューヨーク近代美術館で行われた「バウハウス1919–1928」展（1938）のカタログのために書かれたものである。彼女の2ページにわたる織工房の概要は当時、工房について英語で書かれたものの

中で一番詳細なものだった。たとえ展覧会の範囲が、1928年のグロピウスの辞職で終わったものだとしてもそのように言える。この記事は、工房は実験室のような環境へと発展し、そこでは外界からの介入の負担や利益なしに主要な刷新が行われる場だとするアルバースの理論の前提が前面に出ている。彼女は次のように書いている。

> バウハウスでは織物や他のクラフトで仕事を始めるにあたり、伝統的な訓練がなかったことが幸いした……。彼らは、手仕事だけが彼らを確かな基盤に戻し、自分たちの時代の問題の現状を知る助けとなると信じていた。始めは素人っぽく遊びのようであったが、次第にその遊びから抜けて、新しく独立した方向へと脱皮した。技法は必要とされるものとして、そして将来の試みの基礎として習得された。実地の研究により心が楽になり、素材との遊びが驚くような成果を生み、新しさと色彩とテクスチュアの美しさ、そして時には野蛮な美しさで心を打つ織物が生み出された。[24]

もちろん、この説は、彼女自身はモデルとしてアンデスの織物を拠り所としていることと相反するが、しかし前にも論じたように、それはバウハウスの織工房について彼女が回想の中から選び出したものの実例である。この孤立した取り組みは、彼女やグンタ・シュテルツルのような学生に一目おかせ、後に工房は産業や経済的な革新の支援を受ける格好の場となった。彼女の記事の中で、アルバースはデ・スティルや構成主義、そしてバウハウスの教師等を、様式上そして哲学上の原点とは評価していなかった。更に、工房の発展に一役買った古代の非ヨーロッパの民族的な美術を再評価することもなかった。因習的なヨーロッパの美術こそ、この発展に対し唯一避けるべき重要なものだったのだ。このように無視することが、工房が独立した実験室であるという見方を永続させる一助ともなった。工房ではメンバーはまず素材で試してみて、それから彼ら自身の工夫した「より体系的な訓練」を通して実際的な問題解決に到達した。[25] この独自の制作の仕方は、ブラック・マウンテン・カレッジの学生に、今日では周知の素晴らしいアンデスのモデルの助けを借りるという重大なことを前提に、それらに従事するよう彼女は奨励した。

アンニ・アルバースの9点の主要な記事は1940年代に書かれた。[26] 1940年代後半には彼女の古代アメリカ美術への言及は、メキシコへの旅行が増えるにつれて更に増した。彼女の初期の明瞭な表現と同様にこれらの記事では、手織りは工業製品及び芸術的表現の両方への第一歩としての役を果たすに違いないという彼女の信念を明白に述べている。何故なら初期の文明が有したように、仕事の工程と作品間の必然的な関係を保つことを織り手が認めたからである。[27] 織物で成功したデザインは構造と素

材に必然的に示された生来の慣習に従っているからだとする論旨を築く一方、現代の織り手の責務は、既にデザインされたパターンに従うよりは、むしろ構造と素材の新しい組み合わせを発案することだと付け加えている。アルバースは1941年の「今日の手織り」の記事に次のように書いている。そのような組み合わせにより、織り手が「画面上の対比と調和［そして］触感的な審美性」を形成できれば、それが芸術の創造へとつながる。[28]

「物の形は制作が進むうちに見えてくる」とアルバースは続けている。[29] この一文は伝統的なヨーロッパの織物へのアプローチに対し如何にきっぱりと反論したか明示している点でも意味深い。[30] 事前に紙にパターンを下書きすることへの彼女の拒絶反応は、渡米後、後帯機でどのように織るかを習い、メキシコで織り手が織機の上でデザインをする昔からの方法で制作しているのを見て強まった。古代アメリカの織り手が、下書きをしたり、図形で構想を練るということはしなかったことを驚くべきことと思った。それに気づいたことにより、織ることを通してのアートの創造は、糸で形にするという時に本能的で構成的な工程を含むという考えが更に強くなった。

1945年の記事「織物の構築」の中で、アルバースは古代ペルーの織り手を「織物の歴史の中でも最も偉大な文化」を達成し創造したとして、最終的に素直に評価した。[31] この有名な記事は、『ブラック・マウンテン・カッレジ・サマー・アート・インスティテュート・ジャーナル』(*Black Mountain College Summer Art Institute Journal*) で出版され、雑誌『デザイン』(*Design*) の1946年4月号で再版されたが、その中で古代のペルーの織り手は現代の織製品、とりわけ工場製品をどのように見るだろうかと想像している。彼女は次のように結論づけた。アンデスの織り手は、新しい化学繊維や製品が提供する精密さに驚き、歓喜したことだろう。しかし彼（我々が見て来た通り、彼女は常にこのグループに、これらの織り手の多くは女性であったのにもかかわらず男性名詞を用いている。）は、想像力の欠如という結末に失望することだろうと。彼女は現代の織り手が、「我々の古代ペルーの同僚」から、学ぶことが如何に重要かを強調したいと欲していた。その時点では2つの文明がそれらの達成した物において同一の場にあることを暗示していた。学ぶべき教訓は、古代ペルーの織りに対するアプローチを理解することも伴っていた。それは工程と作品の相互関係が手織りを通して守られている、そのことであった。「現代の産業は古いクラフトの新しい形態である」、と彼女は書いている。「そして産業もクラフトもそれらの系統的な関係にあることを忘れてはならない。反目して争う代わりに同一系統の再結合をすべきだ」[32]

テーマである、手織り、構造、そしてアンデスの織物が、ブラック・マウンテン時代からのアルバースの作品の特徴となった。工業と芸術表現に対するクラフトの価値を強調するために、彼女は自身を古代の過去と機械の時代の間に位置づけた。そうすることにより、そしてこのポジションをしっかり保つことで、彼女のアンデスの織物の知識を強化し、アート、クラフト、産業の間の同部門内の問題の解決に成功した。

ヨゼフ・アルバースの古代アメリカ美術への感応

　ヨゼフ・アルバースもまた、アメリカに移住してから古代アメリカの美術に熱中するようになり、その結果メキシコに旅行するようになった。アンニと同じくヨゼフもこのアートへの熱中を特別な遺跡からとったタイトルをつけたり、配色をメキシコの景色と関連づけたりして著述や美術収集の中で示した。[33] アルバース夫妻の古代アメリカの美術のコレクションに関して、ニコラス・フォックス・ウェーバー（Nicholas Fox Weber）は、ヨゼフ・アルバースが、この美術に魅かれた理由の１つに不変の連続的、つまり１つのテーマに複合的な変化から成り立つイメージがあげられると記している。[34] この観察はアンニ・アルバースにも当てはまる。最近の系統的な専門研究は、ヨゼフ・アルバースの作品、彫刻、写真、グラフィック、絵画の中における古代アメリカの重要性に、とりわけメソアメリカ建築の抽象的で記念碑的な価値に対する彼の好奇心に向けられている。[35] 例えばジェームス・オレス（James Oles）は、アルバースは復元されたメソアメリカの寺院の「明快な幾何学的な構成、線の交わり」に感嘆していたことに注目している。感嘆した様子はくっきりした図と地の関係、シャープで急な角度を彼が用いていることに明らかに示されている。[36] ニール・ベネズラ（Neal Benezra）は、アルバースはメソアメリカの建築的なモニュメントを全くその通りに評価していたと指摘している。それは彫刻と建築の結合、彼自身建築的な彫刻のために見習いたいと切望し求めていた結合だが、その第一級の実例として十分役を果たしている。[37] なおその上に、アルバースは征服後のメキシコの家具を評価し、メキシコで見た植民地時代のものをモデルとして１セットの椅子を作った。

　アーヴィング・フィンケルシュタイン（Irving Finkelstein）はアルバースについて、リピート（繰り返し）、メアンダー（曲折模様）、フレッツ（雷文）、図と地の関係、古代アメリカの建築の原型から引き出したモデュールから組み立てた網状のパターンといったデザイン要素を用いているということを指摘した最初の学者の１人であった。[38] 奇妙にもフィンケルシュタインは、これらの要素が織物から出典しているとは信じていなかった。セザール・パテルノストが指摘しているようにそれらの多くが確かにそうであるのだが。[39] しかしながら、アルバースのハーバード大学のための「アメリカ」（America）（1950）のように、壁のような壁画（図版6.3 p.149）をレンガで

作っているが、それは一方では、彼とアンニがバウハウスで行った温度計縞に似ており、確かに織布の基本的な構造に類似している。明らかにヨゼフは、織物のパターンに由来する彼が賞讃したミトゥラ（図版 6.4 p.149）やウシュマルといったメソアメリカの建物の彫刻のようなレリーフに影響を受けていた。彼は古代アメリカの建築と織物の間に存在する基本的な関係に気づいていたであろう。何故なら明らかに視覚的な類似点があり、アンニ・アルバースが、この関係について注意を促していたであろうし、この関係を 1920 年代の早い時期に、レーマンとフールマンが指摘したものを読んで知っていたのであろう。[40]

ヨゼフ・アルバースがブラック・マウンテンで担っていた責務のいくつかに、教員候補の推薦、学校のギャラリーの展覧会企画、図書館の書籍の発注があった。例えば、1937 年 2 月にアメリカ合衆国のアートプロジェクトにより準備されたマヤ美術の展覧会を企画した。[41] 2 年後の 1939 年のメキシコ旅行中に彼はロシア生まれのアーティスト、ジョン・グラハム（John Graham）に出逢った。アルバースはグラハムを雇ってブラック・マウンテンで教えてもらおうと考えたが、メキシコでの面談後は「理論ばかりで、実践が十分でない」と言った。[42] アルバースはグラハムの 1937 年発行の本『美術のシステムと理論体系』（*System and Dialectics of Art*）をグラハムから贈られ所有していた。それは本質的にはヴォリンガーの原本である論文の新しい解釈であった。ヴォリンガーのように、グラハムは「原始美術」は初期の形態では抽象であり、それは理性以前の無意識の表現の結果であると暗示している。グラハムは現代のアーティストは、純粋で美的な芸術的表現のために「原始的な」無意識さをもってこのつながりの再建を試みるべきだと信じていた。彼は書いている。

> 「とりわけ」アートの目的は、（アート作品を作成することから活発になる）無意識、原初的な民族の過去との失われた接触を回復すること、意識する精神に無意識な精神がドキドキする状態を持ち込むために、この接触を保ち発展させることである。[43]

アルバース夫妻はどちらも、抽象的表現や、シュールレアリスムを支持していなかったし、無意識が創造的行為の指針となるというグラハムの考えを受け入れようとしなかったようである。というのは、彼らは決して無意識を創造的な表現の源とは言及しなかった。事実、アンニ・アルバースはかつて次のように書いていた。「今日、多くの者は内省に、次いで手を加えられていないそして唯一の具体的な根源へと向かう。このようにして込み上げてくる気持ちは啓示と誤解される」。[44] しかしながら、彼らは 2 人とも、現代のアーティストは、昔はもっと十分に獲得されていたと考えられてい

図版 6.3　ヨゼフ・アルバース「アメリカ（部分）」　1950 年　石煉瓦　330×260.6 cm ／ハーバード大学ロー・スクール、ハークネス学士センター

図版 6.4　ヨゼフ・アルバース　無題（オアハカ、ミトゥラ遺跡宮殿柱部分）　日付無し　21×17.7cm ／コネチカット州ベサニー、ヨゼフ・アンド・アンニ・アルバース・ファンデーション

る創造の本能的な精神的基盤を知ることが必要だということについては意見が一致していた。そしてアルバース夫妻は、次第にグラハムの「プリミティブ」アートを抽象的で、畏敬の念を起こさせるものであり、審美的、率直なものとする定義づけに同意するようになった。[45] 確かに「プリミティブ」という観念は、多くの国のアーティストが創造的な表現の原点を探し続けることで、1930年代と1940年代の芸術の多くの特徴を形成し続けた。アメリカは多くのアーティストにとり、まさにその古代という過去が、現代の困難からはるかに隔たっていることで、魅力ある最終目標となった。

1939年にヨゼフ・アルバースは「アートにおける真実」と題するスライドレクチャーをブラック・マウンテンで行ったが、それはほとんど完全に古代アメリカのアーティストに集中していた。[46] アンニ・アルバースのように、ヨゼフは古代アメリカのアートを現代の時代に対する対比、そして手本とすべきモデルとして役立てていたが、彼の関心は彫刻的な作品に更に向かい、文脈には全く向かっていなかった。彼が論じている作品の文脈的な関連性については、「故意に私は[このアートの]歴史的な側面には触れないが、そのアート作品と現代美術の問題の関係が近いことに気づくことを期待する」と言明した。[47] 興味深いことに、彼の書庫の、古代アメリカのスライドだけは全てレーマンの1924年の本、『古代ペルーの美術史』からのもので、恐らくそれらのスライドを彼のレクチャーに使ったと思われる。

アルバースは古代アメリカのアートを、その「コンセプトと素材への誠実さ、[そして]精神的な創造としてのアートに対する誠実さ」の故に賞讃していた。[48] 彼はこれらの特質が、古代アメリカの粘土、石彫、織物の作品に、どのように示されているかを説明している。[49] 彼は形象描写的な彫刻のスライドを用いて、作品の中で表示された「心理学的な調和」と「行動的な量感」を論じ、「そのように豊かで生き生きとした造形的な仕事は他の時代にはない」と述べている。彼は古代アメリカの織物のスライドで、如何に古代アメリカのアートが文脈を無視して、とりわけ図／地の関係においてアートの視覚要素に対し誠実であったかを例示した。「アートは魂であり、それ自身の命を有す」と言って、彼が古代アメリカの美術を用いてこの考えを述べていることは意味深い。[50]

彼は、むしろメソアメリカの建築を好んだかもしれないが、一方彼が賞讃した古代の織物はアンデスのものであっただろう。古代メソアメリカの染織品は残存せず、ヨゼフはアンニと異なり、メソアメリカとアンデスの美術を1つの範疇に入れる傾向があったのかもしれない。つまり種々のメソアメリカの帝国オルメック、マヤ、アステックと、種々のアンデスの帝国チャリン、ワリ、インカを混合していた。

アルバースはマヤの美術と文明に熱中し、高く評価するあまり、ブラック・マウンテンとマヤの社会とを類似させていた。例えば1939年の記事で美術におけるブラック・マウンテンの立場について、彼は次のように書いている。「マヤの人々は王が彼らの中で最も教養があることを求めていたが……ブラック・マウンテン・カレッジは意識して離れた位置にいる。」[51) この類似は言い続けられていたに違いない。というのはかつての教え子が回想して言うには、ブラック・マウンテン・カレッジで彼女が彼と出会った時は「ターヒル・ステート（ノースカロライナ州）の南部のバプティスト派の代表者の山男の出で立ちをしていて、それはジャングルの真ん中で少し進んだ文明の面影をちらと見るようであった」[52) アルバースは、古代アメリカは「抽象芸術の代弁者そのもの」だと信じ、古代アメリカの美術をモデルとして用い、彼自身の作品とイデオロギーを補強し確証していた。[53)

ヨゼフとアンニ・アルバースのプレ・コロンビアン美術のコレクション

　1930年代の後半までにアルバース夫妻はメソアメリカの美術を本気で収集し始めた。ことに小サイズの陶製の立像を集めた。メキシコへの最初の旅行の時からアンニ・アルバースはメキシコの市場で骨董品を探すことを第一としていた。[54) 彼らは作品の図像学的、歴史的な文脈より、形態上の特性に興味をもっていた。いくぶんかは当時メソアメリカの陶製の意味に関する情報が不足していたこと、そして彼ら自身の美的な好みにもよるだろう。上述したように、ヨゼフ・アルバースは同じ種類の小立像を、連続的な密接な関わりの故にだが、ことに西メキシコの陶器の小立像を好んで取得した。[55) また同時に彼らの形態への関心を示して、ベラクルスのテオティワカンや西メキシコで作られた型による大量生産の多数の作品の数々を、そして同様に粘土、セラミックテキスタイル、ボディスタンプを収集した。間違いなく彼らはこれら古代の美術の画一化したものを拒否するというより惹き付けられていた。画一化は古代アメリカの美術の幅広い基本構造の中で、美術的な作品の中にある色々なタイプの1つを示す一方、アルバース夫妻の彼ら自身のアートの繰り返しに対する偏愛が、古代アメリカのリピートに惹き付けられる下地となっていたようだ。アンニ・アルバースは次のように書いている。

> 私たちに始めに語りかけていたのは、[その] 時を超えたプレ・コロンビアンの美術であった。[この美術] の特別な意味について知らなくても、現代の共同体になければならないものだということだ。私たちは、その明瞭な表現が驚くほどに多様であること、非常に多くの文化とその結果生まれた異なる表現形態に一撃を受けた。[56)

収集品には織物に関連した無数の品々があり、ナヤリットの陶製の彫刻もあった。それには家が描かれており、その表面の絵は織物のパターンであった。この作品には古代アメリカの建築と陶器のパターンにおいて織物が不可欠な役を果たしていたことが明白に示されている。何故ならカール・タウビー（Karl Taube）が書いているように、メソアメリカの家は「織られたもの、つまり、筵編みや網代組みが木の枠組みを覆っていた」ことを示唆しているからだ。[57]アルバース夫妻は、また多数の陶と石のスタンプを入手していた。それは織布のパターンを模したものであり、もとはモチーフを平らなものに型押ししたり、身体にモチーフを転がしたりするのに用いられていた。（図版 6.5 p.153）この左右対称のブロックパターンのようなスタンプは図と地の相互作用を一体化し、デザインを得るために用いられたその形態は疑いなく抽象的である。アンニ・アルバースはこれらのスタンプの目的を偶然見つけ、織物のパターンのもつ意味に気づいた点で最も評価できるだろう。1937年、モンテ・アルバンからメキシコ−シティへの途中のことを、トニ・ウルシュタイン・フライシュマン（Toni Ullstein Fleischmann）は次のように書いている。「アンニはまだ具合が悪かったが、いくらか気分もよかったので、古いものを探し求めて出かけた。そこで1時間ほどして古いスタンプに偶然出会った」。[58]翌日メキシコ−シティで、もと修道院だった所にある現代の織物の学校を訪ねた。[59]確かにアンニ・アルバースは遺跡や遺品について様々な織物に関連する遺跡の情報を得ていたが、その上、彼女はこの地域に対する知識があったので、彼らの小旅行の案内をすることができたし、また買物について知識に基づく決定をすることができた。

　収集品の1つである石の作品（図版 6.6 p.153）は人体の抽象的な表現であるが、そして多分手斧の形をしているが、アルバースは恐らくそれは糸巻きで、それに緯糸を十字に交差させて巻き、織物の経糸を開口させてその間にそれを通したと信じていたことだろう。その作品は彼女の1943年の「デザイニング」'Designing'の記事に言及されている点でも興味深い。この記事の中で、道具と芸術の関係について論じている。彼女は、道具は通常は美的にデザインされてはいないが、アートに対して何ら本質的な関わりはなくても、「最も飾り気のない、本質に従った形」を表す、と書いている。[60]しかしながら、彼女はこうも書いている。「初期の石の道具は、人間の形をしているが、それ自体が時にアートであるからには、これに反するものではない」[61]

ハリエット・イングルハート・メモリアル・テキスタイル・コレクションとアンニ・アルバース・プレ・コロンビアン・テキスタイル・コレクション

　1946年にアラバマ州モンゴメリー出身のサム・イングルハート　夫人（Mrs.

図版 6.5 スタンプ ゲレーロ州 後古典期 1250–1521 年 陶製 7 cm／コネチカット州ニュー・ヘイブン、イェール大学、ピーボディ自然史博物館人類学部門

図版 6.6 人体小像 おそらくコリマ市 先古典期 100BC–300 年頃 灰色斑点石 4cm／コネチカット州ニュー・ヘイブン、イェール大学、ピーボディ自然史博物館人類学部門

図版 6.7 貫頭衣部分 ワリ文化 ペルー南海岸 700–900 年 綴織、経糸－木綿、緯糸－ラクダ科の動物の毛 15.6×60.4cm／コネチカット州ニュー・ヘイブン、イェール大学アートギャラリー ホバート・アンド・エドワード・スモール・ムーア・メモリアル・コレクション

Sam Englehardt）から 1945 年ドイツ赤十字で勤務中に亡くなった娘の故ハリエット（Harriett）を讃えた記念基金の創設の可能性についての問い合わせの手紙がアンニ・アルバースのもとに届いた。ハリエットはブラック・マウンテンのアンニ・アルバースのかつての教え子であった。大学の理事会に相談した後、アルバースはメモリアル・テキスタイル・コレクションを創設することを提案した。この頃にはアルバースは、彼女の個人的なコレクションとして既に染織品を収集していたので、テキスタイル・コレクションの成立を提案した時には、可能性の根拠について考えがあったようだ。アルバースはすぐに自分がメキシコに行く予定があったし、そこで色々購入する用意ができていた。事実、彼女はイングルハート・コレクションの染織品の大部分を、メキシコとニューメキシコで長期休暇を過ごした 1946 年から 1947 年にかけて購入している。[62] 彼女は古代及び現代の織物を主にアメリカ大陸全体で探し、実用的な機能は必要とせず（品目にはショール、帽子、ベスト、ベルト、バッグを含んでいたが）、構造的な技法と幾何模様のデザインのものを入手しようとした。

　1947 年に学校に戻るや否や、アンニ・アルバースはハリエット・イングルハート・メモリアル・テキスタイル・コレクション展を 1948 年 4 月にブラック・マウンテンで行う企画にとりかかった。彼女は約 15 点をアッシュビルで額装し、展示用のケースを購入した。額装された布の大部分はアンデスのものだったとしても驚くに当たらない。というのは、彼女はこれらは、大変価値のあるものと考えていたから。展覧会は非常に「人気があった」ので、会期を夏の終わりまで延期したと述べている。[63]

　アルバースはイングルハート・コレクションを 1949 年、ブラック・マウンテンを去るまで増やし続けた。彼女はむしろ非ヨーロッパの「アンティック」のコレクションを、ヨーロッパスタイルの品物よりも揃えたいと望んだ。というのは、それらは形態的、技術的なサンプルとなり、それは彼女の学生に最もためになると信じていたからである。1948 年 10 月にロスアンジェルスの骨董商アルトマン宛に彼女は書いている。

> 原始美術の興味深いカタログと価格表を拝受しました。とともにひょっとして古代の織物でお売りになるものがおありかどうかと思いました。私は染織品の小さなコレクションを当校に建設中ですので、古いペルーの布を購入したいと思っています。[64]

　アルバースがここで「原始美術」という言葉を用いているのが興味深い。「もの」について言及する際に滅多に用いなかったし、織物について述べる時は「古代の」と

「古い」という言い方をしていた。明らかに彼女は古代アメリカの美術を「古代」とし、他の時代、場所、方法の美術を「原始美術」として区別していた。彼女は幅広い種類の織物の技法の布を収集したいと思っていた。そしてコプト、南太平洋、アフリカの染織品にも興味を示していたが、このコレクションはアメリカ大陸の染織品を収集することで目的が果たされると知っていた。例えば骨董商のアルトマンに、1948年12月に追いかけるように出した手紙に次のように書いている。

> 私たちの小さなコレクションにはそれぞれ異なる興味深い技法の小さなサンプルが多数あります。中にはとても珍しいものもあると信じています。私の計画ではこのグループに、まだ展示されていないものを、重複を避けて、技法を中心に資料を加えて拡張していきたいのです。ガーゼ織、輪奈織、他の珍しい技法、デザイン的に特徴のあるもの等、1点ずつでよいのですがございますでしょうか？ そのことについてお聞きしたいと切に思っております。[65]

興味深いことにこのコレクションには北西海岸や南西部のインディアンの染織品は含まれていない。彼女は最終的には、1949年の前半に骨董商アルトマンから、8点のアンデスの布を購入し、既にある4〜5点のアンデスの布のコレクションに追加した。

アンニとヨゼフ・アルバースはブラック・マウンテンを1949年に辞めた。去るにあたりアルバースは、後任の教師マーリ・アーマン（Marli Ehrmann）にコレクションの内容について伝えた。

> イングルハート・メモリアル・コレクションにはこの時点で100点の品があります。それらの何点かはきっとあなたをわくわくさせることでしょう。そしてそれは教室で素晴らしい実例となってきました。トゥルーデ［ゲルモンプレ］（Trude Guermonprez）と同じく学生も、私もそれらを見て、再三興奮しました。ことに古代ペルーの布は素晴らしいです。これら全てにラベルがつけられリストが作成されています。[66]

1954年から1955年にかけて、ブラック・マウンテンの最後の織の講師、トニー・ランドロー（Tony Landreau）は、初めてそのコレクションのカタログを作成した。[67] ランドローが後になって回想して言うには、アルバースはコレクションをどんな形でも体系的にカタログにすることはなかった。というのは、彼女は年代や図像的なデー

タに全く関心を持っていなかった。むしろコレクションは彼女の美的嗜好を反映したものだったとも彼は言っている。[68]

　1958年イングルハート・メモリアル・テキスタイル・コレクションはポール・ムーア夫人寄贈として、イェール大学のものになり、今日まで存続している。[69] ウィリアム・H・ムーア夫人はそれより以前の1937年に、ひざまずき棍棒を持つ人像のワリの貫頭衣の断片を寄贈していた（図版6.7 p.153）。イングルハート・コレクションの大部分は輸送時の2つの木枠の箱に入ったまま保管されており、額装のものはオリジナルの額に入ったままで、当時記入されたものは、今やとじ金は錆びマット紙は黄ばんだ状態だ。[70] コレクションがイェール大学のものとなった時には、アルバース夫妻はコネチカット州で8年間暮らしていた。イェール大学の有名な古代アメリカ美術学者ジョージ・クブラー（George Kubler）は、カタログ作成の期間中居合わせ、その時に、アルバースの個人的なコレクションとイングルハートのコレクションとの間の交換がクブラーの協力で行われた。[71] 事実双方のコレクションのうち何点かは同じ布からのもののように見える。アルバースが彼女自身のコレクションを完全なものとするために、布を切った可能性がある。布を切るということは、アンデスの布の初期の収集家の間では日常的なことだった。そしてアルバースの場合は布を断面から学ぶということは、許されるべきやり方だった。彼女は次のように書いている。「分解の対象となる布片であれば、どこで切ってもよい。それぞれの糸の道筋をたどる、つまり緯糸に沿って切ることで、糸の道が横に走っている様子が上から見てわかる」[72]

　イングルハート・コレクションのようにアルバース個人のコレクションも、まず、第一に教育のためのコレクションであった。1994年に彼女が亡くなった時には113点のアンデスの布を所有していた。このコレクションはイングルハート・コレクションのようには系譜について十分記録されていない。アンデスの布のコレクションを1930年代に始めていたが、後年の1960年代にも購入していたようだ。確かに1958年までに、つまりイングルハート・コレクションがイェールに取得された時までだが、前述したように彼女はそれらと自分のものと交換できるほどに十分な布を所有していたようだ。サラ・ローウェンガード（Sarah Lowengard）、が最近言及しているように、彼女は1995年にアンニ・アルバースのコレクションに関する保存の作業の指揮をとったが、コレクションは全体として複雑な織構造と抽象形態のデザインに対するアルバースの継続的な関心を反映している。[73] イングルハート・コレクションと同様にアルバースは刺繍や描画のものは集めていなかったが、アンデスの布の、より「構造的な」技法に焦点を当てていた。教育用道具として用いるために、布片は透明のプラスチックの彼女自身が作った封筒に入れられていたが、そのことにより手で触るこ

とも、両面から分析することもできた。

　双方のテキスタイル・コレクションの最も重要な点は、おびただしい数のサンプルが1924年という早い時期にアルバースが自分の作品に用いた技法に対応しているということである。これらは二重織、透し織、緯浮き織、ノッティングを含む。そこにはアンデスの経緯掛続きさえ含まれている。[74] この黒、緑、黄の木綿の布を額にいれるほどに確かに彼女は高く評価していた。加えて、彼女が集めた作品の多くは構成的なデザインのもので、彼女は1924年という早い時期から、しばしば自分の作品に用いていた。例えば多くの作品には、帯状の筋、正方形、掛続きした形、格子模様、階段、そして縁飾りがあり、度々左右相称、回転した対称で構成されている。絵画的なものは稀であった。更に配色のいくつかは彼女自身の作品に用いられたものと似ている。例えば、現代のメキシコのショールの明るいピンクと赤は1950年代の作品に用いられた明るい色に似ている。明らかに両方のコレクションはアルバースが自分の作品に模写し応用するのに豊富な情報を提供した。

第7章　アンニ・アルバース：
1950年代〜1960年代の絵画的な織物

　1950年代に、アルバース夫妻がイェール大学の近くに移って以降、アンニ・アルバースは古代アメリカ美術の指導者的な2人の学者、ジョージ・クブラー（George Kubler）とジュニアス・B・バード（Junius B. Bird）と仕事をする機会があった。1952年、彼女はイェール大学で、後にアルバース夫妻と友人になったクブラー教授が教えるコースに出席した。アンニはコースの一部としてアンデスの織り技法に関する主題の「織物における構造的工程」で学術的な論文を書いた。その中で彼女はアンデスの織り手が手織りでかなり広幅の布を織ることができるという可能性を調査している。これは以前には取り上げられなかった主題である。[1] 彼女は引き続きアメリカ自然史博物館のアンデスの染織研究の第一人者であるバードとの長い手紙のやりとりの結果、論文を修正した。[2] 込み入った問いに対するアルバースの創造力に富む結論は、織り手たちは枠の織機で三層または四層の織物を制作したに違いないというものだった。各層の経糸はアコーディオンのように織られ、広げると織幅よりはるかに広い1枚の布になる。[3] アルバース自身が実際に染織の学者でなかったことを考えてみても、彼女のこの問題の解釈は、当時としては進歩的であった。

　彼女の1950年代の織作品と著述は継続中のそしてますます熱心になっているアンデスの布と古代アメリカの美術研究を反映しており、視覚的な記号言語及び文書としての織物の概念への関心と使用が著しく目立つようになっていた。[4] アルバースは、アートとデザインの文脈における糸と織物の意味論的な機能について、鋭敏に認識していた。バウハウスの作品の中で行っていたように、彼女は符号（コード）や体系（システム）を強調し続けた。しかし今や彼女の作品である詩的な内容を含む「絵画的織物」と自ら呼ぶものを、糸で印をつけることやドローイングという手段で意味論的かつ芸術的でもある視覚的な記号を作ることで成し遂げた。

　糸で描く「ドローイング」の行為はアートと工業用の原型とを区別し、本文の主題にあてはまるようアルバースが用いた主要な要素であった。1950年の絵画的織物「黒-白-金I」（*Black-White-Gold* I）（図版7.1 p.114）の表面の走り書きのような糸がなければ、人はその布をディスプレーの布のサンプルとして想像するだろう。従ってその相違点は、アルバースは本文を拡大させて原型からアートへと作品の内容と文

脈を効果的に変化させて見せたことだ。

　補緯の技法は、既に1930年代にアンデスの布のサンプルからヒントを得ていた。「黒－白－金Ⅰ」で補緯結びを初めて取り入れているが、それもまたペルーの資料から引き出したものだ。事実、イングルハート・メモリアル・コレクションのために、恐らく1946年か1947年に、アルバースが購入した2点の現代の伝統的なペルーの手編みの帽子は、明るい色彩の補緯結びで点が打たれていて、驚くほど精密にできている（図版7.2 p.114）。[5]後になって彼女はこれらの結びを他の作品、例えば「ドッテッド」(Dotted 1959)、「コード」(Code 1962)（図版7.3 p.114）に取り入れている。アンデスのキープ（結縄紐）（図版5.4 p.126）は糸の結び目の道具、それは体系化されたデータを有するが、彼女の解釈で重要な意味を結び目にもたせて自分の作品に用いたとしても不思議ではない。というのは、アルバースは、アンデスの布は意味を運ぶ役を果たすものと信じていたから。彼女は書いている。

> 洞窟の壁画とともに糸は意味を伝える最も初期の手段の1つにあげられる。一般的な推測では、ペルーでは書き文字が16世紀に征服されるまで発達しなかったとされているが私の考えでは、それは文字がないためではなく、それが故に――我々が知り得た中で最も高度な染織文化に出会うことができた。[6]

　この信念から考えてみても、彼女はアンデスの織物の文脈の中で、文書としての織物の概念を探求した。彼女は特定の書き言葉を解読したり、コピーしたりすることには関心がなかった。むしろ、ある意味、文書の構造を思わせるやり方で表面に配置される言語としての符号や記号の「観念」を追求した。このように、彼女はカリグラフィーの符号でもあり、表意文字の記号を文書のようなイメージで用いて言語構成を示唆した。

　アルバースは1952年にこれらの考えを心にとめて「二」(Two)を織った（図版7.4 p.115）。彼女は実際には狭い幅で縦方向に作品を織り、後に横に回転させて横長とし、右下にサインを入れた。この横位置の取り方は、文書のようにも、巻物のようにも解釈できる。経糸は2種の太さの異なる白い木綿糸だが、作品としては水平に走っている。全体を覆う格子状のパターン用に、経糸の本数の幅や細さをかえ、その単位の経糸を上下させて、茶色の緯糸を強調したり、目立たなくしたりした。格子模様が施されている地の上を、アルバースは太い茶とベージュの繊維で補緯の技法を用いて織っている。そのため濃い色の形が文書のように地の上に広がっているように見える。地／図の関係は地と記号の関係である。

「二」についてアルバースはクレーの 1930 年代の無数の落書きや手描きのような絵画に負うところがあると明かしている。それらは彼女が 1940 年代から 1950 年にかけて、美術館、ギャラリーで、また、クレーについての多数の出版物で見たのであろう。クレーの死後、1940 年にはおびただしい数の作品展がニューヨークで開かれた。その中には 2 つの大回顧展も含まれる。それは 1941 年のニューヨーク近代美術館におけるもの（このカタログがブラック・マウンテン・カレッジの図書館にあった）[7]と、1949 年のものである。同年にアルバース自身もそこで展覧会をしている。また、アルバースが知っているだけでも 1940 年代と 1950 年代にニューヨークでクレーの作品展が数カ所の大きなギャラリーで開かれていた。ブショルツ・ギャラリー（Buchholz gallery）と、後にヴァレンティン・ギャラリー（Valentin Gallery）（両方ともニューヨーク）を運営していたカート・ヴァレンティン（Curt Valentin）は、クレーの展覧会を 1940、1948、1950、1951、そして 1953 年に企画した。驚くまでもなくアルバースは、後者の 3 つの展覧会のカタログを持っていた。それは他のと同様にクレーの 1930 年代の作品、ことにカリグラフィーに影響を受けた作品が目立っていた。[8] 図版 7.5（p.153）の 1948 年ブショルツ・ギャラリーでの展覧会の写真は、クレーの多数の作品が展示された様子がよく記録されており、それらの多くが幅の狭い水平の構成で、それは大いにカリグラフィーの特徴を有している。面白いことに、前章で述べたように、クレーはこれら後期の作品を、天然繊維で織られた目の粗い黄麻布に描いていた。黄麻布に描かれると布の経糸と緯糸の構造が強調され、ことに布の端の糸がほつれることで、それをクレーはしばしば好んだが、絵画と織物両方の作品に見えてくる結果となった。

　アンニ・アルバースの「二」はデ・スティルの影響を受けているという点で、特に重要で際立つ作品である。アルバースはバウハウスにいた時にデ・スティルの本を見たであろうし[9]、彼女とヨゼフもまた、バウハウス叢書のシリーズの大部分を所有しており、その中にはモンドリアンの特集のブック 5 もあった。彼女はファン・ドゥースブルグ（van Doesburg）の作品を好んでいたとのことだが、1932 年の彼の死以前にドイツで会っていたことだろう。[10] これらの初期のデ・スティルの形象表現は、1925 年のバウハウス叢書 6 の中にあるファン・ドゥースブルグの有名な牛のシリーズのように、それとわかる主題から本質的なものを抽出したものだったが、そのことをアルバースは明確に理解していた。これらは絵文字的表現の結果生まれた全くの抽象画であった。しかしながら、彼女はまた、後期デ・スティルの形象表現にも興味をもっていた。それはこの抽出の段階を超えて、表意文字的な非具象の世界へと移っていた。

図版 7.5　クレー展　会場風景　ニューヨーク　ブショルツ・ギャラリー　1948 年

図版 7.6　テオ・ファン・ドゥースブルグ「白と黒の構成」　1918 年　ステデリック美術館（1951 年）とニューヨーク近代美術館（1952 年）におけるデ・スティル展カタログ

バウハウス出身の現代アーティスト−デザイナーとして、アルバースは30年以上経っても、デ・スティルの形態上の表現形式に関わる姿勢を維持していた。それはデ・スティルを古代アメリカ美術に接したその観点から考察することだった。彼女はデ・スティルとアンデスの織物の美的原理を、普遍的な抽象言語とパターンという点で相似するものとして見ていた。明らかに1952年、まさにアルバースが「二」を織った年に、デ・スティルの作品の最初の大規模な展覧会がニューヨーク近代美術館で初めて開かれた。それはアムステルダムのステデリック美術館で1951年に企画され展示されたものだった。両展のカタログは1951年にステデリックで出版された。アルバースはその展覧会を恐らく見たことだろう。というのは、当時彼女はニューヘイブンからニューヨーク市にやってきて、アメリカ自然史博物館でジュニアス・B・バードと調査を行っていた。[11] 事実彼女は、フィリップ・ジョンソンがその展覧会の詳細を記録したニューヨーク近代美術館の会報を持っていた。カタログにはデ・スティルの作品の複写品や、オランダ語、ドイツ語、フランス語、英語による『デ・スティル』からの引用文が含まれていた。[12] ファン・ドゥースブルグの「白と黒の構成」(*Composition in Black and White*) （1918）（図版7.6 p.161）は、1925年という早い時期にバウハウス叢書6に、後になって1932年の『デ・スティル』の最終号にも掲載されたものだが、カタログの口絵として採り上げられた。アルバースはこの作品に惹き付けられたのだろう。「プラスとマイナス」が交差した記号は、織物特有の構造と関連するばかりでなく、白地に黒のサインはまた図／地の関係をページ上のテキストのように生み出している。「二」は、文書が全体を埋めているイメージとあてはまり、書くことを暗示するかのように帯状の筋が下と上が重なるように配置され糸のカリグラフィーのようだ。そしてそれは非具象の表意文字的なサインを用いて考えを暗示することにつながる。デ・スティル展とカタログは多分アルバースのデ・スティルとの関係を新たにし、線的な幾何形態が言語的な要素を示唆するために用いられ得ることを、彼女に提供した。

フォルクヴァンク美術館（Folkwang Museum）におけるカール・オストハウスのように、ニューヨーク近代美術館の学芸員は現代と古代の美術を併置し、文化と歴史の比較をする展覧会を行っていた。1953年には近代美術館で「アンデスの古代美術」と称す、アンデスの大規模な展覧会があった。それはアメリカ自然史博物館のアンデスの美術の研究者ウェンデル・ベネットが企画責任者を務めた。重要なことに、そして驚くに当たらないが、アルバースはその展覧会のカタログを所有していた。その展覧会には420点の品、多くの素晴らしい染織品が含まれていた。それらのうちの何点かは、事実アルバースはドイツで何十年も前に見たかもしれない。例えばインカの

格子模様の貫頭衣（図版4.12 p.69）はカタログに掲載されているが、それはミュンヘン民族学博物館（訳註：現在はミュンヘンの五大陸博物館）の所蔵品である。アルバースはそれのスライドを持っていた。また、カタログに掲載されている2点の貫頭衣、鳥と猫科の動物模様のナスカの羽毛の貫頭衣（図版1.5 p.62）と、階段状の雷文のワリの貫頭衣（図版1.6 p.62）の2点とも以前はガフロン・コレクションのものであったが、レーマンは彼の1924年の『古代アンデスの美術』（*Kunstgeschichte des Alten Peru*）にカラーで掲載している。アルバースはこれらの素晴らしいアンデスの貫頭衣を彼女自身の作品が数年前に展示された同じ美術館で見ることができたことを非常に喜んだに違いない。これらの素晴らしい作品に加えて、その展覧会にはワシントンDCのナショナルギャラリーのロバート・ウッズ・ブリス・コレクションからの信じられないほど複雑なワリの貫頭衣（図版7.7 p.116)[13]も含まれていた。それはアルバースの「二」にインスピレーションを与えるのに役立ったようにも見える。その展覧会は1953年、つまり「二」の1年後ではあったが、恐らくこの素晴らしい織物の予備知識を既に持っていたであろう。

展覧会のカタログにベネットは次のように書いている。「ブリスのワリの貫頭衣は具象美術から装飾的な全面のパターンへ移行した素晴らしい例である」。[14] アルバースは、その貫頭衣にまさにそれと同じ理由で、また、大胆な図と地の関係と精巧にできた綴織の技法を賞讃して反応した。貫頭衣は猫科の動物、人像、鳥、動物がかなりよく抽象化されて表現されており、そのうちのいくつかのジャガーが貫頭衣の襟飾りに囲われているのが見える。全ての図形が左右対称のシンメトリーとなっている。図形はヨークが水平に折られる布の中程、つまり肩の所で向きが変わっている（その貫頭衣は後側の3分の2が失われている）。更に貫頭衣の両サイドの端寄りでは、横方向へ図形が圧縮されたかたちの変形が見られる。レベッカ・ストーン・ミラーが論じているように、この貫頭衣は他のワリの貫頭衣と同様に非常に抽象化されており、その図像はそれほどにも故意に崩されているので、パターンそれ自体が、注目の焦点となる。[15] 確かにアルバースはこの特徴を高く評価していた。デ・スティルの形象表現のように、アンデスの織物の例は抽象的な形象描写の作品として、また、表意的な記号の配列として読み解くことができる。この例にある2つのタイプ、絵画的な記号と言語学的なサインが溶け込んでいるが、それが彼女にはインスピレーションのもととなるモデルであった。

デ・スティルの作品とアンデスの織物の類似は図と地の関係が曖昧で、抽象的かつ絵画的なサインが表意的なものと融合している点に顕著に見られる。例えばナスカのバッグの中の直線的なパターン、これはレーマンの1924年の『古代ペルーの美術』

Kunstgeschichete des Alten Peru に写真があるが（図版 7.8 p.116）、この視覚的な力強さが明らかに見て取れる。

　アルバースは多数のアンデスの染織品を所有していたが、その中に図版 7.9（p.116）にも示されているような補緯で織られたチャンカイまたはワリの綴織の断片のように、視覚的に曖昧なものがある。それは多分 1940 年代に購入したものであろう。このサンプルは興味深い。というのは、それは 2 つの異なる技法からできている。──上の部分は補緯の紋織であり、一方、下の部分は掛続きによる綴織であるが──両方とも対比、繰り返しの中に力強い配色と色調で柄が作られている。その階段状の線と図／地の反転の中に、下側の部分は明らかに「二」の形態を、上側の部分は技法を参考にしたものとして見ることができる。更に他にも参考にしたものとしてイェールのコレクション（図版 6.7 p.153）からのワリのテキスタイルの断片のようなものが、彼女の垂直の形態のモデルとなったかもしれない。クブラーがこの 5 人の棍棒を持ち膝まずく図像から成る、視覚的に訴える貫頭衣の断片を紹介したようだ。それは「二」の複雑な幾何形態に著しく類似しているものとしてあげられる。[16]

　「二」を織って間もなくアルバースは姉妹編としての作品「ピクトグラフィック」（1953）（図版 7.10 p.117）を織った。それはまた「横位置」に織られた長い矩形をしている。格子模様の地の上に配置された色面には 41 の「×」が記されている。「二」のように「ピクトグラフィック」では、アンニは線や形を、文書つまり書き文字のイメージと意味を伝える表意文字の考え方、そして「古代の書」では絵文字の両方に注目して用いた。明暗のくっきりしたコントラストは「二」のようではないが、それでもモデュール間の様々な段階の明暗と彩度が対比のレベルと、「文書」または文書の層を暗示する図と地の微妙かつ対照的な関係を醸し出している。一方、実際の絵文字は絵画的な記号の内容においてサインであるのに対し──例えばアルバースが彼女の織作品「モンテ・アルバン」の中で用いたように──彼女は「ピクトグラフィック」においてはより一般的なやり方でその用語を用いた。

　アルバースはクレーとデ・スティルから学んだ内容を研究し応用すると同時に、明らかにアンデスの織物から学んだ構成的、視覚的語彙を応用している。この頃には彼女は、インカ皇帝のトカプの貫頭衣をワシントン DC のダンバートン・オークスできっと見たことであろう（図版 4.13 p.109）それは当時美術館の壁に展示されていたが、それと同じ方法で彼女の壁掛け（図版 7.11 p.165）を壁吊りとした。基本的な幾何形態の意味論的な暗示について考えることから、彼女のモデュールの役目は「トカプ」のモデュールとサインの集合として同じになった。しかしながら、アルバースが用い

図版 7.11　写真：ナショナル・ギャラリーワシントン DC. ロバート・ウッヅ・ブリス・コレクション、1947 年と 1960 年の間に撮影　／ダンバートン・オークス・プレ・コロンビアン・コレクション、ワシントン DC

たサインは、アンデスの織物が伝えたような世界について明確には個別の情報を伝えていない。むしろ彼女のサインは形態上の変化についてであり、マークをすることの本来の姿、そして織物それ自体であった。モダニズムの多くの作品のように、そしてアンデスの織物の多くのように、彼女の作品は作者自身の自己についての言及である。

アルバースのプリミティズムは、サインの言語や古代美術のクラフトの工程を学習し、そこから入手したものを含む創作的なものであり、クレー、カンディンスキー、デ・スティル、そして国際的な構成主義の普遍性の理解を通して、この情報を濾過して、個人的、視覚的、構成的な言語に到達したものである。彼女はこの言語を機械製産と美術的表現に対し同等に巧みに適用した。しかし後者の美術の範疇では、彼女が取り扱った情報範囲はより大きかった。デ・スティルと異なり、そしてむしろクレーのように、アルバースは主観的、恣意的に図と地の関係と意味を読み取ろうとし推し進めた。絵文字的、象徴的な指示内容を、非具象的、表意文字的なサインを組み合わせることで彼女は感覚と知性の両方に訴えかけた。

アルバースは彼女の絵画的な織物の巡回大回顧展を 1959 年に開いた。その展覧会はマサチューセッツ工科大学により企画され、続いてカーネギー工科大学、バルティモア美術館、イェール大学アートギャラリーを巡回した。展示された 27 点のうち 6 点を除いたものは 1950 年代に制作されたもので、それぞれの作品はある点では彼女のアンデスの織物の翻訳が特徴となっていた。

1950 年代と 1960 年代の絵画的な織物の最も素晴らしい作品は 2 つの主要な主題のグループに分けることができる。1 つは古代アメリカのモチーフや景色、遺跡から引き出されたイメージによるもの、「赤い迷路」（*Red Meander*）(1954)（図版 7.12 p.118）、「国境の南」（*South of the Border*）(1958)、「ティカル」（*Tikal*）(1958)（図版 7.13 p.118）であり、もう 1 つは表意文字的なサインの直線の組み合わせで言語的な性格とシステムが描き出されているもの、ことに次のようにタイトルが文書に関連しているものである。それには「テーマにおけるバリエーション」（*Variations on a Theme*）(1958)、「メモ」（*Memo*）(1958)、「開封された手紙」（*Open Letter*）(1958)（図版 7.14 p.119）そして「走り書き」（*Jotting*）(1959) がある。「俳句」（*Haiku*）(1961) と「コード」（Code）(1962)（図版 7.3 p.114）は筆書きあるいは手書き文字のようであり、織られた糸の文字が「巻きもの」を横切ったり下降したりして、水平、垂直の方向に動いているようだ。アルバースが表記言語や記号へ関心を集中させたことを考えてみると面白いことに次のことが浮かぶ。彼女がメキシコで購入した古代アメリカの美術の最初の品は陶器と石のスタンプ——平なものと回転式のスタンプの両方だ

が——素材の表面にプリントをしたり、ブロックデザインをするのに用いられたものだった（図版6.5 p.153）。[17] それらのスタンプは押し型のものに似ており、かつて文書を印刷するのに使われ、図と地の関係を図像や文書が見えるように、また読まれるように作られている。図像と文書の地に対する関係をアルバースは大いに楽しみ、ますます熱心に追求した。

アルバースは明らかにこれらのテーマとアンデスの織物間の類似性を見出しており、それらを結びつけ、この結合を通じてアートの定義づけを形作ることができた。アルバースにとり、意味のあるアートとは「明快」で嘘偽りのない形態そのものの中にあるものであるべきだった。これらのことが、アルバースがアンデスの織物に感じとった特徴であり、彼女自身の作品の手本にしようと熱心に捜し求めたものだった。彼女は1959年に書いている。

> 数千年経って発掘された最も初期の織物の何点かは、不思議な力を有し、実用性が見出されたわけではなかったが、それは後世になって織物が芸術であることを我々に示した。数千年間に織られたものの有用性が確証され広まったが、始めは着用し、その上を歩き、座り、切りとり、再び縫い合わせる、つまり多くの場合、もはやそれ自体で自己完結することはないと思わせた。糸が再び構成され、そしてそれ自身の調和のとれた統合以外の何者でもないそれ自体の形態が見出され、その上に坐ったり、歩いたりするのではなく、ただ眺めることが、私の絵画的織物の「存在理由」である。[18]

「開封された手紙」（*Open Letter*）（図版7.14 p.119）では、例えばアルバースは再度アンデスのトカプの貫頭衣の形態と意味論的な機能、それは個々のパターンの構成を創作し、それが全体として見られたり「読まれたり」する時に、体系化された視覚的な情報を通して内容や意味が暗示され、人が文字、単語そして文章から成る一節を読むのと類似しているそのことに感応している。

この時期の彼女の絵画的な織物の多くは、几帳面な直線的なパターンとパターンの連続を維持するのに、そして図と地の間の強い対比に対してじっくり取り組んでいるのがわかる。例えば「メモ」（*Memo*）では、彼女はアルファベットに似た記号の特徴を生かした手法を用いて水平線に沿って繰り返し様々に変化させている。明らかにこれらの文書のような織物では、意図することは、鑑賞者が情報を汲み取ろうと「メモ」や「文字」を「読もう」と自動的に反応するが、単に文書のページを真似たりす

ることではなく、表意的なサインの性質や視覚化された情報の体系化を糸で表現することだった。

　アルバースの「正方形の遊び」（Play of Squares）（1955）（図版7.15 p.169）もまた、ある面では意味論に意味ありげに関係している。それは彼女の作品について論じる中でざっと見て来たことだがそれは遊びの要素でもある。「正方形の遊び」には69の四角が、交互に水平に配置された帯状の固定したグリッドのフォーマット内に、見るからに成り行きに任せて配置されている。符号体系を読んでみると、あるシステムが浮かんでくる──各段は3個の黒い四角かまたは3個の白い四角がある──が、全体の公式は見えてこない。このように、「正方形の遊び」はアルバースの1927年の壁掛け（図版4.9 p.72）に似ているが、しかし「遊び」はそれより小さく、節のあるテクスチャーをしており、題名から見るとより詩的で即興的である。「正方形の遊び」は、アルバースは明らかに言葉という文脈の中で遊びの概念を探っている。無意味で直線的なフォーマットの中に正方形が見たところ無作為に配置されているのは、意味ありげでもあり曖昧でもあるゲームの中の音符、音の戯れと同様に、言葉や文字の不明瞭な配置、言葉の遊びに視覚的、概念的に関連している。もちろん、クレーは視覚的な駄洒落に対し、数字、形、あるものから別のものへと読み方次第で変化する文書を創作することができ技術的に完璧であった。彼は言葉遊び、サインの変換の案出、即興性に対して達人であった。今やアルバースは内容において同様熟達した段階に到達している。

　アルバースは織の工程の厳しい限界が簡単に創造性を潰すことをはっきりと気づいていた。そこで即興の役割を推し進め、創造の過程を論じる時には、しばしば遊びの主題を持ち出した。例えば1941年の記事「今日の手織り」には、織機でのデザインにはまず遊びを含むべきだと提案している。

　　　　　基本の取り組みは、実用性に対して如何なる要求に応えることなく、色、形、表面の対比と調和、手触り感を遊びながら始めることである。素材の物質的な質における、この最初のそして常に最も重要な楽しみは、最も単純な技法だけが必要で、最も複雑なものを通して裏付けられねばならない。素材の質からくるこの満足が、アートから得られる満足の重要な部分である。[19]

　この素材との遊びに満ちた作業を通して、アーティストは意味ある形態の創作にとりかかることができるとアルバースは信じていた。

図版 7.15　アンニ・アルバース「正方形の遊び」　1955 年　ウールとリネン　87.6×62.2 cm ／ハンプシャー州マンチェスター、ニュー・カリアー・アートギャラリー

アンニ・アルバースの1960年代の作品には2つの主要な活動が際立つ。公共空間のための大きな織物の壁掛けと、著書の『織物に関して』である。彼女はロードアイランド州のウーンソケット、メリーランド州のシルバー・スプリング、テキサス州のダラスのユダヤ集会礼拝堂の宝庫のカーテンに3点の織物の壁掛けを制作した。これらの注文仕事は彼女に文書に関連し、しかも一方でヘブル語の聖書を保護し祝福する力強い宝庫のカーテンが求められた。ニコラス・フォックス・ウェーバーとケリー・フィーニーは、アルバースのユダヤ系の伝統との関係は複雑で、決して十分に解決はされなかったと最近指摘している。[20] しかしながらアルバースはユダヤ教関係の意義深い大きな作品を制作し、これらのデザインと織物は彼女の最も力作に数え上げられるものだった。

　彼女のニューヨークのユダヤ博物館のためのユダヤ大虐殺の追悼の大作「六枚の祈祷」（*Six Prayers*）（1965-66）は並外れて素晴らしい。それは彼女の織物の仕事の中の大フィナーレを飾るものといえる。実用的な目的という点で、その意味では宝庫のカーテンとしてそれも機能といえるが、それと力強いアーティストのステートメントの「心痛とすら言える、並外れた心の動き」には、ニコラス・フォックス・ウェーバーが述べるように普遍的な感情がある。[21] 織られた碑文は文書が全体を覆うイメージのようであり――音符にも関連しており――表意文字のようでもある。そしてまたこのパネル状の作品に銘記されている個人の名前のリストのようでもあるが、記号のコレクションのようでもある。補緯は、また流れる水、涙を連想させ、下方へと向かっている。フィーニーが観察しているように、「六枚の祈祷」は祈りを顕現させ、それ自身祈りでもあり「糸のヒエログリフ（神聖文字）」のようである。[22] アンデスの織物との関連はある意味ではアルバースが織の工程と体系化された記号の用い方を通して探求したやり方で、形而下と形而上の世界に存在する。これが彼女が生涯をかけて達成しようと求めたゴールであった。

　1963年彼女はヨゼフとロサンゼルス、タマリンド・リトグラフィのワークショップに参加した。そこで版画の工程を知ることになり、彼女自身の世界を更に追求する機会となった。ユダヤ教会の仕事を完成させた後、70代を前にして、彼女は織機を人に譲り織ることを完全にやめてしまった。恐らく彼女の健康のため、新しく発見した版画への興味のため、またはアンデスの織物からそれほど十分に、そして完全に吸収したので、もはやそれを探求する必要がなくなったからかもしれない。

　彼女の全盛期の著書である1965年発行の本『織物に関して』は、今日でも未だに

織コースの教科書の定番である。主要なテーマは、冒頭の献辞で述べている通り、彼女の「偉大な師、古代ペルーの織り手達」への献身的愛情である[23]。「そこにはもちろん、織物の芸術性について多くの優れた点がある」と第9章に書いている。「ペルーの染織作品を、染織芸術の最も優れた例として高く評価している私の畏敬の念がひどく偏っているといって非難されるかもしれない」[24]。ほぼ半世紀近くにわたってこれらの染織を研究し、そこから学んだものを彼女自身の芸術に翻訳した後に、彼女のかかげた目標のまさに中心点に達したのだ。彼女は芸術と実用性、線と形、客観的な構造と主観的な表現についての考えを明確に表現した。しかもそれらは全て古代ペルーの織り手により既に成功裡に解決されていた。彼女は書いている。

> 私の考えでは芸術作品というのは古代ペルーの品々であった。乾燥した気候により保存され、数百年いや数千年後に発掘されたものだ。例えばティワナコ時代の大小のものは——技術的な意味においても絵画的にもタペストリーである——彼らが崇める神々が、また他の時代の作品には彼らの世界が生き生きと描かれている。そこには高度な理解と線や入り組んだ形態の複雑な創作が見られる……。糸の世界の無限の空想の力強さや遊び戯れた様子、彼らを取り巻く世界の神秘や現実、無限に変化する表現や構造を伝えている。基本的な概念の慣例に縛られていても、これらの染織は超えることのできない完成された模範を示す[25]。

この本は従って彼女がアンデスの織物に恩を受けていることへの最終的な表明である。そしてこの引用が示すように、その中に含まれている文章は、アンデスの染織を拠り所として用いたことが、織作品の内容がより明確になる一助になったと述べている。

アルバースは彼女が信じる芸術上の信条の多くを、それらは機械の恩恵及び負荷無しに糸から芸術を創造した「古代ペルーの仲間」により生み出されたものだが、本質的に甦らせ取り入れた。彼女は自分の役割を古代の過去と現代の機械の時代との間の仲介者と見ていた。そしてそのため、彼女の仕事はアンデスに見られるデザインの構造と原理を探求することも含まれていた。彼女は収集家、織作家、作家、教育者そして研究者として、これらの染織芸術にすっかり夢中になっていた。

アンニ・アルバースの貢献したものが十分理解され評価されるにつれ、彼女の遺産はますます成長を続けている。アルバースは様々な取り組みで現代作家の論理思考に寄与している。まず第一に彼女は、教育者、理論家であり、作家が機械の時代の装飾

美術の役割を研究している時代に染織をデザインと芸術上の重要な関係として最前線に引き出した。彼女は手織りの価値を生産工程における極めて重大な段階として主張することで寄与した。工業における繊維の芸術的な可能性を追求することで、アートとクラフト、クラフトと産業の間の垣根を取り払った。加えて彼女は同時代に染織界の属す革新的な人々の形態上、構造上の関心事を、繊維が現代人の審美的なステートメントに対し実用的な素材であることを実際にに証明することでまとめあげた。

1920年代の初頭から1960年代までの長い間アルバースは、織の技法、現代的な幾何形態を用いて独自の芸術作品を創作した。しかも技法上、形態上の探求の対象として古代アンデスの染織を用いて完成させた。彼女は古代アメリカの品々が彼女の織作品、著述そして教育に重要であったことを認めている。古代の先達者が達成したものを元にまとめあげ、彼女は豊かで意味深い作品の主体を創造した。

アルバースの織作品と著作は、後続世代のアーティストやデザイナーに影響を与え続けている。彼女の絵画的な織物はそれに近づこうとする多くのアーティストの手本としての役を果たし続けているし、また彼女の大きな壁掛けはその三次元的な質の故に、多くの織り手に刺激を与え、二次元の形体から彫刻的な作品へと向かう自由を与えた。織の手段で抽象絵画的な作品を制作することで、媒体間の差異を取り外した。そしてそれは内外のクラフト界の後続のアーティストにより引き継がれている。彼女の実用的な工業用の抽象的なデザインはアーティスト‒デザイナーに刺激を与え、形象的なモチーフやサーフェイス・デザインの用語で織物を考えるのではなく、織物の全体的な実用的機能にふさわしい、素材や構造で仕事をすることになった。

加えて、作品や著述の中でアンデスの染織品のモデルについての持続的な言及はこれらの染織品の理解を促進することにもなった。『織物に関して』は現代の織り手に、彼女が古代の先祖から恩恵を受けていることを気づかせてくれる。「プリミティブ」な拠り所を彼女の作品に取り入れたその徹底した姿や、この応用が彼女の作品へと変容したその広がりは、現代の芸術とデザインにおいては他に類がない。彼女がアンデスの織物を情報源として用いたことは、持続してじっくりと取り組まれたものだ。それらは現代でも必要とされる理想的なモデルである。意味を伝達するものとしての、彼女の糸の持続的な追求を通して、これら現代と古代の情報を翻訳し結合することを、そしてそのようにすることで、彼女が糸に対しての自身のユニークな視点から学んだものを応用することを彼女は可能にしたのである。

謝辞

　本書は、コネチカット州ベサニーのヨゼフ・アンド・アンニ・アルバース財団の惜しみないご協力のおかげで完成することができました。常務理事のニコラス・フォックス・ウエーバー氏には、ヨゼフとアンニ・アルバース夫妻の個人的な思い出話のご提供を、そしてコレクションの中のアルバース夫妻のアーカイブスからの作品掲載の許可をいただきました。更にアンニ・アルバースの回顧展のカタログに小論の執筆を勧めてくださり、本書にそれらが含まれています。以上のご協力に心より感謝します。私はまた、ファンデーションの前任のケリー・フィーニー氏とキューレターのブレンダ・ダニロウィッツ氏に感謝いたします。ことにダニロウィッツ氏は計り知れないご支援と専門知識をご提供くださいました。更に出版費用に対しての多大なご協力に心から謝意を表します。

　私は、教授のレベッカ・ストーン・ミラー氏、クラーク・V・ポリング氏の洞察と示唆に感謝申し上げます。本書に対しての多くのアイディアは、私がエモリー大学の大学院生の時に、お二人のご指導と奨学金の授与のもとで実現しました。更に最近はベリー・カレッジがこのプロジェクトに対し出版助成のご支援をくださり、また旅行のための奨学金により、海外、国内での様々なリサーチの実施が可能となりました。アニー・アンド・ビディー・ハールバットのペルーの連絡網であるトンガノクシー、キャンサスもまた金銭的ご支援をくださり、そのことに心から感謝いたします。

　アルバース夫妻のかつての学生、同僚の先生方も情報をご提供くださいました。ことにブラック・マウンテン・カレッジの学生でしたドン・ページ氏には、彼の素晴らしい手紙に対して感謝いたします。また、トニ・ランドロー氏、エルス・レーゲンシュタイナー氏、イボンヌ・ボブロヴィッチ氏、シェイラ・ヒックス氏、ローア・カデン・リンデンフェルド氏、そしてジャック・レノア・ラーセン氏に対しては皆様の思い出話をお聞かせいただいたことに感謝いたします。

　アメリカならびにヨーロッパの多くの美術館のキューレター、研究機関のスタッフの皆様の数年にわたるご協力に感謝いたします。アメリカ自然史博物館のクレイグ・モリス氏には、ジュニアス・B・バードのファイルへのアクセスの許可、シカゴのインディペンデント・キューレターのメアリー・ジェーン・ジェイコブ氏のアルバース

謝辞

氏に対するコメント、ブッシュ-ライジンガー美術館のアシスタントキュレーターのエミール・ノリス氏のバウハウス織工房の資料に関しますご協力、ニューヨーク メトロポリタン美術館のジェーン・アドリン氏とクリスティーナ・カール氏のラッティ・テキスタイル・スタディ・センターにおけますバウハウスの資料のご提供、ノースカロライナ州アーカイブ・ローリのスタッフの方々にはブラック・マウンテン・カレッジの書類の件のご協力、イェール大学アートギャラリーの古代アメリカ部門のキュレーター、スーザン・マシューソン氏には、ハリエット・イングルハート・メモリアル・コレクションの見学の許可、スウェーデン、ランズクローナ美術館のエリザベス・ルンディーン氏には、ネル・ヴァルデンの資料のご協力、サーフェイス・デザイン・ジャーナル編集長のパトリシア・マラシェー氏には、私のテキスタイルに関します著作の出版のご協力、ベルリン民族学博物館のマニュエラ・フィシャー博士とミセス・レナーテ・シュトゥレロウ氏には、同館のアンデスの染織品の素晴らしいコレクションの見学の許可及び美術館の初期の出版物の所在の確認のご協力に対して格別の謝意を表します。ワイマール大学建築・土木科のアンヤ・バオムホーホ博士にはバウハウス織工房に関します資料に対し感謝します。前バウハウス-アーカイブのマグダレーナ・ドロステ博士にはミス・エッカート氏のご協力のもとでリサーチの実施の許可及び私のプロジェクトに関しまして重要な情報のご提供をいただき有り難く思います。前ベルン美術館・パウル・クレー財団、現クランネルト美術館の館長のヨゼフ・ヘルフェンシュタイン博士にご支援と専門知識のご提供、1998 年のカタログ「ヨゼフ・アンド・アンニ・アルバース：ヨーロッパとアメリカ」へ小論──その一部がここに英語となりましたが──の寄稿の機会をいただきましたことをパウル・クレー財団のスタッフ及び、ベルリン歴史博物館、民族誌部のハイディ・ホッフステーレル氏に感謝します。他にも多くの美術館、収集家、写真家に本書への図版の使用許可に対し謝意を表します。

アシュゲート社のエディターのパメラ・エドワード氏、同じくコピーエディターのモーリン・ストリート氏、デスク・エディターのカールスタン・ワイスホルン氏とデザイナー、ポール・マックアリンデン氏にこのプロジェクトのご協力に対し、心から感謝を申し上げます。ブレンダ・ダニロヴィッツ、ジーグリッド・ヴェルゲ・サーラ・ローエンガール氏、ティナ・ブッシャー氏には手稿と翻訳のご協力に感謝します。ベリー大学のアリカ・レイ氏は索引の編集を、学生のジェニー・アクリッジは細部についてご協力くださいました。

最後に、主人のロバート・トロイにこのプロジェクトの実現に向けての多大な協力に対し感謝します。本書を彼と息子のアダムに捧げます。

＊以下、当翻訳本に宛てた原著者謝辞

　アンニ・アルバースは作品を通して現代のアートとデザインの領域を拡大しました。彼女はアンデスの染織における技術的、視覚的な挑戦を理解し、これらの古代の優れた作品から学んだものを自分の抽象的な絵画織物に採り入れました。私はこの本の翻訳の発案者であります中野恵美子氏、その出版にご同意くださいました桑沢学園、出版業務にご協力いただきましたAINOA社に謝意を表します。このプロジェクトの始めからご支援くださり、この出版に対しても写真の提供のご協力をくださいましたヨゼフ・アンド・アンニ・アルバース・ファンデーションに感謝します。

　　　　　　　　　　　　　　　　　　　　　　　ヴァージニア・ガードナー・トロイ

註

省略：
BMCP：Black Mountain College Papers, North Carolina State Archives, Raleigh, NC
ブラック・マウンテン・カレッジ　ノース・カロライナ州立公文書館（ノース・カロライナ州ローリー）

JAAF：The Josef and Anni Albers Foundation, Bethany, CT.
ジョセフ・アンド・アンニ・アルバース・ファンデーション（コネチカット州ベサニー）

YUAG：Yale University Art Gallery
イェール大学アート・ギャラリー（コネチカット州ニュー・ヘイブン）

補足：●は1項目内に複数の参考資料が掲載されている箇所（訳者追記）

序

1) 『アンニ・アルバースとアンデスの織物』ヴァージニア・ガードナー・トロイ著には以下の内容が含まれる。● 'Andean Textiles at the Bauhaus: Awareness and Application', Surface Design Journal, Vol.20, No.2, Winter 1996; ● 'Anni Albers: the Significance of Ancient American Art for her Woven and Pedagogical Work', エモニー大学博士論文1997（University Micofilms International, Ann Arbor, MI で1997に再版）、● 'Anni Albers und die Textilkunst der Anden', in Josef Helfenstein and Henriette Mentha, eds, Anni und Josef Albers : Europa und Amerika (exhibition catalogue, Kunstmuseum Bern,1998) . ● 'Thread as Text: The Woven Work of Anni Albers', in Nicholas Fox Weber and Pandora Tabatabai Asbaghi, eds, Anni Albers (exhibition catalogue, Solomonn R. Guggenheim Museum) , New York: Abrams for Guggenheim Museum Publications, 1999.

2) Mary Meigs Atwater in her 1951 edition of the Shuttle-Craft Book of America Hand-Weaving（再版、New York: Macmillan, 1951 [初版1928]）同著でアメリカ、メキシコ、アンデスの先住民の織物について論じ図示しているが、これはRaoul D' Harcourt の Les Textiles anciens du Pérou et leurs techniques (1934) のアンデスの織物についての解釈に基づいている。アルバースもアンデスの織物に関する出版について知っておりこれらの本を所有していた。仏語のダルクールの本はアンデスの織物の初期の百科事典としての役を果たしていた。Philip Ainsworth Means's A Study of Peruvian Textiles, Boston: Museum of Fine Arts, 1932も同様である。

3) Anni Albers, On Weaving, Middletown, CT: Wesleyan University Press, 1965, p. 69.

4) 古代アメリカに関する糸を主題にした社会的な記録に関する最近の書物は以下の通りである。● Jane Schneider, 'The Anthropology of Cloth', Annual Review of Anthropology, Vol.16, 1987, pp. 409-448. ●Rebecca Stone-Miller, To Weave for the Sun: Andean Textiles in the Museum of Fine Arts, Boston, Boston: Museum of Fine Arts, 1992. ● Elizabeth Hill Boone and Walter Mignolo, eds, Writing Without Words: Alternative Literacies in Mesoamerica and the Andes, Durham NC: Duke University Press, 1994. ● César Paternosto, The Stone and the Thread: Andean Roots of Abstract Art, trans. Esther Allen, Austin: University of Texas Press, 1996. ● Mary Jane Jacob, in her essay 'Anni Albers: A Modern Weaver as Artist', in Nicholas Fox Weber, Mary Jane Jacob, and Richard Field, The Woven and Graphic Art of Anni Albers, Washington, DC: Smithsonian Institution Press, 1985. これはアルバースの絵画的織物について初めて言及した文章であり、アンニ・アルバースの透し織とペルーの織物の関係についても簡単に触れている。p. 72

5) Anni Albers, On Weaving, pp. 69-70.

6) 第1次世界大戦前のプリミティズムに関する書物は次の通りである。● Donald Gordon, 'German Expressionism', in William Rubin, ed. "Primitivism" in Twentieth Century Art, New York: Museum of Modern Art, 1984; ● Jill Lloyd, German Expressionism: Primitivism and Modernity, New Haven: Yale University Press, 1992. ● Gill Perry, 'Primitivism and the Modern', in Primitivism, Cubism, Abstraction, ed. Francis Frascina, Gill Perry and Charles Harrison, New Haven and London: Yale University Press, 1993. ● Colin Rhodes, Primitivism

and Modern Art, London: Thames and Hudson, 1994. バウハウスの教育に関係する教育論については以下を参照。J. Abbott Miller, 'Elementary School', in *The ABC's of [Triangle Square Circle]: The Bauhaus and Design Theory*, ed. Ellen Lupton and J. Abbott Miller, New York: Cooper Union, 1991.

7) Wilhelm Worringer, *Abstraction und Empathy*, trans. Michael Bullock, London: Routledge, 1953 (first published as *Abstraktion und Einfühlung* Munich: Piper-Verrlag, 1908), pp. 16-17. ● Wassily Kandinsky, Franz Marc and August Macke, *Der Blaue Reiter Almanac*, Munich: Piper Verlag, 1912（英訳版、*The Blaue Reiter Almanac*, London: Thames and Hudson, trans. Henning Falkenstein, introduction by Klaus Lankheit, 1974）.

8) Immina von Schuler-Schömig, 'The Central Andean Collections in the Museum für Völkerkunde, Berlin, their Origin and Present Organization', in Anne-Marle Hocquenghem, ed. *Pre-Columbian Collections in European Museums*, Budapest: Akademiai Kiado, 1987, pp. 169-175. アンデス美術の博物館への主な寄贈品にはベスラーの11,690点（1899）、ライス・アンド・シュテューベルの2,000点（1879）がある。博物館はリマ市のホセ・マリアノ・マケド博士から2,400点（1882）、引き続きクスコから大規模なセンテノコレクション（1888）、ボリバーコレクション（1904）を購入した。ヴィルヘルム・グレーツェルは古代アメリカの美術品を27,254点、博物館に売却した（1907）。参照 Corinna Raddatz, 'Christian Theodor Wilhelm Gretzer and his Pre-Columbian Collection in the Niedersächsisches Landesmuseum of Hannover', in Hocquenghem, *Pre-Columbian Collections* pp. 163-165.

9) 次の書物は第1次世界大戦前に議論された重要な論点2点に関するドイツの出版物である。● W. Reiss and A. Stübel, *Das Totenfeld von Ancon*, Berlin, 1880-87, (English translation by A.H.Keane, *The Necropolis of Ancon in Peru*, London and Berlin: Asher & Co., 1906). ● Max Schmidt, 'Über Altperuanische Gewebe mit Szenenhaften Darstellungen', in *Baessler-Archiv Beiträge Zur Völkerkunde*, ed. P. Ehrenreich, Vol.1, Leipzig and Berlin: Teubner Verlag 1910 (reprinted by Johnson Reprint Corp., 1968). ワイマール・バウハウスの時代に、これらの内容が議論された。● Ernst Fuhrmann, *Reich der Inka*, Hagen and Darmstadt: Folkwang Museum, 1922. ● Wilhelm Hausenstein, *Barbaren und Klassiker: ein Buch von der Bildnerei exotischer Völker*, Munich: Piper Verlag, 1922. ● Herbert Kühn, *Die Kunst der Primitiven*, Munich: Delphin-Verlag, 1923. ● Eckart von Sydow, *Die Kunst der Naturvölker und der Vorzeit*, Berlin: Propyläen-Verag, 1923. 上記の書物はアルバース及び他のバウハウスのメンバーが最も親しんだものである。参照 Troy, 'Andean Textiles at the Bauhaus' 1997, pp. 37-44 and 65-74.

10) Anni Albers and Nicholas Fox Weber, ビデオインタビュー、1984, JAAF.

11) アンニ・アルバースは1922年前半にバウハウスに入学しゲオルグ・ムッヘへの予備過程を、後に1922-23年にはイッテンの授業を受けた。1923年彼女の第3学期目に織工房に加わる。1923-24年第4学期目には染色実習室の助手となる。1924年第5学期には、初めての壁掛けを織ったと思われる。1925-26年の学期にはカンディンスキーの形態理論のコースを受講した。1926-1927年には、クレーが形態理論のコースをバウハウス織工房のメンバーに教えアンニもその中にいた。1930年卒業後、独立して仕事をしていたが、しばらくして1931年の秋には織工房のディレクターとして勤めた。参照 Magdalena Droste, *Gunta Stölzl*, Berlin: Bauhaus Archiv, 1987, pp. 143-155.

12) アルバースはシュミットの包括的な1929年の著書 *Kunst und Kultur von Peru* を所持していた、とかつての学生ドン・ページ、ローア・カデン・リンデンフェルド、同僚トニー・ランドローは述べている（ドン・ページから著者への1996年9月4日、ローア・カデン・リンデンフェルド1996年11月20日、トニー・ランドロー1996年9月25日の手紙）。現在、彼女の個人的なスライドのコレクションは多数のアンデスの織物のサンプルと共に JAAF にある。

13) バウハウスの織工房に関する最近の書物は次の通りである。● Magdalena Droste, ed., *Das Bauhaus Webt*, Berlin: Bauhaus-Archiv, 1998. ● Anja Baumhoff, 'Gender Art and Handicraft at the Bauhaus', Ph.D. Dissertation, Johns Hopkins University, 1994(reproduced Ann Arbor, MI: University Micofilms International). ● Sigrid Wortmann Weltge, *Bauhaus Textiles*, London: Thames and Hudson, 1993; ● Droste, *Gunta Stölzl*, ● Petra Maria Jocks, 'Eine Weberin am Bauhaus, Anni Albers, Swischen Kunst und Leben', 未公表学位論文、University of Frankfurut

am Main, 1986. ●Ingrid Radewaldt, 'Bauhaustextilien 1919-1933', 未公表学位論文, University of Hamburg, 1986.

14) 彼らの旅行のリストは次の通りである。1934年フロリダ、ハバナ、1935年メキシコ、1936年メキシコ、1937年メキシコ、1938年フロリダ、1939年メキシコ、1940年メキシコ、1941年メキシコ、1946/47年メキシコ、ニューメキシコ、1949年メキシコ、1952年メキシコ、ハバナ、1953年チリ、ペルー、1956年メキシコ、ペルー、チリ、1962年メキシコ、1967年メキシコ。このリストはJAAFとBMCPの記録からまとめたものである。

15) Toni Ullstein Fleischmann, 'Souvenir', 旅行記、1937-39、現在はJAAFにある。アンニの両親のToni and Sigfried Fleischmannは、ナチスのドイツから逃亡以後、1937年にベラクルスで、1939年に再びヨゼフとアンニに会っている。アルバース一族は古代アメリカの主な3つのコレクションを有す。(1) The Josef and Anni Albers Collection of Pre-Columbian Art, now housed at the Peabody Museum, Yale University Art Gallery, the Josef and Anni Allbers Foundation, and the Josef Albers Museum, Bottrop, Germany. (参 照 Karl Taube, *The Albers Collection of Pre-Columbian Art*, New York: Hudson Hill Press, 1988, preface by Nicholas Fox Weber, p. 9, and Anni Albers and Michael Coe, *Pre Columbian Mexican Miniatures: The Josef and Anni Albers Collection*, New York: Praeger, 1970, p. 4); (2) the Anni Albers Collection of Pre-Columbian Textiles, 113 Andean textiles, now at the Josef and Anni Albers Foundation and (3) the *Harriett Englehardt Memorial Collection of Textiles*, 92 textiles purchased by Anni Albers for Black Mountain College, now at Yale University Art Gallery, 参照● Black Mountain College Papers, State Archives, Raleigh, NC, Vol. II, Box 8. ● Troy, 'Andean Textiles at the Bauhaus', pp. 163-169.

第1章 歴史的背景

1) 非ヨーロッパという言葉は非西洋と似ているが、この研究では一般的なヨーロッパの文化的伝統とは考えられないものを述べる際に用いられている。一方これらの用語は今日ではヨーロッパ中心と西洋中心と解釈されるが、彼らはここでは19世紀及び20世紀初頭のヨーロッパ人が感じた彼らの伝統と他の文化の間に存在する相違を反映して用いられている。「プリミティブ」という用語もまた、かなり問題を含み、彼らの伝統の総称というより、発展段階的に見て非文明的または未開発と見なして軽蔑的に用いられた。ヨーロッパ人が、この章で取り上げる時代の非ヨーロッパの美術をこのように分類上の区分けをしていたので、その用語を用いている。プリミティビズムは、非ヨーロッパ的な文化に対する受け止め方と発想の素材として彼らの美術を扱っていたことを指す。ニューヨーク近代美術館のウィリアム・ルービン（William Rubin）により企画された1984年の展覧会「20世紀におけるプリミティビズム」にはメソアメリカンとアンデスの帝国の精巧な仕上げの作品は含まれていなかった。ルービンはアフリカやオセアニア諸国「部族」美術と古代アメリカ社会の「初期」美術とを区別していた。しかしながら、私は大多数の著者が論じているように「プリミティブ」としてのカテゴリーに、より広い範囲の時代と文化を含めている。現代美術の中でプリミティビズムの現象について論じられたものに以下がある。● Robert Goldwater's 1938 *Primitivism and Modern Painting*, New York: Random House. ● the revised edition of his text was published in 1967 and titled *Primitivism in Modern Art*, NY: Vintage, and the enlarged edition, used for this study, was published in 1986, Cambridge, MA: Belknap. この研究に関する多くのプリミティビズムについての最近の文章や記事が、次の2冊のセットにまとめられている。● William Rubin, '*Primitivism'in Twentieth Century Art: Affinitiy of the Tribal and the Modern*, New York: Museum of Modern Art, 1984, この章で引用したDonald Gordon と Jean Laudeの小論が含まれ、また同展に呼応して以下の書物が出版された。● Thomas McEviley, 'Doctor Lawyer Indian Chief', *Artforum* February./May, 1985. ● James Clifford, 'Histories of the Tribal and Modern', *Art in America*, April, 1985. 以下も参照 ● Perry, 'Primitivism and the Modern'. ● Lloyd *German Expressionism*. ● Rhodes, *Primitiveand Modern Art*.

2) Gillian Naylor, *The Arts and Crafts Movement*, London: Trefoil Publications, 1990 [1971], pp. 98-99. 参照 ● Marcel Franciscono, *Walter Gropius and the Creation of the Bauhaus in Weimar*, Urbana: University of Illinois Press, 1971, p. 26. 19世紀にロンドンにおいてモリスとラスキンの理論と実践から生まれたドイツのプリミティビストの風潮の要約を参照。次も参照のこと Walther Sheidig, *Crafts of the Weimar Bauhaus*, New York: Reinhold, 1967.

3) ● William Morris, 'Textiles', in *Arts and Crafts*

Essays, London: Rivington, Percival and Co., 1893, p. 37, cited in Naylor The *Arts and Crafts Movement*, pp. 104-105.

4) ● Nikolaus Pevsner, *Pioneers of Modern Design*, London: Penguin, 1991 [初版 1936], p. 49 ● Gabriele Fahr-Becker, *Art Nouveau*, Cologne: Könemann Verlag, 1997, p. 39.

5) Jon Thompson, *Oriental Carpets*, New York: Dutton, 1988, pp. 35-38.

6) ● Kathryn Bloom Hiesinger, *Art Nouveau in Munich*, Munich: Prestel-Verlag, 1988, p. 83. 次も参照 ● Linda Parry, 'The New Textiles', in *Art Nouveau* 1890-1914, London: V&A Publication, 2000, pp. 179-191.

7) August Endell, from an article in the *Berliner Archteckturwelt*, 1902, Hiesinger, p. 20, n. 61 に言及.

8) Hiesinger, *Art Nouveau in Munich*, pp. 53-54.

9) ドイツ工作連盟は 1907 年にヘルマン・ムテジウスにより設立されたが、戦後まで織物製品の製作はなかった。ヨーゼフ・ホフマンとコロマン・モーザーは 1903 年ウィーン工房を創設した。参照 Mary Schoeser, *Fabrics and Wallpapers*, New York: Dutton, 1986, p. 34.

10) 参照 ● Alois Riegl, *Problems of Style, Foundations for a History of Ornament*, trans. Evelyn Kain, introduction by David Castriota, Princeton：Princeton University Press, 1992, pp. 3-13. 次も参照 ● Margaret Iverson, *Alois Riegl: Art History and Theory*, Cambridge, MA: MIT Press, 1993.

11) ● Riegl, *Problems*, p. 6. 次も参照 ● Margaret Olin, *Forms of Representation in Alois Riegl's Theory of Art*, University Park: Pennsylvania State University Press, 1992, pp. 30-31.

12) 参照 ● Christian Feest, 'Survey of the Pre-Columbian Collections from the Andean Highlands in the Museum für Völkerkunde, Vienna', pp. 71-76 ● J.C.H. King, 'The North American Archaeology and Ethnography at the Museum of Mankind, London' ● George Bankes, 'The Pre-Columbian Collections at the Manchester Museum', in Hocquenghem, ed, *Pre-Columbian Collections*.

13) Riegl, *Problems*, pp. 46 and 28. 自論を強化するために、リーグルはゼンパーの理論では石器時代の曲線をなす彫刻的な表現について説明することができないと言及している。つまりよく知られている初期の美術的表現は、線が織物を参考にすることなしに用いられている。リーグルはそのような表現はむしろ「模倣的」衝動に動機づけされたものであり、それは抽象的、装飾的な線、例えばジグザクの線は、より曲線的な装飾形態にやがては進み、そのような形にやがて変わったと示唆している。従ってリーグルによれば幾何学的な衝動は、「半食人種洞窟居住者に [例証されている] が、模倣的衝動への反応が抑えられた後に、装飾デザインの初期の段階が登場する」と述べている。

14) Hermann Bahr, *Expressionismus*, Munich, 1916, p. 70 (著者の訳). Portions of the text appear in Francis Frascina and Charles Harrison, eds, *Modern Art and Modernism*, New York: Harper and Row, 1982.

15) Bahr は Frascina and Charles Harrison, eds, *Modern Art and Modernism*, p. 169 に引用。

16) Worringer, *Abstraction and Empathy*, pp. 136-37.

17) Riegl, *Problems*, pp. 137, 273.

18) ヴォリンガーは、洞窟画は真の美術への衝動の結果とは考えていなかった。参照 *Abstraction and Empathy*, pp. 17, 42.

19) 同上 p. 16. ヴォリンガーのブリュッケと青騎士に対する影響に関する資料。参照 ● Peter Selz, *German Expressionist Painting*, Berkeley: University of Calf. Press, 1974 [初版 1957] p. 184 ● Magdalena Bushart, 'Changing Times, Changing Styles: Wilhelm Worringer and the Art of His Epoch', in Neil Donahue, ed, *Invisible Cathedrals: the Expressionist Art History of Wilhelm Worringer*, University Press, 1995, p. 80.

20) Worringer, p. 17. ヴォリンガーは「プリミティブ」が誰により、どういうことから発生したかについて、ルネッサンス以降の西洋の伝統の外側の場所を占めていたということ以外は明言していない。彼は「プリミティブ」という用語をある限られた地域の文化に属すというより一般的な意味で用い、「プリミティブ」のカテゴリーを感覚的な状態に関連づけていた。彼の古代アメリカの美術への言及は少なく簡潔である。彼は「プリミティブ」の精神から具象的な世界を隠すように「マヤの輝くベール」と語り、マヤの美術と考えられるもの及びおそらく古代アメリカの全てを「プリミティブ」のカテゴリーの範疇とした。pp. 16, 18, 129.

21) Eckart von Sydow, *Die Deutsch Expressionistische Kultur und Malerei*, Berlin: Furche-Verlag, 1920, p. 18.

22) Paul Klee, diary entry 951, 1915, translated by O.K. Werckmeister in *The Making of Paul Klee's*

Career 1914-1920, Chicago: University of Chicago Press, 1989, pp. 41, 45.

23) ● Franciscono, *Walter Gropius*, pp. 183-190.
● Magdalena Droste *Bauhaus*, 1919-1933, Berlin: Bauhaus Archiv, 1990, p. 13.

24) ● Selz, *German Expressionist Painting*. p. 288.
● Stuart MacDonald, *The History and Philosophy of Art Education*, London: University of London Press, 1970, p. 330.

25) MacDonald, *History and Philosophy*, p. 330.

26) Jean Laude が 'Paul Klee', in Rubin, 'Primitivism', pp. 487-488 で述べているようにクレーはレビンシュタインの本を所有していた。

27) MacDonald, *History and Philosophy*, p. 329.

28) Theodor Köch-Grünberg, *Anfänge der Kunst im Urwald*, Berlin: Wasmuth, 1905, pp. vii, x, p. 34.

29) MacDonald *History and Philosophy*, pp. 335-340.

30) ● J. Abbott Miller, 'Elementary School', pp. 4-21. 次も参照 ● Anita Cross, 'The Educational Background to the Bauhaus', in *Design Studies*, Vol. 4, No. 1, January 1983. ● Frederick Logan, 'Kindergarten and Bauhaus', *College Art Journal*, pp. 37-39.

31) Franciscono, *Walter Gropius*, p. 180.

32) Miller, 'Elementary School' pp. 16-18. イッテンは教育者フランツ・チゼックの弟子であり、シュトゥットガルトのアドルフ・ヘルツェルは同僚であった。

33) Franciscono, *Walter Gropius*, pp. 180-182.

34) Peg Weiss, *Kandinsky in Munich, the Formative Jugendstil Years*, Princeton: Princeton University Press, 1979, p. 23.

35) 同上 pp. 28-30.

36) 同上 pp. 28-30, 121-122. 参照 ● Baumhoff, 'Gender Art and Handicraft', for a fuller investigation into Bauhaus co-educational policy.

37) Cross, 'Educational Background' p. 49.

38) 参照 Lloyd, *German Expresionisam*, pp. 8-9, 61, 92. 次も参照 ● Carmen Stonge, 'Karl Ernst Osthaus: The Folkwang Museum and the Dissemination of International Modernism', 未公表学位論文, City University of New York, 1993. ● Herta Hesse-Frielinghaus, *Karl Ernst Osthaus*, Recklinghausen Bongers, 1971, for discussions regarding exhibitions at the Folkwang Museum. オストハウスは、*Stilfragen* 出版直後の1890年代半ばにウィーンで行われたリーグルの講演に、オストハウスの反ユダヤ主義について議論するために参加した。参照 ● Stonge, '*Karl Ernst Osthaus*' p. 69. 残念ながら、人種調査やプリミティビストの理論は、文化的ナショナリズムの支持者及びそれにより動機づけられる事例にさえ利用された。

39) ● Hesse-Frielinghaus, p. 511; ● Lloyd, *German Expresionisam* p. 8. Gropius worked in Behrens' office from 1908 to 1910.

40) Jill Lloyd, 'Emil Nolde's "Ethnographic" Still lifes: Primitivism, Tradition, and Modernity', Susan Hiller, ed., *The Myth of Primitivism*, London: Routledge, 1991, pp. 96-102.

41) Franciscono, *Walter Gropius*, pp. 262-274.

42) Stonge, 'Karl Ernst Osthaus', p. 57.

43) Kandinsky and Marc, eds, *Blaue Reiter Almanach*, pp. 27-28. オストハウスは後にパトロンのリストからはずれた。オストハウスの論文1918, *Grundzüge Der Stilentwicklung* (Characteristics of the Development of Style) は、美術のユニバーサルと考えられる特性と歴史上の美術の慣習を教育のモデルとして関心を持ち続けていたことを証明している。論題は本質的には、オストハウスが「我々は全ての初期美術の統合の中にあると信じる」と明示するある視点からの簡潔な美術史である。1918年には、オストハウス自身が認めているように新しい洞察ではなかったが、ドイツの美術界が多様な文化の美術間につながりを持とうとする試みが進行中であったことを明白に伝えている。Karl Earnst Osthaus, *Grudzüge der Stilentwicklung*, Hagen: Folkwang Verlag, 1919 (dissertation, 1918. from Julius-Maximilians-Universität, Würzburg), pp. 5-7.

44) Irving Leonard Finkelstein, 'The Life and Art of Josef Albers', Ph. D. dissertation, New York City University, 1968. (reproduced Ann Arbor, MI: University Michofilms International), pp. 8, 25.

45) ● Hesse Frielinghaus, *Karl Ernst Osthas*, pp. 511-516 ● Lloyd, *German Expresionism*, p. 10. 例えば、1909年7月に行われた「国際染織品」展は、18世紀のペルシャ、小アジア、トルコからの絹や蝋染めはもとより、ジャワの蝋染め、極東からの織物、敷物、更紗綿布が含まれていた。1910年2月にはスペインの染織品展、1911年9月には現代の染織品と籠編みの展覧会があった。1914年の非ヨーロッパ美術展は日本、エジプト、新しい「異国風」の購入品、更にカタログには説明はなかったものの、オストハウスが西アフリカ行きのフロベニウ

ス探検隊から新たに購入した品々の展示があったが、それには染織品も含まれていたであろう。

46) Jill Lloyd, *German Expressionism*, pp. 23, 34, 44, in Chapter Three, 'The Brücke Studios: A Testing Ground for Primitivism'.

47) 同上 pp. 59, 60.

48) Lloyd, *German Expressionism*, p. 171.

49) ● Selz, *German Expressionist Painting*, p.88. Stonge, 'Karl Ernst Osthaus', p. 205 ● Lloyd, *German Expressionism*, pp. 8-12.

50) Emil Nolde, 1912, from *Jahre der Kämpfe*, 1902-1914 (second volume of an autobiography). Berlin: Rembrandt, 1934, pp. 102-108, 172-175, cited in Herschel B. Chipp, *Theories of Modern Art*, Berkeley: University of Calfornia. Press, 1968, pp. 150-151.

51) Manfred Schneckenburger, 'Bermerkungen zur "Brücke" und zur "primitive" Kunst', in Dr. Siegfried Wichmann, ed., *Welt Kulturen und Moderne Kunst*, Munich: Verlag Bruckmann, 1972, p. 470. ノルデのネコ科の動物のモデルはシュトゥットガルトのリンデン博物館に現在あると暗に言われている。

52) 参照 Walter Lehmann, *Kunstgeschichte des Alten Peru*, Berlin: Wasmuth, 1924, (英語版、*The Art of Old Peru*, London and New York, 1924), 羽毛のマントとワリ文化の貫頭衣の写真が掲載されている。カチナの人形は多分ベルリン民族学博物館の所蔵品からであろう。参照 Schneckenburger, 'Bermeskungen' p. 470.

53) ● Goldwater, *Primitivism*: 第4章 Emotional Primitivism: The Brücke' pp. 104-125; ● Gordon in Rubin, 'Primitivism' p. 381.

54) Wassily Kandinsky, *Uber das Geistige in der Kunst*, Munich: Piper, 1912. trans. As *Concerning the Spiritual in Art*, New York: Wittenborn, Schultz, Inc., 1947, pp. 23-24.

55) 参照 ● Weiss, *Kandinsky in Munich* ヴォリンガーのカンディンスキーへの影響に対する彼女の反論。pp. 158-159, n. 25, その中で彼女は、カンディンスキーはそれ以前に抽象概念に対する彼の考えを展開させたとはっきり述べ、ヴォリンガーの考えとは反対だったと主張した。

56) ● Kandinsky, *Concerning the Spiritual* p. 25. 次も参照 Beeke Sell Tower, *Klee and Kandinsky in Munich and at the Bauhaus*, Ann Arbor: UMI Reserch Press, 1981, p. 172.

57) 参照 ● Weiss, *Kandinsky in Munich*, pp. 109, 124-125, カンディンスキーの染織品についての簡潔な議論が掲載されている。その中で彼女はこれとは関連づけていない。

58) 第2回青騎士展は300項目から成り、ミュンヘンのハンス・ゴルツ・ギャラリーで1912年に開催された。参照 ● Selz, *German Expressionist Painting*, Chapters 16 and 17.

59) Peg Weiss, *Kandinsky and Old Russia, the Artist as Ethnographer and Shaman*, New Haven: Yale University Press, 1995, pp. 94, 106. ワイスは、Laude のように、彼女の前にクレーが、青騎士がベルンの博物館と近づく手助けをしたとメモをしている。参照 ● Laude, 'Paul Klee', p. 499. 142点の図版に8点の挿絵と表紙のうち、おおよそ35％はヨーロッパの現代作家の作品、30％はヨーロッパのゴシックと民俗芸術と工芸品、25％は非ヨーロッパ、10％は子供と「素人」の実作品であった。

60) Wassily Kandinsky, 'On the Question of Form', in Kandinsky, Marc, and Macke, eds. *The Blue Reiter Almanac*, p. 173.

61) Donald Gordon, 'German Expressionism', in Rubin, 'Primitivism', p. 373.

62) Gordon Willey and Jeremy Sabloff, *A History of American Archaeology*, New York: Freeman, 1993 [初版1974], p. 79.

63) In Kandinsky, Marc, and Macke, eds, *Almunac*, p. 88.

64) Laude, 'Paul Klee', pp. 488, 499.

65) Goldwater, *Primitivism*, p. 199 に言及。The Museum of Modern Art, *Paul Klee*, New York: Museum of Modern Art, 1945, p. 8 から。

66) Tower, *Klee and Kandinsky* p. 295, n. 17.

67) Goldwater, *Primitivism*, Chapter Six, 'The Primitivism of the Subconscious,' pp. 192-204.

68) James S. Pierce, *Paul Klee and Primitive Art*, NY: Garland, 1976, pp. 4-5.

69) 同上 pp. 130-131, Klee to Geist, 1930.

70) Paul Klee, *Die Alpin*, January 1912, trans. in Franciscono, *Walter Gropius*, p. 167.

71) Goldwater, *Primitivism* p. 201, from 1909 diary entry in Felix Klee, ed. *The Diaries of Paul Klee* 1898-1918, Berkeley: University of Califolnia Press, 1964, p. 237 に言及。

72) 参照 Laude, 'Paul Klee', pp. 492-493 クレーのプ

リミティビストへの関心は、1910年にミュンヘンで、また1914年にマッケとチュニジアに旅行した時に見たであろうベドウィンの敷物の表面やサインにあると論じている。

73) Pierce, *Paul Klee and Primitive Art*, pp. 60-61. Klee's personal library includes a 1922 edition of Husenstein's *Barbaren und Klassiker*. Information on Klee's library courtesy of the Paul Klee Foundation and the Estate of Paul Klee, Bern.

74) ベルン歴史博物館のMrs. H. Hofsteterにこのプロジェクトへのご支援に感謝する。クレーの非ヨーロッパとアンデスの染織に対する関心はこれまで十分記録されていなかったが、多数の著述家により書き記されていた。例えば1940年にシュールリアリストのアンドレ・マッソンは、クレーの作品と「古代ペルーの布」の近似性について書いている。参照 André Masson, 'Homage to Paul Klee', *Partisan Review* Vol. 14, No. 1, Jan-Feb. 1947, 'Elegie de Paul Klee' の訳本。Fontaine (Paris) Vol. 10, No. 53, June, 1946, the Valentin Galleryにより1950年に再販、アルバースはそれを所有していた。James PierceはWill Grohmannのクレーの1954年の小論に対する所見に共鳴し、クレーの作品とペルーの織物の豊かな和らぐ色調と幾何学的な階段模様を関連づけた。参照 ● Pierce, *Paul Klee and Primitive Art*, pp. 40-50. Robert GoldwaterとJean Laudにより、クレーの作品は画面全体を線で覆う模様が類似していることから、オセアニアのタパクロスとイスラムの絨毯に関連づけて論じられてきた。一方William Rubinはクレーの晩年の「ピクトグラフィック」の絵画とコンゴの彩色された樹皮布とを大胆な変換がなされた記号との類似性から関連づけている。参照 ● Goldwater, *Primitivism*, p. 193. ● Laud, 'Paul Klee', p. 493. ● Rubin, '*Primitivism*', p. 59. Marcel Franciscono はクレーの外郭線の対立するような用い方を、つまりある形態の輪郭線が他のと共有されるということだが、当時クレーはその織物を知らなかったであろうが、チャビン期のアンデスの織物と結びつけている。参照 ● Marcel Franciscono, *Paul Klee:His Work and Thoughts*, Chicago: University of Chicago Press, 1991, p. 362.

第2章 ドイツ、プリミティビストの論議と民族誌学におけるアンデスの染織 1880-1930

1) 参照 Rebecca Stone-Miller, *Art of the Andes*, London: Thames and Hudson, 1995, pp. 216-218, for a summary of the Conquest period.

2) Jean-Louis Paudrat, 'From Africa', in Rubin, '*Primitivism*', pp. 125-136.

3) Immina von Schuler-Schömig, 'The Central Andean Collections at the Museum für Völkerkunde, Berlin, their Origin and Present Organization', in Hocquenghem, *Pre-Columbian Collections*, pp. 169-175.

4) Willey and Sabloff, *History y*, pp. 75-77.

5) ライス・アンド・シュテューベルは1879年にベルリンの博物館に2,000点のアンデスの品目を寄付した。博物館は1882年にリマのDr. José Mariano Macedoから2,400点の品目を取得した。続いて1888年にクスコから大規模なセンテノコレクション、1904年にボリバーコレクションを購入した。参照 Corinna Raddatz, 'Christian Theodor Wilhelm Gretzer and his Pre-Columbian Collection in the Niedersächsisches Landesmuseum of Hannover', in Hocquenghem, *Pre-Columbian Collections*, pp. 163-165.

6) 同上 p. 163.

7) Schuler-Schömig, in Hocquenghem, *Pre-Columbian Collections*, p. 172.

8) Raddatz, in Hocquenghem, *Pre-Columbian Collections*, p. 165.

9) Schmidt, 'Über Altperuanische Gewebe', pp. 17-19.

10) 同上 p. 52.

11) Berlin Museum für Völkerkunde, Staatliche Museen zu Berlin, collection catalogue, Vol. 15, 1911, *Führer durch das museum für Völkerkunde*, Berlin: Verlag Georg Reimer, pp. 178-179. ベルリン民族学博物館のFrau Dr. Manuela Fischer氏とFrau Renate Strelow氏に、博物館収蔵品の情報の提供、下記を含むカタログの支給に感謝する。● Vol. 16, 1914, *Die Ethnologischen Abteilungen*, Verlag Georg Reimer, Berlin, ● Vol. 18, 1926, *Vorläufiger Führer*, ● Vol. 19, 1929, *Vorläufiger Führer*. 後者の2点はどちらもVerlag Walter de Gruyter & Co., Berlin.

12) Herwarth Walden, *Der Sturm, Hundertachtundzwanzigste Ausstellung: Moholy Nagy, Hugo Scheiber, Gewebe aus Alt-Peru*, exhibition catalogue, Berlin: Gallery Der Sturm, February, 1924. Frau Dr. Magdalena Droste氏に次の資料のご指摘に感謝する。彼女の1963年の著書の中では*Herwarth Walden*、ネル・ヴァルデンは、彼女のコレクションはベ

ルン歴史博物館の Professor Zeller がそれらのうちの数点を購入する前は、かつてジュネーブの人類学博物館に貸し出されていたと書いている。しかしながらこの著者はベルン博物館のアンデスの染織品の中にヴァルデン所有の系譜を見出していなかった。Landskrona Museum の Elisabeth Lundin 氏のご援助に感謝する。

13) ● Flechtheim Gallery catalogue, 1927, Bauhaus-Archiv, Berlin. ● *Der Querschnitt*, 1927, Vol. 7, No. 9. ● *Der Sturm* 1927/28 p. 39.

14) Georg Brühl, '*Herwarth Walden und 'Der Sturm'*, Cologne: DuMont Buchverlag, 1983, p. 53.

15) Dr. Clark Poling 氏に Gustav Hartlaub の博物館への貢献についてのご指摘に、そしてマンハイム市立美術館の Dr. Inge 氏に同展についての保管記録の情報提供に感謝する。

16) Karoline Hille, *Spuren der Moderne, Die Mannheimer Kunsthalle von 1919-1933*, Berlin: Akademie Verlag, 1994, p. 345, n. 46（著者の訳）.

17) 参照 Walden, *Der Sturm, Hundertachtundzwanzigste Ausstellung*.

18) Hans Wingler, *The Bauhaus*, Cambridge, MA: MIT Press, 1986 (初版 1969) p. 34.

19) 参照 James Pierce, *Paul Klee and Primitive Art*, New York: Garland, 1976, pp. 60-61, for a discussion of Klee's knowledge of and access to these books.

20) シリーズは次も含む。Carl Einstein's *Die Kunst des 20 Jahrhunderts*, 1926. アルバース所有のシュミットの 1929 年版は、ヨゼフ・アンド・アルバース・ファンデーションにある。ローリ市のノース・カロライナ州立公文書館所有の 1938 年または 1939 年の写真は、ブラック・マウンテン・カレッジの学生ドン・ページのスタジオのテーブルの上に明らかに置かれていた。ページによれば、彼とアルバースは2人ともその本を所有していた（1996 年の個人的会話による）。加えて、彼女はシュミットの 1929 年の文章についてアンニの 1952 年の記事に言及している。'A Structural Process in Weaving', reprinted in *On Designing*, Middletown: Wesleyan Press, 1961 (reprinted 1987), p. 80.

21) JAAF のディレクターのニコラス・フォックス・ウェーバーによれば、アルバースは上位中流階級の育ちをことさら言わないようにしていた（1995 年 5 月 6 日の個人的会話から）。

22) アンニ・アルバースはキューンの著作を読み、1961 年の彼女の記事 'Conversations with Artists' の中で古代の洞窟美術について論じる際に引用した。*On Designing*, p. 62.

23) ほとんどの図版のオリジナルは、Reiss and Stübel's *The Necropolis of Ancon* にあり、6枚の織物の写真はフールマンとフォン・ズュドウのと同一である。参照 Fuhrmann, *Reich der Inka*, and von Sydow, *Die Kunst der Naturvölker*.

24) Von Sydow, *Die Kunst der Naturvölker*, pp. 57, 62（著者の訳）.

25) Hausenstein, *Barbaren und Klassiker*, p. 67.

26) César Paternosto は共産主義とアンデス共同体の間の類似性について、主に双方が建設した大きな建造物とハイ－アートと応用美術の統合に注目して論じている。参照 ● Paternosto, *The Stone and the Thread*. ● Chapter Ten, 'Constructive Histories' pp. 199-205.

27) Kühn, *Die Kunst der Primitiven*, p. 163（著者の訳）.

28) Anni Albers, (then Annelise Fleischmann), 'Bauhausweberei', in *Junge Menschen*, 'Bauhaus Weimar *Sonderheft der Zeitschrift, Weimar'*, November 1924, Vol. 5, No. 8, Hamburg, Munich: Kraus Reprint, 1980, p. 188（著者の訳）.

29) Fuhrmann, *Reich der Inka*, p. 9（著者の訳）.

30) 同上 p. 11.

31) Reiss and Stübel, *The Necropolis at Ancon*, Plate 69, Fig. 2.

32) Von Sydow, *Die Kunst der Naturvölke*, p. 533.

33) Kühn, *Die Kunst der Primitiven*, p. 163.

34) Reiss and Stübel, *The Necropolis at Ancon*, plate 49.

35) Junius B. Bird and Milica Skinner, 'The Technical Features of a Middle Horizon Tapestry Shirt from Peru', in *Textile Museum Journal*, December 1974, p. 9. 横向きに織る方法は主にワリとティワナクの貫頭衣に見られる。

36) 参照 Rebecca Stone-Miller, To Weave for the Sun, p. 38, この技法についての説明がある。

37) JAAF の彼女の個人的なスライドコレクションの中にレーマンのドイツ語版の本からの多数の複写がある。他に 1934 年フランス語版の d'Harcourt', *Les Textiles Anciens du Pérou et leurs techniques* も所有していた。英語版 *The Textiles of Ancient Peru and Their Techniques*, も同年出版されている (Seattle: University of Washington Press, 1962.)。ヨゼフ・アルバースもレーマンの本から撮ったスライドを使用した。これらはおそらく彼の 'Truthfulness in Art' の講演会で例示されたの

であろう。
38) Lehmann, *The Art of Peru*, p. 64.
39) 同上 pp. 12-13.
40) 同上 p. 27.
41) 同上 p. 27. これの考え方については ハウゼンシュタイン、フールマン、フォン・ズゥドウにより論じられている。
42) 同上 pp. 14, 15. キューンとハウゼンシュタインもまたアンデスの共同体構想の概念を賞賛している。
43) Raoul d'Harcourt, *Les Tissues iIndiens du vieux Perou*, Paris: A. Morance, [c. 1924], p. 12 (著者の訳).
44) 同上 p. 14. Not surprisingly, the d'Harcourt's bibliography included Reiss and Stübel's 1880-1887 publication, Schmidt's 1910 publication, and Lehmann's 1924 publication.

第3章　バウハウスにおけるアンデスの染織

1) 参照 Bahr's statement の第1章の註15にこの拠り所がある。
2) Franciscono, *Walter Gropius*, pp. 111-112 に言及。
3) バウハウス織工房に関する最近の文書。● Droste, *Das Bauhaus Webt*. ● Baumhoff, 'Gender Art and Handicraft'. ● Droste, *Gunta Stölzl*. ● Petra Maria Jocks, 'Eine Weberin am Bauhaus, Anni Albers, Zwischen Kunst und Leben', 未公表の学位論文 Frankfurt am Main 大学 1986. ● Ingrid Radewaldt, 'Bauhaustextilien 1919-1933', 未公表の学位論文 Hamburg 大学 1986. ● Weltge, *Bauhaus Textiles*.
4) Anni Albers, 'Weaving at the Bauhaus', in Herbert Bayer, Walter Gropius, and Ise Gropius, *eds, Bauhaus 1919-1928*, New York: Museum of Modern Art, 1938. 1959 版 Boston: C. T. Branford, p. 141.
5) ワイマール・バウハウスの主題に関する完全な文書は次に引き続く。● Franciscono, *Walter Gropius*, 及び Scheidig, *Crafts of the Weimar Bauhaus*. 両者はワイマール・バウハウスのプリミティビズムの論点に取り組んでいるが、織工房は特に取り上げていない。● Hans Wingler は、彼の重要な著書 *The Bauhaus* でワイマールのテキスタイルデザインのいくつかについて「民俗的なモチーフが織技法と素材に応じて取り上げられ、いくぶん変えられている」と、p. 335. 以下も参照 ● Clark Poling, *Kandinsky: Russian and Bauhaus Years 1915-1933*, New York: Solomon Guggenheim Foundation, 1983, p. 36. この号ではカンディンスキーとの関係について論じている。
6) the Archives of American Art, July 5, 1968 のための Anni Albers と Sevim Fesci のインタビュー。記録：JAAF, p. 6.
7) Jocks, 'Ein Weberin am Bauhaus', p. 4. Nicholas Fox Weber, 'Anni Albers to Date', in Weber, Jacob, and Field, *The Woven and Graphic* p. 18.
8) 実例として、参照 ● 図版 54. Reiss and A. Stübel, *The Necropolis at Ancon*. London and Berlin: Asher & Co. 1880-1887, English translation of *Das Totenfeld von Ancon*, Berlin, 1880-1887. この主題は更に ● Charles Mead, 'The Six-Unit Design in Ancient Peruvian Cloth', in *Anthropological Papers: Boas Anniversary Volume*, New York: Stechert and Co., 1906, pp. 193-195 ● Franz Boaz により再度 in his *Primitive Art*, Oslo, London, Paris, Leipzig, Cambridge, MA: Harvard University Press, 1927, pp. 46-52 で論じられている。
9) 参照 Droste, *Bauhaus*, p. 72 及び Baumhoff, 'Gender, Art and Handicraft' 第3章の織工房の概要。
10) 1925年ベルナーはワイマール美術館とバウハウスコレクションに4点の織物を復元した。参照 ● Droste, *Gunta Stölzl*, 参考箇所 p. 121、1925年バウハウスがデッサウに移った時、ベルナーがワイマールに留まったことについては p. 125、参照 ● Wingler, *Bauhaus*, p. 335, ● Baumhoff, p. 158、ベルナーの経済的負担と犠牲についての記事。
11) Anni Albers と Sevim Fesci のインタビュー、The Archives of American Art 1968, p. 1 (字訳 JAAF).
12) ● Wingler, *The Bauhaus*, p. 335. ● Droste *The Bauhaus*, p. 72.
13) ● Baumhoff, p. 144. バウハウスの女性はそこでは男性と同等ではなく、女性は一般的な方針として男性に他の工房を開放するために織工房に入れられたと論じている。
14) ● Droste, *Gunta Stölzl*, p. 118. ● Baumhoff, 'Gender, Art and Handicraft', p. 160. 同書の翻訳に対し Sigrid Weltge に感謝する。
15) 例えば、Anni Albers, Gertrud Arndt, Marli Ehrman, Hilde Reindl, and Gunta Stölzl は既に応用美術に先立つ訓練を受けていた。Otte Berger, Friedl Dicker, Dörte Helm, Margarete Willers そして Anni Albers もまた美術教育を受けていた。Benita Koch-Otte, Ida Kerkovius, Else Mögelin, and Helene Nonne-Schmidt は美術教師としての教育を受けていた。参照 ● Biographical material by Jeanine Fiedler in Droste, *Gunta Stölzl*,

pp. 143-167, 及び ● Weltge, *Bauhaus Textile*, pp. 201-206.

16) Anni Albers, 'Weaving at the Bauhaus', p. 141.

17) Anni Albers, *On Weaving*, p. 69.

18) ● Droste, *Gunta Stölzl*, p. 155. 1908年に Kerkovius は Adolf Mayer とベルリンで学んだ。● Weltge, *Bauhaus Textiles* p. 47. Itten は Kerkovius' の授業のノートを保有していたと指摘している。

19) Willy Rotzler and Anneliese Itten, *Johannes Itten, Werk und Schriften*, Zurich: Orell Fussli Verlag, 1972. p. 218. この講演はウィーンで行われた。

20) Johannes Itten, *The Art of Color*, New York: Van Nostrad Reinhold, 1973 (初版1961), p. 17.

21) ● Walter Lehmann, *The Art History of Old Peru*, p. 64 and plate 126. レーマンは不連続の経糸と緯糸を「特別な経糸と特別な緯糸」の織物として説明している。p. 126.

22) ● Baumhoffp により編集された訳本 'Gender, Art and Handicraft', p. 142. ● Gunta Stölzl によるドキュメント 'Über das Bauhaus', manuscript written for the radio station Deutschlandfunk, Feb. 5,1969, pp. 104-105, Bauhaus-Archiv. ● Droste *Bauhaus*, p. 72.

23) Anni Albers と Neil Welliver のインタビュー 'A Conversation with Anni Albers', *Craft Horizons*, July/Aug. 1965, pp. 21-22. アンニ・アルバースがバウハウスに入学を許可されたのは、第1回目の不合格の後の23歳の時だった。Oskar Kokoschka に絵画を学ぼうとしたが上手く行かず、その後1916年から1919年までベルリンで Martin Brandenburg のもとで美術を学んだ。1919年から1920年にはハンブルグの美術工芸学校に学んだ。Weber, 'Anni Albers to Date', p. 132.

24) Anni Albers, 'Weaving at the Bauhaus', p. 141. 彼女はバウハウスの第1学期をゲオルグ・ムッへの予備過程で過ごし、1923年に織工房に加わった。

25) ヨゼフ・アンド・アンニ・アルバース・ファンデーションでの1964年12月22日の手紙（著者の訳）、シュテルツルは1964年のチューリッヒ美術工芸美術館での3人のアメリカ人の織作家、シェイラ・ヒックス、レノール・トーニー、クレア・ザイスラーの展覧会に応答していたであろう。同時に出版されたカタログで、Erika Billeter は、多分初めて古代ペルーの織物とバウハウス織工房の製品とを結びつけた。両方共、その3人の織作家に影響を与えていた。シュテルツルは当時スイスに住んでいたのでこの展覧会のことは十分知っていたことだろう。

26) Droste, *Bauhaus*, p. 32. Karl Osthaus が同様に人種を意識していたということを指摘しておくのも意味があるであろう。

27) Reiss and Stübel, *The Necropolis of Ancon*, plates 102-104. 同じく plate 103, no 76 にもビトウ＝ケーフラーが下部の横段模様に借用したと思われる多くのモチーフが例示されている。

28) ● Lehmann, *The Art of Old Peru*, p. 27. ヴィラーズは、1921年に織工房に入学する前にミュンヘンとパリで勉強したが、シュミットが図版で示した品々と共にそれらの都市で素晴らしいアンデスの織物を見たことであろう。参照 ● Droste, Gunta Stölzl, p. 165. スリット技法はアンデスに限ったものではない。バウハウスのメンバーが最も親しんでいた中近東の絨毯にも普通に用いられていた。しかしながら、この場合、アンデスのモデルはその用法の明白さと抽象的、非具象的なモチーフの故に、最上級のモデルといえる。参照 ● 'Paul Klee und die Kelims der Nomaden' by Hamid Sadighi Neiriz in *Das Bauhaus Webt*, pp. 120-121. イスラムの絨毯とバウハウスの関係についての更なる議論。

29) Wingler, *Bauhaus*, p. 338. これは Kerkovius の見習い生の時の作品。

30) ファン・ドゥースブルグはワイマールに1920年12月から1921年1月まで、そして再び1921年4月から1923年の春まで滞在した。

31) 以下に言及。Richard Hertz and Norman Klein, *Twentieth Century Art Theory*, Englewood Cliff's, NJ: Prentice Hall, 1990, p. 66, from Moholy-Nagy's *Malcrei, Photographic, Film* (Painitng, Photography, Film), Volume Eight of the Bauhaus Book series, published in 1925.

32) John Willet, *Art and Politics in the Weimar Period*, New York: Pantheon, 1978, p. 77. に言及。

33) 同上 p. 78. 参照 Christina Lodder, *Russian Constructivism*, New Haven: Yale University Press 1990（初版1983）, Chapter Eight, 'Postscript to Russian Constructivism: The Western Dimension', pp. 224-238.

34) Lodder, *Russian Constructivism*, pp. 3-7.

35) 同上 pp. 62, 117, 148. 参照 Charlotte Douglas, 'Russian Textile Design 1928-33', in *The Great Utopia: The Russian and Soviet Avant-Garde 1915-1932*, New York: Guggenheim Museum, 1992.

36) Willem van Leusden は1925年にデ・スティルの織機をデザインした。現在はユトレヒトの現代美術館にある。また、同美術館にはファン・ドゥースブルグと

Bart van der Leck のデザインによる２枚の敷物がある。著者はデ・スティルのメンバーによる織物の実例を見ていない。

37) Anni Albers, 'Economic Living', as translated in Frank Whitford, *Bauhaus*, London: Thames and Hudson, 1984, pp. 209-210.
38) レベッカ・ストーン＝ミラーとの 1997 年 3 月の個人的会話。
39) この作品はイッテンへの送別プレゼントとして贈られた。Wingler, *Bauhaus*, p. 335. それは 1921 年にパイフェール＝ヴァッテンフルとドイツ美術商の Alfred Flechtheim がサインをしている。Flechtheim は現代美術と「プリミティブ・アート」を扱っていたが、多文化を扱ったジャーナル *Der Querschnitt* (The Cross-Sectiona)を発行し、その中にネル・ヴァルデンの収集品からのアンデスの織物が掲載されていた。パイフェール＝ヴァッテンフルは 1924 年にメキシコに行き、引き続きエッセンの Folkwang School で 1927 年から 1931 年まで教えた。Droste, *Gunta Stölzl*, p. 163.
40) この点の指摘に対しレベッカ・ストーン＝ミラー教授に感謝する。
41) Reiss and Stübel, *The Necropolis of Ancon*, plate 39.
42) この記事はまた、「織物は元来女性の仕事である」という彼女の有名な一文を含む。参照 Wingler, *The Bauhas*, p. 116. 'Weberei am Bauhaus', from the journal *Offset, Buch- und Werbekunst*, Leipzig, 1926, No. 7 (Bauhaus issue), pp. 405-406.
43) Droste, *Bauhaus*, p. 41 に言及。1968 年のシュテルツルのステートメントから。
44) Mary Frame, 'The Visual Images of Fabric Structures in Ancient Peruvian Art', in Anne P. Rowe, ed., *The Junius Bird Conference on Andean Textiles, April 7th and 8th, 1984*, 1984, Washington, DC: Textile Museum, pp. 47-80.
45) 引用 Droste, *Gunta Stölzl*, 1987 p. 112. 1968 年のシュテルツルの記録から。
46) Clark Poling, *Bauhaus Color*, Atlanta: High Museum of Art, 1976. この取り組みについて彼の著作全体を通して論じている。
47) 参照 Rebecca Stone-Miller, *The Art of the Andes*, London: Thames and Hudson, 1995, pp. 146-148 この作品と他のワリの貫頭衣とを論じている。
48) 同上 p. 147.
49) Droste, *Gunta Stölzl*, 1987, p. 50. 1958 年のシュテルツルのステートメントから。
50) 参照 Stone-Miller, *To Weave for the Sun*, p. 263. この技法の要約。
51) 同上 pp. 18-22. ストーン・ミラーは「技術の超越性」の文脈で、製品に素材、労働、美の追求心を惜しみなく注ぎ、そのために機能性、経済性の枠を越え技法の限界をごく当たり前に押しのけていると、アンデスの織技法の集中力を要する作業の緻密さについて論じている。
52) Lehmann, *The Art of Old Peru*, p. 64. アンニ・アルバースはこの画像をスライドにして彼女の個人のスライドコレクションの中に所有していた。現在は JAAF にある。
53) ● Droste, *Gunta Stölzl*, 1987, p. 50. ● Wingler, *The Bauhaus*, p. 336.
54) 「ラクダ科の動物」(Camelid) は南アメリカのラクダに近い動物：リャマ、アルパカ、グアナッコ、ヴィキューニャの毛繊維を指す。

第 4 章　バウハウスにおけるアンニ・アルバース

1) Droste, *Gunta Stölzl*, p. 143.
2) 作品を所有している JAAF から、この情報が著者に提供された（1995 年 5 月 25 日）。
3) この作品には化学分析は行われていない。
4) Dr. Magdalena Droste の著者への手紙（1996 年 12 月 30 日）には、アンニ・アルバースはシュテルツルのように経糸に着色したことはなさそうだと述べている。
5) 参照 John Rowe, 'Standardization in Inca Tapestry Tunics', inn Ann P.Rowe, ed., *The Junius B. Bird Conference on Ancient Textiles*. インカの貫頭衣の平均的なサイズは、丈が 175-210cm、幅が 72.5-75cm である。アンデスの他の時期のものは異なり、標準寸法はない。
6) Mary Frame は 'The Visual Images of Fabric Structures in Ancient Peruvian Art', Anne P. Rowe, ed. *The Junius B. Bird Conferrence on Andean Textiles*, p. 55. の中でこの観察の報告をしている。
7) Weltge, *Bauhaus Textiles*, p. 90.
8) Stone-Miller, To *Weave for the Sun*, p. 265.
9) 同上 p. 71.
10) Anni Albers, *On Weaving*, p. 50. 彼女はアンデスの多層織についても書いている、'A Structural Process in Weaving', 1952, in *On Designing*. pp. 69-70.
11) Poling, *Bauhaus Color*, p. 32. Dr. Poling が著者に個人的な会話で触れたように、「理論」はヨゼフのアメリカ時代までは、研究者が出版物で知る限り理路整然と

はしていなかった。

12) 参照 同上 p. 34, 温度計縞に対する議論。次も参照 Finkelstein, 'The Life and Art of Josef Albers', ヨゼフ・アルバースのバウハウスの作品のための織物の重要性について同様の示唆がある。Finkelstein は、織物は、ヨゼフ・アルバースがバウハウス時代に、図／地の相互関係と体積移動の錯視に興味をもっていたと記している。pp. 68-71.

13) 13種の色の組み合わせは次の通りである：黒／黒、黒／白、黒／明るい金，黒／灰、黒／緑、白／白、白／金、明るい金／明るい金、明るい金／金、明るい金／灰、灰／緑、金／金、灰／灰。次の組み合わせはない。黒／金、白／明るい金、白／灰、明るい金／緑、灰／金。Jane Eisenstein がこの織物の構造的分析を最近行い、アルバースの織物は三重織物と以前は思われていたが実際は二重織であったことを明らかにしている。http://www.softweave.com/.

14) アルバースはバウハウスの作品の一覧表を作成するに当たり、1930年に修了書を受ける準備のためだが1926年の三重織、「黄-黒-金」に対して「ピアノ掛け」(*Flügeldecke*) として記録した。今日では1965年にチューリッヒのグンタ・シュテルツルの工房で織られたものにより、そしてヨゼフ・アンド・アルバース・ファンデーションからの古い写真のみから知られているが、*Flügeldecke* という言葉は抹消されて *Behang* つまり壁掛けという言葉に置き換えられている。この情報は Dr. Magdalena Droste, Bauhaus-Archiv, Berlin の提供。Sigrid Weltge に翻訳に対し感謝する。

15) Poling, *Bauhaus Color*, 1976, p. 29.

16) 参照 John Rowe, 'Standarlization', pp. 239-264. 次も参照 Susan Niles, 'Artist and Empire in Inca and Colonial Textiles', in Stone-Miller, *To Weave for the Sun*, pp. 50-65.

17) Clark Poling の重要な書 *Bauhaus Color* はバウハウスにおけるクレーの教育上の実践に関する重要な情報を提供しており、それには織工房について論じたものも含まれている。● Magdalena Droste, in *Bauhaus 1919-1933*, pp. 62-65 と pp.144-145 にもワイマールとデッサウ・バウハウスでのクレーの指導について記述されている。Sigrid Wortmann Weltge は *Bauhaus Textiles* でクレーについて触れている (pp. 60, 109)。参照 ● Jenny Anger, 'Klee's Unterricht in der Webereiwerkstatt des Bauhaus', Droste, ed., *Das Bauhaus Webt*, には織工房のクレーの役割についての注目すべき解説がある。アルバースへのクレーの強い影響については、参照 ● Troy, 'Thread as Text' それは1998年にマイアミのサウス・イースタン・カレッジにおけるアート・カンファレンスにおいて「パウル・クレーとバウハウス織工房」という講演で一部報告された。

18) 1927年以前にクレーのコースを受講した学生は、Helene Schmidt-Nonné, Benita Koch-Otte, Gunta Stölzl, Gertrud Arndt である。参照 ● Droste, ed., *Das Bauhaus Webt*. ● Magdalena Droste, *Gunta Stölzl*, appendix. クレーのバウハウス在職中の出版物は次の通りである。● 'Wege des Naturstudiums' (Ways of Nature Study), 1923, in the *Bauhaus Report*, published for the 1923 Bauhaus exhibition. ● the Jena 'lecture, On Modern Art', 1924. ● *Pädagogisches Skizzenbuch*, published as the second of the 14 Bauhaus Books in 1925. ● 'Exakte Versuche im Bereiche der Kunst', 1928 (参照下記註 24). バウハウスの学生が鑑賞したクレーの主な展覧会は次の通りである。● Goltz Gallery, Munich, 1920, 362点). ●第1回 Bauhaus Exhibition, Weimar, 1923. ● Kunstverein, Jena, 1924. ● Galerie Flechtheim, Berlin, 1929 (大規模な50歳の展覧会). 参照 ● Christian Rümelin, 'Klee und der Kunsthandel', unpublished manuscript in the Paul-Klee-Stiftung, Bern (1999).

19) 参照 Anni Albers と Neil Welliver とのインタビュー、● 'A conversation with Anni Albers', p. 15 ● Wever, 'Anni Albers to Date', in Weber, Jacob, and Field, *Woven and Graphic Art*, p. 19.

20) 現在では以下の学生がクレーのコースを受講していたことが知られている。Eric Comeriner, Hilde Reindl, Margaret Willers, Gertrude Preiswerk, Lena Meyer-Bergner, Anni Albers, and Otte Berger. メトロポリタン美術館は Gertrud Preiswerk による4冊のノート、Hilde Reindl の1冊のノートと綴じてない書類、Margarete Willers の1冊のノートと綴じてない書類を所有している。The Getty Research Institute は Eric Comeriner の2冊のノート、1冊は1927-28のクレーの冬期コース、Hilde Reindl の1927年日付の3冊のノート、Gertrud Preiswerk の1927年日付のノートと書類、Margarete Willers と Lena Meyer-Bergner の綴じてない書類、両方共クレーのコース、1927年の日付入り。The Bauhaus-Archive は Anni Albers の45頁のノート（著者の訳有り）と Otte Berger の素材（著者は見る機会がまだない）、Getty Research Institute には Eric Mrosek's の1928年頃のノートがあるが日付もタイトルもない。しかし織物に対しての、やや技法的であり具体的ではあるが、他の

ノートに近似した内容を含む。これは異なるコースであることを示しているが、クレーの授業ではないにしても影響が感じられる。ノートの全てに日付はないが1927年4月（Preiswerk）から1928年（Comeriner）までの間である。Droste は、クレーはクラスを初級と上級の2つに分けたと示唆している。参照 Droste, *Bauhaus*, p. 144. クレーのデッサウの講義概要と1927年始めの日付のある Preiswerk のノートに基づくと、クレーは4学期間（1927, 1927-28,1928, 1928-29）の間に8クラスを教えていたことになる。これは日付と順序の不一致の説明になる。

21) Paul Klee, *Beiträge zur bildnerischen Formlehre*, ed. Jürgen Glaesemer, Basel: Schwabe, 1979. これはクレー自身のノート1921-22 のバウハウス・コースのコピーである。クレーの *Pädagogisches Skizzenbuch* は、the 14 Bauhaus Books の第2巻として1925年に、英語版 *Pedagogical Sketchbook*, NY: Praeger, が1953年に出版された。Walter Gropius and Laszlo Moholy-Nagy, Sibyl Moholy-Nagy 訳にパウル・クレーの寄稿文からの抜粋を含む。*Notebooks*, Vol. 1: *The Thinking Eye*, Ralph Manheim 他による訳、Jürg Spiller 編集、New York: Wittenborn, 1961. *Notebooks*, Vol. 2, *The Nature of Nature*, Heinz Norden 訳、Jürg Spiller 編集、New York: Wittenborn, 1973. これらはクレーの授業のノートの多くに日付がないことから実際の日付と順番が混同している。

22) 1928年1月9日から1929年4月9日のクレーの講義概要は Jürg Spiller 編集の Paul Klee, *Notebooks* Vol. 2: *The Nature of Nature* pp. 38-41 に再版されている。

23) ● Poling, *Bauhaus Color*, p. 9. ● Christian Geelhaar, *Paul Klee and the Bauhaus*, New York: New York Graphic Society, 1973, p. 29.

24) Paul Klee, 'Exakte Versuche im Bereiche der Kunst', 1928, in *Bauhaus Zeitschrift für Gestaltung*, Vol. 2, No. 2, 1928. 英語版、'Exact Experiments in the Realm of Art', in Paul Klee, *Notebooks* Vol. 1: *The Thinking Eye*.

25) Anger は 'Klee's Unterricht' に同様の報告をしている。

26) Anni Albers と Sevim Fesci のインタビュー、p. 3, (アルバースが性別の混和したグループの代名詞に男性名詞を用いているのを示す：'his own developmennt' 等)。

27) Paul Klee, note to Lily, in *Notebooks*, Vol. 1, p. 33.

28) Weltge, *Bauhaus Textiles*, p. 109 (note 10 p. 194).

29) Droste, *Bauhaus*, 1990, p. 144.

30) Poling, *Bauhaus Color*, p. 34.

31) Droste, *Gunta Stölzl*, p. 144. 著者は the Paul Klee Estate のキュレーター Stefan Frey にクレーの個人的なコレクションの情報提供に対し感謝する。

32) ● Paul Klee, *Beiträge*: 'pure', p. 42, 16 January, 1922. ● 'primitive', p. 55 from section 4, 'Structure'. これらのコメントはクレー編集版のノート *Pädagogisches Skizzenbuch* (Pedagogical Sketchbook) に書かれている。the second of the 14 Bauhaus Books として1925年に出版された。p. 22. ヨゼフ・アンド・アンニ・アルバースはこの本を所有していたが、現在は JAAF にある。

33) Poling, *Kandinsky*, p. 47.

34) Paul Klee, PN30 M60/71, 'Pädagogischer Nachlass (Specielle Ordnung)', no date, Paul Klee Foundation. in Klee's *Notebooks* Vol. 2, p. 146.

35) この項に関して、学生の Hilde Reindl は *Mahlenschema* (回転する模様）、という言葉を用いている。Book I, F1F6, p. 27, Getty Research Institute Los Angeles, CA.

36) Paul Klee, *Notebooks* Vol. 2, p. 38.

37) 同上 p. 33.

38) Weltge. *Bauhaus Textiles*, p. 60. Koch-Otte のクレーに恩恵を受けていることの簡単な覚え書き、重要なことにコッホ＝オッテはバウハウスを離れた後も、1934年から1947年までドイツ治療研究所 Bodelschwinghsche-Anstalten の織物科でクレーの色彩論を発展させ続けた。参照 同書 p. 61.

39) Droste, *Gunta Stölzl*, p. 143.

40) ● Poling, *Kandinsky*, p. 48. 参照 ● Poling, *Bauhaus Color*, p. 37. 参照 ● Clark V. Poling, *Kandinsky's Teaching at the Bauhaus*, New York: Rizzoli, 1986, pp. 15, 29, 66.

41) Goldwater, *Primitivism*, pp. 137-138.

42) Michael Baumgartner, 'Josef Albers und Paul Klee - Zwei Lehrerpersönlichkeiten am Bauhaus', in Helfenstein and Mentha, eds, *Josef und Anni Albers: Europa und Amerika*, pp. 165-186

43) 同上 pp. 185-186.

44) Anni Albers, Sevim Fesci とのインタビュー、p. 5.

45) Anni Albers の Richard Polskyto とのコロンビア大学口述歴史プロジェクト向けインタビュー。1988, pp.

49-51.

46) 引用 Droste, Bauhaus, p. 166.

47) 同上 p. 184.

48) Mary Jane Jacob, 'Anni Albers: A Modern Weaver as Artist', の彼女の記事の中で簡単に、アンニ・アルバースの透し織はペルーの織物との接触から展開したと触れている。参照 Weverr Jacob, and Field, *Woven and Graphic Art*, p. 72.

49) Reiss and Stübel, *The Necropolis of Ancon*, pp. 70, 71.

50) Anni Albers と Richard Polsky のインタビュー, p. 32.

51) *On Designing*, p. 16. アルバースは常に男性代名詞を使用していた。アルバースはペルーの織り手を「彼」と述べたように、常に性別の混在したグループの代名詞に男性名詞を用いていた。

52) Anni Albers, 'Bauhausweberei', p. 188.

53) Anni Albers とニコラス・フォックス・ウェーバーのビデオ インタビュー、1984, p. 97. Droste, *Gunta Stölzl*, p. 156.

54) Jacob, 'Anni Albers', p. 72.

55) 同上 p. 104. 1984年のニコラス・フォックス・ウェーバーとのビデオ インタビュー、アルバースはジョンソンが初めて彼女のサンプルを見た時のことについて語っている。彼はそれらがリリー・ライヒによると思った。というのはライヒがそれより前に明らかに成果を認められていたから。

第5章　アメリカとメキシコにおけるアンニ・アルバース

1) Karl A. Taube, *The Albers Collection of Pre-Columbian Art*, New York: Hudson Hills Press, 1988, preface by Nicholas Fox Weber, p. 9. 1984のビデオ インタビューでアルバースはメキシコと古代遺跡に行くことを他の者に強く主張したと述べている。参照 アンニ・アルバースと ニコラス・フォックス・ウェーバーの1984年のビデオ インタビュー、JAAF。

2) 参照 Kirk Varnedoe, 'Abstract Expressionism', in Rubin, ed., *'Primitivism'* pp. 624-633, 1930年代と1940年代のアメリカ人の非アフリカ社会の対応に関する政治的な面が推測できる。

3) ● Diana Fane, 'Reproducing the Pre-Columbian Past: Casts and Models in Exhibitions of Ancient American Art 1824-1935', in Elizabeth Boone, ed., *Collecting the Pre-Columbian Past*, Washington, DC: Dumbarton Oaks, 1993. 参照 ● Barbara Braun, 'Diego Rivera: Heritage and Politics', in her *Pre-Columbian Art in the Post-Colombian World*, New York: Abrams, 1993, for a discussion of *Mexican Folkways*.

4) Edward Lucie-Smith, *Latin American Art of the Twentieth Century*, London: Thames and Hudson, 1993, pp. 7-20.

5) ● James Oles, *South of the Border*, New Haven: Yale Univ. Press, 1993, pp. 159-164. Jean Charlot は後日ブラック・マウンテンで教えることになるが、カーネギー・インスティテュート・オブ・ワシントン後援の現地におけるアーティスト・イン・レジデンスで3シーズンを過ごした。参照 ● Helen Delpar, *The Enormous Vogue for Things Mexican*, Tuscaloosa: University of Alabama Press, 1992, p. 103.

6) この井戸は Edward Thompson により20世紀初頭に発掘され、最終的には the Peabody Museum at Harvard University に委託された。参照 ● *National Geographic*, January 1925, p. 91, for an article by archaeologist Sylvanus Morley sponsored by the Carnegie Institute. ● Oles, *South of the Border*, p. 289, n. 105. ● Delpar, *Enormous Vogue*, p. 99. 参照 *In Search of the Maya: The First Archaeologist*, Robert Brunhouse, Albuquerque: Univ. of New Mexico Press, 1973, p. 184-193. 参照 ● Braun, *Pre-Columbian Art*, p. 193. 20世紀初頭のメキシコにおける発掘が記されている。

7) Albers and Coe, *Pre-Columbian Mexican Miniatures*, p. 4.

8) Elizabeth Boone, 'Collecting the Pre-Columbian Past: Historical Trends and the Process of Reception and Use', in her Collecting, pp. 323-325. *National Geographic*, no. 24, 1913, and no. 27, 1915 にビンガムのマチュピチュ再発見に関する2点の記事が掲載されている。

9) Delpar, *Enormous Vogue*, pp. 112-113.

10) Holger Cahill, *American Sources of Modern Art*, New York: Museum of Modern Art, 1933.

11) W. Jackson Rushing, *Native American Art and the New York Avant-garde: a History of Cultural Primitivism*, Austin: University of Texas Press, 1995, p. 105.

12) Cahill, American Sources, p. 5.

13) 同上 p. 9.

14) Josef Albers, 'Truthfulness in Art', lecture

delivered at Black Mountain College, 1939, pp. 6-7, （字訳 JAAF）．

15) Cahill, *American Sources*, p. 8.
16) 同上 pp. 18-20.
17) Josef Albers, 'Truthfulness', p. 9.
18) Anni Albers, *On Weaving*, 1965.
19) BMCP, Vol. II, Box 2, January, 1943.
20) 参照 Oles, *South of the Border*, p. 145. 同展に関する論評がある。
21) 1995年のニコラス・フォックス・ウェーバーとの会話によるとアルバース夫妻はコバルビウスと友達ではあったとのことだが、アンニ・アルバースは彼に会ったことがないと書いている。参照 Albers and Coe, *Pre-Columbian Mexican Miniatures*, p. 2.
22) Oles, *South of the Border*, p. 237. D'Harnoncourt と Raoul d'Harcourt,（アンデスの染織の仏研究者）を混同しないように。
23) 彼らの旅行のリストは以下の通りである。1934年ハバナ、フロリダ、1935年メキシコ、1936年メキシコ、1937年メキシコ、1938年フロリダ、1939年メキシコ、1940年メキシコ、1941年メキシコ、1946/47年メキシコ、ニュー―メキシコ、1949年メキシコ、1952年メキシコ、ハバナ、1953年チリ、ペルー、1956年メキシコ、ペルー、チリ、1962年メキシコ、1967年メキシコ。このリストは JAAF と BMCP の記録から編纂した。
24) トニ・ウルシュタイン・フライシュマンとジーグフリード・フライシュマンがベラクルスに1939年にドイツのナチスから逃れてきた。参照 Toni Ullstein Fleischmann, 'Souvenir', 1937, 1939. ヨゼフ・アルバースの写真コレクションはヨゼフ・アンド・アンニ・アルバース・ファンデーションに属す。
25) モンテ・アルバンとミトゥラは当時、学者や旅行者も行くことができた。
26) Weber, in Taube, *Albers Collection*, pp. 9, 10.
27) プレ−コロンビアンのアルバース・コレクションは、現在 the Peabody Museum, The Yale University Art Gallery, New Haven, CT ／ JAAF ／ the Bottrop Museum, Germany に所蔵されている。
28) Taube, *Albers Collection* pp. 9-10.
29) Albers and Coe, *Pre-Columbian Mexican Miniatures*, p. 2. 1984年、ニコラス・フォックス・ウェーバーとのビデオ インタビューで、彼らはメキシコで Vaillant に彼が鉄道の駅近くで発掘している時に出会ったと彼女は語っている。
30) Pan-American Highway に関しては、参照 Oles, *South of the Border* p. 79. 参照 ヨゼフとアンニ・アルバースからワシリー・カンディンスキーへの1936年8月22日の手紙。*Kandinsky-Albers: Une Correspondance des années trente*, Paris: Centre Pompidou, 1998, p. 77（Brenda Danilowitz と著者による訳）．
31) Fleischmann, 'Souvenir', pp. 1-25.
32) BMCP, Vol. III, Box 1.
33) 彼らはメキシコでは Adrienne Gobert の家に、La Luz では Mr. Osborne Wood のもとに滞在した。同上 Vol. III, Box 1.
34) ヨゼフ・アルバースはプロジェクトが1943年から1955年にかけて継続中であった時にアナウカリでリベラの写真を多数撮った。
35) Braun, *Pre-Columbian Art*, p. 235.
36) Albers and Coe, *Pre-Columbian Mexican Miniatures*, p. 2.
37) Braun, *Pre-Columbian Art* p. 235.
38) Albers and Coe, *Pre-Columbian Mexican Miniatures*, p. 3.
39) 同上 p. 3.
40) Anni Albers, On Weaving, p. 57.
41) 1938年には彼女が Schmidt's 1929 Kunst und Kultur von Peru の本を所有していたことは明らかだ。彼女の生徒であるドン・ページもやはり彼女の助けで Wittenborn Press に注文した本を所有していた。ドン・ページから著者へ1996年9月4日の手紙。
42) コロンビア大学の口頭歴史プロジェクトのための Anni Albers と Richard Polsky との1985年のインタビュー p. 44.
43) 同上 pp. 45-46.
44) Mary Jane Jacob, 'Anni Albers: A Modern Weaver as Artist', in Weber, Jacob, and Field, eds, *Woven and Graphic Art*, p. 90. これらの作品に関してはいくつかの不一致が見られる。1959年のマサチューセッツ工科大学での「モンテ・アルバン」展のカタログは1945年の日付であるが、ヨゼフ・アンド・アンニ・アルバース・ファンデーションはどちらも1936年とはっきりした日付を提示した。
45) Albers and Coe, *Pre-Columbian Mexican Miniatures*, p. 2.
46) Mary Ellen Miller, *The Art of Meamsoerica*, London: Thames and Hudson, 1986, p. 85.
47) アンニ・アルバースは1994年に亡くなった時には113点のアンデスの染織品を所有していた。Sarah

Lowengardが1995年にヨゼフ・アンド・アンニ・アルバース・ファンデーション後援のもとにカタログを作成した。

48) アルバースは「パレット」という言葉を色の選択について語るとき何度も用いた。アンニ・アルバースとNeil Welliverのインタビュー 'A Conversations with Anni Albers', p. 21.

49) Mary Jane Jacob used the term 'margin-like borders' to describe the side portions of these two weavings; Jacob, p. 93.

50) Anni Albers and Richard Polskyのインタビュー、p. 43.

51)「二方向の力」に関する情報はヨゼフ・アンド・アンニ・アルバース・ファンデーション提供。アルバース夫妻は彼らがアメリカに来た後で作品を売った。参照 Michael Baumgatner, 'Josef Albers und Paul Klee-Zwei Lehrerpersönlichkeiten am Bauhaus', in Helfenstein and Mentha, eds, *Josef und Anni Albers: Europa und Amerika*. このことと彼らが所有していたクレーの他の作品についても更に述べられている。

52) Poling, *Kandinsky*, pp. 19-20, 36-48.

53) Anni Albers, *On Weaving*, p. 67.

54) Anni AlbersとSevim Fesciのインタビュー、1968, p. 5.

55) Anni AlbersとNeil Welliverのインタビュー、pp. 22-23.

56) Poling, *Kandinsky*, pp. 36, 48.

57) この作品はハリエット・イングルハート・メモリアル・コレクションの一部である。テキスタイル・コレクションは1945年に亡くなったアルバースの教え子を讃えて設立された。その肩掛けはハリエット・イングルハート・メモリアル・テキスタイル・コレクションに属していた日付無しの項目のリストに見られるが、おそらくアルバースが類別したものだろう。92点の項目が記録されている。その内76点はペソで支払われ、残りはUSドルで支払われた。しかしながら全部がメキシコの物ではない。ペルーの物が16点、南太平洋のタパクロスが3点、コプト織が1点、イタリアの物が2点ある。BMCP, Vol. II, Box 8.

58) Geelhaar, *Paul Klee and the Bauhaus*, pp. 98-106.

59) *Anni Albers: Pictorial Weavings*, exhibition catalogue, Massachusetts Institute of Technology, Cambridge MA: MIT Press, 1959.

60) Jacob, 'Anni Albers', p. 75.

61) 1949年9月14日から11月6日まで開催された美術館の展覧会である。参照 the Anni Albers file at the Museum of Modern art. アンニ・アルバースとRichard Polskyのインタビュー、p. 29.

62) Weltge, *Bauhaus Textiles*, p. 164. バウハウスに関して同様の報告をしている。

第6章　ブラック・マウンテン・カレッジにおけるアンニ・アルバース：織作家、教育者、著述家、収集家

1) ローア・カデン・リンデンフェルドは1944年から1948年までブラック・マウンテンの学生であった。ブラック・マウンテンにおけるアンニのコースからの織のノートは1948年のものである、pp. 45, 46, 77.（そのノートは現在JAAFにある）。

2) ドン・ページから著者への手紙、1996年2月19日。

3) エルス・レーゲンシュタイナー から著者への手紙、1995年1月2日。

4) アンニ・アルバースとNeil Welliverとのインタビュー、'A Conversations with Anni Albers', p. 20.

5) Anni AlbersとSevim Fesciとのインタビュー、p. 9.

6) 同上 p. 9.

7) Weltge, *Bauhaus Textiles*, p. 164. Weltgeもまたアルバースの織物の研究とBauhaus「予備課程」の演習との同様の関係について述べている。

8) Anni AlbersとNeil Welliverとのインタビュー、p. 22.

9) Mary Emma Harris, *The Arts at Black Mountain College*, Cambridge, MA: MIT Press, 1987, p. 24.

10) Anni AlbersとSevim Fesciとのインタビュー、p. 9.

11) Anni Albers, 'One Aspect of Art Work', 1944, in her On Designing, p. 32.

12) Lore Kadden Lindenfeldから著者への手紙、1996年11月20日。Albersは仏語版1934年のd'Harcourtの *Les Textiles Anciens du Pérou et Leurs Techniques* を所有していた（ヨゼフ・アンド・アンニ・アルバース・ファンデーションにある）。

13) トニー・ランドローから著者への手紙、1996年9月25日。

14) ドン・ページから著者への手紙、1996年9月4日。

15) アンニ・アルバースのスライドと本のコレクションはJAAFにある。

16) ジャック・レノア・ラーセンから著者への手紙、1996年2月14日。

17) ドン・ページから著者への手紙、1996年2月19日。

18) Anni Albers, 'Work with Material'（1937）, published first in *Black Mountain College Bulletin 5*,

1938, and in *On Designing*, p. 50.

19) Anni Albers, 'Art - A Constant' (1939), in *On Designing*, p. 52.

20) 'Bewildering' is from 'Work With Materials' p. 50. 'chaotic' from 'Weaving at the Bauhaus'(1937), in Bayer, Gropius and Gropius, eds, *Bauhaus, 1919-1928*, p. 141.

21) Anni Albers, 'Art - A Constant', p. 45.

22) 同上 p. 46.

23) 同上 p. 52.

24) Anni Albers, 'Weaving at the Bauhaus', in Bayer, Gropius and Gropius, eds, *Bauhaus*, 1919-1928, p. 141.

25) 同上 p. 142.

26) ● 'Handwaving Today', in *Weaver* Vol.6, No. 1, Januaary 1941. ● 'Designing', in *Craft Horizons* Vol 2, No. 2, May 1943. ● 'We Need Crafts for Their Contact with Materials,' in *Design*, Vol. 46, No. 4, December 1944. ● 'One Aspect of Art Work', 1944. ● 'Constructing Textiles', *Black Mountain College Summer Art Institute Journal*, 1945. ● 'Design: Anonymous and Timeless', 1947. ● 'A Start', 1947. ● 'Fabrics', *Art and Architecture*, Vol. 64, March, 1948. ● 'Weavings', *Art and Architecture* Vol. 66, February 1949. これらの小論は初めて On Designing に掲載される。

27) Anni Albers, 'Designing', in *On Designing*, p. 57.

28) Anni Albers, 'Handweaving Today' p. 3.

29) 同上。

30) 実際は、バウハウス時代の後では、アルバースは織機の上でデザインをするというより、事前に水彩でデザイン画を描いていた。

31) Anni Albers, 'Constructing Textiles', in *On Designing*, p. 12.

32) 同上 p. 15.

33) 例えば、彼は 'Tenayuca' のシリーズを 1938 年から 1943 年まで制作した。●油彩画 'Mexico', 1938 年。● 'To Mitla' (1940) の 'Variants' のスクリーンプリントのシリーズから。●リトグラフ 'To Monte Alban'(1942), 'Graphic Tectonics' シリーズから。●木彫 'Tlaloc', 1944 年。参照 Weber, in Taube による序文。Albers Collection, pp. 11-12.

34) 同上 p. 11.

35) ● Neal Benezra, 'New Challenges Beyond the Studio: The Murals and Sculpture of Josef Albers', in Nicholas Fox Weber, ed., *Josef Albers: A Retrospective*, New York: Guggenheim Museum, 1988. ● Paternosto, 'Constructivist Histories', in *The Stone and the Thread*; ● Oles, *South of the Border*, pp. 166-167. 次も参照 ● Helfenstein ane Mentha, eds, *Josef und Anni Albers*.

36) Oles はヨゼフ・アルバースが「謎めいた過去のロマンス」がただよっていることから、遺跡より復元した建物を好んでいたと記している。そのことはヨゼフ・アルバースが図像学や文脈上のものより形態上のものに関心があったことを意味している。Oles, *South of the Border*, p. 167.

37) Benezra, 'New Challenges', p. 66.

38) Finkelstein, *The Life and Art*, p. 117.

39) Paternosto, *The Stone and the Thread*, pp. 210, 211.

40) アンデスの織物と建築の形態上、構造上の関係についての議論については、参照 Rebecca Stone-Miller and Gordon McEwan, 'The Representation of the Wari State in Stone and Thread', in *Res*(Cambridge, MA) Vol. 19, 1990.

41) BMCP, Vol. III, Box I. アルバースは外部で講演をする仕事もしており、数多くのギャラリーにおける彼のオープニングに参加した。そのためアルバース夫妻はニューヨーク、ハーバード、ワシントン DC にしばしば出かけた、とドン・ページは思い出している。著者への手紙、1996 年 5 月 30 日。

42) BMCP. Vol. III, Box 2. アルバース夫妻がフランス人 Jean Charlot に会ったのはこの旅行中であった。彼はメキシコ人との混血で 1920 年代にチチェン・イツァの発掘をしていた。Charlot は 1944 年夏にはブラック・マウンテン・カレッジで教えた。参照 ● Harris, *The Arts*, p. 96. BMCP, Vol. III, Box I. ● Oles, South of the Border, p. 159. アルバース夫妻はこの旅行中にメキシコのアーティスト Carlos Merida にも会ったであろう。Merida は 1940 年にヴィジッティング教員の候補者としてブラック・マウンテン・カレッジにいた。参照 ● Harris, *The Arts*, p. 20, 21, 66.

43) Rushing, *Native American Art*, p. 123.

44) Anni Albers, 'Conversations with Artists' (1961), in *On Designing*, p. 63.

45) Rushing, *Native American Art* p. 123.

46) Josef Albers, 'Truthfulness'. ヨゼフ・アンド・アニ・アルバース・ファンデーションの Kelly Feeney にヨゼフの授業のスライド、おそらくこの特別な授業に使用したと思われるが、そのスライドの複写の提供に対し

て感謝する。

47) 同上 p. 3.
48) 同上 p. 11.
49) 同上 p. 6.
50) 同上 p. 11.
51) BMCP, September 1939, Vol. II, Box 21.
52) Martin Duberman, *Black Mountain College: An Exploration in Community*, New York: Dutton, 1972, p. 61, p. 458, n. 36, Peggy Bennett Cole の記憶から、1960年代。
53) Harris, *The Arts*, p. 13, Willard Beatty への手紙から、1940年8月29日、Vol. I, Box 4, しかし BMCP のスタッフは1996年夏にはこの手紙を見つけることはできなかった。この旅行に関する情報をもっと知りたい場合は、*Kandinsky-Albers: Une correspondance* p. 79 を参照するとよい。
54) Fleischmann, 'Souvenirs', p. 24.
55) Weber in Taube, Albers Collection, pp. 11-12.
56) Albers amd Coe, Pre-Columbian Mexican Miniatures, p. 4.
57) Taube, *Albers Collection*, plate II-8.
58) Fleischmann, 'Souvenirs',p. 24.
59) 同上 p. 24.
60) Anni Albers, 'Designing', in *On Designing*, p. 56.
61) 同上 p. 56.
62) ブラック・マウンテン・カレッジは Harriett の財産の全額 2,011.31 ドルを受け取った。1947年11月にブラック・マウンテン・カレッジから公表されたニュースでは、ハリエット・イングルハート・メモリアル・テキスタイル・コレクションのために、アンニとヨゼフ・アルバースの長期休暇の間に77点の品を購入したと述べている。新しく購入された物は税関でブラック・マウンテン・カレッジに通関された。日付のない支出がファイルに記録されている。恐らくコレクションのうちの92点がアンニ・アルバースによりリストアップされた物であろう。それにはオセアニア、アフリカ、そしてコプトのものが含まれている。しかし大部分は現代のメキシコのものであり、合計 962.57 ドルである。それには洗濯代、買物その他の費用が含まれる。BMCP, Vol. II, Box 8.
63) Anni Albers, 手紙、BMCP, Vol. II, Box 8. この時点ではアルバースはイングルハートの依頼に対して基金増加のために年ごとの寄付の要請を書いた。
64) BMCP, Vol. II, Box 8.
65) BMCP, Vol. II, Box 8.
66) YUAG Englehardt file, May 31, 1949. ゲルモンプレがアルバースの1946/47年の長期休暇の際に織物を教えた。アルバースはまた、この時点でカレッジを去ることがわかりコレクションを委託管理とした。そして Bartlett H. Hayes, Jr. を含む保管人を招いた。BMCP, Vol. II, Box 8.
67) ランドローの添付ノート（現在は JAAF にある）に彼はメトロポリタン美術館 Philip Mean の1930年の文書 *Peruvian Textiles* を彼の資料として用いたと記している。100点の作品が JAAF に報告されている。
68) トニー・ランドローから著者への手紙、1996年9月25日。
69) 1958年10月8日–22日、イングルハート・コレクションからの主に現代メキシコの染織品と共に John Cohen による35点の写真の展覧会がイェールで行われた。YUAG Englehardt file.
70) 赤と緑のトランクが古代美術のキュレーターの部屋に置かれていた。中にはコレクションの大部分である主に19世紀と20世紀のメキシコとペルーのものが入っていた。ケレタロのメキシコの大きな肩掛けは額に入れられ、階下のギャラリーに展示されていた。およそ15点の染織品が、主にアンデスの布の断片だが、南太平洋のものと、コプト織もあり、それらは元からの額に入っていた。これらは染織品の保管室にある。
71) YUAG, Englehardt file. 白黒の写真の何点かはイェール大学の様々なコレクションからの写真である。その内の5点はアルバース・コレクションにもある染織品である。Yale no.1958.13.2 = Albers no. pc091 and pc112; 1958.13.3 = pc030 and pc070; 1958.13.4 = pc020 and pc092; 1958.13.6 = pc099 = Black Mountain College no. A8; 1958.13.5 = pc113 and similar to pc018. 次の2点の場所を見つけることができなかった。the Nazca braid 1958.13.8/BMC A14, and 1958.13.7/BMC A12.
72) Anni Albers, *On Weaving* p. 45. アンデスの織物に鋏を入れることは今日でも続いている。レベッカ・ストーン・ミラーの1987年の論文の論点の一つに 'Technique and Form in Huari-style Tapestry Tunics: The Andean Artist A.D. 500-800', がある。イェール大学はできる限り多くの貫頭衣を再集合させた。
73) 参照 JAAF にある Lowengard の調査資料。
74) YUAG. no. 158.13.97.

第 7 章　アンニ・アルバース：
1950 年代〜 1960 年代の絵画的な織物

1）アンニ・アルバース、「織物の構造の過程」1952 年、'On Designing'。

2）彼等の文通は 1952 年の 2 月と 5 月に行われた。これらの手紙をアメリカ自然史博物館の好意で、ジュニア S. B. バードの書類の中のアンニ・アルバースのファイルに見ることができた。バードは後にイェール大学で人類学 146a のコースを 1961 〜 62 年の冬学期に「新世界の先史時代の織物の発展」という内容で教えた。受講生の中にアンニ・アルバース、Michael Coe, Sewell Sillman, Delores Bittleman, and Dorothy Cavalier がいた。

3）Susan Niles in her article 'Artist and Empire in Inca Colonial Textiles', in Stone-Miller, 1992, p. 56, 大きな織物を織るための織機を提案した。

4）参照 Virginia Gardner Troy, 'Thread as Text: The Woven Work of Anni Albers', in *Anni Albers*, Nicholas Fox Weber and Pandora Tabatabai Asbaghi, NY: Guggenheim Museum Publications, 1999, p. 28-39.

5）YUAG nos 1958.13.12 and 1958.13.13.

6）Anni Albers, 1965, p. 68.

7）この情報は、現在ブラック・マウンテン・カレッジが場を借りているノースカロライナ・ウェスリアン・カレッジの Dr. Leverett Smith 氏の提供である。1944 年の『クレーの教育スケッチブック』もそのコレクションにある。

8）著者はベルンのパウル・クレー財団の方々のこのプロジェクトに対するご助力と写真のギャラリーの場所を突き止めてくださったことに謝意を表す。アルバースの本のコレクションは JAAF 提供。

9）*De Stijl*, Vol. 1, No.3.　参照　● Paul Overy, *De Stijl*, London: Thames and Hudson, 1991, Chapter 9,pp.147-165, for a discussion of De Stijl's presence at the Bauhaus.

10）ニコラス・フォックス・ウェーバーとの個人的会話、1966 年 11 月 18 日。

11）ジュニアス・ B. バードとアンニ・アルバースとの 1952 年 2 月と 3 月の文通から。アメリカ自然史博物館 Junius B. Bird Papers 提供。

12）『デ・スティル』、展覧会カタログ、1951 年 7 月 6 日〜 1951 年 9 月 25 日、展覧会：アムステルダム・市立美術館 1951、ニューヨーク 1952。

13）1947 年ブリス・コレクションのプレ・コロンビアン美術品が National Gallery of Art に貸し出されそのまま存続しコレクションも増え、1962 年にフィリップ・ジョンソンの設計した建物であるワシントン DC の Dumbarton Oaks Library and Collections の一部となった。参照 'The Robert Woods Bliss Collection of Pre-Columbian Art: A Memoir', Elizabeth P. Benson, in Boone, p. 15-34. 羽毛の貫頭衣とティワナクの貫頭衣はどちらもレーマンの本文に図版として挿入されたが、それらは、以前はガフロンのコレクションであったが、現在はシカゴ美術館のエードゥアルト・ガフロン・コレクションの一部となっている。

14）Wendell Bennett, *Ancient Art of the Andes*, New York: Museum of Modern Art, 1953, p. 78.

15）Rebecca Stone-Miller, 'Camelids and Chaos in Huari and Tiwanaku Textiles', in Richard Townsend, ed., *The Ancient Americas*, Chicago: Art Inst. of Chicago, 1992, p. 336. この特別な貫頭衣は他のワリの貫頭衣のように、「横向き」に 2 つの部分に織られ、中央部で接ぎ合わされ、縦方向に向きを変える。別の言葉で言えば、貫頭衣に向かって経糸が左から右へと走っている。従って模様は横向きに織られる。

16）この解釈はレベッカ・ストーン＝ミラーとの 1997 年 3 月の個人的な会話からヒントを得た。

17）アンニの母親であるトニ・ウルシュタイン・フライシュマンがこの購入について旅行日記の中に記している。Toni Ullstein Fleischmann, 'Souvenir', travel diaries, 1937-39, JAAF 提供。

18）Catalogue, *Anni Albers: Pictorial Weavings*, Massachusetts Institute of Technology, Cambridge, MA: MIT Press, 1959, p. 3.

19）Anni Albers, 'Handweaving Today', *The Weaver*, Vol. 6, Jan.-Feb. 1941, p. 3.

20）Nicholas Fox Weber, 'The Last Bauhausler', p. 138, and Kelly Feeney, 'Anni Albers: Devotion to Material', pp. 118-123, in *Anni Albers*.

21）Nicholas Fox Weber, 'Anni Albers to Date', p. 29.

22）Feeney, 'Anni Albers', p. 122.

23）Anni Albers, *On Weaving*, p. 6.

24）同上 pp. 69-70.

25）同上 p. 69.

図版解説

第1章 歴史的背景

1.1 ウィリアム・モリス（イギリス）デザインの手織り絨毯　1879-1881年頃制作　経糸－木綿、緯糸－ウール　248.8×135.9cm　／　ロンドン、ヴィクトリア・アンド・アルバート美術館　T-104-1953

1.2 ヘルマン・オーブリスト「鞭打ち」1895年頃　ウール地に絹糸で刺繍　117.5×180.6cm　／　ミュンヘン市立博物館

1.3 オットー・エックマン「5羽の白鳥」1865-1902年　木綿にウールのタペストリー　241.3×107.3cm　1897年ドイツのシャーレベック美術工芸学校にて制作　／　ボストン美術館　オティス・ノーカス基金、キューレーター基金、チャールス・ポッター・クリング基金、テキスタイル購入基金（1991.440）Photo © 2015 Museum of Fine Arts, Boston

1.4 エミール・ノルデ「異国の像II」1911年　キャンバスに油彩　65.5×78cm　／　ドイツ、ゼービュル、ノルデ財団 © Nolde stiftung,Seebüll

1.5 羽毛の貫頭衣　チムー文化、ペルー、南海岸、おそらくナスカ　1470-1532年　木綿、平織、羽毛を木綿糸でかがり縫いにより綴じつける　85.1×86 cm　／　シカゴ美術館　ケート・S.バッキンガム寄贈、1955.1789

1.6 貫頭衣　ワリ文化、ペルー、南海岸、ナスカ、アタルコ　600-800年頃　木綿とウール（ラクダ科の動物の毛）、綴織、襟と袖廻りはウール（ラクダ科の動物の毛）のかがり縫いによる仕上げ　102.6×113 cm　／　シカゴ美術館　エドウィン・セイプ夫人による部外秘の寄贈、1956.95

1.7 アンデス織布　刺繍　16.5×20.5cm　ウェーバー・コレクション、1918年　／　ベルン歴史博物館（1918.441.0044）写真：Stefan Rebsamen

第2章 ドイツ、プリミティビストの論議と民族誌学におけるアンデスの染織 1880-1930

2.1 スリット-タペストリー、パネル、パチャカマック　900-1400年頃　グレーツェル・コレクション（1907）（雑誌『ベスラー・アーカイブ』巻I　1910年 p.52 マックス・シュミット『古代ペルー染織の描写的表現について』）／　ベルリン民族学博物館

2.2 フレヒトハイム・ギャラリーのカタログから、デュッセルドルフ、1927年、ページ番号無

2.3 貫頭衣　ワリ文化、ペルー、アンコン　1500-800年　140.2×120.2×1.65cm（額を含む）　／　ベルリン民族学博物館、ベルリン国立博物館、ライス・アンド・シュテューベル・コレクション © bpk / Ethnologisches Museum, SMB / Dietrich Graf / distributed by AMF

2.4 タペストリーの断片　アンコン　幅7.3cm（エックハルト・フォン・ズュドウ『先住民と古代の人々の美術』ベルリン、プロピレーエン-フェルラーグ　1923年　p.412に掲載）／　ベルリン民族学博物館

2.5 図版2.3の部分（ライス・アンド・シュテューベルにより複製。『ペルー、アンコンの墳墓』訳A.H.キーン　第2巻　ベルリン、Asher & Co.　1880-87年　図版49及びエックハルト・フォン・ズュドウ『先住民と古代の人々の美術』ベルリン：プロピレーエン-フェルラーグ　1923年　図版23)

第3章 バウハウスにおけるアンデスの染織

3.1 ヨハネス・イッテン「クッションカバー」1924年　ウールによる織物　／　チューリッヒ、イッテン－アーカイブ © 2015 by ProLitteris, CH-8033 Zuric & JASPAR, Tokyo E1819

3.2 フリンジ付平織物　チャンカイ文化　54×35cm（ヴァルター・レーマン『古代ペルー美術史』ベルリン、ヴァスムート出版　1924年 p.126）／　所在不明　元シュラッフテンゼー、エードゥアルト・ガフロン・コレクション所蔵

3.3 織物　イカ文化　経緯掛き続き平織（ヴァルター・レーマン『古代ペルー美術史』ベルリン、ヴァスムート出版　1924年 p.113）／　ミュンヘン、五大陸博物館（2185）以前はシュラッフテンゼー、エードゥアルト・ガフロン・コレクション所蔵

3.4 マルガレーテ・ビトコウ＝ケーフラー　壁掛け　1920年頃　リネン　258×104.2cm　／　ハーバード大学、ブッシュ－ライジンガー美術館（BR66.33）寄贈：マーガレット・ケーラー遺産　Photo : Imaging Department © President and Fellows of Harvard College

3.5 アンデスの織物の模様「抜粋した図形と装飾」（ライス・アンド・シュテューベル『ペルー、アンコンの墳墓』訳A.H.キーン　第2巻　ベルリン、Asher & Co. 1880-87年　図版104）

3.6 トウモロコシ模様織物部分　イカ文化　ウールと木綿（マックス・シュミット『ペルーの芸術と文化』ベルリン、プロピレーエン－フェルラーグ　1929年 p.485）／　ベルリン民族学博物館

3.7 マルガレーテ・ヴィラーズ　スリット－タペストリー　1922年　経糸－リネン、緯糸－リネン、ウール、革製リボン　39.5×32.5 cm　／　ベルリン、バウハウス－アーカイブ（1417）

3.8 魚模様の織物　チャンカイ文化　木綿とウールの補緯紋織、四方耳　17.8×27.9 cm／アンニ・アルバース・コレクション　コネチカット州ベサニー、ヨゼフ・アンド・アンニ・アルバース・ファンデーション

3.9 イダ・ケルコヴィウス　タペストリー　1920年頃　掛き続き綴織　／　所在不明　写真提供：ベルリン、バウハウス－アーカイブ

3.10 格子と階段模様の織布断片　幾何学模様の衣服素材（ライス・アンド・シュテューベル『ペルー、アンコンの墳墓』訳A. H. キーン　第2巻　Asher & Co. 1880-87年　図版54）

3.11 マックス・パイフェール＝ヴァッテンフル　壁掛け　スリット－タペストリー　1921年頃　ウールとヘンプ　137×76cm　／　アレサンドラ・パスクアルチ、ベルリン、バウハウス－アーカイブ（589）写真：Fred Kraus

3.12 貫頭衣　綴織　インカ文化（植民地期 1650 – 1700年）木綿とラクダ科の動物の毛　80×73 cm　／　ベルリン民族学博物館、ベルリン国立博物館マケド・コ

レクション © bpk / Ethnologisches Museum, SMB / Dietrich Graf / distributed by AMF
3.13　ローレ・ルードゥスドルフ　スリット-タペストリー　1921年　木綿と絹　28×18cm（ふさを含む）／ベルリン、バウハウス-アーカイブ（3669）写真：Gunter Lepkowski
3.14　アンデス描画木綿織布　羽毛模様　79×88cm（ライス・アンド・シュテューベル『ペルー、アンコンの墳墓』訳 A. H. キーン　第2巻　Asher & Co. ベルリン　1880-87年　図版39）
3.15　マルセル・ブロイヤーとグンタ・シュテルツル「アフリカ風の椅子」1921年　写真：ベルリン、バウハウス-アーカイブ（82087）
3.16　グンタ・シュテルツル　椅子　1921年　VG Bild-Kunst © PICTORIGHT, Amsterdam & JASPAR, Tokyo, 2015 C0781
3.17　ベニタ・コッホ=オッテ　壁掛け　1922-24年　綴織、ウールと木綿　214×110cm／ベルリン、バウハウス-アーカイブ（3643）写真：Markus Hawlik
3.18　グンタ・シュテルツル（1897-1983年）タペストリー　1923-24年　ウール、絹、シルケット加工綿　176.5×114.3cm／ニューヨーク近代美術館　フィリス・B・ランバート基金 Acc.n.:75.1958 © 2015. Digital image. The Museum of Modern Art, New York/Scala, Florence
3.19　アンニ・アルバース『織物に関して』図版63、「経緯掛きつぎ（ペルー）」提供：コネチカット州ベサニー、ヨゼフ・アンド・アンニ・アルバース・ファンデーション

第4章　バウハウスにおけるアンニ・アルバース

4.1　アンニ・アルバース　壁掛け　1924年　木綿と絹　169.6×100.3 cm／コネチカット州ベサニー、ヨゼフ・アンド・アンニ・アルバース・ファンデーション　© 2015 The Josef and Anni Albers Foundation/ Artists Rights Society (ARS), New York. 写真：Tim Nighswander
4.2　アンニ・アルバース　壁掛け　1924年　ウール、絹と木綿　120cm (W.)／所在不明　写真提供：コネチカット州ベサニー、ヨゼフ・アンド・アンニ・アルバース・ファンデーション
4.3　貫頭衣　鍵模様　インカ文化　木綿とラクダ科の動物の毛　92×79.2cm／ミュンヘン、五大陸博物館
4.4　アンニ・アルバース『織物に関して』図版23、対比の強い配色を組み合わせて模様を作る二重織の緯糸の交差　写真提供：コネチカット州ベサニー、ヨゼフ・アンド・アンニ・アルバース・ファンデーション
4.5　アンニ・アルバース　壁掛け　1925年　ウール、絹、木綿、アセテート　145×92 cm／ミュンヘン国立応用美術館新収蔵品　写真：Die Neue Sammlung © 2015 The Josef and Anni Albers Foundation/ Artists Rights Society(ARS), New York
4.6　ヨゼフ・アルバース「上方へ」1926年頃　砂吹きガラス　44.4×31.9 cm／コネチカット州ベサニー、ヨゼフ・アンド・アンニ・アルバース・ファンデーション　© 2015 The Josef and Anni Albers Foundation/ Artists Rights Society(ARS), New York, GL-2
4.7　アンニ・アルバース　壁掛け　1926年　絹、多層織　182.9×122 cm／ハーバード大学、ブッシュ-ライジンガー美術館　協会基金（BR48.132）写真：Michael Nedzweski
4.8　貫頭衣　パチャカマック文化　赤と白の二重織　表と裏　64×55 cm（ヴァルター・レーマン『古代ペルー美術史』ベルリン、ヴァスムート出版　1924年　p.117）／ベルリン民族学博物館
4.9　アンニ・アルバース　壁掛け　1964年、チューリッヒのグンタ・シュテルツルの工房にて　1927年の原作の復元、木綿、絹、二重織　147×118 cm／ベルリン、バウハウス-アーカイブ（3548）© JASPAR 写真：Jürgen Littkemann　© 2015 The Josef and Anni Albers Foundation/Artists Rights Society (ARS), New York
4.10　アンニ・アルバース（デザイン）黒、白、橙の壁掛け　1964年　三重織、木綿と人造絹糸　175×118 cm　1926年の原作の復元／ベルリン、バウハウス-アーカイブ（1475）© The Josef and Anni Albers Foundation/Artists Rights Society (ARS), New York and © JASPAR, Tokyo, 2015. 写真：Gunter Lepkowski
4.11　貫頭衣「トカプ」インカ文化　初期植民地期　96.3×92.5 cm　チチカカ湖の島、モロ-カト付近で石製の収納具の中で発見／アメリカ自然史博物館、ニューヨーク、グレース・コレクション　購入：1896年 A.F. バンデリア（32601）写真：Thomas Lunt
4.12　貫頭衣　白と黒の格子模様　赤いヨーク付　木綿、ラクダ科の動物の毛、金のビーズ　96.5×80.5cm／ミュンヘン、五大陸博物館
4.13　貫頭衣「トカプ」インカ文化　木綿とラクダ科の動物の毛　71×76.5 cm／©ダンバートン・オークス・プレ-コロンビアン・コレクション、ワシントンDC　写真：© Justin Kerr
4.14　パウル・クレー「水の都」(Beride) 1927,51　紙にペン描き、厚紙に固定　16.3 /16.7×22.1/22.4cm／ベルン、パウル・クレー・センター（6105）
4.15　パウル・クレー「カラーテーブル：灰色の色調」1930.83，紙にパステル、厚紙に固定　37.7×30.4 cm／ベルン、パウル・クレー・センター（374）
4.16　アンニ・アルバース　パウル・クレーの授業のノート p.13「増殖の範囲」1930年頃　トゥレシングペーパーにタイピング　29.6×21.1 cm／ベルリン、バウハウス-アーカイブ（1995/17.105）© The Josef & Anni Albers Foundation/ ARS/New York & JASPAR, Tokyo, 2015 C0781 写真：Markus Hawlik
4.17　パウル・クレー「構成への構造的取組み1.2」2-3ページ　紙に鉛筆と色鉛筆　22×28.7cm／ベルン、パウル・クレー・センター Inv.Nr.BG 1.2/15 (24820)
4.18　パウル・クレー「構成への構造的取組み：1.3 特別な秩序」紙に色鉛筆　33×21cm／ベルン、パウル・クレー・センター (24725)
4.19　織布断片　チャンカイ文化　木綿地にウールの不連続の補経模様　13.3×15.2cm／アンニ・アルバース・コレクション（PC079）コネチカット州ベサニー、ヨゼフ・アンド・アンニ・アルバース・ファンデーション　写真提供：コネチカット州ベサニー、ヨゼフ・アンド・アンニ・アルバース・ファンデーション　写真：Tim Nighswander

4.20　アーンスト・カライ　パウル・クレーの戯画「バウハウスの仏陀」1928-1929 年　銀のゼラチンペーパー　7×5cm　／　ベルリン、バウハウス・アーカイブ (2004/25.19)

4.21　透し織　階段状の雷文（R. and M. ダルクール『古代ペルーの織物』パリ、アルバート・モランセ 1924 年 図版 29）

4.22　アンニ・アルバース　透し織　日付無し　／　コネチカット州ベサニー、ヨゼフ・アンド・アンニ・アルバース・ファンデーション　© 2015 The Josef and Anni Albers Foundation /Artists Rights Society(ARS), New York

4.23　アンニ・アルバース、ツアイス・イコンによる分析のジェネラル・ジャーマン・トゥレーズ・ユニオン・スクールのオーディトリウムの壁用の布、ドイツ、ベルナウ　1929 年　木綿、シュニール、セロファン　22.9×12.7cm　／　ニューヨーク近代美術館　作者寄贈　写真提供：the Josef and Anni Albers Foundation, Bethany, Connecticut

第 5 章　アメリカとメキシコにおけるアンニ・アルバース

5.1　ヨゼフ・アルバース「テオティワカン博物館、その他」日付無し　ベタ焼き（厚紙に固定）26.3×20.3cm　／　コネチカット州ベサニー、ヨゼフ・アンド・アンニ・アルバース・ファンデーション（PH577）© 2015 The Josef and Anni Albers Foundation/Artists Rights Society (ARS), New York　写真：Tim Nighswander

5.2　ヨゼフ・アルバース「サント・トーマス、オアハカ」日付無し　ベタ焼き（厚紙に固定）20×30.2 cm　／　コネチカット州ベサニー、ヨゼフ・アンド・アンニ・アルバース・ファンデーション（PH578）© 2015 The Josef and Anni Albers Foundation/Artists Rights Society (ARS), New York　写真：Tim Nighswander

5.3　アンニ・アルバース　織ベルト　1944 年頃　／　コネチカット州ベサニー、ヨゼフ・アンド・アンニ・アルバース・ファンデーション　© 2001 The Josef and Anni Albers Foundation/Artists Rights Society (ARS), New York. Photograph by Genevieve Naylor

5.4　キープ（結縄紐）　チャンカイ文化　ペルー　120×80 cm　／　ニューヨーク、アメリカ自然史博物館（325190）写真：Logan

5.5　アンニ・アルバース「モンテ・アルバン」1936 年　絹、リネン、ウール、146.1×115 cm　／　コネチカット州ベサニー、ヨゼフ・アンド・アンニ・アルバース・ファンデーション　© 2015 The Josef and Anni Albers Foundation/Artists Rights Society (ARS), New York　写真：Michael Nedzwreski

5.6　アンニ・アルバース「古代の書」1936 年　織、レーヨンと木綿　147.5×109.4 cm　／　スミソニアン美術館　ワシントン DC、ジョン・ヤング寄贈　© 2015 The Josef and Anni Albers Foundation/Artists Rights Society (ARS), New York

5.7　ヨゼフ・アルバース「モンテ・アルバンのアンニ」写真　1935 年頃　写真 11.9×8.1 cm　コネチカット州ベサニー、ヨゼフ・アンド・アンニ・アルバース・ファンデーション　© 2015The Josef and Anni Albers Foundation/Artists Rights Society (ARS), New York

5.8　パウル・クレー「二方向の力」no. 23　1922 年 水彩にインク、厚紙　28.4×19.2 cm　／　ベルリン、国立博物館ベルグルーエン・コレクション、元アンニ・アルバース・コレクション

5.9　サラペ（肩掛け）　ケレタロ　メキシコ　19 世紀　織、絹と木綿　205.7×127 cm　／ハリエット・イングルハート・メモリアル・テキスタイル・コレクション、ポール・ムーア夫人寄贈、コネチカット州ニュー・ヘイブン、イェール大学アートギャラリー（1958.13.22）

5.10　アンニ・アルバース「垂直線と共に」1946 年 木綿とリネン、　154.9×118.1 cm　／　コネチカット州ベサニー、ヨゼフ・アンド・アンニ・アルバース・ファンデーション　© 2015 The Josef and Anni Albers Foundation/Artists Rights Society (ARS), New York、写真：Tim Nighswander

5.11　織物断片　ナスカ文化　木綿、二重織　8.6×9.5 cm　／　アンニ・アルバース・コレクション　コネチカット州ベサニー、ヨゼフ・アンド・アンニ・アルバース・ファンデーション

5.12　アンニ・アルバース「光 I」1947 年　朱子地不連続紋織、リネンと金属糸　47×82.5 cm　／　コネチカット州ベサニー、ヨゼフ・アンド・アンニ・アルバース・ファンデーション　© 2015 The Josef and Anni Albers Foundation/Artists Rights Society (ARS), New York　写真：Tim Nighswander

5.13「アンニ・アルバース・テキスタイル」展　ニューヨーク近代美術館　1949 年 9 月 14 日～11 月 6 日 Photographic Archive. The Museum of Modern Art Archives, New York.Cat: IN421.4.　© 2015. Digital image. The Museum of Modern Art, New York/Scala,Florence　写真：Soishi Sunami

第 6 章　ブラック・マウンテン・カレッジにおけるアンニ・アルバース：織作家、教育者、著述家、収集家

6.1　ブラック・マウンテンにおける学生の後帯機による織風景　1945 年　写真：John Harvey Campbell

6.2　アンニ・アルバース　紙の撚り紐とトウモロコシによる習作　日付無し　アンニ・アルバース著『織物に関して』Middletown, CT: Wesleyan Press, 1965 年、図版 34、35　写真：Todd Webb

6.3　ヨゼフ・アルバース「アメリカ（部分）」1950 年 石煉瓦　330×260.6 cm　／　ハーバード大学ロー・スクール、ハークネス学士センター　© 2015 The Josef and Anni Albers Foundation/Artists Rights Society (ARS), New York、写真：Steven Smith

6.4　ヨゼフ・アルバース　無題（オアハカ、ミトゥラ遺跡宮殿柱部分）　日付無し　写真、21×17.7cm　／　コネチカット州ベサニー、ヨゼフ・アンド・アンニ・アルバース・ファンデーション（PH376）© 2015 The Josef and Anni Albers Foundation/Artists Rights Society (ARS), New York

6.5　スタンプ　ゲレロ州　後古典期　1250-1521 年　陶製　7 cm　／　コネチカット州ニュー・ヘイブン、イェール大学、ピーボディ自然史博物館人類学部門　ヨゼフ・アンド・アンニ・アルバース寄贈、YPM.ANT.(257685)

6.6　人体小像　おそらくコリマ市　先古典期　100BC

-300 年頃　灰色斑点石　4cm　／　コネチカット州ニュー・ヘイブン、イェール大学、ピーボディ自然史博物館人類学部門　ヨゼフ・アンド・アンニ・アルバース寄贈、YPM.ANT. (257392)
6.7　貫頭衣部分　ワリ文化　ペルー南海岸　700-900年　綴織、経糸 – 木綿、緯糸 – ラクダ科の動物の毛　15.6×60.4cm　／　コネチカット州ニュー・ヘイブン、イェール大学アートギャラリー　ホバート・アンド・エドワード・スモール・ムーア・メモリアル・コレクション　ウィリアム・H. ムーア夫人寄贈 (1937.4583)

第 7 章　アンニ・アルバース： 1950 年代～ 1960 年代の絵画的な織物

7.1　アンニ・アルバース「黒 – 白 – 金Ⅰ」　1950 年　木綿、ジュート、金糸のリボン　63.5×48.3 cm　／　コネチカット州ベサニー、ヨゼフ・アンド・アンニ・アルバース・ファンデーション　Ⓒ 2015 The Josef and Anni Albers Foundation/Artists Rights Society (ARS), New York　写真：Tim Nighswander
7.2　編物の帽子　ペルー　手紡ぎウール　28×20.2 cm　ハリエット・イングルハート・メモリアル・テキスタイル・コレクション　／　コネチカット州ニュー・ヘイブン、イェール大学アートギャラリー (1958.13.13)　ポール・ムーア夫人寄贈
7.3　アンニ・アルバース「コード」　1962 年　木綿、ヘンプ、金属糸、58.4×18.4 cm　／　コネチカット州ベサニー、ヨゼフ・アンド・アンニ・アルバース・ファンデーション　Ⓒ 2015 The Josef and Anni Albers Foundation/Artists Rights Society (ARS), New York　写真：Tim Nighswander
7.4　アンニ・アルバース「二」　1952 年　木綿、レーヨン、リネン　45×102.5 cm　／　コネチカット州ベサニー、ヨゼフ・アンド・アンニ・アルバース・ファンデーション　Ⓒ 2015 The Josef and Anni Albers Foundation/Artists Rights Society (ARS), New York　写真：Tim Nighswander
7.5　クレー展　会場風景　ニューヨーク　ブショルツ・ギャラリー　1948 年　19.2×24 cm　写真：Adolph Stdly, N.Y, Archiv Bürgi im Zentrum Paul Klee, Bern, Schenkung Familie Bürgi (85047)
7.6　テオ・ファン・ドゥースブルグ「白と黒の構成」1918 年　ステデリック美術館 (1951 年) とニューヨーク近代美術館 (1952 年) におけるデ・スティル展カタログ
7.7　貫頭衣の部分　ワリ文化　綴織、ラクダ科の動物の毛と木綿　151.1×112.1 cm　／　ダンバートン・オークス・プレ・コロンビアン・コレクション、ワシントン DC　Ⓒ Dumbarton Oaks, Pre-Columbian Collection, Washington DC
7.8　飾り房　ナスカ文化　ペルー　南海岸　おそらくナスカ　500-900 年　32.7×21.6 cm　／　シカゴ美術館　ケート・S. バッキンガム寄贈、1955.1796
7.9　織物断片　ワリまたはチャンカイ文化　綴織 (経糸 – 木綿、緯糸 – ウール) と補緯紋錦　18.1×10.2 cm　／　コネチカット州ベサニー、ヨゼフ・アンド・アンニ・アルバース・ファンデーション　Reproduced courtesy of the Foundation　写真提供：ファンデーション
7.10　アンニ・アルバース「ピクトグラフィック」1953 年　木綿とシュニール糸の刺繍　45.7×103.5 cm　／　デトロイト美術館　Founders Society Purchase. Stanley and Madalyn Rosen Fund, Dr and Mrs George Kamperman Fund, Octavia W. Bates Fund, Emma S. Fechimer Fund, and William C. Yawkey Fund (79.166)　Ⓒ 2015 The Josef and Anni Albers Foundation/Artists Rights Society (ARS), New York
7.11　写真：ナショナル・ギャラリーワシントン DC. ロバート・ウッズ・ブリス・コレクション、1947 年と 1960 年の間に撮影　／　ダンバートン・オークス・プレ・コロンビアン・コレクション、ワシントン DC　Ⓒ Dumbarton Oaks, Pre-Columbian Collection, Washington DC
7.12　アンニ・アルバース「赤い迷路」　1954 年　リネンと木綿　65×50.6 cm　／　個人蔵　Ⓒ 2015 The Josef and Anni Albers Foundation/Artists Rights Society (ARS), New York　写真：Tim Nighswander
7.13　アンニ・アルバース「ティカル」　1958 年　木綿、平織とレース織　75×57.5 cm　／　ニューヨーク、アメリカ・クラフト・ミュージアム　the Johnson Wax Company の寄贈 1979, the American Craft Council の寄贈、Ⓒ 2015 The Josef and Anni Albers Foundation/Artists Rights Society (ARS), New York 1990. Photograph by Eva Heyd
7.14　アンニ・アルバース「開封された手紙」　1958年　木綿、57.5×58.8 cm　／　コネチカット州ベサニー、ヨゼフ・アンド・アンニ・アルバース・ファンデーション　Ⓒ 2015 The Josef and Anni Albers Foundation/Artists Rights Society (ARS), New York　写真：Tim Nighswander
7.15　アンニ・アルバース「正方形の遊び」　1955 年　ウールとリネン　87.6×62.2 cm　／　ハンプシャー州マンチェスター、ニュー・カリアー・アートギャラリー　Currier Funds (1956.3)　Ⓒ 2015 The Josef and Anni Albers Foundation/Artists Rights Society (ARS), New York
7.16　アンニ・アルバース「六枚の祈祷」　1965-66 年　木綿、靭皮繊維、アルミ糸、6 枚パネル　各 186×51cm　／　ニューヨークユダヤ博物館　寄贈 Albert A. List Family (JM 149-71.1-6).　Ⓒ 2015 The Josef and Anni Albers Foundation/Artists Rights Society (ARS), New York

参考文献

Albers, Anni, 'Bauhausweberei' in *Junge Menchen*, 'Bauhaus Weimar Sonderheft der Zeitschrift, Weimar', November 1924, Vol. 5, No. 8, Hamburg; Munich: Kraus Reprint, 1980 (published under Albers's maiden name, Annelise Fleischmann).

——, 'Economic Living', in *Neue Frauenkleidung und Frauenkultur*, Karlsruhe, 1924, trans. in Frank Whitford, *Bauhaus*, Thames and Hudson, 1984.

——, 'Handweaving Today', in *Weaver* Vol. 6, No. 1, January 1941.

——, *On Designing*, originally 1959 by Pellango Press New Heaven. Re-published by Wesleyan Press, Middletown, CT in 1961(reprinted 1987); including twelve essays published in 1937-61:

1937 'Work with Material', in *Black Mountain College Bulletin 5*, 1938.

1938 'Weaving at the Bauhaus', in Herbert Bayer, Ise and Walter Gropius, eds, *Bauhaus* 1919-28, Museum of Modern Art, NY, 1938.

1939 'Art – A Constant'

1943 'Designing', *Craft Horizons* Vol. 2, No. 2, May, 1943.

1944 'One Aspect of Art Work'

1945 'Constructing Textiles' in *Black Mountain College Summer Art Institute Journal*

1947 'Design: Anonymous and Timeless'

1947 'A Start'

1952 'A Structural Process in Weaving'

1957 'The Pliable Plane: Textiles in Architecture', in *Perspecta Yale Art Journal* Vol.4

1957 'Refractive?'

1961 'Conversations with Artists'

——, *On Weaving*, Middletown, CT: Wesleyan University Press, 1965.

——, and Neil Welliver, 'A Conversation with Anni Albers', in *Craft Horizons*, July/Aug. 1965.

——, and Sevim Fesci, interview, the Archives of American Art, 1968, transcript at the the Josef and Anni Albers Foundation, Bethany, CT.

——, and Michael Coe, Pre-Columbian Mexican Miniatures: The Josef and Anni Albers Collection, NY: Praeger, 1970.

——, and Nicholas Fox Weber, video interview, 1984, at the Josef and Anni Albers Foundation, Bethany, CT.

——, and Richard Polsky, interview, 1985, for the Columbia University American Craftspeople Project, 'The Reminiscences of Anni Albers', Oral History Research Office, Columbia University 1988, transcript at the Josef and Anni Albers Foundation, Bethany, CT.

——, and Maximilian Schell, interview c. 1986, transcript at the Josef and Anni Albers Foundation, Bethany, CT.

——, *Anni Albers: Pictorial Weavings*, exhibition catalogue, Massachusetts Institute of Technology, Cambridge, MA; MIT Press, 1959.

——, *Anni Albers: Drawings and Prints*, New York: Brooklyn Musuem, 1977: includes interview with Anni Albers by Gene Baro.

Albers, Josef, 'Truthfulness in Art', lecture delivered at Black Mountain College, 1939, transcript at the Josef and Anni Albers Foundation, Bethany, CT.

——, and Wassily Kandinsky, *see* Kandinsky.

Atwater, Mary Meigs, The *Shuttle-Craft Book of American Hand-Weaving*, New York: MacMillan, revised edition 1951 (first published 1928).

Baessler, Arthur, *Ancient Peruvian Art*, trans. A. H. Kean, 4 vols, Berlin: Asher and Co., and New York: Dodd, Mead and Co., 1902-03.

Bahr, Hermann, *Expressionismus*, Munich, 1916. Portions of the text appear in English in *Modern Art and Modernism*, eds. Francis Frascina and Charles Harrison, New York: Harper and Row, 1982.

Bauhaus zeitschrift für gestaltung, Vol. 7, No. 2, July 1931 (Bauhaus-Sonderheft 1931-32).

Baumhoff, Anja, 'Gender Art and Handicraft at

the Bauhaus', Ph.D. dissertation, Johns Hopkins University, 1994 (reproduced from Ann Arbor, MI: University Microfilms International, 1994).

Bayer, Herbert, Walter Gropius and Ise Gropius, eds. Bauhaus 1919-1928, New York: Museum of Modern Art, 1938 (1959 edition, Boston: C.T. Branford).

Bennett, Wendell, *Ancient Art of the Andes*, New York: Museum of Modern Art, 1954.

Bird, Junius B., 'Technology and Art in Peruvian Textiles', in *Technique and Personality*, New York: Museum of Primitive Art, 1963.

——, and and Milica Skinner, 'The Technical Features of a Middle Horizon Tapestry Shirt from Peru', *Textile Museum Journa*l, December 1974.

Boas, Franz, *Primitive Art*, Oslo: H. Ascheoug and Co., 1927 (also published in Leiipzig, Paris, London, and Cambridge, MA).

Boone, Elizabeth, ed., *Collecting the Pre-Columbian Past*, Washington DC: Dumbarton Oaks, 1993.

Braun, Barbara, *Pre-Columbian Art in the Post-Colombian World*, New York: Abrams, 1993.

Brühl, Georg, *Herwarth Walden und 'Der Sturm'*, Cologne: DuMont Buchverlag, 1983.

Cahill, Holger, *American Sources of Modern Art*, New York: Museum of Modern Art, 1933.

Cross, Anita, 'The Educational Background to the Bauhaus'in *Design Studies*, Vol. 4, No. 1, January 1983.

Delpar, Helen, *The Enormous Vogue for Things Mexican*, Tuscaloosa: University Alabama Press, 1992.

Delphic Studios, *Four Painters: Albers, Dreier, Drewes, Kelpe*, exhibition 23 November-5 December 1936, catalogue, New York: Delphic Studios, 1936.

Douglas, Charlotte, 'Russian Textile Design 1928-33', in *The Great Utopia: The Russian and Soviet Avant-Garde* 1915-1932, New York: Guggenheim, Museum, 1992.

——, 'Suprematist Embroidered Ornament', *Art Journal*, Vol. 54, No. 1, Spring 1995.

Droste, Magdalena, *Gunta Stölzl*, Berlin: Bauhaus-Archiv, 1987.

——, *Bauhaus*, 1919-1934, Berlin: Bauhaus-Archiv, 1990.

——, ed., *Das Bauhaus Webt*, Berlin: Bauhaus-Archiv, 1998.

Duberman, Martin, *Black Mountain College: An Exploration in Community*, New York: Dutton, 1972.

Eisleb, Dieter, and Renate Strelow, *Tiahuanaco*, Berlin: Museum für Völkerkunde, 1980.

Fineberg, Jonathan, ed., *Discovering Child Art: Essays on Childhood, Primitivism, and Modernism*, Princeton, NJ: Princeton University Press, 1998 with essays by Josef Helfenstein, 'The Issue of Childhood in Klee's Late Work', and Marcel Franciscono, 'Paul Klee and Children's Art'.

Finkelstein, Irving, Leonard, 'The Life and Art of Josef Albers', Ph.D. thesis, New York University dissertation, 1968 (reproduced from Ann Arbor, MI: University Microfilms International).

Franciscono, Marcel, Walter *Gropius and the Creation of the Bauhaus in Weimar*, Urbana: Universotu of Illinois Press, 1971.

——. *Paul Klee: His Work and Thoughts*, Chicago: University of Chicago Press, 1991.

Fry, Roger, 'Ancient American Art', *Burlington Magazine*, 1918, reprinted in Fry's *Vision and Design*, New York: Coward-McCann, 1932.

Fuhrmann, Ernest, *Reich der Inka*, Hagen and Darmstadt: Folkwang Museum, 1922.

Gayton, Anna, 'The Cultural Significance of Peruvian Textiles: Production, Function, Aesthetics', in John Howland Rowe and Dorothy Menzel, eds., *Peruvian Archaeology*, Palo Alto: Peek Publication, 1973.

Geelhaar, Christian, *Paul Klee and the Bauhaus*, New York: New York Graphic Society, 1973 and enlarged edition Cambridge, MA: Belknap, 1986.

Goldwater, Robert, *Primitivism and Modern Art*, New York: Rrandom House, 1938; Revised edition *Primitivism in Modern Art*, New York: Vintage, 1967.

Grohmann, Will, *Paul Klee*, New York: Abrams, 1954.

Harcourt, Raoul d', *The Textiles of Ancient Peru and*

their Techniques, Seattle: University of Washington Press, 1987 (first published in 1962) a translation, with revisions and additional material of Les *textiles anciens du Pérou et leurs techniques*, published in Paris in 1934.

——, and Marguerite d'Harcourt, *Les Tissues Indiens du vieux Pérou*, Paris: A. Morance [c. 1924].

Harris, Mary Emma, *The Arts at Black Mountain College, Cambridge*, MA: MIT Press, 1987.

Hartmann, Günter, *Masken Südamerikanischer Naturvölker*, Berlin: Museum für Völkerkunde, 1967.

Hausenstein, Wilhelm, *Barbaren und Klassiker: ein Buch von der Bildnerei exotischer Volker*, Munich: Piper Verlag, 1922.

Helfenstein, Josef, and Henriette Mentha, eds, *Josef und Anni Albers: Europa und Amerika* (exhibition catalogue, Kunstmuseum Bern); Cologne: Dumont, 1998.

Hesse-Frielinghaus, Herta, *Karl Ernst Osthaus. Leben und Werk*, Recklinghausen, Bongers, 1971.

Hille, Karoline, *Spuren der Moderne, Die Mannheimer Kunsthalle von* 1919-1933, Berlin: Akademie Verlag, 1994.

Hocquenghem, Anne-Marie, ed., *Pre-Columbian Collections in European Museums*, Budapest: Akademiai Kiado, 1987. Includes Essays by Immina von Schuler-Schömig, 'The Central Andean Collections at the Museum für Völkerkunde, Berlin, Their Origin and Present Organization'; George Bankes, 'The Pre-Columbian Collections at the Manchester Museum'; J.C.H. King, 'The North American Archaeology and Ethnography at the Museum of Mankind, London'; Christian Feest, 'Survey of the Pre-Columbian Collections from the Andean Highlands in the Museum für Völkerkunde, Vienna'; Corinna Raddatz, 'Christian Theodor Wilhelm Gretzer and his Pre-Columbian Collection in the Niedersächsisches Landesmuseum of Hannover'.

Itten, Johannes, *The Art of Color*, New York: Van Nostrand Reinhold, 1973 (first published as *Kunst der Farbe*, 1961).

Jones, Owen, *The Grammar of Ornament*, London: Day and Sons, 1856.

Kandinsky, Wassily, *Über das Geistige in der Kunst*, Munich: Piper, 1912, trans. As *Concerning the Spiritual in Art*, New York: Wittenborn, Schultz, Inc., 1947.

——, 'Reminiscences' (1913), in Robert Herbert, ed.,*Modern Artists on Art*, Englewood Cliffs, NJ: Prentice-Hall, 1964.

——, Franz Marc amd August Macke, eds, *Der Blaue Reiter Almanac*, trans. Piper-Verlag, 1912. (The Blue Reiter Almanac, trans. H. Falkenstein, intro. by Klaus Lankhert, London: Thames and Hudson, 1974).

——, and Josef Albers, *Kandinsky-Albers: une correspondence des années trente*, Paris: Centre Pompidow, 1998.

Klee, Paul, 'On Modern Art', (1924). in Robert Herbert, ed., *Modern Artists on Art*, Englewwod Cliffs, NJ: Prentice-Hall, 1964.

——, *Pedagogical Sketchbook*, ed. Walter Gropius and Laszlo Moholy-Nagy, trans. of Pädagogisches Skizzenbuch (1925) by Sibyl Moholy-Nagy, New York: Praeger, 1953,

——, *Notebooks* Vol. 1: *The Thinking Eye*, ed. Jürg Spiller, trans. Ralph Manheim et al., New York: Wittenborn, 1961

——, *Notebooks*, Vol. 2, *The Nature of Nature*, ed. Jürg Spiller, trans. Heinz Norden New York: Wittenborn, 1973.

——, *Beiträge zur bildnerischen Formlehre*, ed. Jürgen Glaesemer, Basel: Schwabe, 1979.

Felix Klee, *Paul Klee, His Life and Work in Documents*, New York: Braziller, 1962.

——, ed., *The Diaries of Paul Klee* 1898-1918, Berkeley: University of Calfornia Press, 1964.

Köch-Grünberg, Theodor, *Anfänge der Kunst im Urwald*, Berlin: Wasmuth, 1905.

Krauss, Rosalind, 'No More Play', in Primitivism in Twentieth Century Art: Affinity of the tribal and the Modern, ed. William Rubin, New York: Museum of Modern Art, 1984.

Kühn, Herbert, *Die Kunst der Primitiven*, Munich: Delphin-Verlag, 1923.

Lehmann, *Kunstgeschichte des Alten Peru*, Berlin: Wasmuth, 1924 (written with the collaboration of Heinrich Doering); English edition, *The Art of*

Old Peru, London and New York, 1924.

Levinstein, Siegfried, *Kinderzeichnungen bis zum 14 Lebensjahr*, Leipzig, R. Voigländer, 1905.

Lloyd, Jill, 'Emil Nolde's "ethnographic" Still Lifes: Primitivism, Tradition, and Modernity', in Susan Hiller, ed., *The Myth of Primitivism*, London: Routledge, 1991.

—, *German Expressionism: Primitivism and Modernity*, New Haven: Yale University Press, 1992.

Lodder, Christina, *Russian Constructivism*, New Haven: Yale University Press, 1990 (first published 1983).

MacDonald, Stuart, *The History and Philosophy of Art Education*, London: University of London Press, 1970.

Means, P. A., *Peruvian Textiles*, New York: Metropolitan Museum of Art, 1930; introduction by Joseph Breck.

—, *A Study of Peruvian Textiles*, Boston: Museum of Fine Arts, 1932.

Miller, J. Abbott, 'Elementary School', in *The ABC's of [Triangle Square Circle]: The Bauhaus and Design Theory*, ed. Ellen Lupton and J. Abbott Miller, New York: Cooper Union, 1991.

Naylor, Gillian, *The Bauhaus Reassessed*, New York: Dutton, 1985.

Oles, James, *South of the Border*, New Haven: Yale University Press, 1993.

Osthaus, Karl Earnst, *Grudzüge der Stilentwicklung*, Hagen: Folkwang Verlag,1919; 1918 dissertation from Julius-Maximilians-Universität, Würzburg.

Paternosto, César, *The Stone and the Thread: Andean Roots of Abstract Art*, trans. Esther Allen, Austin: University of Texas Press, 1996.

Perry, Gill, 'Primitivism and the Modern', in *Primitivism, Cubism, Abstraction*, ed. Francis Fracina, Gill Perry and Charles Harrison, New haven and London: Yale University Press, 1993.

Pevsner, Nikolaus, *Pioneers of Modern Design*, London: Penguin, 1991 (first published 1936).

Pierce, James S., *Paul Klee and Primitive Art*, New York: Garland, 1976.

Poling, Clark, *Bauhaus Color*, Atlanta: High Museum of Art, 1976.

—, *Kandinsky: Russian and Bauhaus Years 1915-1933*, New York: Solomon Guggenheim Foundation, 1983.

—, *Kandinsky's Teaching at the Bauhaus*, New York: Rizzoli, 1986.

Prinzhorn, Hans, *Artistry of the Mentally Ill: a contribution to the psychology and psychopathology of configuration*, New York: Springer-Verlag, 1972 (translation of *Bildnerei der Geisteskranken*, 1922).

Reeves, Ruth, 'Pre-Columbian Fabrics of Peru', in *Magazine of Art*, March, 1949.

Reiss, W, and A. Stübel, *Das Totenfeld von Ancon*, Vol. 1, Berlin: Asher & Co. 1880-87, English edition, *The Necropolis of Ancon in Peru*, trans. A.H. Keane, London and Berlin: Asher & Co., 1906.

Riegl, Alois, *Problems of Style, Foundations For a History of Ornament*, translation of *Stilfragen: grundlegungen zu einer Geschichte der Ornamentik* (1893) by Evelyn Kain, Introduction by David Castriota, Princeton NJ: Princeton University Press, 1992.

Rossbach, Ed, 'In the Bauhaus Mode: Anni Albers', *American Craft*, December-January 1983-84.

Rotzler, Willy, and Anneliese Itten, *Johannes Itten, Werk und Schriften*, Zurich: Orell Fussli Verlag, 1972.

Rowe, Ann, ed., Pollard, Elizabeth Benson, and Anne-Louise Schaffer, eds, *The Junius Bird Conference on Andean Textiles*, WA DC: Textile Museum, 1984.

Rubin, William, ed., *'Primitivism' in Twentieth Century Art: Afinity of the Tribal and the Modern*, New York: Museum of Modern Art, 1984, including 'German Expressionism', by Donald Gordon; 'Paul Klee', by Jean Laude; 'Gauguin', and 'Abstract Expressionism', by Kirk Varnedoe.

Rushing, W. Jackson, *Native American Art and the New York Avant-garde: a History of Cultural Primitivism*, Austin: University of Texas Press, 1995.

Scheidig, Walther, *Crafts of the Weimar Bauhaus*,

New York: Reinhold, 1967.

Schmidt, Max, 'Über Altperuanische Gewebe mit Szenenhaften Darstellungen' in *Baessler-Archiv Beitrage Zur Völkerkunde*, ed. P. Ehrenreich, Vol. 1, Leipzig and Berlin: Teubner-Verlag, 1910 (reprinted by Johnson Reprint Corp., 1968).

—, *Kunst und Kultur von Peru*, Berlin: Propyläen-Verlag, 1929.

Schneckenburger, Manfred, 'Bermerkungen zur "Brücke" und zur "primitive" Kunst", in *Welt Kulturen und Moderne Kunst*, ed. Siegfried Wichmann, Munich: Verlag Bruckmann, 1972.

Selz Peter, *German Expressionist Painting*, Berkeley: University of California Press, 1974(first published 1957).

Staatliche Museen zu Berlin, Museum für Völkerkunde, collection catalogues: Vol.15, 1911: *Führer durch das Museum für Völkerkunde*; Vol. 16, 1914: *Die Ethnologischen Abteilungen*, both Berlin: Verlag Georg Reimer; Vol. 18, 1926: *Vorläufiger Führer*; Vol. 19, 1929: *Vorläufiger Führer*, both Verlag Walter de Gruyter & Co.

Stone-Miller, Rebecca, *To Weave for the Sun: Andean Textiles in the Museum of Fine Arts, Boston*, Boston: Museum of Fine Arts, 1992. Includes essay by Margaret Young-Sanchez, 'Textile Traditions of the Late Intermediate Period'.

—, 'Camelids and Chaos in Huari and Tiwanaku Textiles', in Richard Townsend ed., *The Ancient Americas*, Chicago: Art Institute of Chicago, 1992.

—, *Art of the Andes*, London: Thames and Hudson, 1995.

Stonge, Carmen, 'Karl Ernst Osthaus: The Folkwang Museum and the Dissemination of International Modernism', Ph. D. dissertation, City University of New York, 1993.

Stübel, Alfons, and Uhle, Max, *Die Ruinenstaette von Tiahuanaco im Hochlande des Alten Peru*, Breslau: C.T. Wiskott, 1892.

Sydow, Eckart von, Die Kunst der Naturvolker und der Vorzeit, Berlin: Propyläen-Verlag, 1923.

—, *Die Deutsch Expressionistische Kultur und Malerei*, Berlin: Furche-Verlag, 1920.

Taube, Karl, *The Josef and Anni Albers Collection of Pre-Columbian Art*, preface by Nicholas Fox Weber, New York: Hudson Hill Press, 1988.

Tower, Beeke Sell, *Klee and Kandinsky in Munich and at the Bauhaus*, 'Ann Arbor, MI: UMI Reserch Press, 1981.

Troy, Virginia Gardner, 'Anni Albers: the Significance of Aancient American Art for her Woven and Pedagogical Work' Ph.C. dissertation, Emory University, 1997 (reproduced 1997, Ann Arbor, MI: University Microfilms International).

—, 'Anni Albers: the Significance of Pre-Columbian Art for Her Textiles and Writings', *Textile Society of America Proceedings*, vol. 4, 1994.

—, 'Andean Textiles at the Bauhaus: Awareness and Application', *Surface Design Journal*, Vol. 20, No. 2, Winter 1996.

—, 'Anni Albers und die Textilkunst der Anden' (Anni Albers and the Andean Textile Paradigm), in *Josef und Anni Albers, Europa und Amerika*, ed. Josef Helfenstein, and Henriette Mentha, exhibition catalogue, Kunstmuseum, Bern,Cologne: Dumont, 1998.

—, 'Thread as Text: The Woven Work of Anni Albers', in Nicholas Fox Weber and Pandora Tabatabai Asbaghi, eds, Anni Albers, New York: Abrams for Guggenheim Museum Publications, 1999, pp. 28-39.

Uhle, Max, *Kultur und Industrie Sudamerikanischer Volker*, 2 vols, Berlin, 1889-90.

—, *Pachacamac*, Philadelphia: University of Pennsylvania, Press, 1903.

Weber, Nicholas Fox, Mary Jane Jacob, and Richard Field, *The Woven and Graphic Art of Anni Albers*, Washington, DC: Smithsonian Institution Press, 1985

—, ed., *Josef Albers: A Retrospective*, exhibition catalogue, Solomon R. Guggenheim Museum, New York: Solomon R. Guggenheim Foundation, 1988.

—, and Pandora Tabatabai Assbaghi, eds, *Anni Albers*, New York: Abrams for Guggenheim Museum Publications, 1999.

Weiss, Peg, *Kandinsky in Munich, the Formative Jugenstill Years*, Princeton: Princeton University Press, 1979.

—, *Kandindky and Old Russia, the Artist as

Ethnographer and Shaman, New Haven: Yale University Press, 1995.

Weltge, Sigrid Wortmann, *Bauhaus Textiles*, London: Thames and Hudson, 1993.

Werckmeister, O.K., 'The Issue of Childhood in Art of Paul Klee', *Arts Magazine*, Vol. 52, No. 1, September 1977.

—, 'From Revolution to Exile', in *Paul Klee*, ed. Carolyn Lanchner, New York: Museum of Modern Art, 1987.

—, *The Making of Paul Klee's Career*, 1914-1920, Chicago: University of Chicago Press, 1989.

Wilk, Christopher, *Marcel Breuer*, New York: Museum of Modern Art, 1981.

Willet, John, *Art and Politics in the Weimar Period*, New York: Pantheon, 1978.

Willey, Gordon and Jeremy Sabloff, *A History of American Archaeology*, New York: Freeman, 1993 (first published 1974).

Wingler, Hans, *The Bauhaus*, Cambridge: MIT Press, 1986 (first published 1969).

Worringer, Wilhelm, *Abstraktion und Einfühlung*: ein Beitrag zur Stilpsychologie, Munich: Piper Verlag, 1908 (English edition, *Abstraction and Empathy*, trans. Michael Bullock, London: Routle

索引

アンニ・アルバース
 コレクション
 アンニ・アルバースのプレ・コロンビアンの染織品
 56, 95, 128, 154, 156, 164, 64(図版 3.8), 113(図版 5.11), 116 (図版 7.9)
 ヨゼフ・アンド・アンニ・アルバース・プレ・コロンビアン染織品コレクション
 7, 120, 151-154, 166, 153(図版 6.5) (図版 6.6)
 ユダヤ人の遺産 170
 ノート 92-97, 93(図版 4.16)
 ユダヤ集会礼拝堂の宝庫のカーテン 170
 壁掛け 68(図版 4.1) (図版 4.5), 71(図版 4.7) (図版 4.10), 72(図版 4.9), 82(図版 4.2)
 織作品 79(図版 3.19), 83(図版 4.4), 101(図版 4.22) (図版 4.23), 126(図版 5.3), 137(図版 5.13), 141(図版 6.2)
 「古代の書」127, 130-132, 134-135, 164, 111(図版 5.6)
 「黒―白―金 I」158-159, 114(図版 7.1)
 「コード」159, 166, 114(図版 7.3)
 「光 I」136, 113(図版 5.12)
 「モンテ・アルバン」123, 127-128, 130-132, 135, 164, 111(図版 5.5)
 「開封された手紙」166-167, 119(図版 7.14)
 「ピクトグラフィック」164, 117(図版 7.10)
 「正方形の遊び」168, 169(図版 7.15)
 「赤い迷路」166, 118(図版 7.12)
 「六枚の祈祷」170, 119(図版 7.16)
 「ティカル」166, 118(図版 7.13)
 「二」Two 159-164, 115(図版 7.4)
 「垂直線と共に」133-135, 112(図版 5.10)
 著作物
 「織物における構造的工程」158
 「アート―変わらざるもの」143
 「バウハウスの織物」38, 143
 「織物の構築」100, 146
 「デザイニング」152
 「経済的な暮し」60
 「今日の手織り」146, 168
 「デザインに関して」143
 「芸術作品に対するある見解」142
 「バウハウスでの織物」74, 144
 「素材からの仕事」143
ヨゼフ・アルバース 6-7, 18-20, 84, 86, 96, 102-104, 107-108, 120-127, 138, 144, 147-151, 155, 160, 170, 129(図版 5.7), 149(図版 6.4)
 「アメリカ」147-148, 149(図版 6.3)
 サント・トーマス、オアハカ 125(図版 5.2)
 テオティワカン博物館 124(図版 5.1)
 「アートにおける真実」150
 「上方へ」84, 70(図版 4.6)

アウグスト・マッケ 25-26, 31, 34
青騎士 5, 9, 15, 24-28, 31, 96
青騎士年鑑 20, 25
アジアの美術と染織　9-13, 21, 30, 45-51
アドルフ・ベーン 44
アパラチア山脈 7
アメリカ自然史博物館 87, 158, 162, 87(図版 4.11), 126(図版 5.4)
アルトゥール・ベスラー 32-33, 35(図版 2.1)
アルフォンソ・カソ 105, 108
アルフレッド・リヒトヴァード 16
アロイス・リーグル 13-16, 19, 36
 芸術意志 13, 15
アンデスの遺跡と時代
 アンコン 26, 32, 40, 98, 35(図版 2.4), 55(図版 3.5), 57(図版 3.14), 63(図版 2.3) (図版 2.5), 66(図版 3.10)
 チャンカイ 31, 95, 128, 164, 51(図版 3.2), 64(図版 3.8), 110(図版 4.19), 116(図版 7.9), 126(図版 5.4)
 チャンチャン 42
 チムー 31, 50, 108, 62(図版 1.5)
 イカ 31, 42, 56, 51(図版 3.3), 55(図版 3.6)
 インカ 25-26, 31, 33, 36-37, 39, 42, 61, 73, 76, 81, 86-88, 94, 150, 162, 164, 65(図版 3.12), 69(図版 4.3)(図版 4.12), 87(図版 4.11), 109(図版 4.13)
 後期中間期 31, 33-34, 40, 42, 50, 54, 61
 ナスカ 24, 107-108, 128, 163, 62(図版 1.5) (図版 1.6), 113(図版 5.11), 116(図版 7.8)
 パチャカマック 26, 31-32, 34, 42, 35(図版 2.1), 85(図版 4.8)
 パラカス 50, 105
 ティワナク（ティワナコ）26, 31-33, 40, 46, 50, 77, 107-108, 171, 63(図版 2.3)(図版 2.5)
 ワリ 24, 31, 33, 42, 46, 61, 78, 81, 150, 156, 163-164, 62(図版 1.6), 63(図版 2.3), 116(図版 7.7) (図版 7.9), 153(図版 6.7)
アンデスの美術
 建築 14, 38, 42, 61, 96-97, 100, 147-148, 150, 152
 ベルト 31, 125, 154, 126(図版 5.3)
 陶器 7, 14, 38, 42, 107, 120, 151-152, 166
 断片 28, 31, 33, 36, 40, 49, 56, 73, 95, 128, 132, 134-136, 156, 164, 35(図版 2.4), 55(図版 3.6), 66(図版 3.10), 110(図版 4.19), 113(図版 5.11), 116(図版 7.9)
 ミイラの包み 41
 ミイラの覆い 47, 63(図版 2.3)(図版 2.5)
 貫頭衣　24, 31, 33-34, 40-41, 46, 61, 73, 76-78, 81, 85-88, 134, 156, 163-164, 167, 62(図版 1.5)(図版 1.6), 63(図版 2.3) (図版 2.5), 65(図

205

版3.12), 69(図版4.3)(図版4.12), 85(図版4.8), 87(図版4.11), 109(図版4.13), 116(図版7.7), 153(図版6.7)
アーサー・ラセンビー・リバティー 10
アール・ヌーヴォー 12, 30
イェール大学 138, 156, 158, 166, 114(図版7.2), 134(図版5.9), 153(図版6.5) (図版6.6) (図版6.7)
イダ・ケルコヴィウス 49, 56, 92, 57(図版3.9)
ヴァルター・グロピウス 20, 44-45, 47, 59, 97, 145
ヴァルター・レーマン 24, 34, 42-43, 50, 54, 78-79, 87, 102, 128, 142, 148, 150, 163, 51(図版3.2) (図版3.3), 85(図版4.8)
ヴァレンティン・ギャラリー 160
ウィリアム・モリス 10, 12-13, 44
 ハマースミス 10, 12, 11(図版1.1)
ウィルヘルム・ヴォリンガー 5, 13, 15-16, 24, 26, 37-38, 45, 58, 144, 148
ヴィルヘルム・グレーツェル 32-33, 35(図版2.1)
ヴィルヘルム・ライス アンド アルフォンス・シュトーベル 32-33, 40-41, 47, 54, 56, 74, 98, 55(図版3.5), 57(図版3.14), 63(図版2.3) (図版2.5), 66(図版3.10)
ヴィルヘルム・ハウゼンシュタイン 36-38, 40
ウィーン工房 13
ウルシュタイン
 アントニ・ウルシュタイン・フライシュマン 6, 121, 152
 プロピレーエン美術史 6, 37
エックハルト・フォン・ズュドウ 16, 36-38, 40, 35(図版2.4), 63(図版2,5)
エミール・ノルデ 22, 24
 「異国風の像Ⅱ」23(図版1.4)
エリック・コメリナー 92
エリック・ムロセク 92
エルス・レーゲンシュタイナー 140
エル・リシツキー 58-59
エルンスト・フールマン 34, 36-37, 39-40, 148
エルンスト・ルードウィヒ・キルヒナー 19, 21
エードゥアルト・ガフロン 22, 24, 34, 50, 78, 163, 51(図版3.2) (図版3.3)
オッテ・ベルガー 53, 92
オットー・エックマン 12
 「5羽の白鳥」11(図版1.3)
織機 33, 38, 47-48, 52, 74, 80, 83, 91, 103, 123, 125, 140, 142, 146, 158, 168, 170
 後帯機 123, 125, 133, 136, 140, 146, 141(図版6.1)
 手織り機 6, 47, 158
 工業 4, 12, 20, 44, 47, 59, 80, 103, 133, 136, 140, 143,-145, 158
 ジャカード 83
織り技法
 経緯掛け続き平織り 79, 98, 136, 157, 51(図版3.3), 79(図版3.19)
 二重織 43, 47, 84-86, 102, 134, 157, 83(図版4.4), 85(図版4.8), 113(図版5.11)
 ヨーロッパのタペストリー 21, 30, 41, 48-49
 緯浮き織 128, 132
 ゴブラン 40, 85
 手織り 7, 39, 44, 77-78, 100, 103, 142-143
 絡み織 98, 138
 多層織 84, 86, 100, 102, 138, 143, 71(図版4.7)
 透し織 47, 97-98, 157, 99(図版4.21)
 織布 28, 31, 56, 78, 80, 94, 128, 136
 絵画的織物 8, 14, 132-133, 135, 158
 平織 81, 94, 98, 128, 132, 135, 62(図版1.5)
 「横方向」41, 74, 163
 スリット−タペストリー 33, 42, 54, 35(図版2.1), 64(図版3.7), 65(図版3.11), 66(図版3.13)
 補緯の技法 128, 159, 164, 64(図版3.8), 116(図版7.9)
 タペストリー 12-13, 21, 30, 41-42, 48-49, 56, 74, 11(図版1.3), 35(図版2.4), 67(図版3.18)
 三重織 47, 84-86, 158, 71(図版4.10)
 横向き 40-41
織物の模様 55(図版3.5)
 格子模様 15, 28, 56, 61, 76, 81, 83, 88-89, 93-94, 98, 157, 159, 163-164, 66(図版3.10), 67(図版3.17), 69(図版4.3) (図版4.12)
 羽根模様 74, 57(図版3.14)
 魚 33, 36, 50, 54, 56, 128, 64(図版3,8)
 グリッド 18, 28, 52, 61, 77-78, 91, 94-96, 102, 128, 135, 168
 「鍵」模様 81, 83, 88, 69(図版4.3)
 植物 12, 50, 54, 56, 89, 108, 55(図版3.6)
 横段模様 15, 50, 52, 54, 73, 81, 87
 棍棒 33, 41, 156, 164, 63(図版2.3)
 菱形階段模様 50, 123, 51(図版3.3)
 階段模様 (階段状の雷文) 22, 24, 29, 56, 78, 98, 108, 147, 157, 163, 99(図版4.21)
 温度計縞 84-85, 148
 稲妻模様 108, 134
オルガー・ケイヒル 106-108
オーエン・ジョーンズ 10, 14
オーギュスト・エンデル 12
オーブリスト−デブシッツ学校 19

カール・オストハウス 19, 20, 22, 37, 162
ギャラリー・デア・シュトゥルム 20, 25, 34, 36, 59, 106
 雑誌『デア・シュトゥルム』34
「キープ」34, 40, 125, 127, 159, 126(図版5.4)
クリストファー・ドゥソッー 10
クレフェルド・アカデミー 77
クラーク・ポリング 84
グンタ・シュテルツル 52-54, 74, 76-81, 145, 67(図版3.18), 72(図版4.9), 75(図版3.15) (図版3.16)
ゲルトゥルド・プライスヴェーク 92
構成主義 45-47, 56, 58-60, 77-78, 83, 100, 145, 166
ゴットフリート・ゼンパー 13-15
子供の美術 17, 27
コラド・リッチ 17

ジャック・レノア・ラーセン 142
手工芸 6, 10, 12, 21, 28, 30, 38, 45, 47-48, 59
ジュニアス・B・バード 158, 162
ジョン・グラハム 148, 150

206

ジョージ・クブラー 156, 158, 164
ジーグフリード・フライシュマン 6
ジーグフリート・レビンシュタイン 17
繊維 5, 7, 14, 21, 25, 30, 43, 46, 61, 73, 77, 80, 83-84, 86, 94, 97-98, 100, 102-103, 128, 133, 136, 138, 146, 159-160, 172, 119(図版7.16)
　アセテート 83, 68(図版4.5)
　ラクダ科の動物の毛 62(図版1.6), 65(図版3.12), 69(図版4.3)(図版4.12), 109(図版4.13), 116(図版7.7), 153(図版6.7)
　セロファン 102, 101(図版4.23)
　羊毛 80
　絹 38, 41, 80-81, 83-84, 86, 127, 133, 11(図版1.2), 66(図版3.13), 67(図版3.18), 68(図版4.1)(図版4.5), 71(図版4.7)(図版4.10), 72(図版4.9), 82(図版4.2), 111(図版5.5), 134(図版5.9)
染色材料 139
　化学染料 76
　コチニール 43, 77, 139
　染め 7, 76-77
　インディゴ 77
染織品
　蝋染め 21, 90
　刺繍 12, 19, 21, 29, 43, 48, 50, 52, 90, 142, 156, 11(図版1.2), 23(図版1.7), 117(図版7.10)
　羽毛 24, 34, 38, 43, 163, 57(図版3.14), 62(図版1,5)
　描画 33-34, 142, 156, 57(図版3.14)
　スタンプ 151-152, 166-167, 153(図版6.5)

ダンバートン・オークス、ワシントンDC 88, 164, 109(図版4.13), 116(図版7.7), 165(図版7.11)
ディエゴ・リベラ 105-108, 122
テオドール・コッホ＝グリュンベルグ 17, 33
テオ・ファン・ドゥースブルグ 56, 58-59, 61, 160, 162
　「黒と白の構成」 161(図版7.6)
デ・スティル 44, 46-47, 56, 58-61, 73-74, 76, 78, 81, 83, 85, 88, 134, 145, 160, 162-164, 166, 161(図版7.6)
トゥリンギット 25
「トカプ」 73, 86-88, 164, 167, 87(図版4.11), 109(図版4.13)
トニー・ランドロー 142, 155
ドン・ページ 139-140, 142

ニコラス・フォックス・ウェーバー 147, 170
ニューメキシコ
　ラ・ルス 121, 136
ニューヨーク近代美術館 53, 106, 108, 144, 160, 162, 67(図版3.18), 101(図版4.23)
　「アンデスの古代美術」 162
　「アメリカにおける現代美術の源泉」 106, 108
　「アンニ・アルバース・テキスタイル」 137(図版5.13)
　「バウハウス1919—1928」 53, 144
　「デ・スティル」 162
　「アメリカの中南米インディアン―アート」 108

「メキシコ美術の20世紀」 108
ネル・ヴァルデン 34, 36

バウハウス 4, 6-7, 9-10, 13, 18-20, 27-29, 31, 33-34, 36-39, 44-50, 52-54, 56, 58-61, 73-74, 76-78, 81, 83-84, 88-90, 92, 94-97, 100, 102-103, 127-128, 130-133. 135-136, 138, 140, 142-145, 148, 158, 160, 162, 64(図版3.7), 65(図版3.11), 66(図版3.13), 67(図版3.17), 71(図版4.10), 72(図版4.9), 75(図版3.15), 93(図版4.16), 95(図版4.20)
　バウハウス叢書 89, 160,162
　デッサウ 46, 77, 83-84, 96, 102, 144
　「予備課程」 18, 49, 52-53, 61, 140
　織工房 6, 13, 33-34, 42, 44-49, 52-54, 59-61, 76-77, 81, 83, 88-91, 94-95, 97, 102, 142, 144-145
　ワイマール 18, 33, 37, 47, 53-54, 56, 58-59, 76, 78, 83, 89, 92, 130, 142, 144
パウル・クレー 6-7, 9, 16, 18-19, 24-29, 31, 34, 37, 46-47, 56, 77, 80-81, 83, 85, 88-97, 130, 133, 135, 160, 164, 166, 168, 93(図版4.16), 95(図版4.20), 161(図版7.5)
　「水の都」 90(図版4.14)
　「カラーテーブル」 109(図版4.15)
　「教育に関する遺稿」 93(図版4.17), 110(図版4.18)
　「二方向の力」 131(図版5.8)
ハリエット・イングルハート・メモリアル・テキスタイル・コレクション 122, 152, 154-156, 159, 114(図版7.2), 134(図版5.9)
ハンブルグ美術工芸学校 6, 52
ハンネス・マイヤー 46, 97, 102, 135
ピエト・モンドリアン 58, 160
ヒルデ・ラインドル 92
表現主義 14-16, 21, 26, 34, 37, 44-46, 58, 74
ファクトゥラ 59, 78
フィリップ・ジョンソン 102, 108, 135-136, 162
フォルクヴァンク美術館 19-21, 37, 162
ブショルツ・ギャラリー 160, 161(図版7.5)
ブラック・マウンテン・カレッジ 7, 102, 104, 108, 120, 122, 127, 136, 138-139, 143, 145, 151, 160, 141(図版6.1)
フランツ・チゼック 17
フランツ・マルク 25-26, 31
ブリュッケ 5, 9, 21-22, 24, 26, 28
フリードリッヒ・フレーベル 17-18
フレヒトハイム・ギャラリー 35(図版2.2)
プリミティビズム 5-7, 19-22, 24-27, 30, 38-39, 44-46, 49-52, 59, 74, 76, 88, 96, 104-107, 166, 71(図版4,7)(図版4,10)
「プリミティブ」アート 5, 9-10, 15-16, 21-29, 36-37, 44-45, 49-50, 96, 106-107, 147-150
ヘアヴァルト・ヴァルデン 20, 25, 34, 36, 106
ベニタ・コッホ＝オッテ 76-78, 81, 95, 67(図版3.17)
ヘルベルト・キューン 36-37, 40-41
ヘルマン・オーブリスト 12, 19
　「鞭打ち」 11(図版1.2)
ベルリン民族学博物館 6, 22, 25-26, 28, 31-32, 34,

207

37, 54, 56, 77, 81, 85, 35(図版 2.1)(図版 2.4), 55(図版 3.6), 63(図版 2.3), 65(図版 3.12), 85(図版 4.8)
ベルン歴史博物館 28, 23(図版 1.7)
ペルー 4, 6, 9, 24, 26, 30, 32-34, 36-39, 42-43, 47-50, 74, 79, 84, 96-98, 100, 102-103, 105, 107, 120, 125, 132, 140, 142, 146, 150, 154-155, 159, 163, 171, 35(図版 2.1), 51(図版 3.2) (図版 3.3), 55(図版 3.5) (図版 3.6), 57(図版 3.14), 62(図版 1.5) (図版 1.6), 63(図版 2.3) (図版 2.5), 66(図版 3.10), 79(図版 3.19), 85(図版 4.8), 99(図版 4.21), 114(図版 7.2), 116(図版 7.8), 126(図版 5.4), 153(図版 6.7)
 リマ 32, 34, 125
ヘレーネ・ベルナー 47-48, 52
ホピのカチナの人形 22

マグダレーナ・ドロステ 97
マックス・ウーレ 26, 32-33
マックス・シュミット 6, 32-33, 37, 47, 54, 123, 140, 142, 35(図版 2.1), 55(図版 3.6)
マックス・パイフェール゠ヴァッテンフル 61, 73, 65(図版 3.11)
マルガレーテ・ヴィラーズ 54, 56, 92, 64(図版 3.7)
マルガレーテ・ビトウ゠ケーフラー 54, 56, 55(図版 3.4)
マルセル・ブロイヤー 74, 76, 75(図版 3.15) (図版 3.16)
マヤ 105, 148, 150-151
マンハイム美術展示館 20
ミゲル・コバルビウス 108, 122
ミュンヘン、タンホイザー・ギャラリー 25, 27
ミュンヘン民族学博物館(現在はミュンヘンの五大陸博物館) 26, 79, 88, 163, 51(図版 3.3), 69(図版 4.3) (図版 4.12)
民俗芸術 25, 53, 79, 121
メキシコ
 メキシコ゠シティ 120-121, 152
 オアハカ 105, 120, 123, 133, 125(図版 5.2), 149(図版 6.4)
 ベラクルス 121, 151
メソアメリカ 7, 9, 103-105, 107-108, 120, 122, 127, 147-148, 150-152
 チチェン・イツア 105
 ミトゥラ 120-121, 148, 149(図版 6.4)
 モンテ・アルバン 105, 120-121, 123, 127-128, 130-132, 135, 152, 164, 111(図版 5.5), 129(図版 5.7)
 テオティワカン 105, 121, 151, 124(図版 5.1)
 ティカル 166, 118(図版 7.13)
 トラティルコ 122
 トラスカラ 121
 ウシュマル 148
 西メキシコ 151

ユニバーサリズム 34, 58-59, 88
ユーゲントシュティール 12-13, 20, 25
ヨハネス・イッテン 17-18, 45, 49-50, 52-53, 56, 58, 61, 73, 140, 144, 51(図版 3.1)

ラウル・ダルクール 42-43, 98, 142, 99(図版 4.21)
ラズロ・モホリ゠ナギ 34, 36, 58-59, 77
ルネ・ダルノンクール 108
レーナ・マイヤー゠ベルグナー 92
レベッカ・ストーン゠ミラー 78, 84, 163
ローア・カデン・リンデンフェルド 139-140, 142
ローレ・ルードゥスドルフ 73-74, 66(図版 3.13)

ワシリー・カンディンスキー 9, 18-20, 24-28, 31, 34, 50, 73, 77, 96, 121, 131, 133, 135, 166

訳者あとがき

　「ファイバーアート」「ファイバーワーク」「テキスタイルアート」などと呼ばれている染織技法及び繊維をベースにした造形活動は、ローザンヌ州立美術館における「第1回国際タペストリー・ビエンナーレ」(1962年)で現代美術の一環として誕生したと一般に言われている。果たしてそうであろうか、それ以前に何らかの機運、背景があってそれが展開し、ローザンヌで一つの形になったのではないか？　ではそもそもその事の始まりは何時頃？　どういうことから？　というのが長年の疑問であった。そうした折に洋書 "Women's Work : Textile Art from the Bauhaus" by Sigrid Weltge-Wortmann に出会い、バウハウスの織工房のことや、そこに関わっていたアンニ・アルバースをはじめとする女性達についての詳細を初めて知った。日本ではバウハウスの織工房についてあまり紹介されていない。アンニ・アルバースのこともしかりである。しかし織工房はバウハウス創設の始めから閉鎖時の終わりまで存在し、アート作品と工業製品の制作両方に関わっていたという点でその存在意義は大きい。筆者が東京造形大学で学んだ頃はバウハウスのことが盛んに取り上げられていたが、この織工房についての情報は少なかった。当時はファイバーアートが隆盛をみせ始めていた頃で、自分の作品制作も「織造形」に向かって行った。

　そうした折、鎌倉近代美術館で展示されたペルーのリマ市にある天野博物館のコレクションを見る機会があったが、その素晴らしさに圧倒された。Raoul D' Harcourt の "The Textiles of Ancient Peru and Their Techniques" を海外から取り寄せ、日本におけるファイバーアートの先駆けのお一人である恩師の島貫昭子先生と勉強会をした。そしてパリのシャイヨー宮にあった人類学博物館(現在は収蔵品はケ・ブランリ美術館に移行)で実際に見学した。同書は本書にも度々登場している。また久しぶりにお会いした子供の頃に絵画教室でお世話になった井江春代先生もアンデスを愛し、アンデス通いをしながら大地の女神「パチャママ」シリーズの絵本を出版していらした。そのような状況の中で、アンデスへの想いはさらに深まりそのうちいつかはあの素晴らしい織物が生まれたアンデスの地に行ってみたいと思うようになった。1980年代のアメリカ留学の折に、アメリカ人による「アンデスの遺跡と織物」のツアーに参加し、アンデスの地をトゥレッキングをしながら村人の生活、織物を見て歩いた。まさに「母なる大地」に包まれているようであった。その後2回ほど同じくトゥレッキングによりアンデスの奥深く各地の織物の調査に出かけた。

あらためてバウハウスのことを引き続き調べようとヴァージニア・トロイ氏の『アンニ・アルバースとアンデスの染織　バウハウスからブラック・マウンテンへ』を読むと、アンデスの織物は1910年代のベルリンで盛んに紹介され、バウハウスの教師のイッテン、カンディンスキー、クレーをはじめ当時の芸術家にも影響を与え、「プリミティブ」アートを研究することが、アートの地位を高め、抽象美術論へとつながり、現代美術に関する議論の一つの方向性を確立するのに極めて重要な働きをしたという。しかもクレーはそれを教育材料としてバウハウスで授業を行っていた。そしてバウハウスの学生でもあり、後に指導にも関わったアンニ・アルバースは旧態依然としていた緯糸による表現（タペストリー）からの脱皮を求め、経糸と緯糸が見える織物を追求し積極的にアンデスの織物の研究に取り組んだ。アンデスの技は現代社会では及ばないほど優れているという論証へと彼女を導き、彼女自身の制作にもその技術を取り入れるまでになった。それらを基にデザイナーとして工業製品に手織りのサンプルで臨み、アメリカに渡ってからはブラック・マウンテン・カレッジでクレーとアンデスの織物を師と仰ぎながらバウハウスの教育を引き継いで行った。さらに織作家として織物を糸による芸術にまで高めた。そのことにより欧米で高く評価されている。また筆者が留学中に入手した "PRIMITIVISM IN 20th CENTURY ART" (The Museum of Modern Art, New York) の中のエミール・ノルデの作品「異国の像Ⅱ」が印象に残っていた。それも同著に取り上げられている。何とこれまで関わってきたこと、関心を持ってきたもの全てがトロイ氏の本により一つに繋がったのである。感動した。そこで翻訳を決意した次第である。なお、本文中、アンデスの織物に関する用語は『アンデスの染織技法−織技と組織図−』鈴木三八子著　紫紅社発行を参考にした。

　アメリカをはじめ、世界のファイバーアート界に多大な影響を与えたアンニ・アルバースの作品への洞察とアンデスの織物の技の再評価の歴史について語られている同著を、日本に紹介することでバウハウス及びアンニ・アルバース、そしてファーバーアート、テキスタイルデザインについての理解があらためて深まるであろう。その思いで翻訳に取り組んだが、それにご同意くださった本著の著者であるヴァージニア・トロイ氏に感謝する。そしてその趣旨をご理解いただき、出版をご承認くださった桑沢学園理事長の故小田一幸氏に心から謝辞を捧げたい。また後を引き継いで実現に向けてご支援くださった桑沢学園の職員の方々及び色々ご相談に乗ってくださった東京造形大学の関係者の方々に心より感謝する。用語、人名等については美術評論家小川熙先生にご指導をいただいたが厚く御礼を申し上げる。共にバウハウスの織工房の研究をしてきた青山学院女子短期大学教授阿久津光子さんには用語のチェック、註番号の記入等具体的なご協力をいただいた。有難く感謝する。原著者のヴァージニア・ト

ロイ氏との版権の交渉でお世話になったタトル・モリ エイジェンシーの水野なをみさんには、その労に対して謝意を表する。そして編集の労をとってくださった株式会社アイノアの宇賀育男氏には今回版権を新たに取得し直したことで入手した画像から、カラーページを増やすなど少しでも良い本をとご尽力いただいたことに心から謝意を表したい。出版に対してのご支援、写真提供のご協力に対しヨゼフ・アンド・アンニ・アルバース・ファンデーションに感謝する。

<div style="text-align: right;">中野恵美子</div>

著者　ヴァージニア・ガードナー・トロイ

ヴァージニア・ガードナー・トロイは20世紀の染織を視覚的、技術的、文脈上の意義という観点から研究する美術史家である。彼女は非ヨーロッパであるアンデスの染織を賞讃し収集している20世紀のデザイナーに関心を寄せており、次の2冊の著書がある。『現代の染織：ヨーロッパとアメリカ 1890-1940』(2006)、『アンニ・アルバースとアンデスの染織：バウハウスからブラック・マウンテンへ』(2002) 他にアパラチアの織物、冷戦時代の織物、バウハウスの染織、マリー・クットリと絵画的タペストリー、未来派のアーティストのフォルトゥナート・デペーロ。彼女は染織展のキューレーションを行い、さらに記録保管所及び博物館の染織品収蔵の指揮をするなど広範囲な活動を行う。最近ではイェール大学美術学校、現代イタリア美術センター、アメリカテキスタイル協会、カレッジ美術連合で研究論文を発表した。トロイはウルフソニアン博物館、アスペン研究所、ハンビッジ創作美術センターの研究奨励金を授与された。西ワシントン大学の美術教育科卒業、ワシントン大学美術史科修士課程を修了、エモリー大学で20世紀初頭の芸術とプレ－コロンビアンの美術の研究で博士号を取得した。現在ジョージア州ベリー・カレッジ美術史准教授。

訳者　中野恵美子

織造形作家元東京造形大学教授／立教大学文学部英米文学科卒業／東京造形大学テキスタイルデザイン専攻卒業／クランブルック・アカデミー・オブ・アート修士課程修了 (USA)／ジャカード 2×2 モントリオール：東京 (カナダ大使館高円宮ギャラリー)、野外展招待出品 (ベラクルス州立大学庭園／メキシコ)、FIBER FUTURES: Japan's Textile Pioneers (8 カ国 9 ヶ所巡回)／個展、グループ展、海外展、招待展多数／ファイバーアート・インターナショナル (USA) 等で受賞。桑沢学園賞／第 6 回国際現代テキスタイルアート・メキシコ 2011 小品部門　審査員／テキスタイルアート・ミニアチュール展企画・運営／『現代の裂織敷物』ヘザー・L・アレン著 (出版：染織と生活社) 翻訳監修

桑沢文庫 10
アンニ・アルバースとアンデスの染織
―― バウハウスからブラック・マウンテンへ ――

2015 年 12 月 23 日　第 1 版第 1 刷発行

著　者　ヴァージニア・ガードナー・トロイ

訳　者　中野恵美子

ブックデザイン　杉本幸夫

発行者　田口浩一
発行所　学校法人 桑沢学園
〒 192-0992　東京都八王子市宇津貫町 1556
TEL 042-637-8111　FAX 042-637-8110

発売元　株式会社　アイノア
〒 104-0031　東京都中央区京橋 3-6-6 エクスアートビル
TEL 03-3561-8751　FAX 03-3564-3578

印刷・製本　凸版印刷株式会社

©EMIKO NAKANO 2015 Printed in Japan
ISBN978-4-88169-169-4 C3372

落丁・乱丁はお取り替えいたします。
本書の無断複写・複製・転載を禁じます。
＊定価は表紙に表示してあります。